葉大松亞洲建築史研究

第 4 冊

中國建築史（第四冊）

葉大松 著

花木蘭文化出版社

國家圖書館出版品預行編目資料

中國建築史（第四冊）／葉大松 著 — 初版 — 新北市：花木
蘭文化出版社，2015〔民104〕
目 4+234 面：21×29.7 公分
（葉大松亞洲建築史研究：第 4 冊）
ISBN 978-986-404-185-5
1. 建築史 2. 中國
920.9　　　　　　　　　　　　　　　103027914

ISBN-978-986-404-185-5

9 789864 041855

葉大松亞洲建築史研究
ISBN：978-986-404-185-5

中國建築史（第四冊）

作　　者　葉大松
主　　編　葉大松
總 編 輯　杜潔祥
副總編輯　楊嘉樂
編　　輯　許郁翎
出　　版　花木蘭文化出版社
社　　長　高小娟
聯絡地址　235 新北市中和區中安街七二號十三樓
　　　　　電話：02-2923-1455／傳眞：02-2923-1452
網　　址　http://www.huamulan.tw 信箱 hml 810518@gmail.com
印　　刷　普羅文化出版廣告事業
初　　版　2015 年 3 月
定　　價　共 8 冊（精裝）台幣 22,000 元

中國建築史（第四冊）

葉大松　著

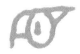

目

次

第十一章　五代宋遼金元建築

第一節　五代宋遼金元歷史之回顧（907 A.D～1368 A.D）

　　唐末藩鎮割據，中央政權漸落於地方藩鎮手中，唐室復有宦官弄權，皇室本欲借用藩鎮兵權以除宦官，結果引狼入室，藩鎮勢力最強之朱全忠遂篡唐改國號爲梁（即爲後梁）。後梁建國僅十六年（907～923），即被李存勗所滅，改國號爲後唐，後唐傳國十三年（923～936），被石敬塘引外國契丹勢力所滅。石敬塘爲道地之漢奸兒皇帝，對契丹稱臣，並割燕雲十六州給契丹，傳至石敬塘兒子石重貴，不對契丹稱臣，後晉遂爲契丹所滅。晉將劉知遠乘中原無主，建國爲後漢，傳國四年，爲大將郭威所篡，即爲後周太祖，頗有文治武功，但因早卒，立國九年之後周遂爲禁軍首領趙匡胤所篡，結束了五十四年五代分崩之局面。在五代同期，唐末藩鎮所割據尚有十國，亦依序爲宋所滅，茲將五代十國之分合表列表如圖 11-1。

　　宋代爲防止藩鎮割據之局重演，採用重文輕武之中央集權制，遂使國勢積弱，接連受遼（東胡族，原名契丹）、西夏（羌族）、金（女眞族）之外患，雖有王安石力主變法圖強，但遭舊派反對而失敗。北宋亡於靖康元年（1127）靖康之變，汴京陷落，欽宗之弟趙構逃至臨安即位，是爲南宋。爾後金兵再逼都，雖有岳飛、韓世宗、吳璘等名將力主抗金，頗有進展，但因漢奸秦檜力主和議及宋室不思進取，最後，宋與金訂立不平等和約，由宋歲貢銀絹各

圖 11-1　五代十國興亡圖

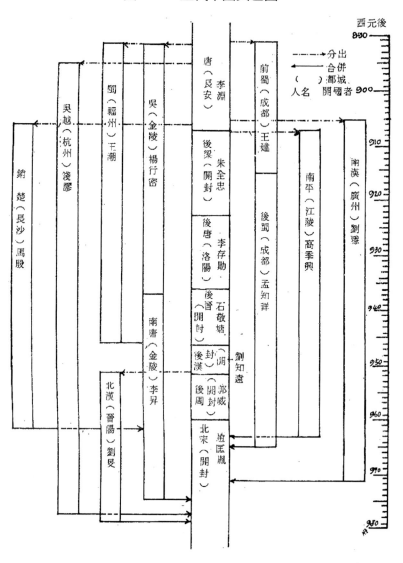

數十萬，金人因此取得華北之控制權。是時，蒙古乘機崛起，因宋金連連爭戰，金人貪圖貨財享受，兩國雙雙積弱，蒙古先聯宋滅金（1234），再滅南宋（1279）。

　　蒙古在統一中國前，曾經三次西征，元太祖成吉思汗第一次西征先後滅西遼、花剌子模（Khwarizm）並越過高加索山，擊破俄羅斯聯軍於頓河（Don）附近（1218～1223）。第二次西征（1235～1241）以拔都為元帥，直入俄羅斯，並攻下莫斯科，西定波蘭，大破日耳曼聯軍於柏林附近，南佔馬札兒（匈

牙利），直搗威尼斯，全歐震動。第三次西征（1252～1260）旭烈兀統率蒙古大軍，先平裏海岸木剌夷（Mulahida），再滅東大食，佔領報達（Bagdad），並平敘利亞。於是蒙古統治歐亞兩洲大部份土地，遂分建西征所得土地爲欽察汗國、察合臺汗國、窩闊臺汗國（後併入察合臺汗國）及伊兒汗國，蒙古人因長於軍事，短於政治（尤其是帝位之爭奪），故統治中國不足百年（1206～1279），遂爲群雄中最能幹之朱元璋所驅逐北走，建立明朝。

　　茲將宋元遼金夏各國時期列表如下：

遼（916～1125）→ 金（1115～1234）
北宋（960～1127）→ 南宋（1127～1279）→ 元代（1279～1368）
西夏（1038～1227）

蒙古帝國幅員龐大，雖其享祚不久，但對東西交通貢獻非常大。其陸路有各地驛站之設立，分佈帝國各角落，海上交通沿海港口設市舶司，華船掌握印度洋之航權，海通之大道，促使東西文化密切接觸。馬可波羅遊記──《東方見聞錄》的出版，引起西人東來興趣，進而使西方文化藝術輸入，至元三十一年（1294），傳教士孟高維諾（Monte Coruino）曾在太都（北平）興建教堂，即是一例。

　　　　圖 11-2　五代初期形勢圖　　　　　　圖 11-3　五代後期形勢圖

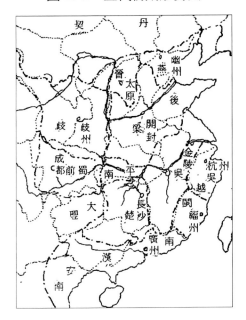

第二節　五代宋遼金元建築之承啓

　　宋元明清是我國近古及近代時期，此段時期我國社會上正遭逢空前未有之三大變動，對我國此期之建築藝術影響非常重大；此即外族入主中原、文化迫害及文字獄興起，以及東西列強之交凌我國等三變動。由於外族之入主中原，如遼金之割據華北、元清之佔據全國，使我國有部份時間或長時間被異族統治，國人對這種變故，非但不感到頹喪、絕望，屈服於異族鐵拳之下，相反的，是以精深博大之民族文化將少數異族文化匯入融爐之中。換言之，即一方面同化異族文化，一方面吸收異族文化使民族文化更加豐沛、旺盛。這種現象，表現在建築藝術方面而言，亦復如此。例如明代所出現金剛寶座塔係由印度佛陀伽耶金剛座的模仿；金元代所出現覆鉢式喇嘛塔（因外壁塗白堊，故常稱白塔）引自尼泊爾；明清無量殿及圓拱門道（Arch Doorway）式牌樓及城門模仿古羅馬的圓頂穹窿，另有仿印度笈多式樣塔剎密簷的遼代八角密簷塔之廣泛應用等等，皆是將異族建築技藝及式樣融入我國建築藝術領域中孕育出之成果。至於元清兩代因領土廣大，一些域外建築藝術家更引入了各國及各地域之建築式樣，更是成為此種融合之催化劑，例如尼泊爾阿尼哥所傳入建築及雕刻手法、朗世寧所引進之意大利巴洛克建築庭園藝術等等。由於這些人都是皇帝御用建築及雕刻匠師，故其影響更為可觀。其次，談及文字獄及文化之迫害方面，元代將最後降服的宋人列為最下等階級——南人，在考試及政治地位上，南人皆居蒙古、色目、漢人（即金人及其管轄之漢人）之下；遼金因將伐宋，有待於漢奸之獻計，故尚不敢對漢人大肆迫害。明代雖是漢人所建國家，然卻以八股文取士以束縛讀書人之思想，清代仍因之，且更變本加厲，甚至大興文字獄以迫害文化界人士，如莊廷瓏明史之獄、戴明世南山集之獄，動不動就滅十族，殺人皆達數萬人等等。本時期因文化界遭到迫害與束縛而無法自由發展，故此期藝術文化之進展多為停滯不前或走下坡，文化界人士只得就前代文化做些考證與釋義工作。在藝術方面亦僅有模仿，殊少創作，建築藝術亦然。自從北宋由官方所整理建築式樣與做法總彙——《營造法式》以來，九百年建築式樣可謂固守不變，且更有每況愈下之感，如斗栱本為建築有機部份，承擔由屋簷桁傳來之荷重並負責傳到柱上，而明清斗栱式樣雖未變，但已變成裝飾用途。其他如結構用材如樑方面，唐宋時期樑之剖面寬與高之比常為二比三，

明清已變爲五比六，此種用材在力學而言，其用材浪費百分之十二。其次，談到東西列強（包括東、西洋帝國主義如日英法俄德等國）於清末交相侵凌我國，憑其船堅砲利向我國肆意侵略，清廷於戰敗之餘，割地賠償。帝國主義對此並不滿足，復欲將中國置入其經濟掠奪與政治壓迫之對象，於是就有領事裁判權、內河航行權、駐軍護路權、礦山開採權、關稅協定租借地等等迫害我國。我國國民遭受此種不平等條約之迫害，先有恨洋再繼而媚洋、崇洋之舉。義和團事件爲恨洋高潮，恨洋運動失敗後，繼起崇洋及媚洋，即清末西化運動毫無主見一切學洋，並以洋人的一切爲最佳，連外國月亮也是最圓的。此種媚洋心態一發揮，國人對民族文化信心全失，於是自己固有東西無論好壞一概不要，並批評固有文化爲進化之障礙，遂有人提出全盤西化。此種影響，造成了固有文化瀕臨中斷之危機，且是我國於民國後陷入混亂之主要原因。蓋西洋人之文化及文明有優於我們者僅爲物質文明，而其精神文明二千年來自希臘先哲蘇格拉底（Socrates 469～399 B.C）及其學生柏拉圖（Plato 427～347 B.C）以來並不太進步，以致其停滯於現實與功利之立場，絕少有爲王道或道義而奮鬥者，其建築藝術亦然。西洋建築優點在於結構力學之進步與建築物理學（如通風、空氣調節、採光等）之應用，然亦有其劣點，如結構構材表面不甚雅觀而無法讓其坦露、線條過於強調直線運用而感到呆板而無變化。又如西洋的皇家庭園，色彩之運用不如我國木構造等等，而我國建築優點如曲線應用之靈活、外表色彩之艷麗、式樣變化之奇妙、結構材之坦露，以及人工及自然庭園之配合應用等等，此皆爲西洋建築所不及者。若只媚洋，而拋棄固有民族風格之建築，豈是有血性炎黃子孫所爲？故今日正是我國建築遭逢青黃不接之時，如何應用西洋建築之長處，融和在我國傳統建築藝術之中，此爲我們當代建築師責無旁貸之歷史責任。

第三節　五代宋遼金元都城計劃

一、五代宋都城計劃

　　五代之都城，因軍事需要，須天子輪流駐蹕；且在經濟上，因耕地收獲之關係，故效渤海國多京制度。例如後梁於開平元年（907）置東都開封府外，並置西都河南府（即洛陽）；後唐於同光元年（923）置東京魏州（即河北大

圖 11-4　元帝國疆域圖

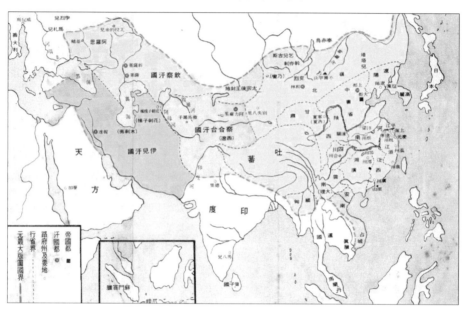

圖 11-5　南宋、金、西夏對峙圖

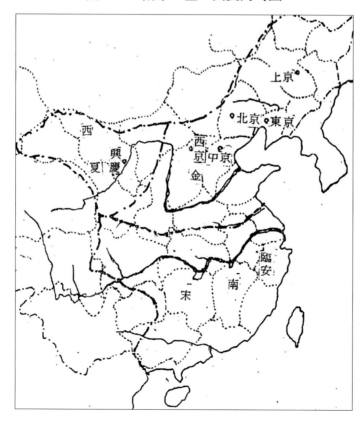

名），西京太原，北都鎮州（即河北正定），並移都洛京，同光三年（925），東京改稱鄴都，洛京改稱東都，後晉天福三年（938），置東京開封府，西京洛陽，鄴都廣晉府（即大名府）；後周顯德二年（955）廢鄴都，僅置東京及西京。到了北宋，定東京開封府，西京河南府，南京應天府，北京大名府，此皆為「多京制度」。此種「多京制度」的產生原是游牧民族逐水草而居，惟進入中原後雖與農耕民族相接觸，其積習未改，無法安土重遷，故按舊習在國土之東南西北中各地方設立都城，以供行幸，這種多京行幸之做法，稱為「行國」。宋及五代漢族王朝亦效渤海遼金之多京制，乃是乘勢而行之，到了南宋，偏安東南一隅，連一個正式國都也僅稱「行在所」，遑論多京制呢？

至於十國等割據一隅之國都，大多自建國至滅亡甚少變動，僅在淮南之吳設東西都（東都廣陵即揚州，西都金陵即南京），前後蜀均都成都，南唐都江寧（即今之南京），楚都長沙，南平都江陵（湖南荊州），南漢都廣州（廣東省），北漢都晉陽（今之山西太原），閩都長樂（今之福州），吳越都錢塘（今之杭州）。

五代之都城及府州城大都是內外兩重，內城為小城，稱為「子城」，外城為大城，稱為羅城，外城之外側常另築一半圓形之小城壁，稱為「月城」或「甕城」，甕城之門與外城門之門係在一直線上，此築成法純粹為軍事用途。以下列舉十國之一「閩」之都城福州城池略作討論：（依據《十國春秋‧閩一‧太祖世家》）

福州城池建於天祐二年（905），福州大城周圍二十六里四千八百丈（約十五公里），南有月城，城基礎挖至地下十五尺（4.5 公尺），並以杵搗實，城壁砌石高達二十尺（6 公尺），厚十七尺（5.1 公尺），壁外再以磚塊砌面，磚共用一千五百萬塊，城壁上架屋為廊，大城之廊共計 1,810 間。自廊凸出者為敵樓，敵樓計二十三層（以砲窗計），角樓有六處，其中二處有多層樓，各樓欄杆皆參差鉤聯，又廊每隔若干間有一「舖房」，其內置有「鼓」，全城共有三十六處，稱為「更舖」。城四面共有城門八處，南正門為福安門，福安門之東為清平門，西為清遠門，西北為安善門，安善門之東有通遠門；東正門為通津門，通津之北為濟川門，西僅善化一門，各門之制，皆鐵門扇銅門環，平時開右扇閉左扇（原文為鐵扇銅扃，開陽闔陰）。門上建門樓，樓寬三間，四面皆有寬

廊，城門左右有亭，各二間一廡，樓門共有九處，皆稱爲「暗門」。又有水門三處，各爲「樹櫃」、「篩波」、「卸帆」等三處，水門外各有渡橋，南門外有月城，城上之廊一千零三間，敵樓四十九間，樓高三層有二門，其一門爲登庸門，其二爲道清門。敵樓門外左右有「引亭」，並有「暗門」八處，水門二處，水門外有堰有橋，並有更鋪二十處，南月城之東西有突出之部份稱爲「橫城」，橫城上有四十二間五廈，門一。北月城有廊六百四十二間，敵樓二十六座，並建有暗門四、水門二，更鋪十四，且有橫城。城東有閩江爲洫，城西有南盤別浦二江爲溝，可見當時城池之完固。

二、五代宋之汴京都城計劃

　　汴京（開封）原爲戰國時魏都，號稱大梁。五代時，後梁始都於此（907），號稱東京，並以洛陽爲西京，後唐都於洛陽，後晉、後漢、後周及北宋均都於此，開封在宋時爲黃河、汴河、惠民河（蔡河）、五丈河（廣濟河）、金水（天源河）等諸河通漕所會，交通地位重要，數河漕糧近千萬石（汴河佔六百萬石）以供京師士庶軍民之需。但因汴梁爲四戰之地，形勢渙散，易攻難守，如契丹南下、石晉披靡、金人南下、徽欽被擄等等即可證明。但五代時，長安與洛陽兩都殘破，勢不由人，不得不都此，而宋行募兵制，天下之兵集於京師，積重難返，爲糧食問題而都此，遂造成靖康時京師淪陷之悲劇。

　　汴京城廓有新舊二城，舊城爲內城，係唐建中二年（781）節度使李勉所創建，當時稱爲汴州城。新城爲外城，後周世宗於顯德三年（956）所建，發動十萬人築城，稱爲羅城。其周 48 里 233 步（29.5 公里），並經宋建隆三年（962）、開寶二年（968）、大中祥符九年（1016）、天聖元年（1023）、元豐元年（1078）、政和六年（1116）等六次重修與擴充，其外城周達 50 里 165 步（30.2 公里），南面有三門，中爲南薰，東爲宣化，西爲安上；東面有二門，北爲含輝，南爲朝陽；西面二門，北爲開遠，南爲順天；北面四門，中爲通天與南薰門相對，直通宮城，東爲景陽，又東爲永泰，西爲安肅。除十一陸門外，尚有十水門，汴河上水門南爲大通，北爲宣澤，汴河下水門南爲上善，北爲通津；惠民河水門，上爲廣利，下爲普濟，均在外城南面；五丈河水門上爲咸豐，下爲善利，北爲永順，金水河水門爲金耀，各城門除南薰，朝陽，景陽，順天四門爲直門二重外，其餘城門皆甕門三重（即大城外再築三小城，皆

有城門），城樓依據《清明上河圖》為單簷歇山建築，屈曲開門，外城外有護城河稱為「護龍河」，寬十餘丈（30公尺以上），河兩岸皆種植楊柳，城牆皆粉白，城門皆粉朱漆，情調別具一格，各水門皆有鐵格柵閘，入夜垂下水面，以防宵小潛進。《東京夢華錄》謂：「新城（即外城）每百步設馬面戰棚，密置女頭，旦暮修整，望之聳然，城裏牙道，各值榆柳成陰，每二百步（約300公尺），置一防城庫，貯守禦之器，有廣固兵士二十指揮，每日修造泥飾，專有京城所總其事。」故知其防衛工事不能不稱周密，但金虜一下即遭攻陷，實為形勢不良所致也。

<p style="text-align:center">圖 11-6　北宋汴京城圖</p>

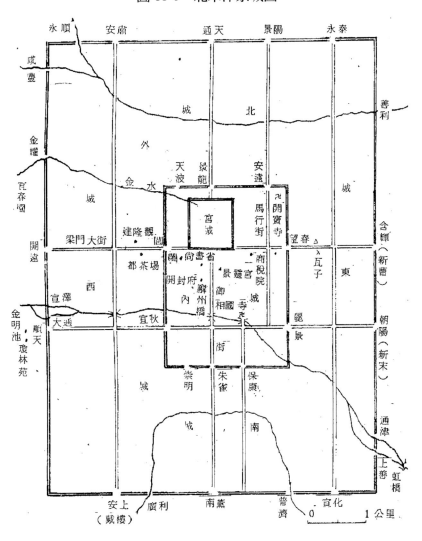

圖 11-7　北宋汴京之宮城略圖

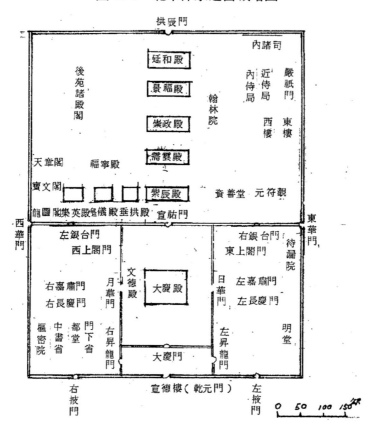

至於內城，其周 20 里 155 步（12.5 公里）（亦即今日之開封城），有九城門，南面三門，正中為朱雀門，左為保康，右為崇明；西面二門，北為閶闔，南為宜秋；東面二門，北為望春，南為麗景；北面三門，東為安遠，中為景龍，西為天波，復有水門三，即西面之汴河北角門與東面之汴河南角門，西北為金水河之金水門。

　　宮城在舊城之西北，亦稱「大內」，周圍五里（2.67 公里），本為唐汴州節度使衙門，梁始營為宮，宋承繼為宮城，有六門，南面三門，中為乾元，旁有左右掖門，東為東華，西為西華，北為拱宸。

　　以上為汴京城之三城廓計劃，此種城廓計劃尚深深影響元明清三代，再論及城內之計劃，宋代汴京城計劃已廢棄了唐代棋盤計劃型街坊制，而採取官民雜居制度。內城本為開封府治以及中央官署如尚書省及御史臺等之所在地，相當於唐長安之皇城，但卻允許民市雜集，萬姓交易之所，其影響所及，可使

官民打成一片，去除鴻溝，漸成現代化之城市。以往如長安東西市，洛陽南北市等固定市集消失，而改以大街兩旁商集林立（如宣德樓即乾元門外之御街），城門外為市（如大內東華門外），以廟口為市（如相國寺），此三種市集性質尚深深影響我國後代城市特色，現今臺灣之古都市如臺南、彰化、新竹都有此例。

汴京內外城共 121 坊里，九萬餘戶，四十餘萬人口，外城有七十五坊里，五萬餘戶，二十餘萬人口，內城有四十六坊里，三萬餘戶，十餘萬人，內城以東南角、外城以城東人口最多，汴京人口密度每公頃為七十人，約與今日臺北人口平均密度相若，在當時可謂甚稠密。

汴京市場散置各處，據《東京夢華錄》記載，以下列諸市最為著名：

（一）相國寺內市

每月五次開放，供萬姓交易，大三門（一重門）上皆是飛禽貓犬，珍禽奇獸，無所不有，第二三門為日用雜物，庭中設綵幕、露屋、義舖、賣屏幃、鞍轡、弓箭、時果、臘脯之類；近佛殿賣文房四寶、帽子、特髻（假髮）、冠子及書籍玩好之類，相國寺市亦稱瓦市，中庭兩廡可容萬人，凡商旅交易皆萃其中，四方貨物均集散於此市。

（二）馬行街舖席市

馬行街為舊封丘門外（即安遠門外）與新封丘門（景陽門）之間約長五里，兩邊民戶舖席，其餘坊巷院落，縱橫萬數，處處擁門，各有茶坊酒店、勾肆飲食、南食北食、日市夜市、豬胰狐肉、香糖奇菓等等，應有盡有。

（三）潘樓街巷市

潘樓街與馬行街之十字街，謂「土市子」，又謂「竹竿市」，有所謂五更點燈，買賣圖畫、衣物、花環等物，至拂曉而散，亦稱「鬼市」。潘樓街一帶有茶坊、藥舖、酒店、妓館，土市子南有酒店、油餅店，土市子北有馬市、雞兒巷妓館等甚為繁華之遊樂區。

（四）御街市

乾元門宣德樓以南之大道稱為御街，寬二百餘步（約 300 公尺），本許商人買賣其間，徽宗政和元年（1111）後，始禁止行市，但汴河州橋以南不禁，州

橋以南之御街，街旁店鋪有炭鋪、酒店、包子店、香鋪、肉餅鋪、茶坊，街西曲院街有酒店、肉鋪、姑館等市舖，御街市稍遜於前三市。

再論及汴京城內之官署區，分佈在內城的中央行政官署皆在宣德樓外之御街兩旁，街東有景靈東宮，為供御容宗廟，商稅院——國家稅務稽征機構，相國寺東門街巷有審計院——國家審計機構，御街之西有景靈西宮，南有大晟府——掌國家禮樂之機構，右掖門南有尚書省——中央行政機構，其西有御史臺——中央之監察機構，在汴河浚儀橋之西有開封府治——當理首都之行政事務。分佈在宮城之內的右掖門內百餘步（150 公尺餘）有樞密院，為中央之國防部與參謀本部；樞密院東有中書省掌宣奉命令及諫奏章疏之機構，為皇帝與群臣之媒介；其東有都堂，宰相退朝治事之處；再東有門下省，掌受天下之成事，審命令，駁正違失機構，為秘書處。此外尚有內諸司如學士院、內侍省、皇城司、四方館、翰林司、殿中省、軍械庫、醫官局、夫章閣等，皆在宮城內東北角禁中。外諸司如左右金吾衛杖司、內酒坊、牛羊庫、車輅院、修內司、文思院、油醋庫、石炭坊、熟藥局及諸倉儲庫皆分佈於外城。

宮城正門稱乾元門（後改稱宣德樓），其城樓下並列五城門，其城門皆裝以金釘，漆以朱漆，壁以磚石相間瓷砌，並鑴鑲龍鳳飛雲之狀，皆以雕甍畫棟（即雕飾繪畫之脊棟），峻桷層榱（斗栱），覆以琉璃瓦，曲尺朵樓（即城樓四角即為直角，即方形城樓），朱欄彩檻，城樓下列開闕亭相對（城闕），並以朱紅杈子分道。進入宣德樓大門，即為大慶殿，庭設兩樓，每遇國家大禮、車駕齋宿、正朔並朝會於此殿，殿庭左右橫門稱為左右長慶門，為外朝所在。大慶殿後有東西大街，東出東華門，西出西華門，禁中正門為宣祐門，門內為紫宸殿，為祝壽賀祥賜宴之處，為治朝之所在。紫宸殿西有垂拱殿，內朝所在，為起居及日常視朝之殿，再西有皇儀殿，殿西有集英殿，為賜宴之殿，集英殿後有需雲殿，有昇平樓，為宮中觀宴之所。宮後有崇政殿，為皇帝閱事之所。集英殿西有龍圖閣，下有資政、崇和、宣德、述古四殿，閣北有天章閣，設有群玉、蕈珠二殿，又有寶文閣設有延康、嘉德二殿；其北即為後苑，有延福宮、廣聖宮諸內殿。

汴京城內有我國最早之都市消防警報系統，城內平時火禁甚嚴，夜分（午夜十二時）必須滅燭，民家若有醮祭，必先向廂使備案。據《東京夢華錄》記

載，坊巷每隔三百步左右（0.5公里），就有軍巡鋪屋一所，內置鋪兵五人，專門負責夜間巡視何處發生火警，可謂火警探子。並擇高處，以磚砌望火樓，樓上置有瞭望臺，常駐人巡望，樓下設官屋數間，以供屯駐救火軍百餘人。並有大小桶、洒子（噴水設備）、麻搭（以供攀登懸吊用）、斧鋸、梯子、火叉、大索、鐵貓兒（即救火衣，可穿著救人）等消防工具。每遇有火警，鋪兵騎馬奔報廂主（區長）或馬步軍殿前三衙或開封府，各府署皆各領救火軍迅速撲滅，不勞百姓，其消防警報系統與消防設施周密完備，宋南渡後又曾用之。

　　汴京城之首都計劃，有如現代之行政分區制度，當時汴京城分為十廂（廂正如今院轄市或首都之區），內城分為四廂，外城分為六廂，內城以宮城南之御街及潘樓街為中軸線，東北為左二廂，東南為左一廂，西北為右二廂，西南為右一廂，外城以內城四面之壁延長線分廂，內城之東為城東廂，以西為城西廂，內城北壁劃分為城北左右二廂，內城南壁之南劃分為城南左右二廂。今將其廂之人口及坊數列表如下：

第四表　汴京城各廂坊里與戶數表

廂名	戶數	坊數	廂名	戶數	坊數	廂名	戶數	坊數
左一	9,000	20	右二	700	2	城南左 城南右	9,000 10,000	7 13
左二	16,000	16	城北左	4,000	9	城東	27,000	9
右一	7,000	8	城北右	8,000	11	城西	8,500	26

　　北宋除東京開封府外，並有西京河南府，南京應天府，北京大名府，合為北宋之四京，今分述如下：

　　西京河南府本為東都洛陽，開元時代（唐玄宗時）改為河南府，宋時為西京，其外城城周五十二里九十六步，為隋代所建，共九門，仍沿用隋唐舊制。皇城城周十八里二百五十八步，共七門，南面三門，中為端門，東西為左右掖門，東為宣仁門，西有三門，中為開化門，南為麗景門，北為應福門。宮城九里三百步，中為五鳳樓，東為興教門，西為光政門，東有蒼龍門，西有金虎門，北有拱辰門，共六門。宮城內有太極殿，天興殿、武德殿、文明殿、垂拱殿、天福殿。天福殿北有太清殿、思政殿、延春殿、廣壽殿。北有明德殿、天和殿、崇徽殿。天福殿西有金鸞殿，殿北第二殿為壽昌殿、玉華殿、長壽殿、

甘露殿、乾陽殿、善興殿，又有含光殿。拱辰門內有講武殿，宮城全部宮室有九千九百九十餘區。其中太極殿爲唐初之乾元殿或武后時之明堂，宋太宗時改爲太極殿。殿中有藻井，有槃柱黃龍若飛動之勢，宋太祖以彈射中其目，可見劫後明堂也甚堂皇。

南京應天府，即今河南省商丘縣，宋眞宗大中祥符七年（1014）建應天府爲南京，其宮城周圍二里三百十六步（1.69公里），其南北門謂重熙及頒慶門，內殿爲歸德殿。京城（即外城）周圍十五里四十步（8.34公里），東面二門，南爲延和門，北爲昭仁門；西面二門，南爲順城門，北爲迴鑾門；南有崇禮一門，北有靜安門。其中有隔城，有東西二門，東爲承慶門，西爲祥輝門，隔城之東又有關城，南北各一門。南京應天府在崇寧年間（1102～1106）有七萬九千戶，人口十五萬七千人，轄六縣，經濟上出產絹以爲貢物。

北京大名府（在今河北省大名縣），宋仁宗慶曆二年（1042）定爲北京，其京城（外城）周圍四十八里二百零六步（26.85公里），外城南有三門，中爲景風，左右爲享嘉及阜昌二門，正北爲安平門，旁有輝德門，正東爲華景門，旁有春祺門。宮城周圍三里一百九十八步（1.96公里），曾爲宋眞宗駐蹕之處。南面三門，中爲順豫門、東爲省風門、西爲展義門，東有東安門，西有

圖11-8　汴京開遠門城樓（張擇端清明上河圖）

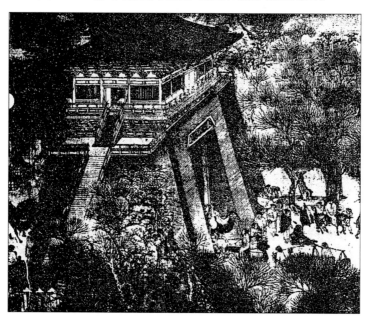

圖 11-9　北宋汴京城古圖

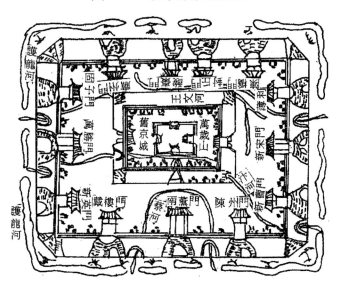

西安門，北稱靖武門。順豫門內東西各一門，稱爲左右保成門，其北有班瑞殿，殿前有東西二門，東爲凝祥，西爲麗澤，東南有時巡殿，其北爲靖方殿，其次爲慶寧殿，時巡殿東門稱爲景清門，西爲景和門。大名府轄縣十二，崇寧年間有十五萬五千戶，人口五十六萬八千人，生產花紬、錦紬（即綢）、平紬等貢物。

三、南宋臨安城

臨安即杭州，原爲吳越王國錢鏐之首都。南宋紹興八年（1138）高宗移驆偏安於此，其形勢據顧祖禹稱：「臨安右峙重山，左連大澤，水陸輳集，居然形勝，山川環錯，井邑浩穰，爲東南都會。」杭州北有太湖橫亙於前，東南有錢塘江環繞，西有崇山峻嶺環錯，又係東南財富之聚集區，故高宗雖有奮發英武，還都汴梁之詔，但因「樓外之樓，西湖歌舞」之誘，故雖名臨安爲行在所，表示有還都之志，但僅於言辭而已，故終南宋之世，仍僅苟安杭州，未返中原。

臨安城始建於隋代，楊素所築（591）。周圍三十六里九十步，唐景福二年（893）錢鏐發民夫二十萬及十三都軍士新築羅城，由秦望山沿夾城東歷西湖岸、霍山、范浦，周圍達七十里是爲外城。南宋紹興二十八年（1158）增築內城及東南之外城附於羅城，其外城周達百里（五十公里），共有城門十，內城城

周三十五里（約 17.5 公里），有城門十三，水門五，內城即今之杭州城址，而今之杭州城爲明代張士誠所建。

宋代之臨安外城範圍廣大，並將整個西湖包括在內，馬可波羅遊記已有言之。有十城門，大抵沿錢塘江西湖秦望山而建，城門有寶德門，北土門，南土門，竹車門爲東面之門，北面有北關門，西有西關門，南有龍山門，朝天門鹽橋門，炭橋新門在城中。外城之地勢依山而臨海，依山而築，可以據高屋建瓴之勢；臨海而築，可阻止由海來攻之寇，此是杭州爲軍事上依據地理形勢而築外城。外城之內包有西湖及鳳凰諸山離宮，可以使皇帝巡幸時警衛較完善。此外城大部份完成於吳越王朝，小部份完成於南宋。

內城東有便門、候潮門、保安門、新門、崇新門、東青門、艮山門，西有錢湖門、清波門、豐豫門、錢塘門，北有餘枕門，南有嘉會門，水門有保安水門、南水門、北水門、天宗水門、餘杭水門等五處。諸門中以嘉會門最大，城門絢綵，爲諸門之冠，爲皇輅出南郊御道之門，其次爲餘杭門，爲運河之終點，通達大江南北之樞紐。除便門、東青門、艮山門皆無月城及城樓外，其餘各旱門皆建有城樓，內城牆高達二丈餘（約 8 公尺），橫闊丈餘（約 3 公尺）。

大內宮城在內城之南，鳳凰山之東，其城周九里（約 5 公里），其南正門爲麗正門，有三城門洞，其門扇皆爲金釘朱戶，且畫樑雕甍，覆以銅瓦，鑴鏤龍鳳飛翔之狀，巍峨壯麗，光耀溢目，門外有東西闕亭及百官待漏院，北有和寧門，其制與麗正門相同，亦爲城樓下有三門洞之制，東有東華門，爲沿內城之城門，西有西華門。

大內之佈置，入麗正門內有南宮門，其內有正殿爲文德殿，此殿隨時隨事更易其名，如參官起居時稱爲垂拱殿，祝壽慶祝時稱爲紫宸殿，受百官朝賀及行明堂之禮稱爲大慶殿，策士唱名時稱爲集英殿，接見外國使者時稱爲崇德殿，對將領及武舉授官時稱爲講武殿，此乃一殿數名之制，其用意有二，採汴京宮殿舊名表示不忘本，二者以一殿數用則表崇尚儉僕。文德殿之後有後殿四處，即崇政殿（一名祥曦殿），福寧殿爲寢息之所，復古殿則爲燕閒之居殿，延和殿在冬至或寒食不居正殿時居此殿，此外尚有選德殿爲行射壺之禮處，緝熙殿爲講文之殿，熙明殿爲藏經籍之殿。至於大內之北望仙橋東之德壽宮，原爲

秦檜舊第宅，紹興三十二年（1162），高宗內禪孝宗，立爲新宮，高宗移居之，又稱北大內。德壽宮又名重華宮、慈福宮等名。太子所居稱爲東宮，在麗正門內南宮門外，爲高宗爲孝宗所立。德壽宮除太上皇所居外，亦爲太后所居，故又有慈寧宮、壽慈宮之名，其實皆一宮。百官署廨，東華門內有翰林諸司，和寧門內有學士院。其餘紀念先皇諸閣，有紀念太祖太宗之龍圖閣、紀念眞宗之天章閣、仁宗之寶文閣、神宗之顯謨閣、哲宗之徽猷閣、徽宗之敷文閣、高宗之煥章閣、孝宗之寶謨閣、寧宗之寶章閣等九閣，皆在大內禁中。禁中及德壽宮內皆有大龍池、萬歲山，亭榭頗盛，詳於後節。吾人今引《馬可波羅遊記》描寫臨安宮城之狀以證之：

> 蠻子國（即稱南宋）王之宮殿，是世界最大之宮，周圍廣有十哩（是謂大內），環有雉堞之高牆，內有世界最美麗而最堪娛樂之園圃，世界良果充滿其中，並有噴泉及湖沼，湖中充滿魚類。中央有最壯麗之宮室，計有大而美之宮殿二十所，其中最大者，多人可以會食，全飾以金，其天花板及四壁，除金色外無他色，燦爛華麗，至堪娛目，此宮有房室千所，皆甚壯麗，並飾以金及種種顏色。

再談及外城及內城之計劃，臨安亦如汴京，行街坊之制，內外城共劃分爲七廂共六十八坊十五市，其總人口在北宋寧宗年間達三十萬人。其街坊大道因地形原故，並不像汴京城爲棋盤式街路網，且臨安城形勢狹長，街道皆屬南北向，又因西湖及西南面諸山阻隔，交通聯絡皆在北方，城內最大街爲御街，乃延用北宋之名。

臨安十五市歸赤縣所轄，嘉會門外稱浙江市，北關門外稱北郭市，江兒頭稱龍山市、江漲東市、江漲西市，皆臨錢塘江，西溪稱西溪市，惠因寺北教場南稱赤山市，安溪鎮前稱安溪市，艮山門外稱范浦鎮市，湯村稱湯村鎮市，臨平鎮稱臨平市，崇新門外稱南土門市，東青門外稱北土門市，湖州市臨西沽，胖道仁市等十五市，因臨安距海七十公里，宋時爲對外貿易之要港，海舶出入頗多，市況殷盛，其盛況《馬可波羅遊記》曾載之：

> 城中有大市十所，沿街小市無數，尚未計焉，大市方廣每面各有半哩，大道通其間，道寬四十步……此道每四哩必有大市一所。市後

與大道並行一寬渠，隣市渠岸有石建大廈，乃印度等國商人憩其行李商貨頓止之所……每星期有三日，為市集之日，有四五萬人挈消費之百貨來此貿易，由是種種食物甚豐，野味如獐鹿、花慶、野兔、家兔、禽類如鷓鴣、野雞、家雞……有種種菜蔬果食……湖魚各種皆有……市場周圍建有高屋，屋之下層為商店，售賣種種貨物，其中亦有香料、首飾、珠寶……其他街道居有醫士，星者，亦有工於寫讀的人……每市場對面有兩大官署，乃副王任命之法官判斷商人與本坊其他居民獄訟之所……市集之日，見買賣之人充滿於中，車船運貨絡繹不絕。

臨安之街道據《馬可波羅遊記》謂達四十步（約六十公尺），且一切道路皆鋪以磚石於道之兩旁，各寬十步（十五公尺），中道則鋪細砂（約三十公尺），下有陰溝宣洩雨水，流於諸渠中，所以中道永遠乾燥。中道供車馬行馳，旁道供行人行走，此種有街道排水系統之設備，實為適應江南潮濕多雨氣候而設。

臨安之消火警報系統亦仿照汴京而設且更嚴密，據《馬可波羅遊記》之記載，此城每一街市建立石塔，遇有火警，居民可藏物其中，臨安之諸橋上多半命人日夜看守火警，每橋十人，分兩班輪流看守日夜間。每當看守人巡行街市，若有禁時（夜分）後尚有燈火未息，則翌晨其屋主將受廂主處罰。若有一家發火，則擊桲警告，其他諸橋之守夜人群赴火場救火，其火警商人財物被置入石塔或湖島中，其他未遭受火災之任何城民嚴禁至火場，以免影響救火或趁火打劫，祇見運物之人與救火人穿梭其間，至少有一二千人。此種消防系統在木構造為主之大城市中特別重要。

臨安之遊樂區在城西之西湖，為錢塘江泥沙淤塞而成之潟湖（Lagoon），其湖周三十里（約十五公里），原名為錢塘湖或明聖湖，唐白居易做杭州太守時曾築堤捍湖，即今之白堤，宋元祐年間（1086～1093），蘇東坡為杭州太守時，募民開湖，所濬渫之湖泥填築數道連而不接之小島，稱為蘇堤，其後南宋偏安於杭州，公卿大臣沈恧於西湖天然美景，於西湖山湖之間，廣治臺樹，以相遊樂，故宋·林洪有詩譏之：「山外青山樓外樓，西湖歌舞幾時休？暖風薰得遊人醉，直把杭州作汴州。」由此詩，可知西湖在南宋時當是樓臺水榭，歌館青樓連雲而起，觀今之宋畫常用水榭樓臺，當是西湖之寫照。

圖 11-10　西湖圖

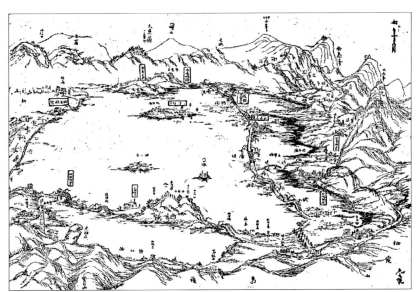

圖 11-11　杭州行在所圖

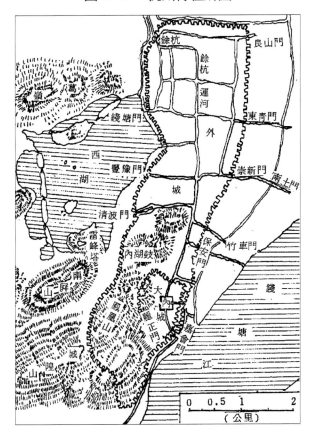

圖 11-12　西湖九曲橋

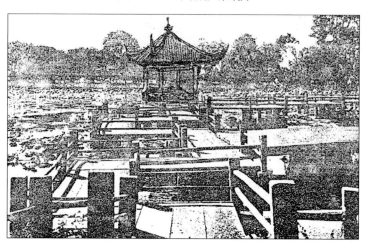

　　北宋京城原行四京之制，即東京開封府、西京河南府（洛陽）、南京應天府
（河南商丘）、北京大名府（河北大名），此四京之制實導源於隋唐兩京（東京
洛陽，西京長安）之制與渤海國五京之制（上京龍泉府即松江寧安，東京龍原
府即松江琿春，西京鴨綠府即今遼寧臨江，南京南海府即北韓鏡城，中京顯德
府即今吉林市），此種多京制度，本爲遊牧民族遷移無常之聚落方式，其都城之
遷動往往視空間價值（即當地區有無水草可供遊牧）爲依歸。我國殷商時代帝
王常有移京之制也是這種原因，影響所及，使遼金元皆有多京之制，今再依次
列述如下：

　　（一）東京開封府：已敘述如前。

　　（二）西京河南府：原爲唐之東都，在今之洛陽，五代時後唐在此建都，
雖唐末受兵燹之災，惟未如長安之甚。亦有京城、皇城、宮城之分，大抵沿唐
時之舊，京城五十二里，開九門，即唐代外郭城，皇城周迴十八里二百五十八
步，較唐東都十三里餘顯見擴大；而宮城周迴九里三一，較唐時十三里餘又見
縮小。宮城大部爲後梁太祖所重建，南有三門，中爲五鳳樓，樓高百尺，樓上
有五鳳翅翼；樓東爲興教樓，西爲光政門，東僅一門爲蒼龍門，西爲金虎門，
北爲拱宸門，五鳳樓內有太極殿，即唐武后時之明堂。殿前有日月樓及殿門，
太極殿後有天興殿，其北又有武德殿，再內又有文明殿，再後又有垂拱殿，殿
北有通天門柱廊，北又有明福門，門內有天福殿，北有寢殿三座，即太清、思
政、延春三殿，天福殿東有廣壽、明德、天和、崇徽諸殿，殿西有金鑾殿；金

鸞殿北又有壽昌、玉華、長壽、甘露、乾陽、善興諸殿，殿西有射宮殿、含光殿。拱宸門內有講武殿以及長春殿、淑景亭及九江池、砌臺、娑羅亭諸園亭。全部宮室有九千九百九十餘區。

（三）南京應天府，於宋大中祥符七年（1014）改爲南京，在今河南省商丘市，其京城周迴十五里四十步（8.4 公里），東有二門，南爲延和，北爲昭仁；西面二門，南爲順城，北爲迴鑾；南一門爲崇禮門，北一門爲靜安門，京城中又有隔城，隔城東有承慶西爲祥輝門，隔城之東又有關城，城有南北二門；京城內有宮城，其周圍二里三百一十六步（1.6 公里），有重熙及頒慶門，正殿爲歸德殿。

（四）北京大名府：設於慶曆二年（1042），在今河北省邯鄲市大名縣，其京城周四十八里二百零六步（26.8 公里），有十七城門，其內有宮城，周三里一百九十八步（1.95 公里），爲眞宗所駐蹕之行宮。南有省風、順預、展義三門，東爲東安門，西爲西安門，順預門內東西各有一門，稱爲左右保成門，其北有班端殿，殿東南有時巡門，其北有時巡殿，再北有靖方殿，又北爲慶會殿。

以上所稱宋之四京中，除東京汴梁爲五代梁晉漢周之首都，西京洛陽爲後唐之首都已有現成宮室建設外，其他南京與北京皆爲新營之都城，宮殿建築數量並不多，只略設幾個行宮而已，四京之作用可供皇帝巡幸時之駐蹕之用。此外，眞宗常至嵩山，該地建有崇福宮，今尙有泛觴亭之曲水池遺蹟（如圖 11-13）。

圖 11-13　宋代崇福宮流盃渠遺蹟（河南登封）

四、遼之五京

遼原名契丹，為東胡族，世居於遼河上游之潢水，乘唐末中原之亂，乘機興起。五代時，八部長耶律阿保機招致漢人，立城郭，興農墾，勢力漸大，遂誘殺諸部大人，統一契丹。至後梁末帝貞明二年（916）稱帝，為契丹太祖，東滅渤海國，後其子耶律德光即位（927），曾因石敬塘之求助而滅唐立晉（936），取得燕雲十六州，遂成為大國，旋又滅後晉，改國號為大遼（947），其領域約有今日之東北及內外蒙一帶及冀晉二省北部，歷八世九主，後為宋聯金所滅（1125），共歷二百一十年。

遼本遊牧民族，本無城居之制，自滅渤海國（926）後，得城邑一百零三，始有城居先建四樓，南樓在木葉山，東樓在龍化州，北樓在唐州，西樓在上京，自石敬塘割獻燕雲十六州後，其城邑總數達一百五十六，並以行國性質，效渤海國設立五京，今分別敘述之：

上京臨潢府本為漢遼東郡西安平之地，今日熱河省林西縣巴林東北之波羅城，契丹太祖神冊三年（918）開始築城並命名為皇都，天顯元年（926）建宮室，太祖尋卒，太宗即位（927），繼續營建，至會同元年（937）始改為上京。上京地勢，有淶流河自西北向南流，繞京城三面，東入曲江，其北東面支流為按出河；地形背山臨河，有天險之固，且地沃宜耕植，水草豐宜畜牧。其城周二十七里（約十四公里）城高二丈，依漢城之制度築之，共六門，東有迎春及雁兒兩門，南有順陽一門，西有有金鳳、西雁兒及南福三門，城高二丈，不設（望）敵樓。城北謂之「皇城」，高三丈，設有樓櫓（即望敵樓），皇城有四門，東為安東門，南為大順門，西稱乾德門，北為拱辰門；皇城中有大內，即宮城，大內南門為承天門，有樓閣，東為東華門，西為西華門，諸門為大內出入之所，大內承天門外之正南街東有留守司衙，其次為鐵鹽司，再次為南門龍寺，街南有臨潢府，其旁有臨潢縣，其西南有崇孝寺，街西有天長觀，街西南有國子監，國子監北有孔子廟，廟東有節義寺，其西北有安國寺，太宗所建，寺東有齊天皇后故宅，宅東有元妃寺，其南有具聖尼寺、綾綿院、內省、司麴院，瞻國省司之二倉在大內西南，南城謂漢城，為所俘幽薊漢人所居，與天雄寺（在城西南）隔橫街相對。回鶻商販置城東南之回鶻營以居之，營西南有同文驛，為諸國使節所居，驛西南臨潢驛，以接待西夏使者，驛又西為福先寺，

故上京西城有邑屋市肆，為交易之處所。大內建有宮室名為天贊宮，天顯元年，契丹太祖滅渤海國班師回京後所築，天贊宮有三大殿，稱為開皇殿、安德殿、五鑾殿，其內有歷代帝王御容（遺像），供朔望節日之奉祭，茲據上所述，繪一遼上京復元平面如圖 11-14 所示。

圖 11-14 遼上京臨潢府城想像圖

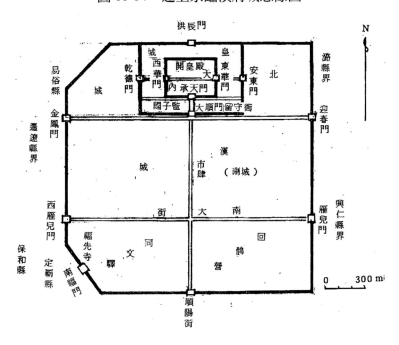

東京遼陽府為漢之遼東郡，唐末為渤海國所據，契丹太祖攻渤海國而得之，即今之遼寧省遼陽市。神冊三年（918）修葺遼陽故城，遷渤海國之漢人居之，至太宗天顯三年（928），移契丹人入居，並升格為南京，其城名為天福城。天顯十三年（938）再改南京為東京，其府稱為遼陽府。其城周達三十里（十五公里），城高達三丈（約九公尺），設有樓櫓以望敵，城開八門，東為迎陽門，東南為韶陽門，南為龍原門，西南為顯德門，西為大順門，西北為大遼門，北為懷遠門，東北為安遠門；宮城在內城之東北隅，高亦三丈，亦備有望敵樓，南有三門，其城樓雄偉壯觀，城四隅有角樓，相距各二里（一公里），故可知宮城周圍八里（四公里），面積四平方里（約一平方公里）。宮城大內建有二宮殿，但不置妃嬪，僅以內省使副判官留守，其建置南京碑銘列置宮城南門外。外城稱為「漢城」，因為漢人所居而得名，城內有南北市，南市為晨市，

北市爲夜市，二市之中有看樓，以察糾交易狀況，街西有金德寺、大悲寺、駙馬寺、趙頭陀寺等，其中駙馬寺置有鐵幡竿（以掛旗之用），所有留守寺、戶部司、軍巡院、歸化營（即高麗、渤海兵所歸化契丹兵之營）共有軍士千餘人以及河朔（陝北、河西走廊之地）亡命之徒落籍定居於此。其民居方式，如《契丹國志》所謂：「地卑濕，築土如堤，鑿穴以居」有先民「穴居」遺風。今以繪其平面復原圖如圖 11-15 以證之。

圖 11-15　遼東京遼陽府平面想像圖

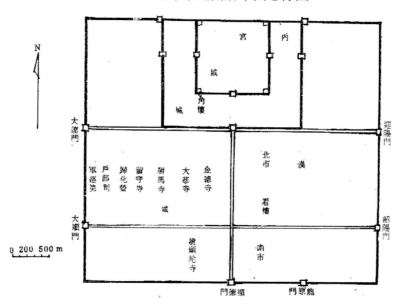

中京大定府本爲漢之遼金郡，唐末爲奚族（東胡一支，與突厥同俗），契丹建國時臣屬於契丹，遼聖宗統和二十五年（1007）定爲中京，並築城郭、宮殿、掖庭（妃嬪之居），府庫、樓閣、市肆（即市場）、廊廡、幕燕薊（今河北省）良工巧匠主持建設事宜，費二年而成，並遷漢人以居，稱爲「大定府」即今熱河省平泉縣。其城據《遼史》引宋王曾上契丹事謂「甚卑小」（即城垣不高且小），其周圍僅四里（二公里），城門有樓，但無城闍（即城門上之露臺），南門爲朱夏門，北有陽德、閶闔二門，南門內通步廊，多坊門，有四市樓（即高樓之商店）稱爲天方樓、通闤樓、望闕樓，其北有大同館以接待宋使。城西南隅岡上（即土丘高亢之地）有寺廟，城南有園圃及宴射之所，居民住於草庵板屋，時有牛馬駱駝驅馳。又據《遼史·地理志》，中京北有皇城，中有祖廟（即

宗廟）之制，有遼景宗及承天皇后之御容（遺像），其城池卑下湫隘，民多鑿井泉而飲。城外建有大同驛以接待宋使，有朝天館以接待新羅使，有來賓館以接待西夏使者。今繪其平面圖如圖 11-16 所示。（大定府在今熱河省寧城縣）

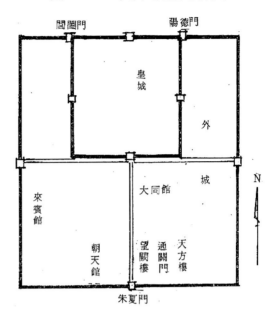

圖 11-16　中京大定府想像圖

南京析津府爲古幽州之區，漢爲燕國轄地（燕王爲漢室所封），唐爲范陽節度使所轄，後晉石敬塘爲遼所立，以幽州第十六州奉獻給遼（937），該年，契丹太宗置「南京」，又稱燕京。其城周圍三十六里（約 18 公里），方形，高三丈（約 9 公尺），城厚一丈五尺（4.5 公尺），城上並設置望敵樓及櫓具（即放禦用盾），城共八門，每面二門，東有安東、迎春二門，南有開陽、丹鳳二門，西有顯西、清晉二門，北有通天、拱辰二門。大內在皇城內，皇城又在京城之西南角，皇城周圍七里，有四門，東有宣和門，南面爲大內，西爲顯西門，僅設而不開，北爲子北門，皇城內有遼景宗及聖宗之御容殿（紀念館），城西有涼殿，東北角有燕京角樓，有閔忠寺——唐太宗爲征高麗陣亡戰士而建，有開泰寺——耶律漢寧所建，爲朝使遊觀之所，南門外有越王廨，爲宴會及集會之所，城內坊市、廨舍、寺觀頗多。大內南面有二城牆，其外牆有南端、右掖、左掖三門，可通皇城，其內牆有宣教門，大內有元和殿爲宮掖之殿。大內南三門皆有城樓高壯，門外有毬場，東有永平館以接待使者，遼南京即今北京市，其京城計劃爲今日北京城之濫觴，茲繪一遼南京復元圖如圖 11-17 所示。

西京大同府在今山西省大同市，漢爲平城縣，後魏曾立都於此，五代時石敬塘奉獻給契丹（937），至遼興宗重熙十三年（1044）始改爲西京。其城周總長二十里（約十公里），其上建望敵樓及望敵棚樓櫓等禦城工事，西京城共四門，東爲迎春門、西爲定西門、北爲拱極門、南爲朝陽門，後魏平城宮牆在城

圖 11-17 遼南京析津府（即唐幽州城）圖

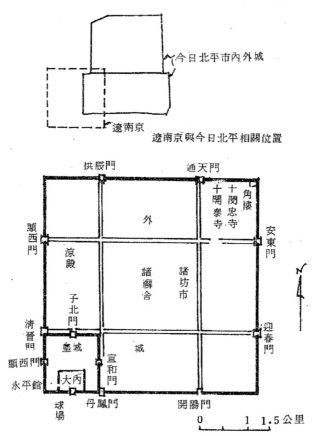

之北面，其一對門闕在遼時尚存在。清寧八年（1062）建華嚴寺，以奉安諸遼主之銅像及石像，又有天王寺及留守司衙（即京城防衛司令部）在城內。南有西省爲辦理民事行政之機關，拱極門之西爲大同驛，爲接待使者之所，拱極門之東爲大同府，爲西京最高行政機關。

有關遼國上京城之遺址，據近人牟里神父之勘察，分爲南北二城，北城（住契丹人）東西長 1,800 公尺，南北長 1,500～1,800 公尺，南城（住漢人）東西長 1,400～1,600 公尺，南北長 1,200 公尺，城壁爲版築土城，城門外有甕城，此與遼史記載相符。

五、金之五京

金爲女眞族，在周爲肅愼，曾貢楛矢給周成王，後魏稱爲勿吉，隋稱爲靺鞨，唐時臣屬於渤海國，五代時臣屬於契丹，分爲生、熟女眞兩種，生女眞世

居白山（長白山）黑水（黑龍江）即今松花江之東部地區。乘宋遼對峙之機崛起，其部長完顏阿骨打稱帝建國，並滅遼侵宋，攻佔華北，其領域有今日東北地方與華北平原及蘇皖兩省淮北地區，與南宋爭戰不息，後為南宋聯蒙古所滅，歷一百二十年（1115～1234）。

金亦模仿遼五京之制設立五京，改遼之上京臨潢府為北京，以遼之東京遼陽府為東京，以會寧府為上京，以遼之南京為中都並改為大興府，以北宋汴京為南京，仍以遼之西京大同府為西京，今分述如下：

上京會寧府在今松江省阿城縣南之白城，其地為金之發源地，虎水亦源於此，虎屬金為白色，金國號源出於此。金熙宗天眷元年（1138），海陵王貞元元年（1153）廢上京稱號，僅稱會寧府，至金世宗大定十三年（1172）復稱上京。上京宮室經金太宗、金熙宗、金世宗三代之經營，頗為完備。海陵王正隆二年（1157）一度折毀，但經金世宗修復，規模已不如前。現依《金史》記載，敘述其宮室之沿革：

1. 乾元殿：金太宗天會三年（1125）所建，完全仿照北宋宮室之制，天眷元年（1138）更名為皇極殿。

2. 慶元宮：天會十三年（1135）所建，其正殿為辰居殿，正門為景暉門，天眷元年改為供奉太祖以下御容之原廟。

3. 朝殿：金熙宗天眷元年命少府監盧彥倫營上京宮室時所建，正殿為敷德殿，正門為延光門，寢殿稱為宵衣殿，書殿稱為稽古殿。

4. 明德宮，正殿為明德殿，為太后所居，並按置太宗御容於此殿。

5. 涼殿：金熙宗皇統二年（1142）所建，其正門稱為延福門，正殿稱為重明殿，並有樓稱為五雲樓，其東廡南起有東華殿及廣仁殿，其西廡南起有西清殿及明義殿，重明殿後東有龍壽殿，西有奎文殿，其後有宮牆門稱奉元門，門內有泰和殿、武德殿及薰風殿。

6. 興聖宮：為金德宗所居，天德元年（1149），改名為興德宮，後又改名為永祚宮。

7. 太廟社稷：皇統三年（1143）所建。

8. 原廟：天眷二年所作，皇統七年改為乾文殿。

以上諸宮殿皆在正隆二年，為海陵王命吏部郎中蕭彥良拆毀，其宗廟及豪

族宅邸及儲慶寺皆夷爲平地以供農耕墾殖，至大定二十一年復修之，並以磚外覆其土城，有皇武殿以供擊毬校射之所，雲錦亭、臨漪亭爲籠鷹（以供打獵用）之處。今哈爾濱南之阿沐河畔尚有金上京城門洞之遺蹟。

圖 11-18　遼上京遺址

　　東京遼陽府，本爲遼之東京，金太宗天會十年（1132），改爲南京，以鎮高麗，在皇統四年（1144）復名爲東京，立有新宮，寢殿爲保寧殿，宴殿爲嘉會殿，前後正門稱爲天華門與乾貢門，並立有宗廟，稱爲孝寧宮。皇統七年再建祖先之御容殿，其城牆制度和城門皆照遼制而無變更，城內有軍帥司爲東京最高軍政機構。

　　北京大定府本爲遼之中京，金建國後亦習用之，海陵王貞元元年（1153）改爲北京，並設留守司（防衛司令部）、都轉運司（交通部分部）、警巡院（警務部門）等各機構，其轄縣十一處、二鎮，共六萬四千戶，城牆及宮室仍沿用遼舊有者。

　　西京大同府原爲遼之西京，金亦沿襲之，設有西京留守司、轉運司，及中都西京路提刑司（司法機關），轄有七縣八鎮，共九萬八千戶，其城牆宮室仍沿用遼之舊者。

　　南京開封府本爲北宋之汴京，海陵王（即完顏亮）貞元元年（1153）更號爲南京，置留守司，爲最高民政及軍政機構，下管開封府尹兼南京路兵馬總管，後者在天德二年（1150）改爲統軍司，亦隸屬於留守，轄有八郡一百零八縣及九十八鎮，戶口在天德四年（1153）僅二十三萬五千戶，但至金章宗泰和末年（1208）達到一百七十四萬餘，人口在二百萬以上，爲當時世界最大都市。金之汴京城池仍是北宋之舊，僅名稱更改而已，如通天門改爲應天門，朝陽門改爲弘仁門，景陽門改爲柔遠館，內城之安遠門改爲玄武門，麗景門改爲賓曜門，宮城之宣德樓改爲承天門，拱辰門改爲安貞門。南京宮室在北宋靖康元年（1126）淪入金人手中後，遭到不同程度戰火之災，直至海陵王正隆三年（1158）命左丞相張浩、參知政事敬暉營建並修繕之。據南宋范成大所著《攬

彎錄》載，乾道六年（1170）出使金國至南京所見：「洎舊京（汴京）城破後，
創痍不復，煬王亮（即海陵王）徙居燕山（燕京），始以爲南都，獨崇宮闕，比
舊加壯麗，民間荒殘，自若新城（外城）內大抵皆墟，至有犁爲田處，舊城
（內城）內市肆皆苟完而已，四望時見樓閣崢嶸皆舊，宮觀寺宇無不頹毀。」
范成大到此距汴京淪陷已四十四年，距海陵王修繕汴京僅十二年，可見南京
（汴京）四十年後發展爲二百萬人口之大都市實爲金世宗與金章宗兩代經營之
結果。

　　金之中都大興府原爲遼之南京，金海陵王於貞元元年（1153）定都於此，
並改爲中都（即今之北平），其民戶達二十二萬五千（人口約四十萬）。海陵王
天德三年（1151），有司進燕京宮闕制度圖，該年三月，王命左右丞相張浩、張
通及蔡松年以遼之南京宮闕爲本，大舉擴建之，並調集各路工人及匠師群集於
燕京，復取眞定府（在河北省）潭園之材木以供建材，新築燕城（外城）在遼
城之外，即今北平市內城之西南，共十三門。東有施仁、宣曜、陽春三門，南
有景風、豐宜、端禮三門，西有麗澤、顥華、彰義三門，北有會城、通玄、崇
智、光泰四門。燕城之內有皇城，周圍九里三十步（約 4.5 公里），計四門，其
南正門爲宣陽門，東爲宣華，西爲玉華，北爲拱辰門，內城以宣陽門最爲壯
麗，正值天津橋之北，門設三道，一中兩偏，中門繪龍，兩偏門繪鳳，門扇皆
以金釘釘之，中門僅金主車駕出入乃開，兩偏門逐日輪開一門。宣陽門樓上有
城樓，制度宏偉，其餘三門皆有宏麗金碧翠飛之層樓制度，內城由宣陽門進
入，設有文武二樓各居東西面，文樓之東有來寧館，武樓之西有會同館，爲接
待外國賓客使者之館，文武樓正北有東西千步廊，廊之中央各立一偏門，東通
太廟，西通尚書省，再北可達宮城即大內，大內南正門稱爲通天門，其後改爲
應天門或應天樓，應天門之東西面各一里（0.5 公里）另設一門，東爲左掖門，
西爲右掖門，通常僅開左右掖門，惟舉行大典禮儀時始開放通天門，通天門面
闊十一楹（即十開間），門樓高八丈（二十四公尺），其四角皆設垛樓（城門主
樓旁之小城樓），屋頂蓋以琉璃瓦，樓下城門五道並列，皆粉刷紅刷，釘以金
釘，異常壯麗。

　　進通天門內即爲大內，左右有翔龍門及日華、月華門，大內前殿稱爲泰安
殿，左右有掖門內殿，可通掖門。內殿東廊有敷德門，泰安殿之東北爲東宮，

正北有三門；正中爲粹英門，通太后所居之壽康宮；其西爲會通門，門北有承明門，其次爲昭慶門；東有集禧門，尙書省即在其外，又有東西嘉會門，門高二樓，直泰安殿之後；再北有仁政門，旁有朵殿，殿上之兩高樓稱爲東西上閣門，其內即爲仁政殿，金主常朝所在。宮城之前廊即東西千步廊各有二百餘門，盼爲三節，每節有一門，兩廊至宮城前東西轉而會合，其接合廊兩面合二百餘間，兩廊屋脊蓋藍色琉璃瓦，中央爲馳道，道旁植柳，千步廊每間以一丈（三公尺）計，則千步廊南北長達二百公尺以上，連接合廊合計達六百公尺以上，此爲北平頤和園長廊（254 間，1,500 公尺）之緣起，亦可比美羅馬聖彼得教堂廣場（Plazza of S. Peter）兩旁共長四百五十公尺之柱廊。大內有泰和殿、魚藻池、瑤池殿、神龍殿、安仁殿、隆德殿、臨芳殿、元和殿等九重殿、三

圖 11-19 金中都燕京城（今北平市西南郊）圖

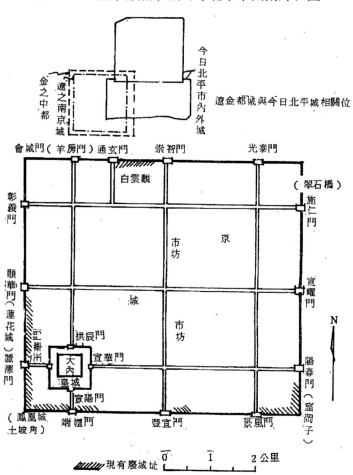

十六樓閣，大約分爲皇帝正殿及皇后正位，正位東爲內省，西有十六涼位以供妃嬪所居。京城北有離宮稱爲大寧宮，後更名爲壽寧宮，有瓊林苑、橫翠殿。玉華門西有西園，有瑤光臺、瑤光樓、瑤池、柳村、杏村諸名勝。茲繪金之中都復原平面圖如圖所示。

又據《舊都文物略》，金中都宮城（亦稱內城）係黏罕所築，以遼之宮城修改而成，於遼宮城四隅加築四月城，每月城長各三里，月城與主城各有一門樓，並設櫓墻及壕塹，仿如邊城之制。每座月城之內立有倉廒，甲仗庫（即武器庫），並開闢複道與宮城內相通，甚爲堅固，有人笑其何必築得如此堅固，黏罕稱百年後當以吾行爲是。後蒙古兵攻打中都，金主皆退保四子城（即月城），蒙古兵累攻不克，人方稱嘆其計慮深遠，蒙古於攻下大都後，遂拆除堅固之中都宮城，並於其東北營大都城。

六、元之都城

元太宗都於和林（今庫倫西南），至元世祖時因王位繼承問題，初都開平（多倫附近），改爲上都，至元四年（1267）遷都燕京，易名爲大都（即今北平前身）。

大都城狀況記載於《輟耕錄》、《馬可波羅遊記》及《元史》中，今依諸書之記載述明如下：

元世祖中統二年（1261）修復燕京舊城，此即遼金之京城，又稱南城，至元四年於舊城之北築新城，周圍六十里二百四十步（36.85 公里），共有十一門，正南稱麗正門，南之東爲文明門，南之西爲順承門；北面二門，東爲安貞門，西爲建德門；正東爲崇仁門，東之北爲光熙，東之南爲齊化；正西爲和義門，西之北爲肅清門，西之南爲平則門；此城較今北平內城猶大，約佔今內城之大部份以及北郊之地，又稱北城，其盛況遠大於南城。

北城之內偏南建有皇城，周圍二十里（約十一公里），其南正門謂靈星門，皇城又名蕭牆或稱闌馬牆，皇城共有四門，東西北三門典籍未載。

北平整齊之棋盤街路網成於元代，據《析津志》載元大都街制：「自南至北謂之經，自東至西謂之緯，大街闊二十四步，小街寬二十步（一百尺），共有巷三百八十四，衖通二十九。」大街寬二十四步，即 36.8 公尺，相當於今日八線街道，小街合今三十公尺，相當於今日之六線道，又有垂直大小街巷，與巷

道之衢，此種街道網以子午線定南北向，比美於唐長安都城計劃，總人口達四十萬人。

皇城之內有宮城，周圍九里三十步（約五公里），東西四百八十步（737 公尺），南北六百十五步（945 公尺），高三十五公尺（10.8 公尺），自至元八年（1271）八月動工，歷七月而畢，共六門，南面三門，正南為崇天門，崇天之東稱星拱門，崇天之西稱雲從門，東面東華一門，西面西華一門，北面厚載一門，北皇城即今北平紫禁城前身。崇天門（今稱午門）為十二開間五道門洞，東西一百八十七尺（57.4 公尺），深五十五尺（16.9 公尺），高八十五尺（26.1 公尺），門上有二垛樓分列左右，垛樓二層，門前有兩觀為三層垛樓，各垛樓由東西廡廊相連接，右垛樓之西有塗金銅幡竿以供懸旗，門扇皆有銅鋪首並漆紅朱，並有丹楹藻繪彤壁之彩畫，屋頂皆覆琉璃瓦。星拱門為三開間一門洞，廣西五十五尺，深四十五尺（13.8 公尺），高五十尺（15.4 公尺），雲從門制度規模與星拱門相同，東華門為七開間三門洞，東西一百十尺（33.8 公尺），深四十五尺，高五十尺，西華規模與東華相同，厚載門為五開間一門洞，東西八十七尺（26.3 公尺），深與高與東華門相同。宮城四角各有一角樓，皆為三重垛樓，高度與崇天門相齊。

宮城外之配置，城南面有宿衛直廬，為首都之衛戍司令部，崇天門前御河有三孔白玉石拱橋，橋上分三道，中為御道，橋欄鐫刻百花蟠龍。星拱門南有御膳亭，亭東有拱辰堂，蓋為百官聚會之所，東南角樓東有生料庫，庫東有柴場，場之東北有羊圈，西南角樓南有留守司；西華門外有儀鸞局，局西有鷹房，厚載門北為御苑，苑周垣闢十五紅門，內苑垣闢五紅門。

宮城內之配置，由崇天門北入大明門為大明殿之正門，其制度為七開間三門洞，東西 120 尺（36.8 公尺），深 44 尺（13.5 公尺），為重簷城樓。大明門之東有日精門，西有月華門，兩門皆三間一殿，大明門內即大明殿，四周皆有殿垣，為大朝之正殿，大明殿之東有文思殿，西有紫檀殿，北有寶雲殿，共殿垣東廡有鳳儀門，三間一門，東西一百尺（30.7 公尺），高與深皆六十尺（18.4 公尺），門外有庖人之室，稍南有酒人之室，西廡有麟瑞門，其制度如鳳儀門。其外有內藏庫二十所，每所其開闔，鳳儀門南有鐘樓又名文樓，麟瑞門南有鼓樓又名武樓，文武樓皆為五間大殿，高 75 尺（23 公尺），後廡東有嘉慶門，西

有景福門，皆爲三間一門。大明殿後有延春閣，其東有慈福殿，西有明仁殿，皆爲寢殿，延春閣西有玉德殿，其四周有諸殿拱之，東有東香殿，西有西香殿，北有宸慶殿，其左右有東西更衣殿，此爲大內諸殿概況。

大內之西有隆福殿，四周有甎垣，南關紅門三，東西北各一紅門，其南正紅門爲光天門，爲五間三門之重簷城樓，高三十二尺（9.8公尺），光天門東有崇華門，西有膺福門，各爲三間一門之城樓，西垣紅門明暉門，東垣門爲青陽門，各三間一門，青陽門南有翥鳳樓，明暉門南有驂龍樓，翥鳳樓後有牧人宿衛之室，隆福前殿爲光天殿，兩旁設寢殿，寢殿東有東煖殿又稱壽昌殿，寢殿西有西煖殿又稱嘉禧殿，隆福殿周廡共一百七十二間，四隅有角樓，設有侍女直廬五所，寢殿後有針線殿、侍女室；文德殿在明暉門外，盒頂殿在西北角樓，香殿在宮垣西北隅，文宸庫在西南隅，酒房在東南隅，其北有內庖。

大內之西北，隆福殿之北有興聖宮，值萬壽山之正西，四周圍以甎牆，南面關有三紅門，東西北各一。南紅門外兩旁有宿衛直廬四十間，其門前垣牆有省、院、臺百官府廨，北門外有窗花室五間，東夾牆外有宦人之室十七間，凌室與酒房各六間，南北西門外有衛士值宿之舍二十一所。宮垣南正門爲興聖門，爲五間三門重簷城樓，東西達七十四尺（22.7公尺），興聖門東有明華門，西有肅章門，各爲三間一門，其內爲興聖殿，爲皇帝之宴殿，其東廡弘慶門南有凝暉樓，西廡宣則門南有延顯樓，其寢殿東有嘉德殿，西有寶慈殿。興聖宮北有延華閣，其四周有東西殿，圓亭、芳碧亭、青亭、浴室、畏吾兒殿、木香亭諸亭榭。盒頂殿在延華閣之東牆外，爲妃嬪之室，共有四處。延華閣後有學

圖 11-20　元大都建德門遺址

圖 11-21　元大都宮城想像圖

1 大明門	21 鹿頂殿
2 月華門	22 延春閣
3 日精門	23 歧樓
4 角樓	24 齋樓
5 武樓	25 清灝門
6 文樓	26 景耀門
7 鳳儀樓	27 明福殿
8 麟瑞門	28 明仁殿
9 大明殿	29 玉德殿
10 柱廊	30 西香殿
11 寢殿	31 東香殿
12 紫壇殿	32 辰慶殿
13 文思殿	33 西更衣殿
14 夾室	34 東更衣殿
15 香閣	35 生料庫
16 景福門	36 儀鸞局
17 寶雲殿	37 鷹房
18 嘉慶門	38 御膳亭
19 嘉則門	39 拱辰堂
20 延春門	

士院，其南為鞍轡庫，又南為軍器庫，又南為庖人、牧人宿衛之室，藏珍庫在宮垣西南，為藏珍寶所在。

萬壽山在大內西北，金時稱為瓊華島，乃挖濬太液池而填築之島，山前有金水河，上有白玉石橋，長二百餘尺。萬壽山壘玲瓏石為之，松檜隆鬱，秀若天成，山東亦有石橋，長 76 尺（23.3 公尺），闊 41 尺（12.7 公尺），為一石渡槽，以引載金水流於山後以汲於山頂。山頂有靈圃，乃廣寒殿，山腰有仁智殿，廣寒殿東有金鑾亭，西有玉虹亭、方壺亭、荷葉殿、綠珠亭等諸宮榭。太液池在大內西，植芙蓉，池中有儀天殿，有木橋長 120 尺（36.9 公尺），寬 22 尺（6.7 公尺），東通大內之夾垣，並有木吊橋長 470 尺（144 公尺），寬 6.7 公尺，中空，用柱架於二舟以當其空，為橋西通興聖宮之夾垣。

再談及其他元都之狀況如下：

元為游牧民族，逐水草而居，元太祖滅乃蠻後，於其故地哈喇和林（簡稱和林）建立宮帳與少子拖雷。至元太宗七年（1235）定都和林，並築和林城，建萬安宮以供朝會，九年（1237）再建迦堅茶寒殿，殿在和林城北七十里，以驕馬往來和林城；次年再建圖蘇胡迎駕殿，此殿位於和林北三十里。憲宗三年（1254）改和林為哈喇闢轢之都，直至世祖中統元年（1260）遷都大興（即

大都）。和林都內有二條大街，一條供撒
喇先人（Sarcenic 即回人）所住，街中有
市場，另一條爲漢人所住，漢人皆爲工
匠；二街以外之處，皆爲元朝貴族之大
邸第，另建有十二座佛寺、回回教（即
回教）寺二座、基都教（即基督教）堂
一座，和林都有土城環繞四周，城四方
開四道城門，城外有廣大離宮，宮內有
正殿及倉廩庫，以上皆據《新元史》之
敘述。因僅定都和林二十五年，故都城
建築尚非屬完備。

圖 11-22　元代上都遺蹟圖

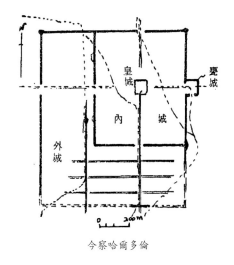

今察哈爾多倫

圖 11-23　元大都城圖

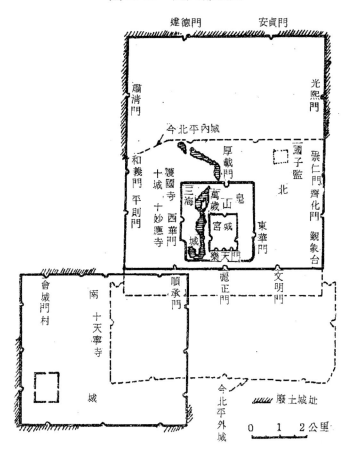

圖 11-24　元上都遺蹟，城門（左）、城牆（右）

中統元年，元世祖與阿里不哥爭立，元世祖即位於開平，中統五年（1264）始定爲「上都」；上都城垣係世祖命漢人於憲宗六年（1256）所建，其址於桓州東，灤河北之龍岡（今察哈爾多倫）。其城雙重，外城周圍十六里三百三十四步（8.9 公里），南北各有一門，東西各有二門；內城周圍六里三百三十步（3.65 公里），東西

圖 11-25

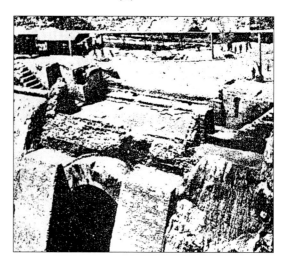

南各有一門，其正南門爲明德門，門內有大明殿，殿門左有星拱門，右有雲從門；又有儀天殿，殿門左有日精門，右有月華門；又有寶雲殿，其側有東西暖閣；又有宸麗殿，其側有東西香殿；又有玉德殿，其殿後有壽昌堂；又有慈福殿，殿有紫檀閣、連香閣、延春閣，殿前有拱宸堂，爲百官議政之所，殿後有御膳房、凝暉樓，殿側有綠珠瀛洲二亭及金露臺。元世祖又拆除汴京之熙春閣至上都建大安閣，閣後有鴻禧、睿思二殿。上都城東南有東西涼亭，爲元皇帝駐蹕之處。上都共有人口十一萬八千人。

第四節　五代宋遼金元宮室與苑囿建築

一、五代至兩宋開封城之宮室與苑囿

　　五代除後唐都於洛陽外皆定都於開封，歷四十年，但因享國年短，未遑寧居，談不上對汴京宮室有重要建設，直至北宋時代，始大規模建設，今依《東京夢華錄》記載，敘述汴京宮室與苑囿之建築。

　　（一）大慶殿：原為後梁時之崇元殿，宋太祖乾德四年（966）重修，改為乾元殿，太平興國九年（984）及大中祥符八年（1015）遭到火災，皆即時修復，至宋仁宗景祐元年（1034）始改名大慶殿，為大朝之所，每週大禮，車駕齋宿及正朔朝會於此殿。大慶殿在宣德樓正門內，其殿牆亦有四門，南為大慶門，北為宣祐門，東西各為左右太和門，大慶殿前庭設鐘鼓樓，上有大史局保章正測天文、曆法、時刻之所。其正殿為三合院式平面，正殿九開間，兩廂各五開間，有沙墀及龍墀。龍墀高五丈，寬十丈，甃石為臺，欄楯石級六十四級，遍刻龍紋，今仍尚在（圖11-28）改稱為龍亭。

　　（二）紫宸殿：原名崇德殿，在宣祐門內偏西。明道元年（1032）始改此名，為治朝所在。

　　（三）垂拱殿：在紫宸殿西，為日常朝會之所，原名長春殿，明道元年改名。此殿亦為接見契丹使及節度使之宴殿。

　　以上三殿為大內主要三殿，其他尚有集英、崇政、保和、睿思、皇儀、文德諸殿。

　　（四）文德殿：為百官常朝之所。

　　（五）集英殿：為御宴及試舉子之所。

　　（六）皇儀殿：為後周之舊殿。

　　（七）崇政殿：為宋皇帝閱事之所。

　　（八）景福殿：在崇政殿之後。

　　（九）延和殿：景福殿之西，便殿。

　　（十）延福宮：為宋徽宗政和三年（1113）新建於宮城北拱辰門外，原有舊宮在後苑西南，因蚛朽不勘使用而改建。拱辰門外，原有供應內府之內酒坊，裁造院、酒、醋、柴、炭、鞍轡等庫以及兩僧寺及軍營皆覓地另遷。其宮向南，宮開三門，東有晨暉門，西有麗澤門，正殿為延福殿，北有藥珠殿，

其間列有碧琅玕亭。宮東復列有三位宮室，內有穆清、成平、會寧、睿謀、凝和、崑玉、群玉七殿，殿東有蕙馥、報瓊、蟠桃、疊瓊、春錦、芬芳、麗玉、寒香、拂雲、偃蓋、翠葆、鉛英、雲錦、蘭薰、摘金等十五閣，殿西有繁英、雪香、披芳、鉛華、文綺、絳萼、穠華、綠綺、瑤碧、清音、秋香、叢玉、扶玉、綺雲、瓊華等十五閣。會寧殿之北疊築山石為假山，假山上有翠微殿，殿旁有雲歸、層崎兩亭，凝和殿旁有明春閣，高逾三百十尺（95 公尺），高入雲表，閣側有玉英及玉澗兩殿，殿後靠宮城牆築土岡以種杏花，名為杏岡，並蓋茅亭，植叢竹萬株，導引流水穿梭亭竹之間，頗有園林之趣。宮之西面有二位（區）殿閣，建有宴春閣，寬達十二丈（36.8 公尺），其間舞臺四列，山亭三峙，並開鑿橢圓池象徵海洋，池長四百丈（1.2 公里），寬二百六十七尺（82 公尺），有二亭建於池上，跨池上以石拱橋相通，又有泉流匯集為湖，湖岸作堤，湖亦有亭，由堤岸建橋相通，湖上建茅亭、鶴莊（以養鶴）、鹿砦（即養鹿園）、孔翠柵（即孔雀園）等，其動物達數千，並以嘉花名木分區種植。延福宮東達景龍門，西達天波門，南北在內城與宮城之間，為宰相蔡京命童貫、楊戩、賈詳、藍從熙、何訢等五人分任建宮主事，各營一位（宮室一區稱一位），其制度皆各有創作而不相模仿，爾後又擴充至內城外為延福宮第六位，並在內城外景龍門與天波門間開景龍江，水深三尺（92 公分），於二門外建二橋，景龍江西引金水繞內城北面，東過封丘門，延福宮近景龍江岸皆植奇花珍木，殿宇比比對峙，亦有山（假山）明水（人工渠道）秀之景緻。

圖 11-26 北宋汴京宮殿，契丹來朝圖（左）、壇淵之盟會圖（右）

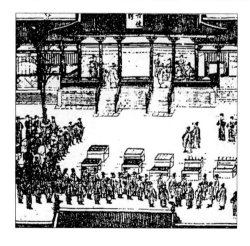

　　此一耗資龐大的人工兼天然遊樂園完成不久後，即因金人入寇而拆除。依據《東京夢華錄》注：「延福宮在宮城與內城北牆之間，東至景龍門，西至金水門，凡宮城廣袤十六里，創立御廊四百四十間，靖康遭變，詔取山禽水鳥十餘萬，投諸汴渠，拆屋為薪，斸石為礮，伐竹為符籬，大鹿數千，以餉衛士。」自興建至拆除，前後僅歷十三年。

　　（十一）昇平樓：宮中觀宴之所。

　　（十二）龍圖閣：建於真宗大中祥符年間（1008～1016），在會慶殿西北邊禁，閣東為資政殿，西有述古閣為宮中紀念性圖書館，閣上奉太宗御書（即《太平廣記》、《太平御覽》、《太平寰宇記》等）、御製文集及典籍圖畫寶瑞之物。宗正寺所進屬世譜，有學士、直學士、侍制、直閣學士等官，並赴內殿起居，聞名的包拯即曾做過龍圖閣直學士。據《東京夢華錄》載此閣在宣德樓內，右掖門之西。與龍圖閣同樣性質的尚有天章閣，內奉安真宗御製及圖籍、符瑞、寶玩之物，在龍圖閣之北；寶文閣在天章閣之東西序，奉安仁宗之御書御集、顯謨閣藏神宗之御集、徽猷閣藏哲宗御集、敷文閣藏徽宗御集書畫。

　　（十三）慈壽殿：太后所居。

　　（十四）聖瑞宮：皇太妃所居。

　　（十五）睿成宮：為東宮太子所居。

　　（十六）汴京之苑囿皆有池沼，計有凝祥、金明、瓊林、玉津四池沼之苑，其中以金明池最盛。金明池在外城順天門外街北，為後周世宗顯德四年

圖 11-27　金明池之寶津樓（元人畫）

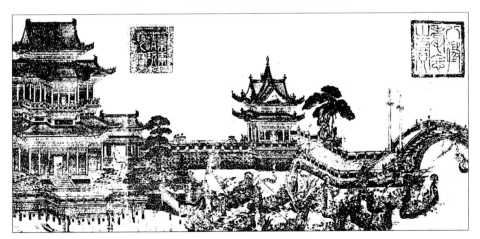

圖 11-28　開封龍臺（宋代宮殿之殘基）　　圖 11-29　金明池競舟

圖 11-30　北宋汴京故宮（今龍臺）望柱上部

（957）欲伐南唐前，教習水戰所開鑿，宋太宗曾於該池教習水戰。其周圍九里三十步（約 5 公里），在池門南岸西行百餘步，有宋徽宗政和年間建造之臨水殿，臨金明池水，殿屋浩大，為皇帝臨幸觀爭標賜宴之處。又西行數百步，有仙橋，其南北長約數百步（約數百公尺），為三孔木拱橋，朱漆欄楯，下排鴈柱，中央隆起，謂為駱駝釭，若飛虹之狀，頗為雄偉。橋盡處有五殿，正建於池中心，四岸甃砌塊石，各設御幄、龍床、戲龍屏風、殿下迴廊，供攤販、藝人做生意用，不禁遊客。橋之南立札星門，門內對立綵樓，門對街南有磚石甃砌高臺，廣達百丈許，稱為寶津樓，前至池門約有百餘丈，可俯瞰水殿仙橋，亦為皇帝臨幸觀騎射之處。池之東岸，臨水近西城牆，皆植垂楊，兩邊有綠棚幕次，可觀看龍舟爭標，池岸正北正對五殿處起大屋以盛龍船，謂之奧屋。金

明池每年三月一日開放，爲皇帝與百姓同樂之所，並舉行龍舟競渡，其龍船大者達三四十丈，闊三四丈，頭尾鱗片，皆錐鏤金飾，札板皆退光，兩邊列十閣子，中設御座龍水屏風，札板深數尺，底下密排鑄鐵大銀樣以防船之側傾，上有層樓臺權，並安御座，極爲華麗，金明池之殿橋、龍船當金虜一入汴京，即全被毀而煙消雲散。

寶津樓南有宴殿，爲皇帝車駕臨幸之所，通常亦許百姓出入，殿西有射殿，殿南有橫街，設有牙道柳徑，乃爲都人擊毬之所，亦爲綵棚觀百戲之所。

在順天門街南，與金明池相對者有瓊林苑，俗稱西青城。乾德年（963～867）間所建，其大門牙道皆爲古松怪柏，兩旁有石榴園、櫻桃園等果園，亦各有亭榭，多爲民間酒家所有。政和年間（1111～1117）於瓊林苑東南角，築華嘴岡，高數十丈，上有橫觀層樓，金碧相映，下有錦石纏道（羊腸山路）、寶砌池塘、柳鎖虹橋、花縈鳳舸（即畫鳳之船），蔓岡皆植名花如素馨、茉莉、山丹、瑞香、含笑、射香及閩廣兩浙所進南花，有月池梅、亭牡丹等名花，更彌足珍貴，每年三月一日起開放，供人觀賞。

（十七）崇福宮：在河南省登封縣北四里，原爲唐代太乙觀，眞宗增建殿閣，成爲巡幸之離宮，建有曲水泛觴亭，今曲水池遺蹟仍在，參見前圖 11-13。曲水亭址約五公尺見方。

（十八）廣聖宮：在延福宮之北，建於天聖三年（1025），內有大清、玉清、沖和、集福、會祥等五殿，並建流盃殿於後苑，亦爲宮中宴遊殿。

（十九）華陽宮：在延福宮之景暉門東對上清寶籙宮，爲宮中道觀，其宮之東建有萬歲山，其周圍達十餘里，爲人工築成之假山，其最高峰高九十步（135 公尺），宋徽宗政和七年（1117）所建，因在宮城艮位（東北），故又稱「艮嶽」，前後工期歷六年，至宣和四年（1123）始完成，今據《宋史·地理志》及宋徽宗《艮嶽記》、宋張淏《艮嶽記》所載敘述之：

1. 建築緣由

徽宗即位後，尚未有太子出世，乃聽方士之言，認爲宮城東北角地勢卑下，若能稍增高，則皇嗣必然繁衍，遂命方士以土培高其岡，果有多子之應。後復聽方士之言，以汴京無被山帶河之險，可築山壓鎮，使子孫有萬世不拔之基，乃作艮嶽，期與五嶽同固。

2.建築主事

以太尉梁師成主其事，並分設雍、綜、琳三種官職，分任其事，糾工興建，惟皆宦官。

3.建築細部

假山：主假山稱爲萬歲山，周圍十餘里，最高峰萬壽峰高九十步（135 公尺），皆以累土積石而成。山石遠從洞庭、太湖、仇池、絲谿之深淵與泗濱、林慮、靈璧（安徽省泗縣北）採取特異瑤琨奇石，如《地理志》載：宣和五年於太湖內採一奇石，長寬深皆數丈，以大舟裝載，並以千夫拉縴，河道不通則特爲開濬，橋樑堰壩阻隔時則拆除，數月方運至，賜名爲「昭功敷慶神運石」。又《揮塵餘話》亦載：政和建艮嶽，異花奇石採自東南，不可名狀，靈璧縣進貢一奇石，高二十餘丈，周圍相稱，以舟載至汴京，爲讓其通過外城，拆毀水門之門樓，以八千夫縮之，號爲「慶雲萬態奇峰」，特設「神運舟」以運奇石，並設花石綱於平江（即蘇州），以負責搜刮奇花異石之事宜，其耗費以億萬計，爲供艮嶽鋪飾土壤，遠自姑蘇、武林（在杭州市面），明越諸地之土。其奇石爲防搬運損毀，據《癸辛雜識》載，先以膠泥填實石頭之孔洞，其外再以麻筋雜混泥土膠固，令成圓球形，經日曬堅硬，方用大木當車轅入舟中，抵汴京後再浸於水中，洗去泥土，石仍完整無缺，又載萬歲山有數十大洞，其內築以雄黃（即二硫化二砷 As_2S_2）與爐甘石（即菱鋅礦，成分爲碳酸鋅 $ZnCO_3$），雄黃以避蛇虺，爐甘石於天陰時則生雲霧之狀，以造成如深山幽谷山嵐暮露，雲蒸霞蔚之情景。其後拆除萬歲山時，發現雄黃數千斤，爐甘石數萬斤。

4.亭榭園林佈置

最高峰萬壽峰上有介亭，爲艮嶽最高處，有磴道自山下揮雷亭盤曲縈迴而上，磴道或以攀石或以木棧，頗爲險峻。介亭前列巨石，凡三丈，排置巧怪，且藤蘿蔓衍，且可眺望內城外之景龍江，介亭下分東西二嶺，直達南山。山之東有萼綠華堂，堂畔植海棠萬株，其旁有承嵐與崑雨兩亭，又有書館，平面爲外方而內圓，形如半月形，又有八仙館，屋圓如滿月，有紫石崖，以紫石爲假山，以及祈眞磴道，又有攬秀軒、龍吟堂等。山之南有壽山，兩峰並置，列嶂如屏，有瀑布垂瀉入雁池，其上有鳧雁水鳥棲息石門，壽山上有雍雍亭，北達絳霄樓，可見層巒疊嶂。山之西有藥寮，種有人參、白朮、枸杞、黃精、芎藭

等藥，其旁稙禾、麻、黍、豆、麥等作物，築室如農家，號為西莊，上有巢雲亭，高出峰岫，沿著岡脊，自南而北約四里，水由石口噴出，狀如獸面稱為白龍匯，實為人工利用坡度高低差之位能（Pontenial energy）造成之噴泉。又有濯龍峽，蟠秀練等水景及跨雲亭、羅漢崖等景。又西有萬松嶺，青松扶疏，其嶺畔有倚翠樓，嶺上下設兩關，關下平地有大方沼，沼中築兩洲島，東為蘆匯，上有浮陽亭，西為梅匯，上有雲浪亭，沼水西流為鳳池，東流者為雁池，分為二館，東為流碧、西為環山，另有巢鳳閣、三秀堂；東閣後結亭於山下，稱為揮雲亭，有限道上介亭，介亭左有極目亭、右有蕭森亭，並引景龍江水注入山澗，西行有凝瓊軒，又行石澗上有煉丹觀，環山亭下視，見有高陽酒肆及清斯閣，北岸萬竹蒼翠，有勝雲庵、躡雲臺、蕭閒館、飛吟亭，四面掩映叢林，又支流處有山莊，在崖峽洞穴中有亭閣樓臺。又於南山之外橫亙二里稱為「芙蓉城」，窮極巧妙。

5. 佈景手法

艮嶽以奇石造假山之景頗為奇特，以林立大石百個，造峰巒之狀，稱為神運峰，其寬百圍（約一百公尺），高六仞（即四丈八尺約十四公尺），石以金為飾。並依石之狀，因勢造峰景，命其名為朝日、昇龍、望雲諸峰，其石叢秀而在渚者命名為翔鱗，立於涘（水崖）者稱為舞仙石，獨踞於州上者稱為玉麒麟石，附於池上者稱為伏犀、烏龍石，立於沃泉者稱為留雲石或宿霧石，積雪嶺間黃石仆於亭際者稱為抱犢天門，並以二大石配神運峰，以壓眾石者稱為玉京獨秀，凡此種種皆以單奇石做成假山，或群奇石佈置成石景，此實為我國造園藝術發展之黃金時代。

6. 移植奇花異木

宋徽宗《艮嶽記》曾載萬歲山曾移植荊楚湘南粵（即今之廣東、廣西、湖南、湖北等地）之枇杷、橙、柚、柑橘、檳榔、荔枝之果木以及金蛾、虎耳、鳳毛、素馨、渠那、茉莉、含笑等花草、湘湖文竹、四川佳果異木等應有盡有。

7. 滄桑史

靖康元年（1126），金人侵汴京逢大雪，欽宗詔令任民斫伐山林為薪，百姓奔往萬歲山者十萬人，於是不可收拾，其臺榭宮室皆拆毀殆盡。該年汴京城陷，都人及官吏競相避虜於艮嶽之巔，宮室又遭戰火。其後金人欲建宗廟宮室

園林，每每至艮嶽取奇石，致興建不到十年之園林菁華終於毀滅而成土丘，現艮嶽遺石仍在北京北海瓊華島點綴著前後假山，而艮嶽舊址（在開封縣城東北角）只剩一堆土丘供人憑弔而已。

二、南宋臨安宮室苑囿

南宋偏安於東南，其宮室建築較北宋猶儉，最初以臨安府舊治子城增築為大內宮城，宮殿皆以汴京舊名，往往一殿數名，其大殿僅如一郡之設廳，到末年北歸無望，始將宮殿裝飾奢侈豪華，正如《馬可波羅遊記》所述之景象，今先將宮城（即大內）諸宮殿略敘如下：

（一）垂拱殿

亦稱文德、大慶紫宸等名，隨事而易。建於宋高宗紹興十二年（1142），內侍王晉錫所作，在麗正門內。淳熙年間（1181）曾再修葺，其殿為五開間十二梁架，長六丈（18.4公尺），寬八丈四尺（25.8公尺），殿南簷屋三開間，長一丈五尺（5.7公尺），寬亦八丈四尺，兩殿各二間分列東西，東西廊各二十間，南廊九開間，殿前門為三開架六梁架，長三丈（9.2 公尺），寬四丈六尺（14.1公尺），殿後擁舍七間，孝宗曾改為延和殿，其陛階又低一級，即為卑宮室之意。惟據《馬可波羅遊記》所述極為豪華，並稱北宋宮殿為世界最大之宮，環具以雉堞之高牆，內有世界最美麗之苑囿。中央最壯麗宮室，計有大而美之殿二十所，其中最大者多人可以會食，全飾以金，牆壁則繪前王事蹟[註1]，馬可波羅於至元十七年（1280）到杭州（當時稱為行在城），距宋亡（1276）僅四年，其所言之宮殿當為南宋末年之狀況。

（二）崇政殿

與垂拱殿同時建，其規模約略相仿。

其餘所見於典籍者有延和殿為宿齋避殿、福寧殿為寢殿、選德殿、緝熙殿、熙明殿、明華殿、清燕殿、膺福殿、慶瑞殿、需雲殿、嘉明殿、坤寧殿（皇后所居）、穠華殿（亦為皇后所居）、慈明殿、慈元殿（以上為太后所居）、仁明殿（太后所居）、進食殿、欽先殿、孝思殿（以上為祭神之殿）、清華殿等二十殿。

臨安城之苑囿有十處，今分述之：

〔註 1〕引自商務印書館《馬可波羅行》紀中譯本。

1. 宮內苑

宋高宗雅愛湖山之勝，恐警蹕出遊煩民，乃於宮內鑿大池，稱爲大龍池，引水注入，以像西湖冷泉，疊石爲山像飛來峰，建有聚遠樓以眺遠，香遠堂以觀荷花，清深堂以聽竹風，載忻堂爲御宴之所，冷泉堂以聽泉聲，文杏館以賞杏花，瀉碧池以養金魚，芙蓉岡及梅坡以觀梅花及芙蓉，並有月榭，松菊三徑，種有郁李、桂、林檎、荼蘼等名果，《馬可波羅遊記》曾記載此苑如下：「牆內餘二部，有小林，有水泉，有果園，有獸圉，畜獐鹿、花慶、野兔、家兔，國王攜諸宮嬪遊此兩部。並有寬六步之長廊，此廊兩旁各十院，皆長方形，有遊廊，每院五十室，園囿稱是……國王攜帶宮嬪遊行湖上，巡幸廟宇，所乘之舟，上覆絲蓋。」惟當馬可波羅去遊時，圓林傾圯無蹟。

2. 玉津園

在內城之嘉會門外，紹興間，金使燕射於此園，玉津乃唯一延用汴京舊苑名者。

3. 聚景園

在清坡門外，孝宗所建，自寧宗嘉泰元年（1201）即因失修廢棄，有會芳殿、瀛春臺、攬遠堂、花光亭、芳華堂諸勝。

4. 富景園

在崇新門外，又稱東花園，爲太后常臨幸之園。

5. 屏山園

在錢湖門外，以面對南屏山而得名，後改名爲翠芳園。

6. 玉壺園

在錢塘門外，本爲劉鄜王園，有明秀堂。

7. 集芳園

在葛嶺，原係張婉儀園，爲太后遊幸之園，內有古梅甚多，宋理宗賜給賈似道，有清盛堂、望江亭、雪香亭等諸勝。

8. 延祥園

在孤山之東，爲林和靖（北宋詩人）故居，花寒水潔，氣象幽古。

9. 瓊華園

在褚家塘，園之瓊花如聚八仙。

10. 小隱園

在北山，植萬花。

11. 西湖

西湖為當時最大遊樂區，今日西湖十景大底是當時名勝區，例如「蘇堤春曉」就是蘇東坡於元祐四年（1089）疏濬西湖所築之堤，自南山至北山，長達四里，夾道廣植楊柳，春曉霧濃，雜樹生花，令人舒懷暢意；「六橋煙柳」亦即蘇堤上之映波、鎖瀾、望山、壓堤、東浦、跨虹等連接蘇堤之六橋，湮水空濛，柳絲風盈；「花港觀魚」就是蘇堤望山橋與壓堤橋間之水面，蓄魚數千，載浮載沈，立於堤上觀之，令人陶然；在西湖西冷橋，沿湖到岳王墓前，為宋時取金沙澗水造麯釀酒處，建有庭院，並築有小亭石欄，即是「麯院」，其處風吹荷花，別有風趣，即為「麯院風荷」；出錢塘門沿湖而行，首至白沙堤第一橋，即為斷橋，每當春寒飄雪，宛如舖瓊砌玉，稱為「斷橋殘雪」；清波門外之聚景園中有柳浪橋，其處密植柳樹，黃鶯穿梭其間，出谷妙音，雅意超塵，稱為「柳浪聞鶯」；南屏山淨慈寺有大鐘，每當黃昏，鳴聲震谷，發人禪思，稱為「南屏晚鐘」；而西湖南北高峰，層巒疊嶂，浮雲飄渺，隨風舒卷，日光遙映，仿若滄海仙山，令人嘆為觀止。西湖經南宋及後代朝野慘憺經營，環湖三十里內，名勝、亭榭、樓臺、山水鍾毓於一處，無景不畫，無景不詩，成為我國最美風景區，西湖且成為東方聖湖，誠非偶然。

圖 11-31　西湖之平湖秋色　　　圖 11-32　小瀛州之九曲橋

圖 11-33
西湖三潭印月之我心相印亭

圖 11-34
紀念林和靖的西湖放鶴亭

12. 富景園

又稱東園，在臨安城東新開門外，為南宋之東御園，東西十里，多為池塘畦陵，內有百花池，並具湖山之色，其園之特色：「芙蓉臨池而秀發，黃花萬畝如鋪金，白藕千池似崑玉。」且池上置龍舟，宋高宗為太上皇時常臨幸此園。

三、遼金之諸京宮室與苑囿

遼金宮室建制皆模仿五代及宋之宮室，且兩代皆受宋賂，府庫充實，並以所俘漢人為役夫，其規模不僅奢華而且宏偉，以遼之南京（北平）而言，建有永興、積慶、延昌、章敏、崇德、興聖、敦睦、永昌、延慶、長春、太和、延和等十二宮，又建有元和與嘉寧兩殿、天膳堂，及五花、五鳳、迎月等樓、御容殿、涼殿等，皆甚壯麗，且其君在五京中隨意來去，故行宮離殿之興建當更可觀，日積月累，遂貪圖享受，失去了創國時之銳氣，此也是遼金元三朝暴興暴亡之原因。

金與遼情形相類，而興宮室之熱誠更甚於遼，據《金史‧海陵本紀》載正隆六年（1161）營南京宮殿，搬運一木之費至二千萬，牽一車之力至五百人，宮殿之飾遍敷黃金而後間以五采，金屑飛空如落雪，一殿之費以億萬計，成而復毀，務極華麗。又依《攬轡錄》載，煬王亮始營燕都，設計出於孔彥舟，用役夫八十萬，兵夫四十萬，作治數年，死者不可勝計，金朝營造宮殿，其屏扆（屏風）窗牖皆拆汴都宮室而以車運至者。又據《海陵集》載，燕京內地大半為宮庭禁區，百姓奇少，其宮闕壯麗，延互阡陌，上切雲霄，秦阿房及漢建章

猶不過如此而已。 (註2) 又《考工典・宮殿部・紀事》引《北轅錄》謂：「北宮（即金之中都）營繕之制初雖取則東都（汴京），終殫土木之費，瓦悉覆以琉璃，役兵民一百二十萬，數年方就。」《金史・地理志》亦載中都（即金之中都）其宮闕殿門則純用碧瓦（藍色琉璃瓦）。由以上諸文獻之記載，可知海陵王完顏亮營建中都城時，所浪費金錢之多（以億萬計）、役夫之多（兵民役夫合計一百二十萬）、費時之久（數年）、裝飾之華麗（以金飾屋並全部以琉璃瓦蓋屋頂）。又海陵王營南京（即宋之汴京）宮殿，宋使者范成大於乾道六年（1270）《攬轡錄》觀感爲：「金主幞頭，紅袍王帶，坐七寶榻。背有龍水大屏風，四壁帘幕皆紅繡龍，栱斗皆有繡衣，……前後殿屋，崛起處甚多，制度不經，工巧無遺力。所謂窮奢極侈者。」故金宮殿雖學於宋，然其工巧華麗程度卻青出於藍，蓋金侵宋所掠奪，戰利品甚多，且年年受宋之賂（紹興十一年即西元 1141 年宋金初次和議，宋每年對金貢銀二十五萬兩，絹二十五萬匹），能以其所得大興宮室以爲逸樂之計，但玩物喪志，窮侈極頌，鬥志渙散，不久即爲蒙古所滅，與遼如出一轍。

至於遼金之苑囿在今之北平三海，當時稱爲太液池，乃是積玉泉山之水而成湖泊，金時曾加疏濬，並以所濬出之泥土石堆積成人工島一萬歲山（今之瓊華島白塔山），《春明夢餘錄》亦載瓊華島係金人取蒙古山石堆築而成，並栽植花，營構宮殿，宋艮獄之山石亦曾移至此島上。此外玉泉山行宮，建於遼開泰二年（1013），金章宗時增建芙蓉殿，並在香山建景會樓，此爲圓明園之營園濫觴。又《大金國志》載宮城玉華門西有同樂園爲金宮廷御苑，園中有瑤池、蓬瀛、柳莊、杏材諸勝，其中瑤池殿建於貞元元年（1153），即今北平城西釣魚臺之地；又《堯山堂外紀》載金章宗曾爲李宸妃建梳妝臺於瓊華島上，此皆是遼金苑囿零散之紀錄。

四、元大都宮室與苑囿

蒙古人在定都和林時，其城延袤僅三里且營遊牧之居，俟元世祖定都大都燕京後，始效金人及漢人大營其城廓宮室，今依《輟耕錄》及《元史》之記載說明如下：

〔註 2〕引據《東京夢華錄》注所引歐陽修《歸田錄》。

（一）大明殿

入宮城南正門，崇天門內之正殿爲大明殿，其殿垣之正門爲大明門，左右有日精門與月華門，大明殿爲登極、正旦、壽節時朝會之正殿，面闊十一開間，東西二百尺（61.4 公尺），深一百二十尺（36.9 公尺），高九十尺（27.6 公尺），柱廊七開間，深二百四十尺（73.7 公尺），寬四十四尺（13.5 公尺），高五

圖 11-35　元之延春閣及大明殿平面圖

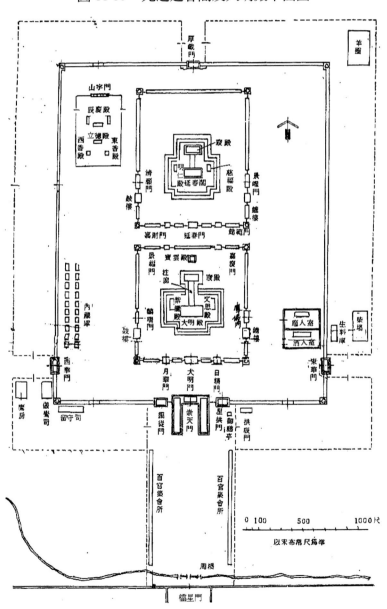

圖 11-36　大明殿想像圖（大明殿及寢平面略圖）

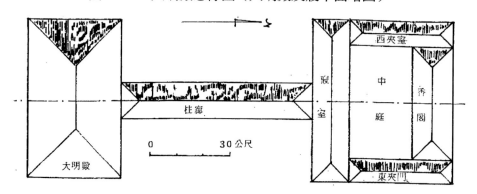

十尺（15.3 公尺），寢室五間，東西夾室六門，後連香閣三間，東西一百四十尺
（43 公尺），深五十尺，高七十尺（21.5 公尺），青石花礎，白玉石圓磶（柱下
礎石），文石甃地（舖地），上藉重茵，丹楹金飾，龍繞其上，四面朱瑣窗（粉
飾朱瑣紋之窗），天花藻井間以金色繪飾，燕石重陛，朱欄塗金，銅飛雕冒，中
設七寶雲龍榻、白蓋、金絲褥，並設后位、諸王、百僚、怯薛官（即禁衛軍官）
等侍宴坐床，重列左右，前置燈漏（即刻漏），貯水運機，機內小偶人當時刻
捧牌而出。木質銀裏漆甕一，金雲龍蜿繞之，高一丈七尺，貯酒可五十餘石，
雕象酒卓一，長八尺，闊七尺二寸，玉瓮一，玉編磬一，巨笙一，玉笙玉箜篌
等樂器咸備於前，殿前懸繡緣珠簾，至冬月，大殿則換為黃貓皮壁幛、里貂
褥，香閣則為銀鼠皮壁幛、黑貂煖帳。殿內皆丹楹，簷脊皆飾琉璃瓦，又據
《馬可波羅遊記》稱大明殿可供六千人聚食（稍為跨大），宮室壯麗富贍，世無
其匹。頂上之瓦（琉璃瓦）皆紅黃綠藍及其他諸色，上塗釉，光澤燦爛，猶若
水晶，可知大明殿已應用彩色琉璃瓦。又據《禁扁》謂大明殿基高十尺（三公
尺），前為殿陛階，納為三級，繞以龍鳳，白石欄下每楯壓以鰲頭，虛出欄外，
四繞以殿；殿楹四向，皆方柱，也長約五六尺，飾以起花金龍，雲楹下皆白石
龍，雲花頂高為五尺，楹上分間，仰為鹿頂斗栱攢頂，中盤黃金雙龍，四面皆
為綠、金色，紅瑣窗間貼金鋪，中設山字玲瓏金紅屏，殿有連為主廊，有十二
楹柱，四周金紅瑣窗。殿前東西相向為寢殿，通壁皆冒絹素畫以金碧山水，壁
間每有小雙扇，內貯衣裳，宮窗皆是金紅推窗，其窗間貼金花，夾以玉板，糊
明花油紙，外籠黃油絹素。由上述可知大明殿裝飾之豪華，今依其文繪大明殿
想像圖（如圖 11-36）。

（二）文思殿與紫檀殿

文思殿在大明寢殿東，三開間，前後軒，東西三十五尺（10.7 公尺），深七十二尺（22.1 公尺），紫檀殿在大明寢殿西，其規模同文思殿，兩殿皆以紫檀香木爲結構大料，並以縷花龍涎香與白玉相間裝飾殿壁，爲至元二十八年（1291）發侍衛兵所營建。

（三）寶雲殿

在大明寢殿後，五開間，東西五十六尺（17.2 公尺），深六十三尺（19 公尺），高三十尺（9.2 公尺）。

以上四殿爲大內前位諸殿。

（四）延春閣

爲九開間三重簷大殿閣，東西一百五十尺（46 公尺），深九十尺（27.6 公尺），高一百尺（30.7 公尺），其柱廊七開間，寬四十五尺（13.8 公尺），深一百四十尺（43 公尺），高五十尺（15.3 公尺），寢殿七間，東西夾室四間，後香閣一間，東西一百四十尺，深與高皆七十五尺（23 公尺）。重簷構造，以文石鋪地，藉花毳衫簷帷（皆爲帘帳之類）咸備，以白玉石砌成重階，朱欄銅冒楯（望柱頭部）塗金，其閣上設御榻二座，柱廊中設小山屏牀，皆以楠木雕作其面，飾以黃金，寢殿亦設楠木御榻，東夾室設紫檀御榻，殿閣壁上畫飛龍舞鳳，西夾室爲禮佛之室，香閣有楠木寢床、金縷褥、黑貂皮壁幛。

（五）慈福殿

又稱東煖殿，在延春閣寢殿東，前後有軒簷，東西三十五尺（10.8 公尺），深七十二尺（22.1 公尺）。

（六）明仁殿

在延春閣寢殿西，又稱西煖殿，其規模與慈福殿相同。

（七）玉德殿

在右廡清灝門外，東西一百尺，深四十九尺（15 公尺），以白玉裝飾殿之楹柱、斗栱、梁椽，以文石鋪砌地面，殿內設白玉金花山字屏及玉床。

（八）宸慶殿

在玉德殿後，面闊九開間，東西一百三十尺（40 公尺），深四十尺（12.3

公尺），高亦四十尺，前列朱欄，左右闢二紅門，後闢一山字門，中設御榻，簾帷袖褥皆具備以供寢御之用，以上四殿一閣皆爲大內後位諸殿。

（九）興聖殿

爲興聖宮正殿，七開間，東西一百尺（30.7公尺），深九十七尺（29.8公尺），柱廊六間深九十四尺（28.9公尺），寢殿五開間，兩夾室各三間，後香閣三門，深七十七尺（23.6公尺），正殿四面皆爲朱瑣窗（即窗有朱瑣文），並以

圖 11-37　元興聖宮圖

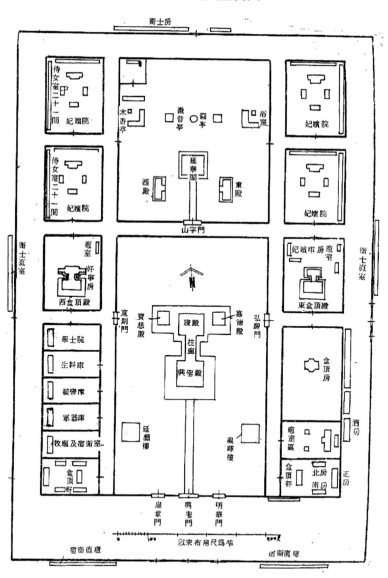

文石砌地，內設御榻簾帷，其柱廊寢殿亦設御榻袖褥，有數重階陛及塗朱紅欄杆，屋頂覆蓋白磁瓦，以碧玻璃瓦覆屋脊及屋簷；此殿係至大元年（1308）所建。

（十）嘉德殿

在興聖寢殿東，三開間重簷大殿，前後軒各有三間。

（十一）寶慈殿

在興聖寢殿西，其制度同嘉德殿。

以上興聖宮諸設，爲玄武宗所建。

（十二）光天殿

爲隆福宮正殿，七開間，東西九十八尺（30 公尺），深五十五尺（16.9 公尺），高七十尺（21.5 公尺），柱廊七開間，深九十八尺，高五十尺（15.3 公尺），寢殿五間，兩夾室四開間，東西一百三十尺（40 公尺），高五十八尺五寸（18 公尺），殿屋皆重簷，室藻井，朱瑣窗，文石鋪地，珠簾花氈，朱欄重陛，正殿並設有縷金刻雲龍之御榻及從臣坐床，寢殿亦設之。

（十三）壽昌殿

在隆福寢殿東，爲三間重簷之殿。

（十四）嘉禧殿

在隆福寢殿西，其制度同壽昌殿，中位立佛像供奉，旁設御榻。

（十五）文德殿

在明暉門外，又稱楠木殿，因以楠木建造而得名，正殿三間，前後軒一間，爲泰定元年（1324）所建，爲興聖宮西位之殿。

（十六）針線殿

在興聖寢殿後，周圍廊廡一百七十二間，四隅角樓四間，有侍女直廬五所，及侍女室七十二間及左右浴室一區。

（十七）盝頂殿

在光天殿西北角樓，分爲盝頂小殿及香殿，三開間，前寢殿三間，柱廊三間，後寢殿三間，東西夾室各二間。盝頂者，屋頂中空，可採光。

圖 11-38　元之隆福宮及西御院

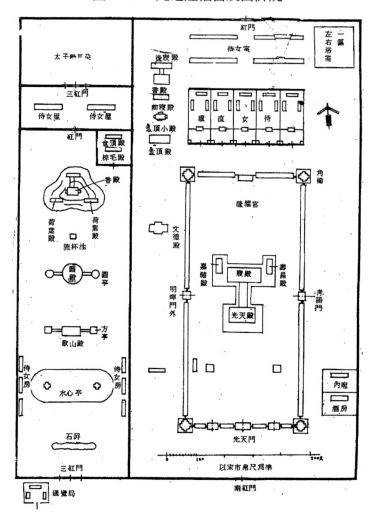

以上為隆福宮諸殿，為元成宗於至元三十一年（1295）改建皇太后之居之
舊太子府為隆福宮。

至於萬歲山（元之萬壽山即今瓊華島白塔山）之宮殿如下所：

（十八）仁智殿

在萬歲山下，金水河流經其後。三開間，高三十尺。

（十九）廣寒殿

在萬歲山頂上，七開間，東西一百二十尺（36.8 公尺），南北深六十二尺
（19 公尺），高五十尺（15.3 公尺），重簷廡殿屋頂，上飾以藻井，以文石鋪

圖 11-39 元之廣寒殿及儀天殿

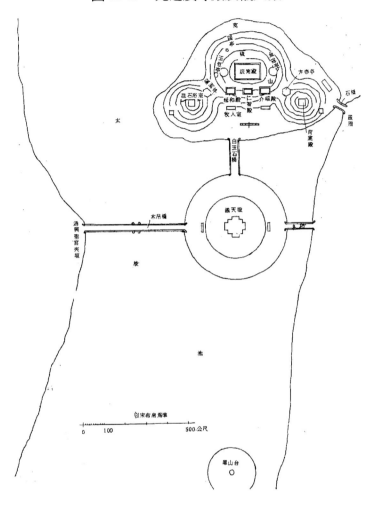

地，四面有朱瑣窗且遍綴以金，其丹楹（即漆朱紅之殿柱）之上飾有矯蹇舞翔
於紅雲之蟠龍，殿中又有小玉殿，內設御榻，飾有黃金嵌成之玉龍，以及左右
從臣之坐牀，前架黑玉酒甕一座，該黑玉有白色章紋，隨其形狀刻為角獸，可
貯酒三十餘石，又有玉假山一，玉響鐵一，懸於殿之後，並有二小石笋，其內
出石龍首，以噴所導引之金水。廣寒殿內外顏色依《馬可波羅遊記》所述皆為
綠色，致使山樹宮殿蔚成一色，為大汗（元皇帝）賞心娛玩之用。此殿為元亡
後碩果僅存數殿之一。

（二十）介福殿

在仁智殿東稍北，三開間，東西四十一尺，高二十五尺。

（二十一）延和殿

在仁智殿西北，其制同介福殿。

（二十二）金露亭

在廣寒殿東，平面圖形，九柱，高二十四尺（7.4公尺），圓錐攢尖頂上置琉璃珠。

（二十三）玉虹亭

在廣寒殿西，其制度同金露亭。亭前有溫酒石岩屋。

（二十四）荷葉殿

在仁智殿西北，三開間，高三十尺（9.2公尺），四方攢尖屋頂，上置琉璃珠。

（二十五）方壺亭

在荷葉殿後，高三十尺，平面八角，二重樓但無樓梯，可自金露亭前複道登上，又稱線珠亭。有橋通萬壽山。

（二十六）瀛洲亭

在溫石浴室後，其制同方壺亭。築有長橋通萬壽山。

（二十七）溫石浴室

在仁智殿西北，三開間，高二十三尺（7公尺），四方攢尖屋頂上，上置塗金寶瓶。

（二十八）園亭

又名肥粉亭，在荷葉殿西，八角形平面，爲后妃添妝之所。

在太掖池（今之北中南海等三海）周圍諸殿如下：

（二十九）儀天殿

在太掖池中之小圓渚上，前對萬壽山，圓形平面，十一楹柱，周七十五尺（24尺直＝7.4公尺），高三十五尺（10.8公尺），爲重簷圓攢尖屋頂，其臺基圓形，以文石鋪砌，突出水中，中設御榻，四周牆壁開朱瑣窗，東西各有一間夾室，西北有廂堂一間，殿前臺列有甌甊屋，以供宿衛士居住，東有長一百二十尺寬二十二尺木橋通大內夾牆，西有木吊橋長四百七十尺以通興聖宮夾牆，

後有白玉石橋以通萬壽山，其殿前有犀山臺，上植木芍藥（即牡丹）。此殿在元亡後，幸未毀於烽火，卻在明亡後毀壞，康熙在其舊址改建「承光殿」。

西御苑在隆福宮西，爲后妃所居，有香殿在石假山上，三間兩夾各二間，龜頭屋三間，丹楹、瑣窗、裝金繪藻，以玉石鋪砌爲礎，並以琉璃瓦覆蓋。香殿後有石臺山，山後開二紅門，門外有侍女之室二所，南向並列，又後有直紅門三，門外有二，荷葉殿有香殿左右各三間，山前又有圓殿，圓攢尖頂上置塗金寶珠，其後有流杯池，池左右有二流水圓亭，與圓殿以廊廡相連，圓殿前有歇山殿，五間，左右柱廊各三間，及二東西亭，歇山屋頂，置於歇山池中，流水圓亭有九柱重簷，亭後有侍女房三所，每所三間，東房西向，西房東向，前開三紅門，門內立石山以屏內外，其外並築四垣牆，流杯池係以金水引入注之，棕毛殿在假山東，亦爲三間，以棕毛代替陶瓦。

（三十）金殿及翠殿

金殿在大內後苑中，殿楹柱、窗扇等皆嵌以黃金，外植牡丹百株，高約五尺。金殿西有翠殿，環以綠牆，殿中植異卉奇花，幽芳相映，其內設玉床寶座。

元代的萬歲山即明清的瓊華島，高達數十丈，其上立奇石爲山巖，山上除上述所稱宮殿外，尚有靈囿，其內飼有珍禽奇獸，據《元故宮遺錄》稱其況：「由懿德殿後出掖門，皆叢林，中起小山，高五十丈，分東西，延緣而升皆崇怪石，間植異木，雜以幽芳，自頂繞注飛泉，巖下穴爲深洞，有飛龍噴雨其中，前有盤龍，相向舉首而吐流泉，泉聲夾道走，冷然清爽，又一幽迴，髣髴仙島，山上復爲層臺，迴闌邃閣，高出空中，隱隱遙接廣寒殿。」

大都之禁苑即今日北平三海地區，元時稱爲太液池，金時所開鑿，並匯流該地玉泉山之水並引金水注入而成。南北四里（約二公里），東西最寬者達二百

圖 11-40
畫家筆下之元代萬歲山宮殿

臺北故宮博物院藏

餘步（約三百公尺），其掘池之餘土堆築一山丘，其上再疊砌玲瓏怪石，稱爲萬歲山，或稱瓊華島，周圍約一里，高百步（150公尺），其頂上平坦，建有廣寒、仁智、介福諸殿已述於前。《馬可波羅遊記》曾載此島滿植樹木，四季常青，大汗且聚植全世界最美麗之樹，並佈滿琉璃礦石，山島皆青綠，故稱爲綠山〔註3〕，島上有三座拱門樓，並築有三座橫橋以通太液池中之瀛州、方壺諸亭；太液池爲禁苑之池沼，爲元室諸帝遊樂之處，廣植綠荷，含香吐艷，依《元氏掖庭記》載之：

> 己酉（1309）仲秋之夜，（元）武宗與諸嬪妃泛月於禁苑太液池中，
> 月色射波，池光映天，綠荷含香，芬藻吐秀，游魚浮鳥，競戲群集。
> 於是畫鷁（即畫有鷁首之龍舟）中流，蓮舟夾持……往來如飛……
> 帝乃開宴樂，令宮女披羅曳縠，前爲八展舞，歌賀新涼一曲。

太液池上建有三木拱橋，每拱橋有三橋洞，洞上建結綵飛樓，樓上供宮女歌舞，橋以木作橋板，並以錦繡裝飾，其九處橋洞互不相直達，亦載於《元氏掖庭記》中。

太液池旁之西園建有漾碧池，規模較小，池畔以紋石砌成，並以石刻鏤奇花繁葉，雜砌其間，池上設紫雲九龍華蓋，華蓋四面張以蜀錦製成之幃慢，池上建望三橋，中稱集鸞橋，左爲凝霞橋，右爲承霄橋，以通池中之迎祥亭，三橋並列成雁行狀，中又建一橫橋橫跨三橋之上，以聯絡之。此池常爲宮中宴飲及上巳修禊之處，池旁另有一深池稱爲香泉潭，上巳之日（三月三日）則積香水注入池中，漾碧池中並設有溫玉刻成猄猄（猩猩）、白晶刻成鹿、紅石刻成之馬，嬪妃浴澡之際，則騎以爲戲樂，或提蘭蕙或擊球筑（樂器名），名爲水上迎祥之樂。

五、兩宋私人園林建築

至於民間及官吏所興建之園林至本時期發展已趨成熟，私人所建園林多在洛陽，因隋唐以洛陽爲東都，西京長安供皇室宮殿及園囿所用外已無多餘空間。故公卿貴戚皆開館列第於東都，其興建之園囿號稱千餘邸宅（據《書洛陽名園記後》），規模皆甚大，各邸皆有池塘竹樹，高亭大樹，然全毀於五代之

〔註3〕同註1。

亂。至宋代，各公卿大夫又效唐代，競興苑囿於洛陽，故李去非（《洛陽名園記》作者）嘆曰：「公卿大夫，欲退享此福，豈不成以唐代爲殷鑑乎？」北宋時，洛陽名園之勝，可由《洛陽名園記》而知其概況：

（一）有以幽邃取勝

以「曲徑通幽，深樹鳴禽」佈置庭園，是爲庭園幽邃原則，《名園記》所載董氏西園即具有此風格。所謂：「亭臺花木，不爲行列，區處周旋，景物歲增月葺所成」，復以「叢竹籠堂，水落石出」佈置堂宇環境，所謂：「又西一堂，竹環之中有石芙蓉，水自其花間湧出，開軒牖四面，甚蔽，盛夏燠暑不見畏日，清風忽來留而不去，幽禽靜鳴各誇得意。」再以池畔迷樓爲焦點，以強調「路曲，景幽，樓迷」之特色，即所謂：「小路抵池，池南有堂，面高亭，堂雖不宏大，而屈曲甚邃，遊者至此往往相失，豈前世所謂迷樓類也。」此種幽邃風格爲佈置我國庭園重要原則。

（二）有以蒼古取勝

以古松奇石隨意佈置，造成古意盎然之境，如《名園記》所稱之苗帥園利用宋太祖時宰相王溥園佈置而成。園既古，故園景古意橫生，有古樹二，七樹輪生，二樹相對，高百餘尺，覆蓋之大，望之如山；又該園刱堂北有竹萬餘竿（竹每棵謂一竿），其二皆有二三圍，有「疏筠琅瓏，如碧玉椽」貌，並引伊水支流由刱堂東南來繞環四周。環水畔植另有古松七株，水內植蓮荇（荇又稱杏菜、龍膽科，多年生草木，水生植物，葉心臟形有鋸齒，即《詩經》所稱「參差荇菜」即是），水上建亭橋以通刱堂軒板（地板），其園重要特色即是把握樹木蒼古原則，創造古趣盎然之境。

（三）有以水泉取勝

泉自石而出，流水動欲有激湍、浪花，靜欲如秋波、明鏡，此爲園林之水泉造景原則。《名園記》所載董氏東園，園內有含碧堂，水自堂四面噴瀉，奔跌於環堂池中，朝夕如飛瀑而水不溢，即爲動態水景，與今日噴泉原理相類。若爲流盃渠水者，其水流盤屈成「風」字或「國」字，水流速緩足以流杯，可供上巳流觴曲水修禊之事，爲庭園所必置。《名園記》載董氏東園及楊侍郎園皆有之，如爲李誡《營造法式》所載之國字及風字流盃渠，若引水匯池，波平如鏡；

如呂文穆園者，皆為靜態水景，與近代自然式花園所謂自然水池者相類。

（四）有以眺望取勝

庭園建臺榭使得「欲窮千里目，更上一層樓」故足以暢懷。然若是視野（View field）開朗，則雖僅方丈菊圃，亦能「採菊東籬下，悠然見南山」而陶然忘機，《名園記》所載叢春園中，謂叢春亭北望洛水，自西而通，洶湧水流奔騰至天津橋（見前章）之疊石橋臺，水石相激，浪花如霜雪，聲聞數十里；此園乃以眺望洛水奔騰浪花而取勝，蓋仿如立於石門水庫壩頂欄杆旁，駐看洩洪造成水躍（Hdydraulic jump）奇景相似。

（五）有以人力取勝者

以人力工巧之構思以奪天工之不足，如《名園記》所載之水北胡氏園。二園相距約十步，在邙山之麓，瀍水繞其旁，臨水畔開挖二地下室，深達百餘尺，其四壁雖未襯砌，但經烘夯，頗為堅固；開窗臨水岸，當港水清淺時鳴嗽之聲，湍瀑時奔駛之狀，皆可目視並耳聞之。二室之東，並建臺榭，種植名花異木，有所謂玩月臺者，登臨四望，可有百餘里之視野，伊洛縈迴於其間，且掩映在煙雲蒼樹之間，其景實為畫工極思而不可圖，又有學古庵建於松檜藤葛之間，四旁闢窗牖，視野極廣，如同玩月臺。

（六）有以花木取勝者

《名園記》所載天王院花園係以種植牡丹而著名，其園稱牡丹數十株，當花季時，園外張幕幄列且管弦成市肆之勢。歸仁園為隋唐之歸仁坊闢建，其園北植有牡丹、芍藥千株，園中植有竹百畝，園南植桃李樹，且可望見唐相牛僧孺園之七里檜古木。又載李氏仁豐園本為唐李靖之舊園，以花木種類眾多而著名，有桃李梅杏各數十種，牡丹、芍藥百餘種，又有遠方（以洛陽為起點而論遠近）奇卉如紫蘭、茉莉、瓊花、山茶（以上皆南方花卉）等，各種花木達千種之多，實為一花卉植物園。又載吳氏園之松島以雙奇松而著名，松植於池中之島，池旁列臺榭並植竹木。

（七）有以幽雅取勝

如《名園記》第一園富弼園有所謂土筍洞、水筍洞、石筍洞者，皆以叢竹林中，斬斷竹林長寬各丈餘之洞，並引水流通過，盪小棹入內，有縈迴幽篁

超然之境。又有司馬光之獨樂園，園甚卑小，如讀書堂僅數十椽子之大，澆花亭更小，見山臺者高不過一丈，所謂竹軒、藥圃僅爲結竹小亭駐足及栽種數種藥草而已，所可取者以其雅緻取勝。

（八）有以兼幽雅、蒼古、人力、幽邃數種長處取勝者

如《名園記》所載湖園，園中有湖，湖中有洲，州名百花，州上有堂，名蓋舊堂，湖北有大堂名四并堂，四并堂東徑上有桂堂；湖西有迎暉亭，再經橫池，穿越林莽區循曲徑可至梅臺及知止庵。再由叢竹小徑可登上環翠亭，環之翠樹，並雜有花卉盛開，而後可至翠樾軒，頗有池亭之勝，此園景色：「百花醋而白晝炫，青蘋動而林陰合，水靜而跳魚鳴，木落而群峰出，景物隨四時之好。」

靖康之變後，宋室南渡，天下名園中心由洛陽南移至吳興，士大夫競相造園於太湖西南吳興之苕、霅二溪畔，南宋周密之《吳興園林記》曾載三十四園狀況，今擇其較有代表性的敘述之：

1. 南沈尚書園

在吳興南城，面積近百畝（約六公頃），種植果樹甚多，林檎最盛（按林檎即蘋果）。其內有聚芝堂，堂前開鑿大池十畝（約 0.6 公頃），池內有小島丘，稱爲蓬萊，池南立有太湖產之三大可石，各高數丈，秀潤奇峭，著名於時，此三石因人見者愛，故後爲賈書憲招募力夫數百人以大木構架懸巨繩並以舫舟越江移至杭州。

2. 北沈尚書園

在吳興城北奉勝門外，園中鑿五池，皆有水村遺意，所見亭榭皆對大湖諸山，可眺覽太湖湖山秀色。

3. 趙氏菊坡園

本爲趙氏蓮莊，畫分其半爲園，前臨大溪，沿溪修堤造橋，植柳夾岸共數百株，柳橋掩映，照影水中，如鋪錦繡。園內亭宇甚多，並於溪中島上植菊，號爲菊坡，菊達百種，皆爲名種。

4. 葉氏石林

爲觀文殿學士葉夢得故居，在吳興卡山之南，有萬石環繞，故名爲「石林」。正堂爲兼山堂，其旁有石林精舍，建有堂、亭、軒十餘，園中植楊梅眾多，每盛夏之季，楊梅結實累累，朱紅映園，爲該園之特色。

5. 蘇舜欽滄浪亭園林

位在蘇州,敷地縱廣五六十尋(約400～480宋尺),三向臨水,其制依《滄浪亭記》:「構亭北碕……前竹後水,水之陽有竹,無窮極,澄川翠幹,光影會合於軒戶之間。」蓋以水竹及臨水榭取勝,有《詩經·淇奧》之遺意。

宋代以後,蒙古入主中國,漢人社會地位降低(漢人社會地位處於蒙古西域金人之後),故再無興緻亦無財力構築園林,故元代為我國園林建築式微時期,但帝王苑囿仍不受影響。

第五節 五代宋遼金元時期之郊祀宗廟明堂建築

一、五代之郊祀及宗廟明堂建築

五代各朝政局不穩,朝代累嬗,郊祀之禮儀若非因陋就簡便是因循於前代,且五代除後唐定都洛陽外,其餘皆在汴京,汴、洛相距僅二百公里,皇帝乘輿來去不過五日,殊無再重建郊祀建築之必要。

至於宗廟建築因受《禮記》:「君子營宮室,以宗廟為先。」古禮所限,故朝代雖享祚不永,但宗廟興建均按禮儀興建。茲以《舊五代史·禮志》所載敘述之:

> 梁太祖開平元年(907)夏四月,立太廟於西京洛陽共四室,第一室為肅祖廟,第二室為敬祖廟,第三室為憲祖廟,第四室為烈祖廟,為單廟四室制。

後唐未滅梁時先在北都太原立宗廟,待建國後,明宗始合洛陽七廟(即高祖、太宗、懿宗、昭宗、獻祖、太祖、莊宗)為太廟,但仍少於開元十一年九廟制。

後晉天福二年(937)曾對七廟及四廟之宗廟制度從事商榷,卒採太常博士段順之議而效後梁立四廟。

後漢高祖天福十三年(948)效東漢光武帝立六廟之制,除立四親廟外,尚加高皇帝、光武帝三廟共六廟,合於太廟之中。

後周廣順元年(951)初立四廟於洛陽,廣順三年、九年別建太廟於汴京,兩宗廟制度皆相同。其制依周代左祖右社,立於國城內西面,太廟為十五開間大殿,分為四室以置廟主。東西面各有夾室、四廟室各有四神門,而每間方

屋，各有三門；每廟室立戟二十四支；另建有齋宮、神廚等偏室，今繪其想像
圖（如圖 11-41 所示）。

　　至於明堂建築，因茲事體大，終五代之世未有興建之議。

圖 11-41　後周太廟平面想像圖

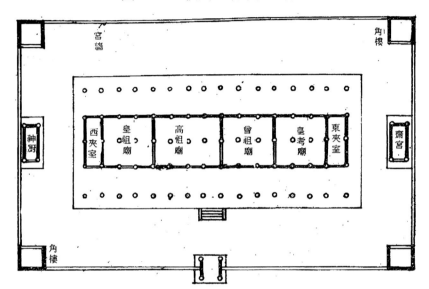

二、兩宋之郊祀與宗廟明堂建築

（一）北宋時期之郊祀、明堂與宗廟建築

1. 郊祀建築

　　北宋初年，曾建南郊壇於汴京南薰門外，以供祭昊天之用，其壇四層，十
二道臺階，三道墠（墠埒），並設燎壇於內壇外丙位（南偏東），高一丈二尺
（3.7 公尺），並設皇帝更衣處於東遺東門之內，東門道之北；仁宗天聖六年
（1028）始築外壇，四周繞以短牆，並設置靈星門，皇帝親郊時則立郊表於南
青城（地名，在南薰門外）距壇四百十八步（790m），郊表四周建有三小壇。
至神宗熙寧七年（1074）始於南青城立殿宇，名為端誠殿，做為祭天齋宮之
用，前門為泰禋門，東偏門為迎禧門，正東門為祥曦門，正西門為景曜門，後
門為拱極門，內東側門為夤明門，內西側門為肅成門，前東西門為左右嘉德
門，後園門為寶華門，便殿門為熙成門。元豐元年（1078）並在內壇之外眾星
神位處之四周，每二步植立一札（即木樁），繫以青繩，以為兆域範圍。南郊

壇之實際規模見《宋史·禮志·南郊禮》徽宗政和二年（1112）討論壇塊之制，南郊圓壇四層，層高各八尺一寸（2.5 公尺），第一層直徑二十丈（61.4 公尺），第二層直徑十五丈（46 公尺），第三層十丈（30.7 公尺），第四層五丈（15.35 公尺），十二臺階，每階各十二級，級高 21 公分，壇全高十公尺，三道壇，每塊寬二十五步（38.4 公尺）。至於其神位，依政和三年之五禮新儀，皇天上帝位於壇上北方南向，以藁秸（禾稈）為席，太祖（按宋以太祖配天）位於壇之東方南向，以蒲越（即蒲草）為席，天皇、大帝、五帝、大明（日）、夜明（月）、北極等九位設於第一龕，北斗、太一帝坐、五帝內坐、五星十二辰、河漢等內官神位五十四設於第二龕，二十八宿等中官神位共一百五十九設於第三龕，外宮神位一百零六設於內壇之內，眾星神位三百六十設於內壝之外，第一龕神位鋪以禾秸，其餘皆以莞蓆（莞草為紗草科植物）。今繪其圖 11-42 所示。

圖 11-42　北宋之南郊壇圖

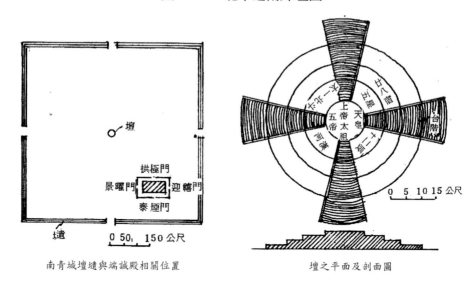

南青城壇壝與端誠殿相關位置　　　　　壇之平面及剖面圖

至於祭地之方丘，宋初曾建於宮城之北十四里（當在汴京通天門外），為夏至日祭皇地祇處；但另立北郊壇於北郊（亦在通天門外）為孟冬日祭神州地祇之處，二壇並奉。原制規模較小，皇地祇壇（即方丘）二層，上層高四尺五寸（138 公分），下層高五尺（153 公分），上層南北寬四丈九尺（15 公尺），東西長四丈六尺（14.1 公尺），下層方五丈三尺（16.3 公尺），臺階寬三尺五寸（1.1 公尺），北郊神州壇，方形，邊寬三丈一尺（9.5 公尺），單層。其後在哲

宗紹聖三年（1096），改二壇爲一壇，稱爲北郊方壇，方壇二層，第二層邊寬二十四丈（73.7公尺），第一層邊寬三十六丈（110.6公尺），每層高皆十八尺（5.5公尺），全高十一公尺，有四臺階，共有階級一百四十四級，每階爲三十六級，級高三十公分，有雙壝，壝幅寬二十四步（36.8公尺），並立齋宮於北青城（在封丘門外），大內門爲廣禋門，東偏門爲東秩門，西偏門爲西平門，正東門爲含光門，正西門爲咸亨門，正北門爲至順門，南內大殿門爲厚德門，東西爲左右景華門，正殿爲厚德殿，便殿有受福、坤珍、道光諸殿，亭稱承休亭，後又曾四角樓。其神位有皇地祇位於壇北方南向，並以藁秸爲席，太祖位於壇上東方，西向，席以蒲席；木神、勾芒，東嶽神位於壇之第一龕，東鎮海瀆神位於第二龕，東山林川澤神位於壇下，東丘陵墳衍，原隰神位於內壝之內，皆在卯階（東階）之北，南上；神州地祇，火神祝融，南嶽位於壇第一龕，南鎮海瀆位於第二龕，南山林川澤位於壇下，南丘陵原隰位於內壝之內，皆在午階（南階）之東，西上；土神后土，中嶽於壇第一龕，中山林川澤神位於壇下，中丘陵墳衍原隰位於內壝之內，皆在午階之西，西上，其餘金神蓐收西嶽及西鎮海瀆，崑崙山林川澤各在西階之南；水神玄冥、北嶽及北鎮海瀆，北山林川澤等各神位各在北階之西，以東爲上，除神州地祇以稿席外，其餘神位皆以莞蓆，今繪圖11-43所示。

圖11-43　北郊方壇配置

北郊方壇平面立面圖　　　　北青城北郊方塊及齋宮

宋眞宗天禧五年（1021）爲祈雨求穀豐而建雩壇。立於南郊圜兵之東巳位（東南），單層，高一丈，圓形，直徑四丈（12.3 公尺），周圍 12.56 丈（38.6 公尺），四道臺階，有三塊，幅寬各二十五步（38.4 公尺），繪圖 11-44 所示。

至於四郊迎氣及土王日專祀五方帝之壇，各建壇於汴京城外。青帝壇高七尺（2.1 公尺），方六步四尺（10.4 公尺），建於東城外；赤帝壇高六尺（1.8 公尺），東西六步三尺（10.2 公尺），南北六步二尺（9.9 公尺），建於南城外；黃帝壇高四尺（1.2 公尺），方七步（10.7 公尺），建於城外東南；白帝壇高七尺，方七步，建於西城外，黑帝壇高五尺，方三步七尺（6.7 公尺）。

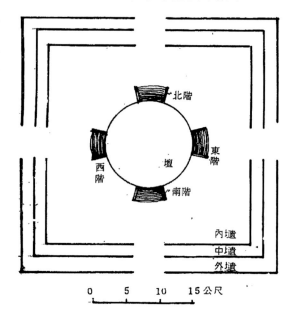

圖 11-44　北宋雩壇平面略圖

至於封禪之壇，因宋眞宗大中祥符元年封禪泰山（其禪地祇玉冊已被今人發現，現藏於故宮博物院），所建封禪諸壇諸如圓臺、周燎壇、封祀壇、社首壇等，其制如下：

圓臺立於泰山上，爲登封之壇，高九尺（2.76 公尺），圓形，臺徑五丈（15.4 公尺），四臺階，臺上飾以青色土，四旁各飾以方色（即東青、南赤、西白、北黑），壝寬一丈（3.07 公尺），圍以青繩三道。

周燎壇供祭天時燎煙之壇，在圓壇東南，高一丈二尺（3.68 公尺），方一丈，中空，南出戶方六尺（184 公分），以供進出焚燎之用。

封祀壇設於泰山下，四層十二階，尺寸規模與汴京南郊壇相同，壇上飾以玄土（即黑色土），四旁各如其方色，其外有三壝，其旁燎壇制度同周燎壇。

社首壇在社首山（今蒿里山），爲禪地祇之用，八角形，三層，每層高四尺（1.2 公尺），上闊十六步（24.5 公尺），八道臺階，每臺階分爲上中下三等份，上等寬八尺（2.4 公尺），中等寬一丈（3.1 公尺），下等寬一丈二尺（3.7

公尺），三道壝，其四門如同方丘之制，並於外壝之內壬地位挖瘞埳，以容玉匱，匱內置玉冊，以石礩（即石函）藏之，其上並累石，再累以五色土。

至於社稷壇之建築自汴京至地方各州縣皆設，每年仲春、仲秋及臘日（十二月）祭之。汴京太社及太稷之壇制度相同，方壇寬五丈（15.4 公尺），高五尺（1.54 公尺），以五色土分處其方，稷壇在社壇之西。社主為石主，形如鐘，長五尺，方二尺，其上稍銳，其下鈍粗。社稷壇之宮牆方形，四面漆飾四方之色，每面各一屋，每屋開三門，每門立二十四戟，四隅有罘罳（即闕）之制，壇前植槐樹。

先蠶壇祈蠶絲豐收之祭用，真宗時設立於汴京東郊（異於周禮設於北郊），以效漢禮。桑以春生葉，春屬東，故立於東郊，方壇，寬二丈（6.14 公尺），高五尺，四臺階，階寬五尺，一壝寬二十五步（38.4 公尺）。

再討論北宋之明堂制度。依《宋史・禮志・明堂禮》記載，宋初未曾議立，亦未有大享明堂之禮。至宋仁宗皇祐二年（1050）始明定大朝會之大慶殿為明堂，並依周禮設五室於大慶殿內，五室以帷幕分隔，用朱裏青繒（帛）帷幕，四戶飾以白繒，八牖飾以朱白繒絲。明堂設天、地、五帝、百神及祖宗之神位，以南北郊壇第一龕神位者在正堂，第二龕及第三龕諸神位設於左右兩廡，設於壝內外者列於東西廂及後廡，以像壇壝之制。此種制度將明堂以供郊祀用途轉為多用，直至明清以後明堂僅供祭天祈年之處（即天壇祈年殿），又為明堂之大變。

至於北宋正式明堂為徽宗初年，宰相蔡京呈上姚舜仁之明堂圖議為先，在政和五年（1115）徽宗考證三代之明堂制度，自定明堂制度如下：

> 朕（徽宗自稱）益世室之度（夏制），兼四阿重屋之制（商制），度以九尺之筵（周制），上圜（按即圓）象天，下方法地，四戶以合四序（即春夏秋冬），八窗以應八節（立春、立夏、立秋、立冬等四立及春秋二分冬夏二至），五室以象五行（金木水火土），十二堂以聽十二朔（初一為朔，一年共十二朔），九階、四阿，（南面三階，東西北各二階），每室四戶，夾以八窗（每戶夾以二窗）。享帝嚴父（郊祀禮），聽朔布政（明政教）於一堂之上，於古皆合，其制大備。

徽宗訂定明堂制度後，命令有司遵圖建立，召見宰相蔡京於崇政殿，下令開局

興工，並准其日用役夫萬人施工。但蔡京以徽宗明堂制度太小，謂：「今若以二筵（筵度九尺）爲太室，方一丈八尺，則室中設版位、禮器已不可容，理當增廣。」並修訂徽宗明堂制度如下：

今從周制，以九尺之筵爲度，大室脩四筵，（三丈六尺即今尺 11.06公尺）。廣五筵（四丈五尺即 13.82 公尺），（長寬）共爲九筵，木、火、金、水四室各脩三筵，益四五（三丈一尺五寸即 9.68 公尺），廣四筵（11.06 公尺），（長寬）共七筵，益四尺五寸。十二堂古無脩廣之數，今亦廣以九尺之筵。明堂（此指太室正南之堂）、玄堂（太室正北之堂）各脩四筵（11.06 公尺），廣五筵（13.82 公尺）四丈五尺。左右箇各脩廣四筵（即長寬皆 11.06 公尺）。青陽（太室正東之堂）、總章（太室之正西堂）各脩廣四筵（11.06 公尺），左右箇各脩四筵（11.06 公尺），廣三筵，益四五（9.68 公尺），四阿各四筵，堂柱外基各一筵（九尺即 2.76 公尺），堂總脩（按脩即長）一十九筵（一十七丈一尺即 52.53 公尺），廣二十一筵（58.06 公尺）……今酌古之制，適今之宜，蓋以素瓦，而用琉璃緣裏及頂蓋鴟尾綴飾，上施銅雲龍（龍爲脊飾）。其地則隨所向甃（鋪砌）以五色之石。欄楯（按即欄干）柱端以銅爲文鹿或群邪象（避邪之物）。明堂設飾，雜以五色，而各以其方所尚之色（如東爲青，南爲赤之類）。八窗、八柱則以青、黃、綠相間。堂室柱門欄楯，並塗以朱（紅）。堂階爲三級，級崇三尺，共爲一筵（2.76 公尺）。庭樹（即植）松、梓、檜，門不設戟，殿角皆垂鈴。

此明堂修正議提出後，除爲避諱外，改玄堂爲平朔，正門改爲平朔門，並改承天門爲平秩門，更衣大次改爲齋明殿等名稱外，其餘制度全照蔡京提議，即時興工，建於宮城大內之左掖門內。政和七年（1117），明堂落成，上距武后明堂約歷四百二十年，可見明堂難成也。今評論其制度特色如下：

（1）面積較爲擴大

北宋末年之明堂，其基地東西總長十九筵（52.53 公尺），南北總寬二十一筵（58.06 公尺），歷代明堂，除武后明堂外，面積大大擴大，茲比較各代明堂面積如下：

周代明堂面積＝16.13m×12.54m＝202.3m²，以 100 基數計（見上冊）

西漢末年明堂面積＝44.2m×44.2m＝1,953.6m²，指數爲 965，亦即面積爲周代明堂之 9.65 倍（見上冊）

唐武后明堂面積＝93.3m×93.3m＝8704.9m²，指數爲 4,043，亦即面積爲周代明堂之 43.03 倍。

北宋末年明堂面積＝52.53×58.06＝3049.9m²，指數爲 1,507，亦即爲周代明堂面積之 15.07 倍，爲漢明堂之 1.67 倍，爲唐代明堂之 0.35 倍。

其太室面積長四筵（11.06 公尺），寬五筵（13.82 公尺），面積 152.8 方公尺，爲周明堂太室面積 11.4 方公尺（即 324 周尺 2＝324×0.0352m²＝11.4m²）之 12.4 倍，足供蔡京所謂設神位置禮器之需要。

其金木水火四室面積計算如下：

長二三筵益四五＝三丈一尺＝9.68 公尺。

寬四筵即等於三十六尺＝11.06 公尺。

面積＝9.68×11.06＝107.1 平方公尺──亦較周代明堂四室爲大。

其明堂與玄堂兩南北堂及左右箇面積計算如下：

長爲四筵＝11.06 公尺。

寬爲五筵＝13.82 公尺。

其面積＝11.06×13.82＝152.8 平方公尺。

其左右箇面積＝11.06×11.06＝122.3 平方公尺。

其青陽與總章兩東西堂及左右箇面積計算如下：

兩堂各脩廣四筵（即長寬各爲 11.06 公尺），面積等於南北堂左右箇面積，亦即等於 132.3 平方公尺。

其左右箇面積＝11.06×9.68＝107.1 平方公尺。

北宋明堂建築總面積計算如下：

明堂建築總面積＝五室十二堂總面積＝152.8＋107.1×4＋152.8×2＋122.3×4＋132.3×2＋107.1×4＝2,069 方公尺。

$$建築面積佔基地面積 = \frac{2069}{3049.9} = 67.8\%。$$

其長方形之長寬比例如下：

$$基地長寬比 = \frac{21}{19} = 1.1$$

$$太室長寬 = \frac{5}{4} = 1.25$$

$$金木水火室長寬比 = \frac{4}{3.5} = 1.14$$

$$明堂玄堂長寬比 = \frac{5}{4} = 1.25 \qquad 其左右\uparrow = \frac{4}{4} = 1.0$$

$$青陽總章長寬比 = \frac{4}{4} = 1.0 \qquad 其左右\uparrow = \frac{4}{3.5} = 1.14$$

其比例或等於一或接近於一，可謂其平面為近似正方。

（2）基壇

高一筵（九宋尺即 2.76 公尺），基壇之臺階分三等，每等高三尺（0.92 公尺，原文級崇三尺，級高 92 公分，非人步所能登上），每等有三級，級高一尺（0.307 公尺），全部共有九級，其基壇高度與周代明堂相若。

（3）裝飾及瓦作

周漢明堂屋頂蓋以茅草（稱為茅蓋），唐代則蓋以夾紵漆木瓦，北宋明堂蓋以琉璃緣裡之素瓦（即素燒土瓦其邊緣上琉璃釉）；其正脊之脊飾，周漢代皆無。唐明堂以銅鳳，北宋明堂以銅雲龍，此為我國宮殿建築以龍為脊飾之始。正吻以鴟尾綴飾，此為六朝正吻之特色。其地坪鋪砌彩色石塊，太室鋪砌黃石（如花崗石），木室及青陽堂，左右箇鋪砌紅石（如血石、玫瑰石之類），金室及總章、左右箇鋪砌白石（如白大理石之類），玄堂、左右箇及水室鋪砌黑石（如頁岩或黑大理石）。欄杆之望柱及檻柱柱頭飾以銅做之文鹿或避邪之形，各堂室皆漆以各方之色；堂室之檻柱、中柱及門，欄杆漆以紅色，殿角皆垂鈴鐸，堂前種植松、檜、梓樹。

（4）位置

如同唐代明堂建於宮城內，而不建於國之陽（即首都城外南郊），宋代一反周漢明堂之慣例，其因有二，國君於明堂行郊祀大享之禮，一年數次，武則天以女流登基大位，不願常拋頭露面，故改建明堂於洛陽宮城內大朝乾元殿址，

行大禮時可不必長途跋涉至京城南郊，故宋代興建明堂亦效之而建於宮城左掖門內，此其一；再以古代明堂用途較廣，有祭祀、饗功、養老、教學、選士、朝覲、獻俘等典禮之用，古代聖王較有親民作風，因此這些典禮常需於寬廣場所舉行，故建明堂於城南郊外，盧毓駿氏稱爲郊外明堂。但到了漢代，漢武帝好神仙，其建明堂僅供郊祀用途而已（參見上冊漢武帝所建之汶上明堂），自此以後，明堂以供郊祀用途爲主。唐武后明堂供郊祀外兼及市政，明堂至宋代亦僅供郊祀之用，而無選士、養老之用途，無需建於城外。自此以後，郊外明堂遂爲南郊齋宮所代替，遂爲陳蹟，清代天壇祈年殿雖有明堂之性質而無明堂之名，其因即在此。

今繪北宋明堂之推測平面圖（如圖 11-45 所示）。

圖 11-45　北宋末年明堂推測平面圖

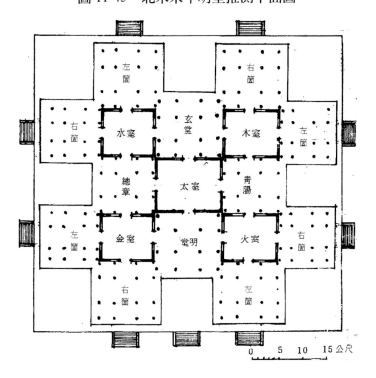

北宋宗廟之制見《宋史・禮志》，宋太祖建隆元年（960）始建太廟，內分四室，每室三間，共十二間，以供奉僖祖（高祖）、順祖（曾祖）、翼祖（祖父）、宣祖（父）等四親廟，至宋太宗太平興國二年（977）始改太廟爲五室，每室二間，東西留夾室各一間。此種同殿異室平面乃是晉代以來制度，其作用

就是減少分處蓋廟之煩，新的國君死了，只需奉安其神主於備用之室即可。至仁宗康定元年（1038），太廟擴建爲十六間，分爲七室，增太宗及眞宗祧位，東西兩端各一夾室，其中十四間分爲七室，有廟（藏神主之宗廟）無寢（藏衣冠之宗廟），以堂爲室。神宗元豐元年（1078），本有各廟分建之議，但未實行，僅將太廟擴建爲八室，增仁宗之神位，哲宗時復增一室，徽宗崇寧五年（1106），復增爲十室，其旁仍爲二夾室，成爲十室太廟，今繪如圖11-46所示。

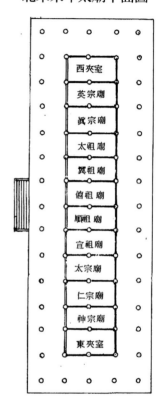

圖 11-46
北宋末年太廟平面圖

宋代宗廟除太廟外尙有景靈宮，以太廟供奉故帝神主，以景靈宮奉安故帝塑像。景靈宮分爲東西二宮，在宮城南御街左右，建於大中祥符五年（1012）。先建景靈東宮聖祖殿，天聖元年（1023）修宮內之萬壽殿，改爲奉眞殿，以奉安眞宗塑像，明道二年（1033）增建廣孝殿，奉安章懿皇后（仁宗母），英宗治平元年（1064）就景靈宮西園建孝嚴殿，以奉安仁宗御容（即塑像），熙寧四年（1071）建英德殿以奉英宗，元豐五年（1082）擴建景靈宮，就宮增建十一殿，將在外寺觀奉安帝后神御（塑像）盡遷入內，名爲天興、天元、太始、皇武、治隆、儷極、大定、輝德、熙文、衍慶、美成等十一殿。紹聖二年（1095）奉安神宗神御於顯承殿，徽宗即位（1101）擴建景靈西宮，以觀成殿奉安哲宗，並建齋殿，復於顯承殿北建柔明殿，以奉安神宗欽慈皇后欽聖皇后。政和三年（1113）奉安哲宗昭懷皇后於柔儀殿，並合景靈東西宮爲一宮。

景靈宮規模計有前殿九處，後殿八處，山殿十六處，閣（保寧閣）一處，鐘樓一處，碑樓四處，經閣一處，齋殿三處，神廚二處，道院一處，連齋宮廊廡共有二千三百二十區。

2. 南宋時期之郊祀明堂與宗廟建築

高宗南渡，先駐在揚州，築南郊壇於江都縣（今江蘇江都）之東南，該年

（建炎二年，1128）冬至祭昊天上帝於南郊壇，惟係屬臨時性質，至高宗紹興十二年（1142）下詔建築圓壇於臨安府行宮東城之外（今杭州市東郊），並建有望祭殿以避日曬雨淋休息之用，南宋南郊壇之制度與北宋者相同。南宋未建北郊，亦未建祈雨祈穀之雩壇，當以偏安一局，禮儀未備之故，祀天地同在南郊，祈雨祈穀在臨安城西惠照院齋宮舉行。至於五方帝之壇，高宗紹興年間（1131～1162）建於五郊，五時（回立及夏至）迎氣時祭祀。

至於明堂，南宋臨安亦未曾建立，僅於皇帝常御朝之殿設位行禮而已，據《考工典》引《南宋故都宮殿考》謂：垂拱殿當做明堂郊祀及群臣朝賀之用時，稱為「大慶殿」，《輟耕錄》則載垂拱殿之左後殿隨時易名，行郊祀明堂之禮時稱為「端誠殿」。兩記載雖略有不同，但以朝殿代替明堂則無異。此種以朝殿替代明堂遺制尋源於唐武后改朝元殿為明堂，唐玄宗復改明堂為含元殿，開明堂與朝殿可互代用之始，故北宋仁宗復以大慶殿為明堂，實為唐之遺制，南宋因偏安一隅，未建明堂，故採朝殿代用明堂之制。

至於南宋宗廟之制，當高宗南渡，建炎二年駐蹕揚州時，曾奉太廟神主於揚州壽寧寺，以該寺當為臨時太廟，高宗建炎三年（1129）駐蹕杭州時，又遷神主奉安於溫州紹興（今浙江紹興）。至紹興五年（1135）郎中林待聘奏言，始興建太廟於臨安，遷太廟神主回國都行在地，其制可推定亦為單廟數室之北宋太廟制度，蓋以情況已不如前，北宋已不能興建分處異廟（如同漢朝宗廟制度），更遑論南宋乎！（據朱彭《南宋古蹟考》載臨安太廟在瑞石山，正殿十三室）。

二、遼代郊祀宗廟之建築

遼為東胡族，其郊祀儀與北宋者有異，依《遼史・禮志》所載之吉儀，如瑟瑟儀、柴冊儀、拜日儀、爇節儀，皆有其特殊禮儀及建築物，今分述之：

（一）祭山儀

為祭天地之禮儀，設天神地祇神位於木葉山（在熱河省赤峰縣北）中之高亢之地，並於其上植大樹稱為君樹，向東面，其前（即君樹之東）種植群樹，以象朝臣之鵠立，群樹之前又對值二株樹以象神門。君樹之南設南壇，上設御榻，以供其君之休息。其典禮先殺赭白馬、黑牛、赤白羊懸於君樹之前，大巫以酒酹牲（即以酒澆牲體），其君及夫人至君樹前，上南壇御榻，群臣及命婦（君妃）

就位,合班拜祀,再至天神地祇神位前致奠,宣讀祭文,宰相及群臣隨祭奠於君樹,其君復領其叔伯父繞神門樹三匝,其餘宗族繞七匝,其君及夫人再拜,升坐於御榻龍文方茵座(虎皮之座),再以大巫穿白衣致辭,末以酒肉致祭,遼禮頗爲特殊,今繪其祭山儀位想像圖(如圖 11-47 所示)。

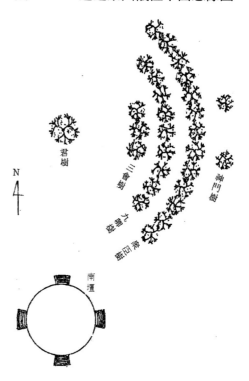

圖 11-47　遼之祭山儀位平面想像圖

（二）瑟瑟儀

爲祈雨之禮儀,先設置百柱大棚,皇帝先致奠其祖先神像前,再與群臣射柳,射柳完畢,再至風師壇拜祭。其百柱大棚爲百柱撐立之篷帳,篷帳以獸皮做成,而風師壇之制度,則無可考。

（三）柴冊儀

爲冊立其君主之禮儀,建有柴冊殿及「壇」。柴冊殿爲冊立之殿屋,「壇」制頗爲特別,以木料架成三層木架,其內堆積薪柴,上鋪百尺龍紋虎皮坐,稱爲「龍文方茵」,即爲「壇」,其君即登「壇」受冊立並朝賀。

（四）拜日儀

東胡有拜日之俗,拜日儀爲其君登露臺望日朝拜之儀。露臺構造簡單,僅爲一露天之高臺,其上設褥墊供君主朝拜之用。

（五）爇節儀

供祭祀、安置俘虜、有功君主之禮儀。於居住之穹廬(即胡人所居之氈帳)中設小壇,鑄有功君主之銅像置於壇上,在穹廬外致祭,又築土爲臺,高丈餘,置大盤於臺上,取所祭酒食撒其上焚燒,其俗稱爲「爇節」。

遼代無太廟之制,僅於各帝葬處立廟,如遼太祖葬於祖州(在遼西),建有太祖寢廟,遼太宗葬於懷州(今熱河),於其地建太宗廟。

三、金代之郊祀與宗廟建築

　　金為女眞族所建，其漢化程度較遼為深，故其郊祀與宗廟之禮儀較完備，今據《金史・禮志》敘述之：

（一）南北郊

　　金人本有拜天之禮，金太宗始祀天地，金海陵王天德年（1149）以後，始依宋制而定南北郊之制，其南北郊均設於南京（即宋之汴京，今河南開封）。南郊壇在豐宜門外，對城闕之巳地（即城闕之東南偏東）築圓壇高三層，每層有十二臺階，每層四階，各置於壇之正東南西北位置，壝牆（即壇外之矮牆）共三匝，四面各留有三門，齋宮建於塊外東北面，廚庫在塊外南面，壇及塊皆以赤土鋪築。北郊方丘在通玄門外，城闕之亥地（即西北偏北方位），方壇共三層，其正東、西、南、北面有正向臺階，壇外矮牆亦有三道，成正方形，四面亦有三門。冬至祭天，夏至祭地。

　　日壇稱為大明壇，在施仁門（東門）外東南，城門闕所對卯地（正東方位），其門塊之制皆同方丘，春分祭之。

　　月壇稱為夜明壇，在彰義門（汴京之西門）外西北，城門闕之酉地（即西方位），挖掘低卑之地築壇。秋分祭之。

　　上述諸壇神位之設皆仿北宋之禮儀而設，茲不再贅述。

　　其次，再討論金代宗廟之制。金本胡制，未有宗廟，至於天輔七年（1123）金太祖葬於上京（會寧府）宮室之西南，建寧神殿於陵上，其後金主常定期享祭，此為金宗廟之始。自此以後，諸京皆建宗廟，惟金主所在之京師方能稱為太廟。金熙宗皇統三年（1143）初建太廟，至皇統八年始竣工，此為上京之太廟，海陵王於貞元初年（1153），遷都燕京（今北平市），增建舊廟，遷其祖宗神主至燕京，至貞元三年，將神主奉安於廟，此為中都太廟。海陵王正隆三年（1158），營建南京（即汴京）宮室，再建太廟，今以南京太廟之制而敘述之：

　　太廟在汴京宮城南，馳道（原御街）之東，殿東西共二十六楹，分為二十五開間，向南，其前列置一道通廊；兩端各分隔一間為夾室，西夾室之鄰共三間隔為一室，係為始祖廟，其餘每二間隔為一室，夾室之中二十三間共十一室，每室皆有一門一窗，左門右窗，皆在南向。各廟內設石龕於西壁，向東，

惟始祖廟設六龕，五龕向南，一龕向東，始祖廟東鄰之世祖室、穆宗室皆二龕，其餘每室各一龕，共十八龕。通廊前殿之基壇共有二級，設三道臺階，殿前有井亭（即井上設亭，汲水以避日曬雨淋之用）二處，其外繞以周牆四匝，其東西南三面皆開牆門，內牆之角隅有樓，南牆有五門扇，東西牆皆三扇，中牆之外東北面有冊寶殿，有太常官一人司啟閉。內牆之南有大次（金主祭祀時之更衣房），其東南有神庖（供祭祀者之儀禮），廟門內兩翼建有東西廡（即東西廂房），每廡各有二十五楹柱，分為二十四開間，供齋廊執事者（皆為辦祭祀官員）休息及住宿之用。西南面內牆，其外設有廟署，為太廟管理及辦事處，每面神門有戟（兵器之一種）各二十四枝，放在木錡（置兵器之木架）上，祭祀前一日，以手掌形之木板畫二隻青龍，下垂五色帶，帶長五尺，懸掛在戟上。各廟室之佈置，皆於北壁立設黼扆（即屏風），屏風以木為筐，其屏腳置地，屏風上蓋覆三幅紅羅緞，上繡金斧紋五十四道，再以紅絹覆於屏後，其上半無紋，屏風前置神棹、神凡以安置神主。今繪汴京太廟之平面想像圖（如圖11-48 所示）。

　　金除建太廟外尚有原廟與別廟兩種宗廟。原廟以漢惠帝所建長安原廟為濫觴，是為奉祀始祖之宗廟。別廟為無嗣之主及未承大位之太子所建立之廟，因其未入太廟，別在他處建告，故稱別廟。

　　金代原廟之建，首於太宗天會二年（1124），立西京（大同府）太祖原廟，復於天眷二年，改上京（會寧府）之慶元宮為原廟，至世宗大定二年，以慶元宮舊址興建原廟，正殿為九開間，海陵王天德四年（1153），建燕京原廟，稱為衍慶宮，其正殿為聖武殿，其正門稱為崇聖門。

　　金之別廟，建於大定十四年（1174）之金閔宗武靈廟為始，又稱孝成廟，建於汴京太廟東壁外之空地。金世宗昭德皇后廟建於大定二年，建於太廟內牆之東北隅，後又於內牆之東如建一殿，其殿共三開間，東西各半間當空室，以其中兩間為室，其西間西壁上安置祐室（即藏神主石函），本廟西有便門與太廟相通。

　　大定二十五年所建宣孝太子廟亦為別廟之一，其廟殿三間，南牆及外牆皆為一屋三門，東西牆上各有一屋一門，每門設立九戟，又設齋房與神廚於適當之地位，太子廟有影殿，建於廟殿之西，以磚牆相隔，影殿三開間，向南，其

圖 11-48　金太廟推測平面圖

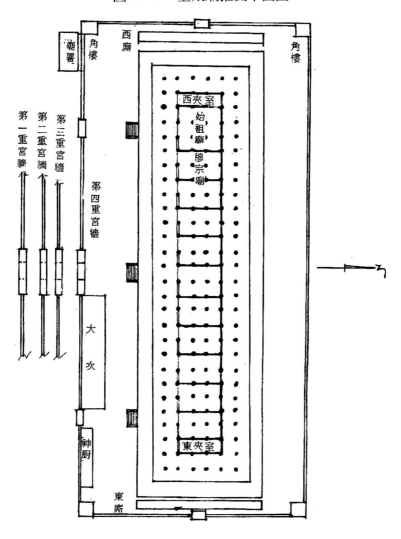

　　四周以無缺角之磚圍成周牆，外牆正南建三門，其東西面建有左右翼廊二十間，神廚、齋宮各二屋三間。

　　再論及金之社稷建築，貞元元年（1153）建社稷壇於上京，大定七年（1167）再建社稷壇於中都（燕京），其制如下：

　　中都社壇之制，其外周有二道牆，其外牆開南神門，門闊三間（扇），內牆開四神門，東西南北各一門，門闊三間，各神門內安置二十四戟，內外牆四角隅有罘罳裝飾；四周內牆之中央偏南建一方壇，一層四階，壇邊長五丈（15.2 公尺），高五尺（152 公分），其壇四周以青、赤、白、黑四色土築成，

圖 11-49　金中都社壇之制

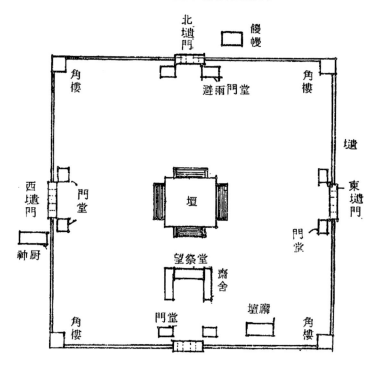

圖 11-50　金中都稷壇之制

中央以黃土覆蓋，其社主用石做成圓柱形，下寬二尺（62 公分），其上削磨較小剖面，形成鐘形，埋其一半，另一半外露，壇南栽植栗樹以爲社樹，乃爲周代遺制。

社壇之西建有稷壇，其尺度如社壇但無石主，其外有壝（壇外矮牆），四方開四壝門，闊皆五間（五楹柱構成五道門），並有避雨塾堂列於門側，共三間，壇門列有戟十二枝，壇之角隅有角樓，樓之外部皆漆以四方之色，饌幔（供齋食之膳食）四楹（即三開間）在北壝門西北。神廚（供牲禮之廚房）在西迆門外，向南面，壇廡在南圍牆內，面向東西向，壇廡之北有望祭堂三楹（二間），下雨是則於該堂望拜，堂之南北各立致齋幕次（供齋用食品房）共二屋，每房三楹，堂下之南北向有齋舍二十楹（十九間），齋舍外守房一間，皆不以鴟尾飾正脊，今繪其平面想像圖（如圖 11-50 所示）。

除社稷壇外，尚見有風雨雷師壇於景豐門外，門闕東南方之巽地（巽爲風，在東方）。

四、元代之郊祀與宗廟建築

（一）天地郊祀建築

元世祖中統十二年（1271）於大都北城南麗正門外東南七里建祭臺，設「昊天上帝」以及「皇地祇」神位二位，此即元初之南郊。至元三十一年（1294），元成宗即位後始設壇於麗正門南七里，此皆爲天地合祀之制。大德九年（1305）始定天地分祀之禮，並建南郊壇於麗正門外丙位（南偏東），以就陽位，全部面積爲三百零八畝（17.4 公頃），壇三層，每層高八尺一寸（2.49公尺），以合乾之九九數，上層寬五丈（15.4 公尺），中層寬十丈（30.7 公尺），下層寬十五丈（46 公尺），四階，分設在正東西南北位置，每階有十二級，壇周圍砌以磚，壇外設二壝，內壝距壇二十五步（38.4 公尺），外壝距內五十四步（82.9 公尺），內外壝皆高五尺（1.5 公尺），壝四面各有門，以對壇階，壝外有恒，南有櫺星門各一。武宗至大三年（1310）因放置神位版之空間不夠用，而另以青繩圍繞於三層之外以代替四層。另設燎壇於外壝內丙巳之位（南作東），高一丈二尺（3.68 公尺），四方形，邊長一丈（3.07 公尺），壇周亦砌以磚，東西南各一階；開爐門於南向，方六尺，深可容柴；另建香殿三間於外壝南門之

外稍偏西之地，南向；另饌幕殿在外壇南門之外稍偏東之地，南向，省饌殿一間在外壇東門之外稍北，南向，外壇之東南為別院，內有神廚五間，南向；祠祭局三間，北向；酒庫三間，西向；獻官齋房二十間在神廚南垣之外，西向；外壇南門之外為中神門五間，並有執事齋房六十間以翼護之，皆北向；兩翼端皆有連牆以通東西，連牆有門以供出入，齊班廳五間在獻官齋房之前，西向；儀鸞局三間、法物庫三間、都監庫五間在外垣內之西北隅，皆西向；雅樂庫十間在外垣西門之內稍南，東向；演樂堂七間在外垣之西南隅，東向；獻官廚三間在外垣內之東南隅，西向；滌養犧牲所在外垣南門外稍東，西向內；犧牲房三間南向。

　　由此可知，元代南郊之壇其附屬建築包括供應、娛樂、從祀官居住等功能，建築物繁多而且冗雜，主要的壇建築相形見拙，遂成喧賓奪主，徒具形式而已，今繪南郊壇及其附屬建築繪想像圖（如圖 11-51 所示）。

　　至於方丘壇建築在至大三年（1310）曾議建之，因議論紛紛，終未能建。

圖 11-51　元代南郊壇想像圖

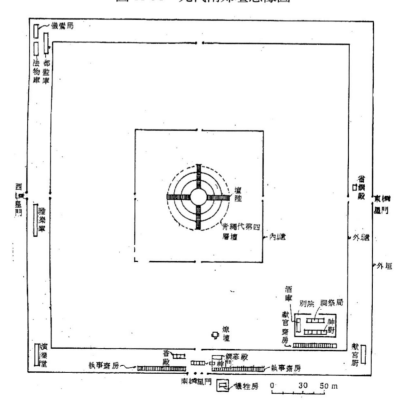

（二）太社太稷

元代皇帝不親祭社稷，僅遣使致祭。至元三十年（1293）始建社稷壇於大都西正門和義門內稍南之地，社稷兩壇合建，連附屬建築共佔地四十畝（2.21公頃），社稷壇位於壇垣內偏南之地，兩壇皆為方形，長寬皆五丈（15.4公尺）、高五尺，兩壇亦距約五丈，社壇上之土依東西南北各以青白赤黑四色之土鋪築之，底土以常土填實，壇各面亦以五色泥塗飾之，各面中央設一階，階寬一丈（3.07公尺），每階亦塗飾各方之色。稷壇之制如同社壇，惟土不用五色土，其壇上面及側面僅用黃色及黃土裝飾之。社壇之北設「北墉」，係磚牆，牆面塗以黃泥，稷壇之北偏西處設二「瘞坎」，深足容物，以埋祭品，二壇之外設有內外壇，壇垣以磚砌成，內壇垣高五丈，方形邊長三十丈（92公尺），四面各有一所欞星門，外壇垣則僅南北欞星門二所，每所門有三戶，門內列有二十四戟，外壇內北垣下有「望祀堂」七間，南向，為祭祀時避風雨之處。堂東有屋五間及連廈三間，稱為「齊班廳」，廳之南有屋八間，西向，稱為「獻官幕」，其南又有西向房屋三間，稱為「院官齋所」，又南有房十間，自北而南依次為祠祭局、儀鸞庫、法物庫、都監庫、雅樂庫；其南又有北向房屋三間稱為「百官廚」；西壇垣西南有北向屋三間，稱為「大樂署」，其西有東向房屋三間稱為「樂工房」，又其北有北向屋一間稱為「饌幕殿」，又北稍東有南向院落，院內南有南向屋三間稱為「神廚」，有東向屋三間稱為「酒庫」，酒庫之北稍東有屋三間稱為「犧牲房」，及井亭、望祀堂後自西而東有南向房屋九間之「執事齋郎房」，自北至南有西向房屋九間，稱為「監祭執事房」，此為壇次舍等附屬建築，依此，繪其想像平面圖如圖11-52所示。

至於社主用白石，長五尺，廣二尺，削其頂如鐘，半埋於社壇中央，而稷不用主。社樹植以松樹，於二壇之南各種一株。

（三）先農壇與先蠶壇

元代自世祖至元九年（1272）始祭先農，皇帝皆不親祭而遣使往祭，武宗至大三年（1310）始從大司農之請建農、蠶二壇，二壇形式如社稷壇，方壇寬十步（15.4公尺），高五尺（1.5公尺），四面各有一階，壇外有壝，壝距壇二十五步（38.5公尺），每面有一欞星門。

圖 11-52　元代太社太稷想像圖

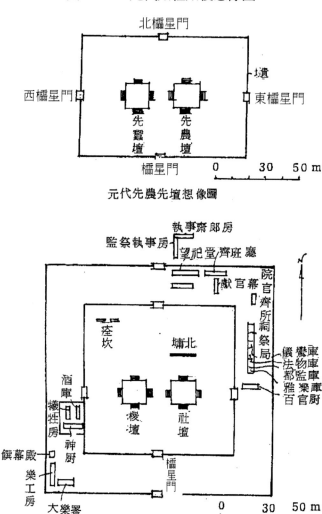

元代先農先壇想像圖

（四）宗廟

　　蒙古俗本無宗廟，其祖宗祭享之禮僅殺牲招巫祝辭而祭，世祖中統四年（1263）始建太廟於燕京，其制係七室，以西爲尊，依次而東。至元三年（1266）改作八室，至元十四年（1277）詔建大都太廟，十七年（1280）太廟成，其制係前廟後寢，正殿東西七間，南北五間，殿基二成，臺階三處，中爲泰階，西爲西階，東爲阼階；寢殿東西五間，南北三間，寢殿之外以高牆護之，稱爲「宮城」，宮城四隅有重屋名爲「角樓」，宮城之四面皆有宮門，稱爲神門，殿下通向東西神門之道稱「橫街」，殿下直達南神門之道稱爲通街，通

圖 11-53　元代至治年間太廟配置想像圖

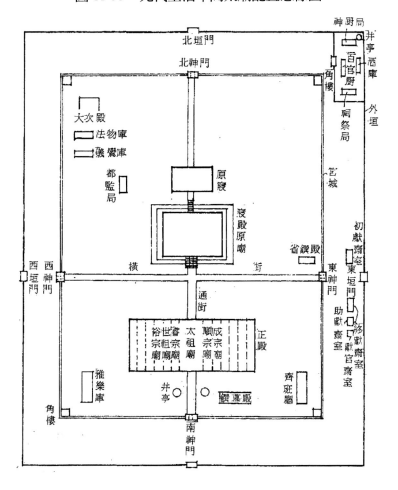

街兩旁有二井亭，宮城外並圍繞高牆稱爲外垣。宮城南神門之東有饌幕殿，面闊七間，南向；宮城之東南有齊班廳，面闊五間，西向；宮城東門稍北有省饌殿一間，南向；東垣門內偏北有初獻齋室，西向；其南有亞終獻司徒、助獻、獻官等齋室，皆西向；宮城西南有雅樂庫，東向；法物庫儀鸞庫在宮城東北，皆南向；都監局又在其東偏南，西向；東垣內又環築圍牆稱爲別院，內有神廚局五間居其北，南向；井亭在神廚之東北，酒庫三間在井亭南，西向；祠祭局三間與神廚局相對，北向，百官廚五間在神廚院南，西向。宮城南復有門與中神門相對，其左右有連屋六十餘間爲執事齋房，東連齊班廳，西接雅樂庫，並築高牆以圍繞其外，東西南開櫺星門各一門，其外馳道可抵齊化門（大都正東門）之通衢。

至元十八年（1281）制定宗廟應爲「都宮別院，同堂異室」之制，復定「七廟除正殿寢殿之正門、東西門已建外，其餘東西六廟，不須更建廟門」之制。大德十一年（1307），武宗即位，以太祖廟居中，睿宗廟居西第一室，世祖廟居西第二室，裕宗廟居西第三室，順宗廟居東第一室，成宗廟居東第二室。英宗至治元年（1321）詔增廣廟制，至治三年（1323）增建太廟成，其制如下：

增建太廟正殿十五間於原廟之前，用原廟爲寢殿，正殿中央三間通爲一室，兩旁十間各爲一室，東西邊間二間爲夾室，每室東西橫闊皆二丈（6.14 公尺），進深六間，全深十二丈（36.84 公尺），宮城南新鑿二井，並作井亭，另建大次殿三間於宮城之西北，其餘各次要配屬建築物皆南移，全部計五十間。正殿粉以紅泥。

第六節　五代宋遼金元時期佛寺與塔建築

本時期建造之佛寺與塔因年代較晚（五代距今約千年左右）加上結構設計與營造技術之進步，遺址頗多，除僅有少許修繕外，皆保持原有面目，可提供現時之研究資料，誠爲彌足珍貴。北宋時，遼佔領燕雲十六州（即長城以南，包括河北省中北部，察南及晉北地區），南宋時，金又據華北及淮北區，兩代佔領時期，大修佛寺，其風格乃融合中原與西域色彩，另創新風格，可謂繼承北朝後又一文化融合時期。元代入主中國且佔據歐亞兩洲大部份地區，此融合過程更是蒸蒸日上，新風格更爲顯明，吾人以北平元代所建之妙應寺白塔而論即可得知，西域之窣都婆塔卻有唐代之疊澀即爲一例，茲分期敘述之：

一、五代與宋代之佛寺與塔

五代與宋代之佛寺與塔在大江南北各有不同之風格，北方因與胡族（遼與金）接觸，其作風較有剛勁雄渾之風格，在南方則因江南風景秀麗與民風之浪漫，其作風偏具纖麗靈活，佛寺之配置與其結構因沿襲唐代，較少有變化，僅其內涵中更加充實，如羅漢堂之流行即是一例。例如四川樂山烏尤寺羅漢堂五百羅漢塑像，及山東長清東靈岩寺有北宋末年之羅漢像皆是。而佛塔之形狀則較唐代有大大之變化，宋代後盛行八角多層塔（唐代多爲四角塔，八角僅有一

層即如山東臨城九塔寺，爲少有特例），此種塔大多以磚石仿木構造，且向上逐層縮小其斷面及高度，使外觀有質量穩定感（Mass stability felling），日人伊騰清稱爲漸層法則（Graduation）。漸層法則其作用可使整座塔之重心降低，增加對抗風力及地震力之強度，此爲我國自漢以來臺榭樓閣建築又一技術上之突破，故宋塔遺址頗多即因其結構強度增加而延長建物年限所致，今分述之：

（一）雷峰塔

在杭州錢湖門外之南屏山麓，建於宋太祖開寶八年（975），爲吳越王朝忠懿王錢俶爲其黃妃所建，用以將宮監禮佛之「佛螺髻髮」奉安於該塔之內，原名黃妃塔，又名回峰塔，因立基於南屏山之回峰上，又號黃皮墩，以其外表有黃泥紅磚而得名，宋道士徐立之曾在塔旁隱居，世稱回峰先生，有詩可印證其名：

> 南屏有回峰，曲折當寺門，王妃建黃塔，俗號黃皮墩。

寺爲淨慈寺，在雷峰塔之右前方。而回與雷古音近，故又號雷峰塔，一說有雷姓世居塔旁，故有雷峰塔之名。

雷峰塔原爲八角七級，面闊四丈（約 12 公尺），高約百餘尺（當在 30 公尺以上），惟錢俶《建塔碑記》稱：「宮監宏願之始，以千尺十三級爲率，爰以事力未充，姑從七級，梯旻初忐，未滿爲歉。」以十三級千尺計，則七級當在五百尺（150 公尺）左右，據雷峰塔原七層照片以旁樹爲比例，恐無如此之高（如圖 11-54 所示），每面有一門，共有八門，塔基層砌以紅石，二～七層砌以紅磚、黃泥，中有菱形塔心柱，但無級可登，其耗資可由《建塔碑記》而知：「計磚灰、土木、油錢、瓦石，與夫工藝，像設金碧莊嚴，通用緡錢六百萬。」可見耗資頗

圖 11-54　雷峰塔

八角七層甎塔

大，蓋以高層建築在古代無今日之施工機械（無起重機絞車等），一切以人工搬運土石之故，其外表之裝修，每層皆有木架飛簷，頗爲壯麗，故其碑記稱：「規撫宏麗，極所未見，極所未聞。」又碑記云：「又鎭華嚴諸經，圍繞八面，眞成不思議，劫數大進精幢。」果然於塔倒時，發現八萬四千卷華嚴經卷刻石。塔雖無級可登，但因中空，故光線可由各門洞射入，其內塔心柱可若現若隱顯出，頗爲奧妙。

雷峰塔在宋代成爲西湖畔遊樂勝地，到元代尚不衰，爲畫舫指標，故元人尹延高有「雷峰夕照」之詩云：

> 烟光山色淡溟濛，千尺浮屠兀倚空；湖上畫船歸處盡，孤峰猶帶夕
> 陽紅。

自此雷峰夕照爲西湖佳景，明嘉靖年間（1549～1552）倭寇侵杭州，疑塔內有伏兵，縱火焚燒，使塔外之木造層簷均毀，只剩現有軀殼，此爲雷峰塔第一劫。至清康熙南巡時，列雷峰夕照爲西胡十景之首，清代太平天國（1851～1864）之亂，清軍與太平軍在杭州交火，雷峰塔又遭炮火洗禮，幸未倒塌，此爲雷峰塔第二劫。民國以後，塔頂二層塌頹，七層寶塔僅剩五層，塔身傾斜，裂痕斑斑，已呈老態龍鍾之狀，惟蔓草藤葛，攀緣塔壁，喜鵲昏鴉，棲息其間，亦有古色古香之詩情畫意，與對湖寶石山之保俶塔相暉映，一爲「古衲」之老態，一有「美人」之嬌軀。惟上層磚石常因風吹地震，掉落於附近之漪園、白衣庵、淨慈寺旁，都曾有人拾得其鎭塔之華嚴經石片，亦有拾得鈴鐸及瓦當者，更有居民以瓦當來壓鎭醃荣之甕，又有鄉民以取其磚、石、土用以避邪者，於是掘土取磚，日積月累，其塔基幾成長坑，終於於民國十三年（1924）九月二十五日倒塌（當時正值軍閥孫傳芳佔據浙江），於是壽命達九百五十年，歷經宋元明清至民國五代滄桑之古蹟，終於物故而成了歷史名詞。然因該塔與小說《白蛇傳》「許仙」與「白蛇」人妖之戀纏綿哀艷之故事（該故事引自徐逢去之《清波小志》引《小窗日記》，謂宋時法師鉢貯白蛇，覆於雷峰塔下；及《西湖志外紀》謂雷峰塔相傳鎭青魚白蛇之妖，父老相傳告也，嘉靖時塔烟搏羊角而上，便謂兩妖吐毒，迫視之，聚蠶也，傳奇定妄等雜記衍化而來。）附會，民間稱之爲白蛇塔，它的倒塌，直接因於居民迷信之取土挖基所致之第三劫，至今只讓吾人嘆息而憑弔矣！現在原址重建鋼構的雷峰塔已在 2002 年落成。

（二）保俶塔

在西湖西岸之寶石山（亦稱石�⿰山），出杭州豐預門外，乘船至對岸越過六橋可到。為吳越王朝錢鏐時（852～932）其臣吳延爽所建，並請善導和尚舍利奉安，四周環繞寺院，名曰極樂庵，供奉錢氏神牌，其後又改為保俶寺，本名寶所塔。至宋太宗時，錢鏐孫錢俶歸宋，奉詔入都，眾臣希望神靈保佑其平安歸來，始改名為「保俶塔」。

圖11-55　西湖及保俶塔

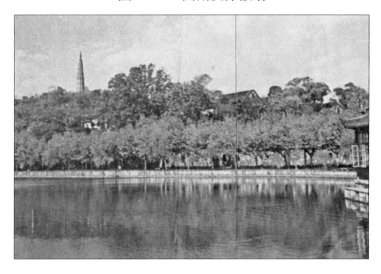

原有保俶塔為九層八角，高達百尺（約三十公尺），每層有簷，其簷角掛有玲瓏綠珠，磚造，形式與雷峰塔相似〔註4〕。

五代之保俶塔於元末至正年間（1341～1367）焚毀。明代慧炬和尚再重建，成為今日之八角七級保俶塔，並重建塔下佛寺改名為崇壽院，但不幸又連遭火劫。民國後雖再度重修，但已如病後美人，自雷峰塔倒塌後，此塔如出土新筍，峭立孤時，秀骨珊珊，令人油然而生一睹之意。改建後之保俶塔，又名

〔註4〕保俶塔之塔高及制度各文獻不載，但在宋張羽之《保俶塔院詩》云：「赤闌間倚化人侶，湖上春陰望不窮，百尺樓臺空相外，萬家城郭雨聲；齋房漏滴蓮花水，講殿經翻貝葉風，自笑世緣心如石，擬焚香柱問生公。」可知塔高為百尺，又依宋孫應鏘之《吳越紀事詩》：「寶石靈山枕碧湖，人思保俶起浮圖；莫將僧號傳聞誤，九級玲璃瓏掛綠珠。」可知塔為九級，並隱約勾勒建塔為保俶僧所建，其說與傳說中吳延爽所建略異。

「別針塔」，以其塔似針而名，並有似印度之剎及相輪（如圖 11-56），塔每面有牖窗，內部實心，故不可攀登。其塔外形分三部累縮，頗爲奇特秀麗。

圖 11-56　保俶塔頂部（左）、保俶塔近景（右）

（三）六和塔

在浙江杭縣之錢塘江旁，月輪山上西臨浙江大學，雄峙江表，俯視錢塘江大橋，與雷峰塔、保俶塔，號稱杭州三塔（如圖 11-57）。六和塔建於宋太祖開寶三年（970），爲智覺禪師（名延壽）建於錢氏之南果園，整地建塔，歷十九年，始成九級寶塔，高達五十餘丈，塔頂置舍利子，其建塔之主要目的爲鎮壓錢塘江大潮，故屬於「風水塔」〔註 5〕。今引錢受徵《吳越備史雜考》載：「開

〔註 5〕風水塔是用來鎮壓或改變風水形式之塔，此種塔大部份建在臨水濱或山鎮及地理形勢險要之處，如廣東赤崗塔、海鰲塔、虎門之浮蓮塔，皆爲用來補助嶺南山水氣勢的，又如福建南平之閩江雙支流岸雙塔，乃爲該處係河岸交叉處，故由勘輿先生相風水，於交叉雙岸各建一塔，使形成一「火」字，以火剋水，以免常有水災之患等等。

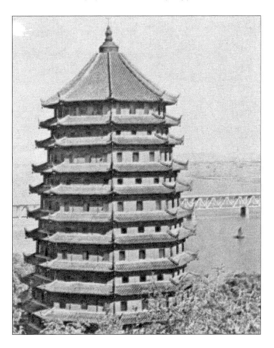

圖 11-57 六和塔

寶時，高僧智覺見浙水反濤，怒潮急湍，晝夜衝激，時有覆舟之禍，乃駐錫六和寺，募款修（應為建）塔，凡九級，十七年始成，號六和塔，以鎮江湖。」故可知其名為六和塔乃因塔旁原有六和寺而得名，惟智覺僧所建塔於北宋末年毀於兵燹之亂。宋高宗紹興十二（1142），僧智曇在原舊基重建，僅七級，高三十餘丈，規模稍遜於前。元明以來，歷次重修，至雍正十三年（1735）再予重建，即今塔模樣。其外貌共有十三簷，覆以琉璃綠瓦，高達三十餘丈，其內實高七層，層層有木造樓梯，曲折迂迴而上，四壁並刊刻經文及彩繪佛像，最上層有八角攢尖屋頂，其觚稜（即角脊）與每面角相對值，屋頂上之剎已退化成清式葫蘆狀相輪。此塔清高宗南巡時，曾親題每層扁額，第一層為「初地堅固」，第二層為「二諦俱融」，第三層為「三明淨域」，第四層為「四天寶網」，第五層為「五雲扶蓋」，第六層為「六鰲負載」，第七層為「七寶莊嚴」，太平天國時曾為石達開所焚，經當地士紳朱敏生捐資重修，始復舊觀。此塔氣勢雄壯，號稱江南第一，惟已失原建時古意（無宋代風格之復原），誠為美中不足之處。

（四）北寺塔

在蘇州平門（今江蘇吳縣）報恩寺內，本建於南朝之蕭梁時代。南宋紹興年間（1131～1162）僧人大圓禪師重建，為八角九層，現為蘇州之地理標誌，數十里外可見此塔，壯麗絕倫，於塔上可望姑蘇漁火，為江南寶塔之典型。今據其照片顯示，各層飛簷起翹，各面有馬蹄形門洞，屋頂為八角攢尖式，共有九層，其剎竿上有相輪九層，為宋式樣。其木樓梯置於走廊之下，與他塔迥異（圖 11-58）。

圖 11-58　北寺塔　　　　　　　　　圖 11-59　六榕寺花塔

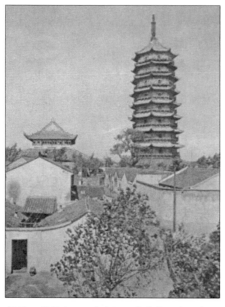

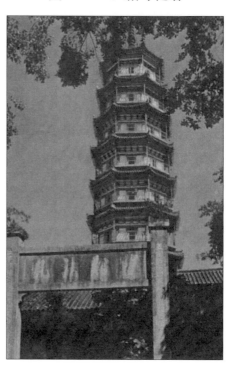

梁僧正慧所建，八角九級，底層有迴廊，宋元豐年間修建時，蘇軾曾以銅龜藏舍利子置於塔內，前後歷經五次重修

（五）六榕花塔（圖 11-59）

在廣州市花塔街，原建於梁武帝大同三年（537），爲當時之曇裕法師建造，原名舍利塔，唐高宗時曾重修，且爲上元燃燈之所，後寺毀於火。現有之塔爲北宋元祐五年（1090）重建，並經光緒元年（1875）重修，塔旁寺改爲淨慧寺，供奉禪宗六祖慧能銅像。元符二年（1099），文學家蘇東坡被召回京城（當時因得罪新黨被貶惠州），中途路過該寺時，對寺旁六棵大榕樹極爲欣賞，曾親題「六榕」橫額，自此以後，該寺遂名爲六榕寺，塔爲六榕花塔，所謂：「一塔有碑留學士，六榕無樹記東坡。」爲明武宗時岑學侶所題，可知在明代六榕已枯萎，現有六榕爲明後補種無疑。花塔係以塔內外裝飾華（華即花）麗而得名。

六榕塔爲八角九層木塔，惟內部分爲十七層，連刹竿全高二十七丈（81公尺），每面均有門戶一個，白壁朱戶，門外平座（即陽臺）皆有木欄，門上有斗栱以挑層簷，層簷上以黃琉璃瓦覆蓋，各簷角有一廊柱，以補助、分擔簷重，塔之刹竿爲印度式，有九個相輪，塔外壁漆白與朱紅樑柱、簷上黃瓦

形成顯著對比。塔內十七層樓梯皆爲右旋石造樓梯，直達塔頂，每層梯有十餘級；塔內供有大小佛像八十八尊，惟最上層有一根銅柱鐫雕佛像一千，堪稱「千佛柱」，當導源於龍門之千佛壁，此爲國內少有之特例，彌足珍貴。而塔頂刹竿相輪頂上有八條銅鏈繫於屋頂之八角，連各層簷之銅鐸，共用銅八千餘斤。

此塔結構精巧，外形疏朗，裝飾瑰麗，色彩鮮艷，爲宋代木塔僅存之佼佼者，雖元明清有修繕，仍舊保存宋代原有風格，且此塔居高臨下，可望廣州全城景色及如長龍臥波之海珠鐵橋，爲廣州地理標誌。惟據報載，六榕寺已摧毀於紅衛兵之亂，則六榕花塔命運亦可知矣！緬懷文物之滄桑沈淪，令人唏噓而嘆！現花塔已於 1980 年重修完成，恢復往日光呆。

（六）開封鐵塔（圖 11-60）

在今河南省開封市開封城東北角之甘露寺側，甘露寺在宋代稱爲開寶寺，殿宇廣大，爲當代名寺。鐵塔原名靈感塔，爲宋太宗端拱年間（988～989）大匠師喻浩所建，靈感塔爲八角十三層木塔，高達三百六十尺（約 110 公尺），其塔造成時，塔身不正，偏向西北方傾斜，而喻浩解釋稱：「京師（即開封）地平無山，而多西北風，吹之不百年，當正也。」〔註6〕若此，則已預計水平撓度（Horizontal deflection）而矯正之，與今日之預力梁（Prestressed Beam）先預計垂直撓度（Vertical dleflection）而做的梁中點起拱其原理相同，可知喻浩對結構理論之精。此木塔之華麗程度載於明李濂《汴京遺蹟志》：「其土木之宏壯，金碧之炳燿，自佛法入中國未有也。」此塔號稱靈感之原因，乃是宋眞宗大中祥符六年（1013）據

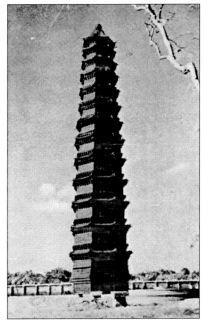

圖 11-60　開封鐵塔

〔註 6〕 同註 2。

說有金光現於塔頂相輪之上，乃見佛舍利子，故賜名為靈感塔，可惜此宏偉之木塔在宋仁宗慶曆四年（1044）被火焚毀。慶曆間（當在慶曆五年～八年）在原處（即開寶寺東院）重建鐵塔，亦即今日現存之開封鐵塔，以鐵色琉璃磚砌成，為八角十三層，但高度低於原塔，僅五十三公尺高〔註7〕。其底層高達十四尺餘（約4.6公尺），較其他各層為高，塔外形如筍，逐層縮小斷面，最高一層有八角頂座，其上有相輪及垂鏈高達一丈，塔壁琉璃磚皆鑲有佛像、羅漢及禽獸，工質精緻，各層均有門戶，其上有磚造仿木建築之斗栱及樑枋，並承以各層簷，門壁上鑲有黃色琉璃佛一尊，高三尺，由北面門戶進入塔內，有梯級可盤旋而登，最頂層有鐵鑄坐佛一尊，各層壁外皆有護欄。

　　本塔在明洪武二十九年（1396）周潘重修，鑲造琉璃壁佛四十八尊，迄今仍然完美無缺，此為其一；全塔砌以鐵色琉璃磚（故名為鐵塔）為最早以琉璃磚砌塔者，開明代報恩寺琉璃塔（在南京）及清代萬壽山琉璃塔（在北平）之先聲，此其二；琉璃磚質地堅硬，雕刻紋路細緻，色澤雖日炙雨淋，歷九百餘年不變，顯示宋代窰磚技術上之純熟與工藝進步，此其三。惟宋太宗命喻浩初造本塔時，曾上安三千佛像，下造阿育王分舍利之像等宋代風格之雕刻惜已毀於慶曆間大火。

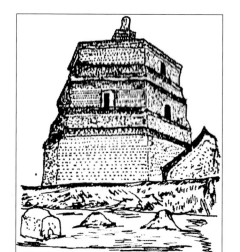

圖 11-61　開封繁塔

（七）開封繁塔（圖11-61）

　　在開封城東南三里，原河南大學農學院之後，原名興慈塔，建於五代後周世宗顯德年間（954～959）。宋太宗太平興國二年（977）改建，原高九層，為六角磚塔，明太祖因迷信風水之說，鏟除

〔註7〕　開封鐵塔之高度據李濂之《汴京遺蹟志》載高三百六十尺（亦110公尺），袁德星氏〈中國的建築雕刻〉一文亦如是，程光裕氏之《中國都市》謂高十餘丈，劉傑佛氏之《憶祖國河山》謂高三十二公尺，靜份〈峻極神工之山西應州塔〉一文（載於《中央月刊》第十期）謂高五十三公尺，今依照片比例與層高計（以每以四公尺計），當以最後者為是。

其頂上六層，現僅剩三層，正如一六角形之臺壇，塔頂改建一個七層小塔當為剎竿之相輪，塔下層邊長四十六尺五寸（約 14 公尺），全高九十五尺（約 29 公尺）（故康有為〈遊龍亭詩〉有「遠望高寒俛汴州，鐵塔繁塔與雲浮」之句），繁塔之塔壁上縱橫整齊之萬佛龕，每小龕皆鑴有一坐佛，遠望之如乳狀突起裝飾物，每層簷下皆有一假簷，故外形似為六簷，簷亦以突出較大佛龕水平排列組成，因鑴雕佛像繁複眾多，故號為「繁塔」，此塔外形剛勁簡潔，為北方塔之風格。一說繁塔建於師曠古吹臺（師曠為春秋時晉樂師，能辨音而知吉凶），因有繁姓居民住於其地，故稱古吹臺為繁臺，塔為繁塔（見文瑩《湘山野錄》，《夢華錄》注引據）。

（八）開封城隍塔（圖 11-62）

在開封城隍廟旁而得名，原高十三層，現第十二層上皆已傾圮，第一層高度較大，以增進穩定感，八角形，每面皆有門洞，磚造，層簷以疊澀挑出，但已圮壞，此塔外形與雷峰塔相似，為五代或宋初遺蹟無疑。

圖 11-62　開封城隍塔（塔宋時建）　　圖 11-63　開封鐵塔底層

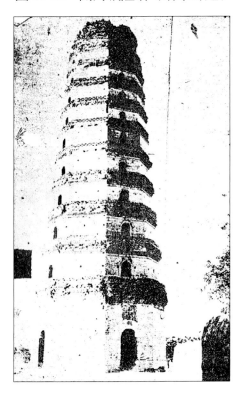
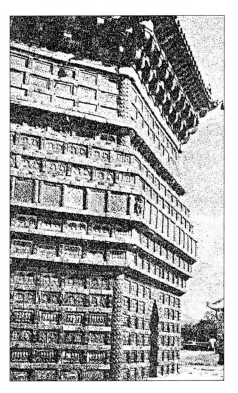

（九）海寧鎮海塔（圖 11-64）

建於五代時吳越王朝，平面八角，高七層，屋頂為八角攢尖屋頂，其上之剎竿有相輪十個。塔名係以鎮浙江錢塘海潮而得名，為風水塔，建於浙江海寧大東門外，原有梯級可登臨觀潮，但現因傾圮而不可登，此塔各層簷翌飛反捲，屬於南方塔之類型。

（十）靈隱寺之塔（圖 11-65）

八角九層，建於宋太祖開寶二年（969），為吳越王朝錢氏建，以白石為之，全高 8.1 公尺，基層面寬 1.1 公尺，塔基三層，刻有佛像及陀羅尼經文，此塔為仿木構造之石塔，其最大特色係平座以圍繞塔之斗栱支承，斗栱似為一斗三升者，石塔簷角雖頹缺，但原形仍具，為研究五代末期佛塔之好資料。

圖 11-64　海寧鎮海塔　　　　圖 11-65　靈隱寺大雄寶殿前石塔

 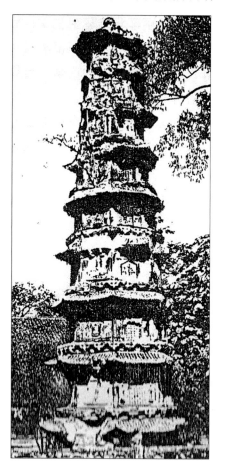

（十一）光孝寺鐵塔（圖 11-66）

光孝寺爲回教寺，在廣東省南海縣，內有建於五代南漢大寶六年（964）之鐵塔，爲鐵灰色之石塔。其基壇雕刻之花紋頗爲奇特，由下層起爲仰蓮，再次爲方勝壺門，其上又有覆蓮及平臺，有龍及雲，又有力士角石，其上又有仰蓮，上者爲佛龕，最上有瑞鳥翔雲，最值得注意的上下各有一埃及蓮瓣柱之出現，可知當時來華傳教之大食人（即阿拉伯人）已據有埃及，而將埃及建築風格帶到世界各地。

（十二）阿育王寺舍利塔（圖 11-67）

在浙江省寧波市阿育王寺之舍利殿。阿育王寺建於晉代，其舍利殿內有一舍利塔，型式與五代吳越王朝錢椒之金塗塔完全相同，有屋宇式塔基，塔身爲壁龕，其上有四葉片，並有一覆缽及七相輪之刹竿，故其建造時期當在吳越王朝時候。塔身花紋有藤蔓，柱頭上有小鳥承塔簷角，諒係歐洲哥德建築（Gothic Style）之裝飾作風，可見吳越王朝與外來之影響。

圖 11-66　光孝寺西鐵塔基壇　　　圖 11-67　阿育王寺舍利殿舍利塔

（十三）料敵塔

在今河北省定縣開元寺內，定縣在北宋時為中山府，距宋遼邊界處僅五十公里，故建有料敵塔，以觀察並判斷遼境軍事動態，為軍事用途瞭望臺。該塔建於宋仁宗至和二年（1055），為八角十一層磚塔，高達 79.85 公尺，此塔外形和春筍之狀，平面由下逐層向上累縮，第一層平面最大，高度也最大，以增加穩定感。各層皆每隔一面開一門戶，自第二層以上在無門戶之面皆有一方形窗牖，以作為窺探之用，門戶剛好開在正東西南北面，每層四門，總共四十四門戶，四十窗牖，門外有磚砌平座，其上有勾欄，平座以磚砌疊澀以挑承之，疊澀挑磚法係六朝以來之手法，唐大雁塔首先用之，門窗皆用磚砌圓拱及平拱法，塔

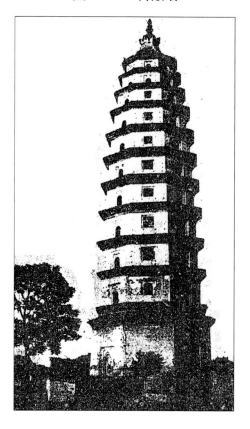

圖 11-68　料敵塔

頂為八角攢尖屋頂，其剎有蓮花座，座上有寶瓶與寶珠。

料敵塔內部每一層平面佈置格局皆相同，即塔內中央有塔室，以供前哨探子士兵駐紮宿用。

本塔以現代工程技術而言，為一超高層之磚構造建築，迄今已歷九百二十年而堅固如初，不能不說為一工程奇蹟，更何況又需抵抗軍事槍彈（看壁面彈痕纍纍可知）等人為的破壞，我們對於宋代磚構營建技術高超以及膠結材料之進步，獲一有力之證據。沿塔室周圍有通廊，以供交通，且每層皆有磚造旋梯盤旋至上層通廊，地坪亦非用木樑支撐，而是用磚造穹窿（如漢穹窿墓室手法）以支承上層地坪之荷重，其手法頗為奇特且罕見。全塔不用一根木料，完全以磚砌成，達到了防火構造之要求，以防止敵人以火攻擊，實為宋塔留傳至今的寶物。

（十四）惠州玉塔

在廣東省惠陽縣西湖（即枕豐湖）畔，建於宋代，蘇東坡於紹聖初年（1094～1096）到惠州當太守時即有之，東坡之枕豐湖詩曾提起之：

一更山吐月，玉塔臥微寒，正似西湖上，湧金門外看。

其塔為八角七層，平面逐層縮小，狀若竹筍，由惠州白大理石造成，外表雪白如玉，故稱「玉塔」。各層簷之疊澀法挑出，其上有虛平座，各層每面有窗，可供眺望，底層有門，其建造手法與定縣料敵塔相若。此塔在枕豐湖畔高崗，成為該湖標誌，屬於點綴景觀之「風景塔」。

圖 11-69　惠州玉塔

至於兩宋時代之佛寺建築亦頗興盛，其特色在繼承唐代廊院制度，廊殿連苑，平面對稱，茲舉數例說明如下：

（一）相國寺

在汴京大內（即宮城）南御街州橋（跨在汴河上）之東，正對汴京外城之保康門（即今開封城中鼓樓街南）。其地原為戰國時信陵君舊宅，原稱建國寺，創建於北齊天保六年（555），唐初廢為鄭審宅園。唐景雲元年（710），僧慧雲募宅重建，因睿宗以舊封相王而即帝位，遂賜名為相國寺，慧雲並鑄彌勒銅像高一丈八尺。至玄宗天寶四年（745），命匠人邊思順建排雲閣（此閣在咸平五年（1001）改為資聖閣），唐肅宗至德二年（756）建山門內東塔，號為普滿塔。宋太宗至道二年（996）改為大相國寺，真宗咸平四年（1001）增建翼廊、山門前樓，及迎取潁川郡銅羅漢五百尊置於排雲閣上。宋仁宗天聖八

年（1030）建仁濟殿，宋神宗熙寧年間（1068～1077）重修，並合併諸殿宇爲八院，東有寶嚴、寶梵、寶覺、惠林，西有定慈、廣慈、普慈、智海等院，元豐年間（1078～1085）增建東西兩廂，宋哲宗元祐元年（1086）僧中慇立西塔，此寺在遭受金元兵災被焚毀。明代洪武年間（1368～1398）重修，改爲崇法禪寺，且合併其南北之大黃景福寺入內，明末，黃河入汴京，相國寺遂淪於河，至清順治（1664～1661）時重修，民國十六年始立爲中山市場，此爲其寺之滄桑史。

圖 11-70　相國寺山門及廟庭

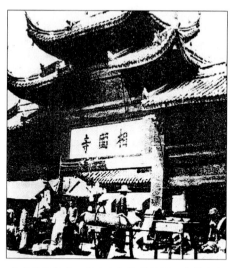

在中鼓樓街南，有宋太祖勒賜匾額。廟前兩大牌坊，分題中邦福地，梁苑香林四字。目下爲一商賈技藝之所

圖 11-71

　　相國寺南向，大山門正對保康門，大山門制度爲五開間，其中間之三開間有六扇門可啓閉（即《夢華錄》注所謂三空六開），其旁兩稍間常閉，門扇上繪有四大金剛之像，此門據《夢華錄》注引陳師道《後山談叢》，謂山門爲唐代建造，其技術頗爲巧妙，連名匠師喻浩也不明其門上卷簷（即飛簷反捲）結構之道理，仰觀、坐視、臥察皆不得其理，可見其奧妙絕倫。門上有宋太宗御

書大相國寺金字，門前有石獅一對，門內有井亭一對，井亭以井幹構架造亭，甚為工巧。大山門內設珍禽異獸之交易市場，其內有二山門，上有唐睿宗御書之相國寺扁額，其下畫有善神一對，門內有中庭，為日用雜貨交易場所，其兩廊廡可容萬人交易。二山門左右各有一琉璃塔（據《夢華錄》載，惟《如夢錄》載為二石塔），各高三丈餘（即十公尺），南北各開一門，塔室五開間，內有四大天王坐像。內有大殿名為聖容殿，極為壯麗，其殿基為六畝三分（以清制每畝為 614 方公尺計，則為 3,868 方公尺），純木結構，不用甎灰，面闊為九明間，實為十一間（即九明十一暗），有二十四隔扇門，正上六架梁，前後柱共七十八根，屋頂蓋以琉璃瓦，脊高五尺，脊獸高丈餘（3 公尺以上），脊中有銅寶瓶，碩大無比，其結構奇巧，傳為神工。大殿有兩配殿，左為伽藍殿，右為香積廚，懸有銅鐘與鼓，大殿佛像有銅鑄及籐泥塑造二種，其中最大者為唐僧慧雲所鑄之彌勒銅像，高一丈八尺，為寺內一絕寶。殿後有傑閣三間，高四丈，上有大慈悲菩薩坐像，為明周王建。大殿後有資聖閣，即為唐玄宗所建之排雲寶閣，閣上列置銅羅漢五百尊及佛牙等，凡有齋供之日方開放，此閣頗為巧麗，惟毀於靖康之變金人之兵火，閣後東有寶嚴、寶梵、寶覺、惠林、東塔院，西有定慈、廣慈、普慈、智海、西塔院等諸僧院，各有住持及僧

圖 11-72　宋代相國寺平面配置想像圖

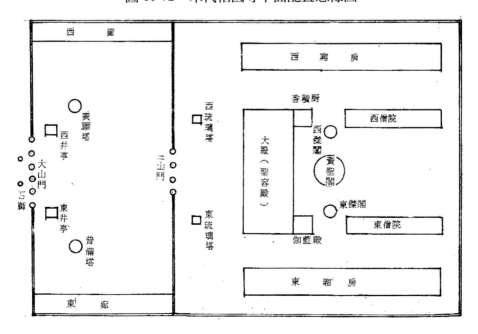

官。在北宋最盛時，駐僧三千人，此寺據郭若虛《圖畫見聞誌》載有十絕（即十寶），一為大殿彌勒像、二為唐睿宗相國寺牌額、三為王溫重裝彌勒像金粉肉色、四為佛殿內之吳道子畫文殊維摩像、五為李秀刻佛殿九間障日板、六為唐玄宗所建之排雲寶閣、七為石抱玉所畫護國除災患變相圖、八為唐玄宗時，僧道政仿於闐天王像圖、九為東廊障日板有瓛師畫的法華經二十八品功德變相圖及山門下梵王帝釋圖、十為西庫北壁有僧智儼畫三乘因果入道位次圖。據《東京夢華錄》記載，大殿（聖容殿）兩廊有宋代名流畫蹟，如高益畫大降魔變相圖，王道眞畫誌公變相十二面觀音像，李用與李象坤合畫牢度叉鬪聖變相圖等等。

相國寺之另一特色，就是除供禮佛、齋祀、禱告等佛事用途外，尚為汴京之定期市場，每月開放五次，以供百姓交易，開放日期為每月朔日（初一），望日（十五日），三八日（初八、十八、二十八等三日），共五日，百工技巧，無不群集，四方珍異之物，皆萃聚其間，為京師貨物之集散地。此種寺廟兼作為市集之制，實導源於宋代之官民雜居制——宮室與官廨常有民居雜處，進而演進為僧民雜居制度，改變了南北朝以來佛寺遠離市廛而設於深山幽谷之習慣，而後者是合於佛教之出世主義影響所致。自唐開元後，禪宗思想發達，主張「頓悟成正覺」之說，所謂：「潛心修行，灰身滅智，歸於空寂」之小乘修行思想漸被取代，故深山梵宇佛寺制，遂演進為市廛僧院雜居制，此為佛寺配置之一大變！

（二）開寶寺

在汴京內城舊封丘門外之斜街子（今開封城東北角），北齊天保十年創建（559），原名獨居寺，唐開元十七年（729），玄宗封禪泰山東還駐蹕此寺，改為封禪寺，宋太祖開寶三年（970）始改本名，並重建迴廊朵殿，共二百八十區，宋太宗端拱年門，喻浩建木塔，高三十六丈，藏有吳越王國奉獻之佛舍利子，仁宗慶曆四年（1044）全部焚毀，隨即修建，並立鐵塔（已述於前）於封東上方院中，故又稱鐵塔寺不久又毀金兵之亂，明改為上方寺，清改為祐國寺，現名甘露寺，但因年久失修，已荒蕪一片。

開寶寺面積達三百畝（約二十公頃），內有二十四僧院，以仁王院、上方院最興盛，駐僧最多，其羅漢殿有漆胎裝金菩薩（即夾紵漆像）五百尊，並有

轉輪藏黑風洞（即佛道帳），洞前列置白玉佛，後殿有銅鑄文殊、普賢二菩薩騎獅象之像，蓮座前有海眼井，以波斯銅蓋之，此爲開寶寺之七絕（即五百菩薩、輪藏、白玉佛、文殊銅像、普賢銅像、井、井蓋等七寶）。開寶寺其寺牆，前有山門，左右有兩隅角門（即偏門），圍牆高丈餘（三公尺以上），東有鐘樓，樓基壇爲甋座，高一丈八尺（5.5公尺），上建高樓，門上鑲有四獸及四面琉璃佛，其像甚古雅，樓內懸掛銅鐘，狀如布袋，重六千斤，名爲「引魂鐘」，鐘樓下有陰井一口，深二丈，臺階及梯級在北面，其大殿（即正殿）面闊五開間，中立接引銅佛高二丈，後殿亦爲五開間，正中有坐佛，兩稍間爲羅漢殿；其後即開封鐵塔，原制八角十三層木塔，蓋琉璃瓦，層層有鐵佛，有八面迴廊，六面櫺窗（即格子窗），兩面有門戶，號稱「天下第一塔」，已述於前，茲不重贅。

（三）天清寺

在汴京外城陳州門內州北清暉橋邊（今開封城東南三里），寺創建於後周世宗顯德年間（954～959），以世宗初度（即剃度）之日爲天清節，故寺名爲天清寺。同時創建有九層甋塔即前所述之繁塔，其寺塔在宋太宗太平興國二年（977）重修，元末因兵燹之災被毀，明洪武十九年（1386）僧勝安重修，永樂十三年（1416）僧禧道復建殿宇，並重塑寺內佛像，今寺已廢，塔僅餘三級。

（四）淨慈寺

在杭州西湖之南南屏山麓，爲吳越王朝末主錢俶所建，寺前有峰名雷峰，其上有雷峰塔。寺前另有一荷花池，池中有亭，亭中立「南屏晚鐘」碑碣，鐘設於寺內鐘樓上，鐘聲一響，山谷回音，響動周遭空際，故成爲西湖十景之一，又因係宋濟公和尚之出家處，俗稱濟公廟，聞名全國。

淨慈寺原名慧日永明寺，後周顯德元年（954）創建，有泥塑裝金十八羅漢像，宋太宗時改名寧壽禪院，北宋末毀於戰火。宋高宗時重建，另塑五百羅漢像置於羅漢殿，紹興十九年（1149）改名爲淨慈報恩光孝寺，簡稱「淨慈寺」，此寺在宋寧宗嘉定年間遭火焚毀，嘉定十三年（1220）重建，需木材頗多，據說濟顛奉住持命化緣木材，至四川嚴陵，以袈裟罩山，山木盡拔，浮江至杭，歸報寺眾，其木儲於寺內香積井中，果有六壯夫勾木而出，傳爲六甲神也；此

圖 11-73　淨慈寺　　　圖 11-74　淨慈寺南屏晚鐘碑亭及寺外觀

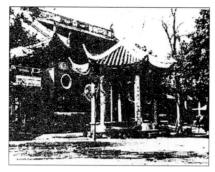

圖 11-75　淨慈寺圓通寶殿前勾欄

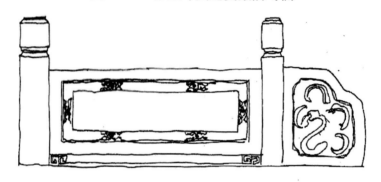

蓋神話濟顛僧之異蹟，捕風捉影之說而已！惟化緣木材屬眞，今香積井（又稱神運井）尙有浮木可能係寺僧用畢棄入者，而故意造成之神話。該寺鐘樓，巨鐘重二萬斤，於明太祖洪武年間鑄成，其鐘聲宏亮，響徹山谷。此寺在清代康熙及乾隆時皆曾重修，今日之山門殿、羅漢堂、寺前河橋等，皆爲清代遺存。

（五）六榕寺

建於梁武帝大同三年（537），佛教在南朝鼎盛時期，原名寶莊嚴寺，南漢時（905～971）改爲長壽寺，宋時改名爲淨慧寺，宋元祐五年（1090）重建，元符二年（1099）蘇東坡回京路經該寺，題「六榕」橫額，以對寺內六棵大榕樹之讚賞，自此遂名爲六榕寺。

圖 11-76　六榕寺花塔遠觀

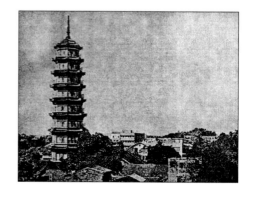

圖 11-77　大六榕寺六祖殿　　圖 11-78　六榕寺正殿

六榕寺在唐開元後，禪宗六祖慧能在廣
州光孝寺受戒後住居此寺。其後代弟子於宋
太宗端拱年間鑄有六祖八尺銅像，鐫雕精
細，爲寺中之寶。此寺經歷代重修，已失去
原有風格，惟花塔仍是宋代之建築。

（六）光孝寺

在廣州市光孝街，劉宋武帝永初元年立
寺開道場，禪宗六祖慧能曾在此寺薙髮。其
外有六祖髮塔，藏有六祖之髮。八角七層，
各面皆有門戶，層簷以五層疊澀托承簷頂，
疊澀以牛腿（即托架）承托，塔頂有寶瓶，
此塔結構奇特，以疊澀手法而論，是唐末遺
物，以塔外形風格而論，可知係五代或宋初
遺物，故此塔應是唐末至宋初遺物；大殿前
有大悲幢，建於唐寶曆二年（826），爲佛教
經幢，石造，刻有大悲咒。寺前有二鐵塔，
東塔建於宋太祖乾德五年（967），西塔建於
乾德元年（963），皆爲南漢主劉張所造，毀
於清順治七年（1650）侵明之清軍兵燹，後
又重建。

圖 11-79　光孝寺六祖髮塔

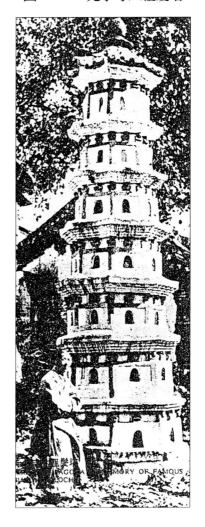

（七）金塗塔

此外，吳越王朝諸王崇信佛教，故所建金塗塔（即鍍金銅塔，見《金石索》）之多，數達十萬以上，據《金石索》引朱竹垞書錢武肅王造金塗塔事謂：「金塗塔之建，吳越武肅王（即錢鏐）倍於（其他）九國」。又其孫吳越末主錢弘俶曾效印度孔雀王朝阿育王將佛舍利分建八萬四千塔故事，亦造金塗塔八萬四千座，分埋藏於天下名山。《金石索》載常熟、破山寺等地常有出土之記載，金塗塔係以烏金（即青銅）鑄成，並塗渡以金而成，今依該書之記載敘述其制度如下：

金塗塔可分爲塔基、塔身、塔頂三部份，塔基方形，爲一須彌座基壇，自底而上，依次爲下枋、下梟、束腰、上枋、地栿等部份，下梟成回字紋，外形成混圓狀，其與束腰交接處有層臺，束腰高度最大，每面各鐫刻坐佛三尊，坐佛之間有「因」字紋，上枋與地栿成雙層疊澀。塔身亦可分上下兩層，下層每面中央有圓拱佛龕，龕內鐫佛教故事，有如來捨身相（如圖 11-80）、放下屠刀立地成佛相等，四面所鐫刻者皆不相同。《金石索》載常熟顧耿光，造其先塋（先人墳墓），掘得一塔，高五寸許，內刻款云：「吳越國王錢弘俶敬造八萬四千寶塔，乙卯歲記。」外面鏤鐫釋伽生因示相，前爲尸毗王割肉飼鷹以救鴿故事，後鏤慈力王割耳狀燈故事，左爲薩陲太子投崖飼虎故事，右則月光王捐軀故事等等，乙卯年爲後周世宗顯德二年（955），可知錢弘俶造八萬四千塔當於該年完成。塔身上部忍冬花紋，屬於六朝風格；塔頂之四角隅各有一半葉狀之塔尖，葉端向上（《金石索》謂如片瓦狀），四葉合成一塔，每葉外面鐫有二力士或天神，內面鐫有一坐佛，塔頂中央有一刹竿，有七層相輪，最上有一寶珠，刹高約佔全塔高之半。《金石索》載全塔高六寸（約二十公分），塔全重三十五兩（以一兩重 37.3 公克計，共重 1.305 公斤），以此計算，錢弘俶造金塗塔八萬四千座共用銅一百一十公噸（不計鎔鑄損耗），其銅價以現值計之，約一千萬元以上，而鐫工費並不計在內，可謂誠心事佛，耗資廣大。當時，不僅在吳越王國鑄銅塔，其他十國，民間因年年戰亂之苦，也鎔銅錢鑄佛像，致令市面無錢流通，故顯德二年（955）八月，後周世宗下令除縣官法物、軍器及寺觀鐘磬鈸鐸外，民間之銅器及佛像輸官充公銷毀，可見當時鑄佛像造銅塔之盛行。圖 11-80 所示者爲載於《金石索》之吳越王朝金塗塔，圖 11-81 爲錢俶金塗塔，現藏於日本京都藤井有鄰館。

圖 11-80　《金石索》所載之金塗塔　　圖 11-81　吳越王朝金塗塔

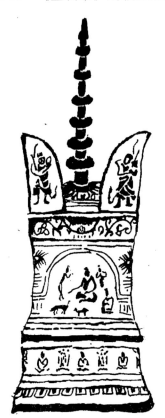
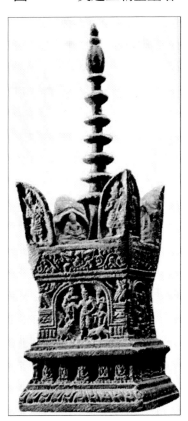

（八）泉州開元寺與東西塔

　　泉州開元寺在福建省泉州城內西街之紫雲舖，原建於唐武后垂拱二年（686），爲當地居民黃守恭獻地而建，原名「蓮花寺」。長壽年間（692）改爲興教寺，神龍元年（705）改名龍興寺，開元年間（713～732）詔改爲開元寺，歷五代至宋，寺旁賡續建一百二十區支院，支離不續，至元二十二年（1285），僧劉鑑義奉請合支院爲一寺，遂賜額爲「大開元萬壽寺」，明清兩代亦曾重修，現有寺院建築大都爲宋元所遺。

　　開元寺山門稱爲「紫雲門」，門對照牆，門殿兩旁各供金剛護神，門內有東西兩廡，有伽藍祠、檀越祠、禪祠，庭院中央有放生池，其傍有大榕樹八株及東西塔；東塔名爲鎮國塔，最先是五層木塔，唐咸通年間（860～873）文稱禪師所造，於咸通六年（865）完工，並以佛舍利藏置其中，五代天福（936～941）改建爲十三級木塔，南宋紹興二十五年（1154）遭火焚毀，淳熙十三年

（1186）了性和尚重建，亦是木塔，但在寶慶三年（1227）又遭火焚，後守淳和尚始改建為七層磚塔，務求一勞永逸，卻又倒塌。嘉熙二年（1238）本洪和尚始改建為石塔，僅建一層而止，法權和尚又繼續施工，建至第四層就圓寂化去，天竺講僧再建第五級及塔頂剎竿，至淳祐十年（1250）始全部完成，歷時十三年。今日塔即是南宋之遺，迄今已達七百二十六年，其塔制，高五層，第一層高 9 公尺，第二層高 8.2 公尺，第三層高 7.5 公尺，第四層高七公尺，第五層高六公尺，剎竿原高 21.4 公尺，連臺基全高 61.9 公尺，可見逐層縮小高度，且剎竿高約塔身二層以上的高度，塔身八角形，第一層周圍 55 公尺（即每面寬 6.9 公尺），第二層周圍 52.5 公尺（面寬 6.6 公尺），第三層周圍 49.9 公尺（面寬 6.2 公尺），第四層 49.2 公尺（面寬 6.16 公尺），第五層周圍 47.4 公尺（面寬 5.9 公尺），可見其面逐層縮小，塔身八面都有石雕佛龕，石質為花崗石，每面或是開門或是開窗，以每層而言，門窗交互而開，以上下而言，門窗亦交互而開，因此在同一方向各層面上，如一、三、五層是開窗，則二、四層則開門，門為圓拱門，其兩側壁面皆雕有立佛，窗牖窗，窗檯二側面亦刻有立佛，塔心中空有迴梯可登，各層皆有平座，以石欄圍繞，八角之出簷由層層伸出之仿木構造石造斗栱挑出，每面之出簷計以六道石斗栱挑出，構造相當奇特，塔頂上有鐵香爐、銅寶蓋、七級銅相輪等，最上端為沃金七寶銅葫蘆，構成剎竿，金光閃耀，歷久彌新，剎竿中心以油杉貫穿於鐵鑄圓管中以保持固定。此塔於民國十六年富商黃奕修理東塔之剎竿時，見銅爐已破，內僅一蛇殼；又塔剎竿上之金葫蘆牽繫八條大鐵索繫於屋頂八角簷端，各層各簷角亦懸有風鈴，以驚飛鳥。「西塔」名仁壽塔，原制為七層木塔，建於五代梁貞明二年（916），為閩王王審知以福杉所建，原名「無量壽塔」，北宋政和四年（1114）因有：「青黃光起塔中，高侵雲際，須臾五色，質明乃滅」之瑞兆，因而更名為「仁壽塔」，但在南宋紹興二十五年與東塔同時焚毀，淳熙十三年（1186）僧子性重建，寶慶三年又焚毀，僧守淳再改建為磚塔，紹定元年（1228）僧紹定改磚塔為石塔，至嘉熙元年（1237）完成五層石塔，早東塔十三年完工，其下層周圍 53.4 公尺（6.7 公尺），高五十七公尺，其外觀細部及結構均與東塔相似，明代在一次地震中，此塔剎竿震壞，李廷機與詹仰庇曾重修之，時間係在明隆慶年間（1567～1572），至民國十五年黃秀琅再度重修時，曾取下西塔之

塔竿，發現相差直徑達五尺餘，最下層之鐵香爐形如仰鐘，中空，內藏有銅佛、磁佛、土佛及古錢珠石，並有大明隆慶某年修之題記。

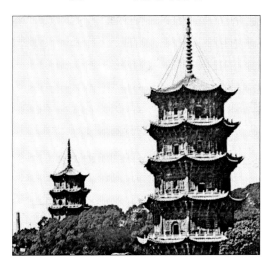
圖 11-82　開元寺雙塔

　　東西塔後即為寺之正殿，稱為「紫雲殿」，據稱當時匡護和尚於垂拱二年建殿時有紫雲蓋地而得名。其內藏有唐玄宗御賜佛像，歷經宋、元二次火災全部焚毀，現存大殿係洪武年間（1368～98）重建（如圖 11-82 所示），崇禎時（1628～43）總兵鄭芝龍修建，易殿柱為石柱。殿為九開間大殿，面闊亦九開間，重簷歇山屋頂，殿內外共有柱（包括中柱、金柱與廊柱）一百根，故稱為百柱殿，此與西元前 460 年波斯在大流士（Darius）所建百柱廳（Hall of the Hundred Columns）以百根十一公尺石柱承載木構架平屋頂與此殿前後相輝映，柱有四角形者，亦有八角形者，殿前面中央四柱及後面中央二柱皆為雕鏤之盤龍柱，上簷中央有橫匾「桑蓮法界」，正

圖 11-83　開元寺正殿——紫雲殿

脊中央有塔飾，兩端有坐龍飾，殿中供奉五方佛塑像，殿前有露臺，左右及前面各有一階，露臺前面基牆是宋式須彌座，其束腰部份刻有佛教故事。

大殿之後有戒壇稱爲甘露壇，建於宋天禧三年（1019），壇後爲法堂，建於元至元年間（1277～94），爲僧劉鑑義所建，元末毀於火，明洪武年間，僧正映重建，內供有毗盧遮那佛及八大金剛塑像。法堂之西，有水陸寺，其禪堂在大殿之右，雙桂堂在戒壇之左，檀樾祠祀施主黃守恭在法堂之左，伽藍祠在大殿東廊，聖王殿在東殿後，東北有鐘樓，西北有經樓，此外尚有祖師堂、蒙堂、西藏殿、彌陀殿雜置其間。此寺大殿天花飾以飛天木雕，手法奇特（如圖11-84 所示）。

圖 11-84　開元寺柱頭上之飛天承梁，導源於敦煌飛天畫，頗為奇特。

（九）保國寺大殿

在浙江省餘姚縣鞍山鄉洪塘鎮北面之靈山，原稱爲靈山寺，唐會昌年間排佛事件後改稱保國寺，宋大中祥符六年（1013）重建，其須彌座有崇寧元年（1102）之刻銘，而乳栿（清代稱爲虹梁）等結構完全依據《營造法式》之形式（如圖11-85 所示），乳栿上有箚牽，乳栿承受金步椽之荷重，由斗栱傳佈於檐柱與金柱上，此爲宋代木構架之特徵。

保國寺大雄殿（如圖11-86 所示），爲三間歇山造，金柱及檐柱均有梭身，爲宋式建築之通例。

圖 11-85　保國寺大殿梁架細部圖　　圖 11-86　保國寺大殿正面及剖面圖

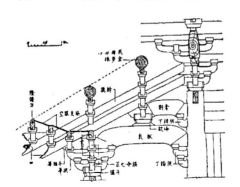 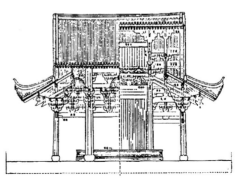

二、遼金時期之佛寺與塔

　　遼金佛寺與塔，留存至現在之遺物頗多，且修繕時僅經表面之粉飾和小修，其原有之結構與細部不變，吾人可由其遺物推斷當時建築之風格，此其一；遼金雖係北方之胡族，但因曾統治華北之一部（遼）或全部（金），與精深博大之中華文化接觸後便被同化，成為中華文化之一支，但北方民族慷慨勁健之個性，充分顯露於佛寺與佛塔之風格上，此其二；多角密簷塔在北魏時代所造之嵩嶽寺塔後，隋唐時代曾中斷，到遼代復盛行之，遼金兩代之密簷塔顯然承襲北魏而來，但造型上改砲彈型成為梭形（即如鉛筆頭形狀），其風格也由疏朗而成為剛勁，此其三，茲列舉數例並詳述之：

（一）獨樂寺

　　此寺在河北省薊縣，為遼聖宗統和二年（即宋太宗雍熙元年，984）年建造，其觀音閣與山門皆為當時建造之遺物，為遼代最早之木構造建築。觀音閣外形看來是二層建築，實際為三層建築，即所謂「明二暗三」構造，其面闊五間，寬 20.1 公尺（不包括出簷），進深四間，闊 15.2 公尺，面積 215 公尺，出簷達 4.2 公尺（從外柱心至簷邊滴水瓦），全高 22.3 公尺。第一層之五間中，中間三間係可開啓之格子門，其旁兩稍間以磚造幕牆（curtain wall）封閉，中層為夾層，其外用斗栱挑支平座（即迴廊），環繞閣之四周，第三層外形與第一層相同，全閣為重簷廡殿屋頂，下簷在第二層壁中間挑出，由第一層柱上斗栱支承，第三層出簷承托在第二層柱上之斗栱，吾人再研究此閣之木構架，其上簷斗栱中，兩昂向外伸出甚長，以支承向外挑出甚長之出簷，其後尾斜削平

圖 11-87　獨樂寺觀音閣外觀

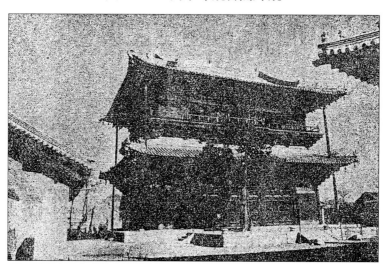

整以挑承梁底，此種斗栱結構，仿若一槓桿之平衡作用，即以昂爲橫桿，以大斗爲支點，出簷負荷承載之簷榑上，故簷桁爲重點，昂後之金桁壓下重量爲支點，而保持力學之平衡，故斗栱爲有機之結構，用以承受出簷重量，其原理與近代鋼筋混凝土懸臂梁（Cantilever Beam）相同（圖 11-94）；其斗栱比例特大，約爲柱高之半，柱與柱之門，用一垛補間斗栱，其上簷補間斗栱（即平身科）向外出踩，平座補間斗栱與柱頭斗栱同大。其出采手法係華栱（即萬拱）每隔一跳，方施翹（橫拱），爲大雁塔門楣石刻佛殿斗栱之遺例。

圖 11-88
獨樂寺觀音閣內部十五公尺觀音像

　　此閣內部中央自底層至頂層有一八角通廳，其內有一高達十五公尺之觀音立塑像，立於底層壇上，旁有二坐佛及二護法立像，其塑造年代與閣同時，此

圖 11-89　獨樂寺觀音閣剖面　　圖 11-90　獨樂寺觀音閣簷細部

圖 11-91　獨樂寺觀音閣平面（上左）、立面（下）、透視圖（上右）

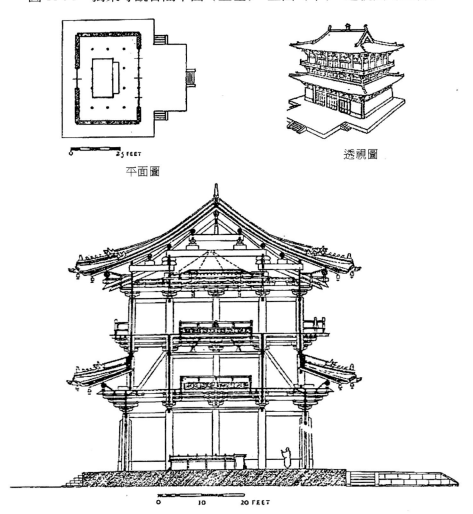

平面圖　　　　　　　　　　透視圖

圖 11-92
獨樂寺觀音閣正面斗栱

圖 11-93
獨樂寺觀音閣內部觀音像

觀音像右手捻指，左手下垂，衣裳紋飾華麗，表情莊嚴，爲宋代風格，觀音像頂部，有一八角穹窿藻井做爲天蓋，其八支木骨支於梁上，各面釘以斜交木格條，手法頗爲工巧。現閣四角之木柱爲後世增加之補強柱。

除觀音閣外，獨樂寺之山門亦爲一廡殿屋頂，稱爲天王殿，正面三間側面二間，面闊長16.6 公尺深 9 公尺，其建築時期與觀音閣相同，鴟尾則爲宋代之遺存。

觀音閣斗栱在平座中之補間斗栱（即平身科）與柱頭上斗栱（即柱頭科）同大，約合柱高之半（見圖 11-94 所示），而華拱每隔一跳，方施橫拱，與大雁塔門楣石刻斗栱相同，此即《營造法式》所稱「偷心」，此種手法，元明以後已不復見。

圖 11-94　觀音閣斗栱

上檐柱高較短爲 2.75 m

以寶抵寺科栱應有比例高度

0　1　2公尺

（二）廣濟寺

在河北省寶坻縣，廣濟寺又稱西大寺，建於遼聖宗太平四年（即宋眞宗天聖二年，1024），其內之三大士殿爲遼代建築，正面五間，寬達 24.5 公尺，進深四間，闊十八公尺。其柱長 4.7 公尺，斗栱爲柱高之五分之二，圖 11-95 爲該寺柱頭斗栱，爲單昂二翹斗栱，其翹傳簷桁荷重至坐斗，而不以昂之槓桿平衡荷重，故其出簷較小，此爲與觀音閣斗栱之異處。

図 11-95
廣濟寺三大士殿斗栱細部

図 11-96
廣濟寺三大士殿正立面圖

（三）佛宮寺及塔

在山西省應縣縣城之西北角，爲遼道宗清寧二年（即宋仁宗嘉祐元年，1056）建，原名「寶宮寺」，寺內有一木塔，與寺同時建。依《山西通志》記載，係遼道宗勒命「田和尙」建造，並親題「釋迦」金字匾額，金章宗明昌四年（1193），增修塔外寺園，元仁宗延祐二年（1315）因避御諱（仁宗名愛育黎拔力八達與寶宮塔音略同），而改名爲佛宮寺。抗戰期間及民國三十七年四月兩度遭共軍炮火射擊，而塔完好如初，蒙胞稱此塔爲「神塔」，可當之無愧，此塔因應縣古稱應州，故亦名應州塔，國劇《洪洋洞》之昊天塔孟良盜骨即指此塔。

佛宮寺塔平面八角形，邊長 12.5 公尺牆壁每面寬 10.8 公尺，平面逐層累縮，第一層磚牆外有磚砌臺基，臺基亦成八角形；塔共五層，連屋頂刹全高 67.3 公尺，爲我國現存最高的木塔，第一層除天花一簷外，簷下又增一層廊簷，故全

圖 11-97　佛宮寺及木塔　　　圖 11-98　佛宮寺木塔正立面圖

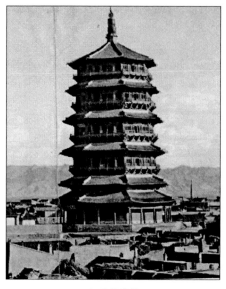

山西省應縣

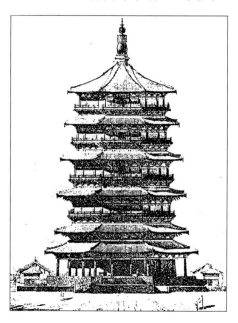

部爲六重簷，但自第二層起，每層之斗栱皆挑出以
支承平座（或稱迴廊），平座之內，有縮進之檻窗，
如此一來，在二、三、四、五層之塔身多一圈突出
部，似塔之層簷，此種細部手法即是明五暗四，合
計九層。塔基壇八角形，高約七尺，其上即爲塔身
第一層，第一層亦八角形，正門南向，其他各面封
閉著磚造幕牆，牆外有迴廊，寬一丈（約三公尺），
迴廊上有二十五根黃松廊柱，廊柱曾在抗戰時受機
槍掃射而穿孔，但並無折裂現象，且無腐朽之蛀跡。
第一層簷出簷較長，且飛簷曲線較大，當時考慮迅
速渲洩雨雪之水而設計，二、三、四、五層簷其出
簷較小，第五層牆面寬 5.94 公尺，第六層即塔頂，
爲八角攢尖屋頂，各層簷皆覆蓋以綠色琉璃瓦，塔
頂剎垂下一鐵鍊，沿著塔壁垂下，鍊有凹痕，以供
攀緣至塔頂。塔頂剎之構造（如圖 11-99 所示），可
分爲四部份，最下爲一八角形之角柱白瓷磚座，磚

圖 11-99
佛宮寺木塔剎竿
之細部及名稱

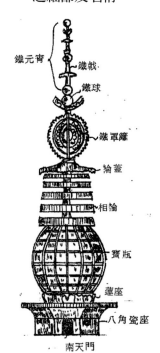

座上翻出一朵蓮臺，磚座面積 13.2 方公尺，其朝南面，開了一邊小圓拱門，和塔底層正門對齊，稱爲「南天門」，象徵東嶽泰山之南天門，塔頂之鐵鍊經過此門而伸出，故可由此門攀登至塔頂之刹間，但一失足則成千古恨！蓮花座上安放一鼓形鐵製巨甕，此即爲「寶瓶」，寶瓶中伸出一根直徑一尺餘之鐵柱，即爲「刹竿」，寶瓶上有五層「相輪」及一「輪蓋」，輪蓋成傘狀，相輪及輪蓋皆爲鐵製，當地人稱爲「鐵籠」或「鏤空花罩」，輪蓋上有一鏤空圓形鐵盤，稱爲「鐵罩籬」（即北方撈餃子工具），鐵罩籬有旋轉軸，插入刹竿內，可隨風旋轉，蓋爲測定風向之風向器，罩離柄上亦有一小圓盤，盤上有逐層縮小之鐵球與鐵戟，稱爲「鐵元宵」；全刹高達 13.6 公尺，古代常燃燈於鐵籠，成爲雲宵孤燈。此刹手法特異點在以寶瓶及相輪爲刹之主要部份，此手法爲北魏胡太后所造永寧寺塔之遺意，繁複之刹尖及鐵球構成視線之焦點，此或可解釋當時信徒企圖以巍峨刹尖作爲與佛交通之媒介而所設計動態空間感覺，一方面顯示佛之崇高偉大，一方面卻以此作爲與神之接觸點，此由其刹座開南天門一事可知之。

　　佛宮寺之斗栱具有各種不同型式者達六十餘種，完全顯示出遼代斗栱結構之風格，其斗栱之配置，因下簷平座並非與上層柱同一木製成，而是分段接合，故塔柱並不直接正對斗栱，而是任意排列在下簷斗栱內側或排在梁上，增加斗栱配置之彈性。自二至五層之層簷與平座之斗栱每面各有五朵斗栱，「二朵柱頭科，三朵平身科（即補間斗栱）」，其斗栱之細部，與獨樂寺觀音閣之手法相同。

　　佛宮寺內部僅分爲四層，第一層高達四丈（約十二公尺），其內供奉一座高達三丈餘（約十公尺）如來坐佛，石刻，其手法與雲崗大露佛相同，即遼道宗所題之「釋迦」，坐像前有供奉之案桌，佛像之須彌座下，有一孔穴，覆以木板，此即相傳通達兩廊山之洪羊洞，並埋有楊令公之忠骸，孟良與焦贊即由此洞盜取忠骸。按楊業於宋太宗雍熙三年（即 989 年）與遼將耶律色戰於朔州陳家峪口，兵敗被俘，絕食而死，小說所謂楊令公碰死李陵碑及孟良之昊天塔盜忠骸純屬附會之說。第一層石佛之背面，有一寬約八尺之木旋梯沿著塔壁盤旋而上，直達第二層室內八角迴廊地坪，迴廊環繞塔室周圍，其外即爲檻窗，窗扇雕刻精緻，其櫺格上糊有半透明窗紙，窗外即爲斗栱支撐之平座，其上有勾欄（見圖 11-100）。第二至第四層之平面佈局都相同，即是以木旋梯通至上層

圖 11-100　佛宮寺木塔屋簷　　　　圖 11-101　佛宮寺木塔剖面草圖

 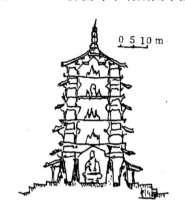

之迴廊，而每層塔室中間，掛有歷代名家所題匾額、對聯，而壁上亦嵌有碑碣，唐晉王墓上有塊石碑，平滑如鏡，可照人像，稱為「透玲碑」，經元代兵燹後尚有兩尺見方，亦嵌於塔壁上。塔外每面有匾額，共四十八面，有明成祖巡幸所題匾：「峻極神工」，及明武宗遊幸所題「天下奇觀」等匾額，此塔《山西通志》謂為「玲瓏宏敞，稱宇內浮門第一」，真可謂名符其實。

再者，吾人研究其刹之細部，再比較元代之喇嘛塔之外形，其蓮花座即喇嘛塔之基壇，寶瓶即喇嘛塔之覆鉢，相輪即喇嘛塔之相輪，鐵罩即喇嘛相輪上之傘蓋，若此，則其刹實為喇嘛塔構想之濫觴。

（四）大華嚴寺

在山西省大同縣城內之清遠街，原為大華嚴寺，現分為上下華嚴二寺，下華嚴寺建於遼興宗重熙七年（1038），《遼史·地理志》西京道載：「清寧八年（1062）建華嚴寺，奉安諸帝石像銅像。」蓋係將原有華嚴寺擴建，以供奉道宗以前諸帝銅像及石像。而上華嚴寺則建於金熙宗天眷三年（1140）；故下華嚴寺較古，二華嚴寺皆為當時遺蹟，彌足珍貴。

下華嚴寺平面向東（此或由於契丹人拜日習慣所致），山門旁有二偏門，往西直入，有圓池，圓池之西即為天王殿，《遼史·地理志》稱謂天王寺。面闊三開間，進深亦三開間，單層廡殿屋頂，其內供奉四大天王像，天王殿之北有一三合院式之僧房，其內之正殿即為薄伽經藏大殿，單簷歇山屋頂，正面闊五間長達 25.6 公尺，進深四間計 18.5 公尺，其內殿中央大壇上供如來、阿彌陀、藥師三佛像，大殿四周有放置經典之書棚，並有薄伽經藏，為天宮樓閣式之佛道

圖 11-102　下華嚴寺

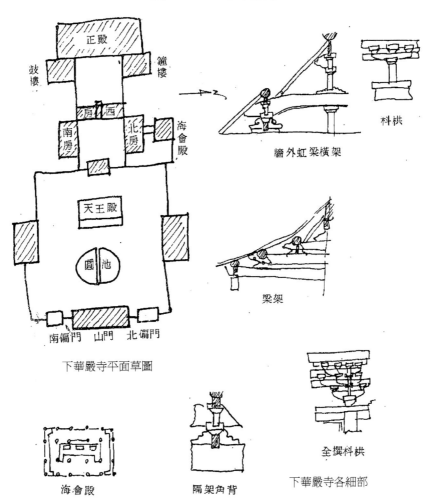

牆外虹梁橫架

枓栱

梁架

下華嚴寺平面草圖

海會殿

隔架角背

全撰枓栱

下華嚴寺各細部

圖 11-103　下華嚴寺三聖殿剖面圖　　圖 11-104　下華嚴寺山牆及梁架

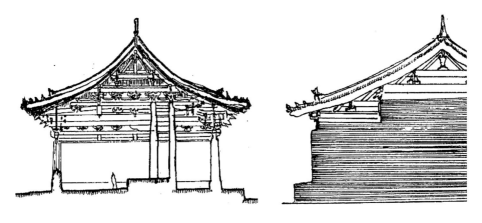

圖 11-105　上華嚴寺之大雄寶殿

圖 11-106　下華嚴寺之薄伽經藏

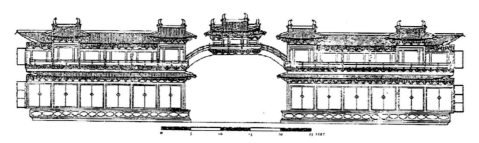

圖 11-107　下華嚴寺薄伽經藏大殿

圖 11-108　上華嚴寺之大雄寶殿

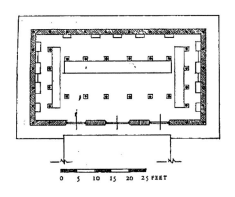

圖 11-109　下華嚴寺海會殿

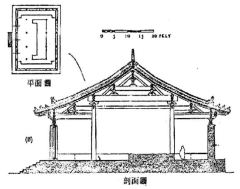

帳，此帳式樣載於《營造法式》中有連續性之佛殿模型，為遼代木構造之好資料。正殿前左右各有一鼓樓及鐘樓。正殿之東北有海會殿，為單層五間之歇山大殿，長 27.65公尺，進深三間，寬 19.26 公尺，殿內中央為壇，供奉觀音像，兩廊為羅漢堂，供羅漢像於壁上。

上華嚴寺之大雄寶殿，正面九間，長 53.5 公尺，深五間，寬 26.4公尺，面積 1,417 平方公尺，為廡殿屋頂，此大殿原建於遼代，惟毀於遼末，後為金代所重建，原來遼代九間七間大殿之殘蹟亦可尋知。遼代之齋堂、廚庫房、寶塔、經藏、影堂都存在。

圖 11-110
下華嚴寺之薄伽經藏斗栱細部

（五）善化寺

原建於唐代，金太宗天會六年（1128）重建，在大同城南，故又稱南寺，其平面佈置係以三大殿對稱於中軸線，兩旁有東西樓及鐘鼓樓，三大殿即為天王殿、三聖殿、大雄寶殿。寺南向，在道路旁，前有天王殿，面闊五開間，進

圖 11-111
上華嚴寺大殿內部

圖 11-112
下華嚴寺薄伽經藏之天宮樓閣

圖 11-113　大同善化寺外觀草圖

圖 11-114　善化寺配置及細部

大雄寶殿斗栱　　東西樓破風懸疑　　三聖殿斗栱　　善化寺配置

圖 11-115 善化寺大殿平面圖

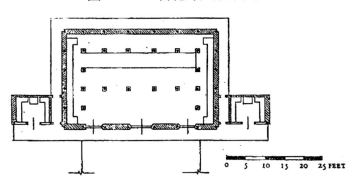

深二間，單層廡殿屋頂；中爲三聖殿，面闊五開間，進深四間，亦爲單層廡殿頂，內爲大雄寶殿，面闊七間，計 41.5 公尺，深五間，計 25 公尺，亦爲單層廡殿屋頂。內部須彌壇上有五體坐佛，皆跏趺而坐，中央最大者高達一丈六尺（約五公尺），蓋爲五智如來，殿內壁畫皆精妙。又有普賢閣，寬三間，高二層。善化寺內之斗栱，在大雄寶殿爲水平單昂，在三聖殿則爲二斜昂，皆爲宋代之典型制度。

圖 11-116 善化寺大殿內八藻井

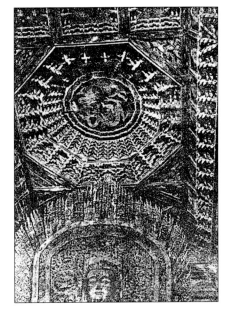

（六）開元寺

在河北易縣，建於唐代，後毀於兵燹，遼天祚帝乾統五年（1105）重修，南向，有藥師殿，毗盧殿，觀音殿，殿規模不大，惟其手法頗爲奇特，尤其毗盧殿。其殿內天花有八角藻井，以巨大方框內接八角頂蓋，頂蓋凹向上方，八角藻井之木骨皆輻射於藻井中央之圓盤上，藻井四周雕有各種花紋，內容繁複（如圖 11-117 所示），當爲北平太和殿藻井之濫觴。此藻井完全是依《營造法式》八藻井之規制與尺度建成的，且藻井建成年代與《營造法式》屬於同一時期，可見此寺爲當時之餘例，彌足珍貴。開元寺雖建於遼所統治之燕雲十六州，然出於漢匠之手，當可想知。該寺內有料敵塔已詳述於前。

圖 11-117　開元寺藻井（上）、藻井及平棊平面（下）

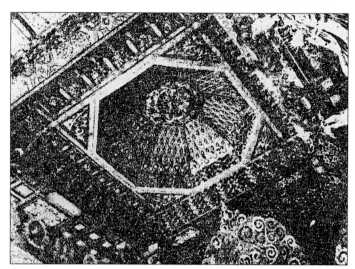

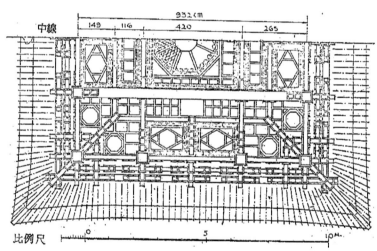

（七）天寧寺與塔

　　天寧寺在北平市外城西面廣安門外，即在原金中都城北面，創建於北魏孝文帝延興年間（475 左右），原名光林寺，隋代改名爲宏業寺，唐改稱爲天王寺，金海陵王天德年間（1149～1152）重修，改名爲大佛寺，今塔爲遼末之遺存，但寺經明初（改名爲天寧寺）及清乾隆二十一年（1756，並改成今名）重修，已非金代原有風格。

　　天寧寺塔爲八角十三層，高爲 56.6 公尺，建於遼代末期（1101～1125），爲磚造實心塔，沒有梯級可登臨，全塔像一大雕刻，其基壇八角形建於一方形

平臺上，第一層較高，第二層以上層簷密接，屬於密簷塔，塔立面稍微向內微削，屋頂爲八角攢尖蓋黃琉璃瓦，頂上有刹，刹有刹座、仰蓮座及寶瓶，瓶容五斗，全塔造型爲印度窣都婆上之刹竿空間之擴大，且加以我國風格化，即以塔基爲窣都婆刹座，層簷爲相輪，但其細部皆以傳統風格，此塔可謂遼金時代密簷塔造型與比例最優美者。

　　塔基壇八角形，分爲數層，層層縮進，各面皆鐫刻佛龕，佛龕達數百，每龕內皆刻有坐佛一，雕刻手法極爲精緻（如圖 11-118 所示）。基壇即爲第一層，在正東南西北面開有圓拱門，其他四面開有方形窗，門洞內有凹入的格子門，窗爲檻窗，但門窗皆爲裝飾用虛門窗，不可開啓。門兩旁雕刻力士石雕，爲浮雕，其表情栩栩若生，令人生畏，門上有二天神，其間有一天縵，用結花之雕刻，半圓拱之凹入面上，亦有佛龕；在有檻窗之面上，有衛士浮雕，窗臺上亦有菩薩浮雕。層簷係仿木構造之磚斗栱承撐，磚斗栱由各層塔身中央挑出，逐層出踩，以承托層簷，層簷蓋以琉璃瓦，自第二層至第十三層之立面格局均相同。各層簷皆懸有密集之鈴鐸，全塔共計三千四百餘鈴鐸，每當風動，鈴聲響動雲宵，仿若天樂。此塔俗稱隋文帝舍利塔，惟其風格非屬於隋唐而爲鑿熗密簷塔系統，可能原先所建爲隋代舍利塔，圮毀後，遼代再改建之，此塔在於遼南京析津府城內亦足證其爲遼塔。

圖 11-118　天寧寺塔基細部

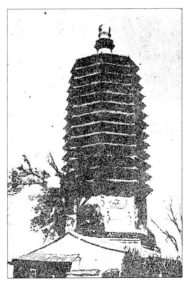

圖 11-119　北平市天寧市塔

（八）石塔寺塔

在遼寧省開原縣，石塔寺原建於唐乾元年間（758～7），於金大定三年（1163）重建，至明萬曆年間歷經八次重修；其塔爲金代重修時所建，爲八角十三層磚塔，第一層最高，自第二至第十三層皆層層密簷，此爲遼代密簷塔之共同特徵。其第一層八面自正南面往東依次刻有毗盧尊佛、寶幢光佛、功德王佛、莊嚴王佛、雲自在佛、須彌相佛、阿彌陀佛、無憂德佛等八佛像之壁龕，最上層刹竿已略有頹圮。

（九）臨濟寺青塔

在河北省正定縣臨濟寺，原爲唐咸通六年（865）臨濟禪師（即僧義玄）創建，金大定二十五年（1185）重修，青塔爲重修時所建，爲八角九層磚塔，有四面方形欞窗，四面門龕，與其他密簷塔稍異，臺基相當高，中央有凹入如須彌座之束腰，各層短簷均由仿木構造之砌磚斗栱支承，斗栱甚爲粗壯且樸實，連基壇皆用二出跳之斗栱，壁龕用半圓拱，其屋頂上之刹竿與應縣佛宮寺木塔相類似。

圖 11-120　開原石塔寺塔　　　　　圖 11-121　臨濟寺青塔

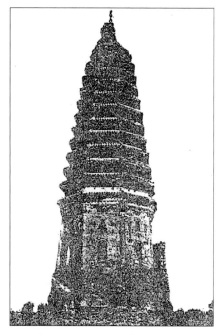

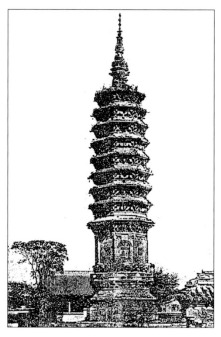

原爲弘理大師之舍利塔建於金大定三年　　　　八角九層甎塔，河北省正定

（十）遼陽廣祐寺白塔

遼陽爲遼金時代之東京，在今遼陽車站旁之廣祐寺有白塔，建於遼代，爲八角十三層磚塔，高達八十一公尺。其形制與北平天寧寺塔略同，亦爲密簷塔之一，其基壇八角形，亦爲層層累縮式樣，壇面有千佛小龕，壇上有高敞之第一層，亦留有磚圓拱門四個及方形平拱窗四個，其旁亦有浮雕，爲天王力士之類。第二至第十三層佈局皆爲層層密接之層簷，以磚造斗栱挑承之，因爲逐層微縮小其平面，故立面略成筍狀，塔頂上有刹座又寶瓶，頂上有五個相輪。此塔亦爲實心式，內外皆無梯級可以登臨，白塔之形式手法與天寧寺相同，爲金世宗之母后貞懿皇后李氏所建，當時，因李氏寡居，不願隨金俗嫁給宗族，乃祝髮爲尼姑，號「通慧圓明大師」，金主亮（即海陵王）賜以紫衣，並歸其故鄉遼陽。李氏營建清安禪寺，寺內別建尼院居之，並自營建浮圖（即白塔）於遼陽垂慶寺，其年代約在天

圖 11-122
遼陽廣佑寺白塔（上）、簷部（下）

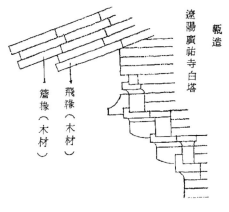

會十三年至正隆六年（1135～1161）之間，李氏臨終時謂世宗曰：「鄉土之念，人情所同，吾已用浮屠法置塔於此，不必合葬也。」故世宗遵其志而不將遺骨與睿宗合葬，置於塔中，並增大塔制爲十三層，於塔前起奉慈殿，由當時禮部尚書王競作塔銘。大定十三年（1173）增建神御殿於垂慶寺，並買寺旁地皮以擴建範圍；此塔在清天聰九年（1635）重修，現寺已無存，塔仍完在，爲遼陽之地理標誌。

（十一）圓通寺磚塔

在遼寧省撫順市，塔基爲八角磚產，自第二層以上已頹圮，由高度比例可知其層數在九層以上，第一層有磚造壁龕，惟已無佛像，各層短簷以疊澀砌磚，並有磚造斗栱做爲裝飾。

（十二）白塔子白塔

在熱河省林西縣西北之白塔子，原爲遼之慶州城遺蹟之中，爲八角七層之磚塔，慶州爲遼聖宗（983～1030）常駐蹕之處，死後並葬於此，墓號爲永慶陵，並置蕃漢守陵戶三千戶，故此塔可能係遼興宗爲聖宗所建之守陵塔，其建造年代大約在西元 1030 年左右。

圖 11-123 撫順圓通寺磚塔

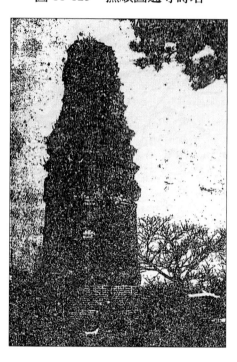

圖 11-124 白塔子白塔

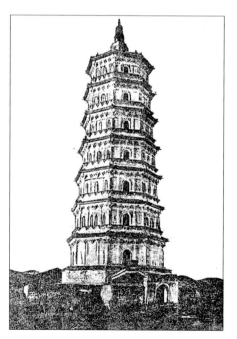

圖 11-125 白塔子白塔屋簷細部

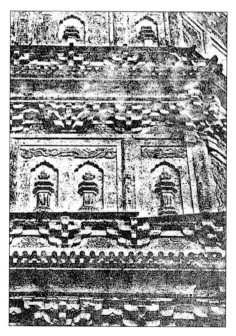

圖 11-126　　　　　　　　　　　　圖 11-127
白塔子白塔浮雕高麗天人像　　　　白塔子白塔門面細部

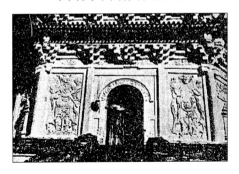

該塔位立於高塔上，東西南北四面各開一門，門係圓拱型，拱面雕有花紋，門兩面刻有天王之像，其餘各面分成數個蔥花拱壁龕，雕刻須彌塔座，但剎部卻似一機器人頭，頗為奧妙。其各簷部有仿木造之石斗栱，有重踩重層斗栱，係遼代式樣（見圖 11-125 所示），聯繫斗栱承托簷部，簷部有仿木造之簷椽，簷部之上係石造平座，此外有並有高麗天人伏獅之雕刻，皆為寫實之刻（見圖 11-126 所示），此塔各層疏朗穩重，與密簷塔輕巧量飛之風格迥異其趣，塔上之剎亦為一簷塔之形，因位於沙漠苦寒之處，故能保存至今。

（十三）金縣東塔

在遼寧省金縣之北城，八角十三層磚塔，年代約在遼代末葉，其第一層雕刻有佛龕，外形類似遼陽廣祐寺塔，由於簷部之微凸，稍有上重下輕之感。此塔之年代據碑銘為遼清寧年間，其外觀頗為完整（如圖 11-128 所示）。

（十四）嘉福寺塔

在遼寧省義縣，原制八角十三層磚塔，上數層已傾圮，第一層雕刻佛龕極為壯觀，年代約與金縣東塔同時（如圖 11-129 所示）。

三、元代之佛寺與塔

元代之佛寺沿襲宋金遼遺風，其平面與風格無甚大差異。但佛塔方面，因元代幅員廣及歐亞，當時世界各國雕刻及藝術群集元庭，尤其西域藝術家所創作造型優美之喇嘛塔，此種塔以印度窣都婆為藍本，再以我國傳統風格加以改造、裝飾，加上藝術家自我之空間感覺，融和三種因素而創作之式樣，具有美的旋律，實為我建築史上之傑作，今舉數例以說明之：

圖 11-128　遼寧金縣北城東塔　　　圖 11-129　嘉福寺塔（遼寧義縣）

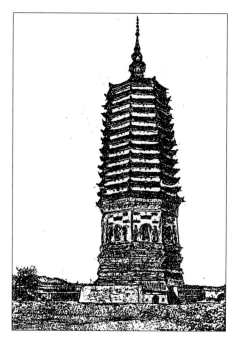
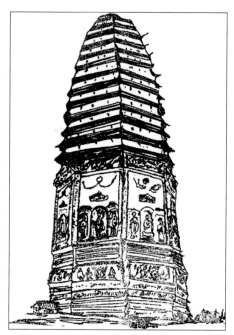

（一）妙應寺與白塔

在北平內城西面阜城門內，創建於遼道宗壽昌三年（1097），元代稱爲萬安寺，至元八年（1271）大加修繕，裝修堂皇富麗，並建有白塔一座，故妙應寺亦稱白塔寺，塔內藏有釋迦佛舍利戒珠二十，無垢淨光等陀羅尼經五部，青泥小塔二千，舍利珠與小塔置於石函之銅瓶內，置滿香水，前刻有二龍跪坐守護，佛經置入水晶軸中，另有金石珠雕琢之異果十種，排列爲供果，以上諸物制作之巧，世所罕有。

圖 11-130　妙應寺白塔之廉隅

妙應寺白塔高達六十三公尺，其外觀形狀號稱「三異相」，外部顏色號稱「二異色」，三異相者爲塔基側九曲廉隅，形爲蓮九品相，塔身覆鉢圓丘形，爲佛頂光相，刹柱層級圓錐上蓋以傘，爲尊勝幢相；塔身及塔基塗以白堊，呈白色，銅傘蓋

圖 11-131　妙應寺白塔基壇

上頂另有一小銅塔，蓋呈青綠古銅色，銅塔則呈黃金色，爲二異色。此塔寺在明英宗天順元年（1457）始改名爲妙應寺，並於塔上造一百零八座鐵燈龕，夜晚燃點，金光四射，明時塔上長有杏樹，春時開花，使白塔映紅，更增妙趣，清代康熙、乾隆兩朝復修葺之，故能保存至今。

此塔與今西藏拉薩市布達拉宮前之三座喇嘛塔同式，考拉薩之喇嘛塔爲元代建築師阿尼哥所督建者，此塔可能是阿尼哥到北平（案阿尼哥於西元 1261 年到大都）所建，爲西域塔之風格，此塔外形極美，比例極佳，爲元代喇嘛塔之佼佼者。

圖 11-132　妙應寺白塔全景

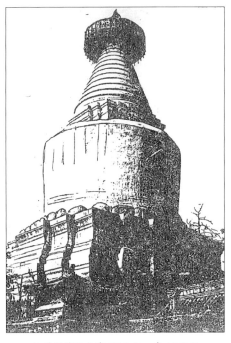

此塔基壇平面寬 27 公尺，高 10 公尺

（二）昆明筇竹寺雄辯法師塔

在雲南昆明縣西北二十五里之玉案山，建於玄武宗至大三年（1310），爲三覆鉢塔並列，覆鉢如鐘，相輪碩大，剎竿成葫蘆形，此塔比例純樸，頗有邊疆鄉土之風韻。

圖 11-133　筇竹寺雄辯法師塔

（三）黃鶴樓白塔

在湖北武昌黃鶴樓後，俗稱孔明燈，白塔實心，以雕刻後石塊砌成，高 9.4 公尺。白塔分為三部，其下是塔座，狀若圓盤，二塊砌疊而成，中央為塔身，形如覆鐘，由二塊石刻成後重疊放置，塔身有四孔，疑為炮火所傷，其上即為剎，可以分為剎座、相輪、傘蓋、剎尖四部，剎座圓形，部份坦毀，而相輪下大上小如圖錐形，由二塊石刻成，各層並刻深入之緣，相輪上有傘蓋，由相輪頂端承受，形如笠帽，由單塊石刻成，其上剎尖，狀若銀杯，此塔與北平妙應寺白塔同式，亦即塔身頂闊底狹，及剎相輪皆有同一形式，由此推定，此塔當係元代建造。

圖 11-134　黃鶴樓白塔

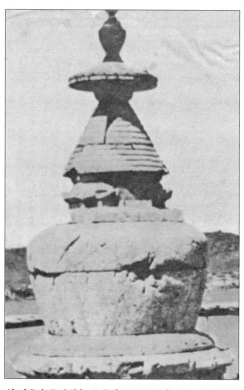

據《寰宇訪碑錄》記載為元至正三年（1343）威順王太子所建，高 9.4 公尺，塔座寬 5.7 公尺

（四）西藏拉薩城門過街白塔

此塔建於忽必烈中統元年（1260），即為元史所稱的吐蕃黃金塔，見《元史・阿尼哥傳》，忽必烈命八思巴所建，建該塔時，尼波羅（今譯尼伯爾）國派工匠八十一人協建，巧匠阿尼哥即在其內。八思巴命阿尼哥當工程監督，中統二年建成，共建黃金塔三座，黃金塔之稱蓋以塔剎為沃金銅製，外貌若黃金而得名。

此塔立於城門上，塔下可通車馬（如圖 11-135 所示），塔座為方形每邊再突出一面，共二十角，分五級，以石砌成，平面下大上小。塔身為覆鐘形，為印度覆鉢塔演變而成，亦砌以石，與城洞同向各開二洞，上有銅剎竿，以十三級圓峭

圖 11-135　拉薩城門塔

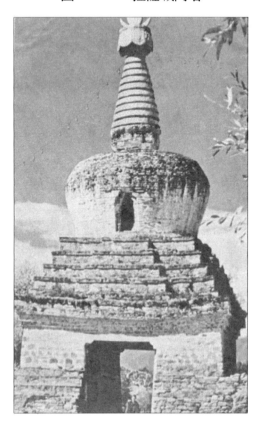

如筍相輪加上其上霸蓋而成，以銅沃金鑄成。雖已歷七百餘年，但其銅剎仍金光閃爍，歷久常新，此塔亦具有二異色（即塔座及塔身白色與剎竿金色），三異相（塔座二十廉隅，塔身覆鉢，塔頂剎如尊勝幢），今尼伯爾、錫金亦多此形式。

（五）洮南雙塔

洮南現屬於遼北省一大城，清代為內蒙古科爾沁右翼前施地，為遼之上京道區域，其東北郊有古城，稱為高麗城，日人曾掘到遼金之瓦。此處尚餘一雙塔，稱為洮南雙塔，當係遼金舊蹟，二塔形式略有不同，左塔係磚基，基座內空，塔座是一如須彌座式樣，中間有如束腰凹入，再有突出之線簷，其上再有逐層縮小方臺階，塔座上有覆鉢，開有門窗，覆鉢上有十三級相輪之剎竿，竿上有傘蓋，右塔與左塔形式略同，惟塔座上線簷上有逐層縮小之圓臺階，兩

圖 11-136　洮南雙塔

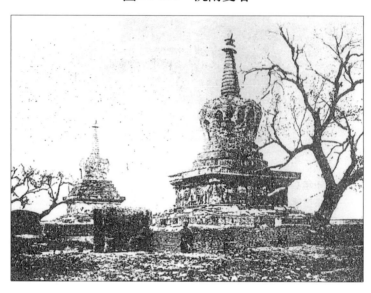

塔之形式係屬西藏型式者，亦為喇嘛塔之一種，二塔之塔座束腰部皆雕刻有怪獸頭及人物，窗門開成葉形，是其特色。

（六）慶壽寺雙塔

在北平西長安街，寺原創於金章宗時，元明兩代皆曾重修之。東塔八角七層，西塔八角九層，東塔額為「佛日圓照大禪師可庵之靈塔」，西塔額為「光天普照佛日圓明海雲祐聖國師之塔」，兩塔依《帝京景物略》記載：為元僧海雲及可庵之靈塔，若此則兩塔為元塔矣！東西塔皆密簷式，惟東塔有環繞之斗

圖 11-137　慶壽寺甎塔

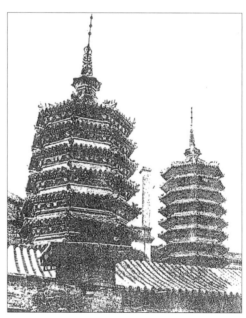

東塔八角七層，西塔八角九層，河北省北京

栱支承短簷，西塔則以疊澀挑磚法承簷，兩塔皆磚造，剎竿與相輪亦約略相同。兩塔式樣已是遼金密簷塔漸漸成中原樓閣塔之融和塔形，故其形制非但具有聳峻之遼金塔風格，更帶有中原樓閣塔秀麗之風韻。

（七）漢城大圓覺寺大理石塔

在韓國漢城公園內，爲元朝派來之工匠所建，高達十五公尺，塔之基壇三層，塔身十層；基壇平面爲十字曲尺形（如圖 11-138 所示），塔身分爲上下二段，下段三層之平面與基壇相同，惟逐層縮小，三層均有勾欄及屋簷。第一層之簷係四面之半廡殿簷，而第二層則爲歇山簷，第三層係重簷歇山簷，歇山簷有宋式之博風板（如圖 11-138 所示），三層塔身均有雲龍之雕刻，第四至第十層平面皆爲方形，各層每面皆有出簷，其上有寶珠承露盤，據實測結果知基壇直徑爲 3.51 公尺，第三層簷高 5.67 公尺。此塔外形優美，風格獨特，構造奧妙，尤其塔身下段之繁複細部與上段簡潔成一明顯的對比。故倭寇在明萬曆二十年（1592）掀起侵犯我屬國朝鮮之役，倭將加藤清正原計劃將此塔盜運至日本，終以其太重而不果，現成爲朝鮮半島元朝藝術之精華。

圖 11-138　大圓覺寺塔平面（左）、塔簷部博風（右）

圖 11-139　圓覺寺石塔

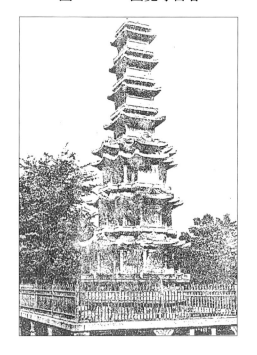

四、五代宋元之石窟藝術

敦煌石窟在本時期繼續開鑿，宋朝新鑿石窟計有四十五處，元窟計八處；重修石窟，北宋時計九十二處，西夏時十處，元時五處。

圖 11-140 爲第 327 窟南壁宋代的飛天壁畫，其面貌較消瘦，表情較嚴肅，頭飾亦較有變化，綾帶飄渺，上身及腕帶有華飾，下身之襦裙表現出輕盈之質量感，顏色以紅綠對比色，爲飛天壁畫之登峰造極。圖 11-141 爲敦煌第 55 窟彩塑力士像，面部俊俏嚴肅，體軀較爲笨重，色彩簡樸，爲五代之作品。圖

11-144為61窟東壁維摩變之部份壁畫，為宋窟，其內有一「堂」，前空後壁，有臺基甚高，壁有板櫺窗，值得注意的是正脊有龍吻之出現，臺基有一斜坡式踏道連絡地面，此種堂不做門封閉，為會議或祭祀的場所，為的是增加採光及通風。敦煌第431窟前廊為宋太平興國（980）時遺留至今之木建築。

圖11-140　第327窟南壁

圖11-141　五代55窟彩塑力士

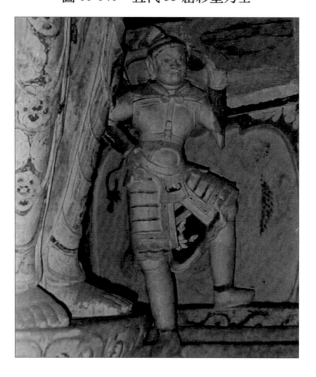

圖 11-142　敦煌第 427 窟前廊

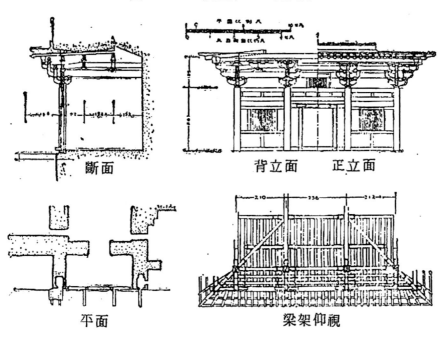

斷面　　　　　　背立面　　正立面

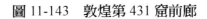

平面　　　　　　　梁架仰視

圖 11-143　敦煌第 431 窟前廊

斷面

背立面　　正立面

平面　　　　　　　梁架仰視

圖 11-144　敦煌第 61 窟東壁維摩變之宋代堂屋

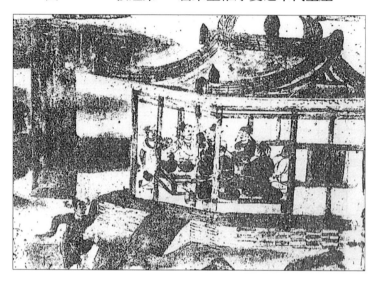

第七節　五代宋遼金元時期之道觀祠廟建築

一、道觀

北宋時因宋眞宗與宋徽宗好道，大修道觀於全國境內，茲列舉如下：

（一）上清宮

在汴京外城新宋門內街北，原名爲上清儲祥宮，宋太宗端拱年間（988～989）所建，其西有茅山下院，以供道士所居，仁宗慶曆三年（1043）遭火焚毀，僅存壽星殿，修葺後改做道觀。

（二）玉清昭應宮

在汴京外城南董門外御道之西面，宋眞宗大中祥符元年（1008）詔議營宮，以置天書，並命有司（營作部門）繪圖，因規模宏大，有司稱十五年方能竣工，而眞宗御命修宮使（營宮主管）加速趕工，日以繼夜，每繪一壁之壁畫，賞二支蠟燭，故只歷六年，而於大中祥符七年（1014）十一月建造完成，並令錢若水撰〈昭應宮碑〉。其宮之楹柱共計二千六百二十楹，制度宏麗，如其中有屋宇未按營造程式（即營造法規）而建，雖然已竣工並上金碧彩畫，必令拆毀重建，承辦者也不敢計較其費用之多少。單建造聖祖像三座，用金達五千餘兩，昊天玉皇上帝像用銀五千餘兩，此規模宏大之道觀僅歷十五年，至宋仁

宗天聖七年（1029）六月因大雷雨而失火，昭應宮焚燒（由黑夜至黎明），宮室幾乎全毀，僅剩長生崇壽二小殿及章獻太后（眞宗皇后）本命殿。稍加修葺後，改崇壽殿名爲大霄殿，移玉皇銅像至此殿供奉，並增修延聖、寶慶兩殿及膺福齋殿、崑玉池亭、章懿太后御容殿等殿，惟其規模較前小得多，並改名爲萬壽觀，至金人陷汴京，此觀全部焚毀於兵燹（據李濂《汴京遺蹟志》）。

（三）醴泉觀

在汴京外城之東水門內，因宋眞宗祥符元年（1008），泰山有醴泉（即甘泉）出現，故建醴泉觀於京城，但毀於金代之兵燹。

（四）洞元觀

在汴京內城班樓（即潘樓街）北，爲女道士修道處。

（五）建隆觀

在汴京內城大梁門（即閶闔門）外梁門大街之北，後周世宗所建，原名太清觀，宋太祖以建隆爲年號，遂改稱建隆觀，並重修殿宇廊廡，規模宏大。全部達一百四十九區（屋宇一棟爲一區），取吳越王朝之昊天上帝銅像安置其中，眞宗大中祥符元年，修葺昊天上帝殿，並以唐賀知章之七世孫賀道士前往住持，後此觀亦毀於金兵入汴兵燹。

（六）太一宮

據葉夢得《石林燕語》謂：「太一式有五福、君綦、民綦、臣綦、天一、地一、大遊、小遊、四神眞符凡十神，皆昊之貴神。」則此爲道教之神。

太一宮建於汴京外城東南之蘇村，宋太宗太平興國年間（976～983）建，宮配置十殿，以五福、君綦二太一神置前殿，神皆戴通天冠，穿絳紗袍，其餘皆後殿，神皆道服霓衣。西太一宮在外城西南八角鎮，爲宋仁宗天聖六年（1028）建，前殿供奉五福、君綦、大遊三太神，亦戴通天冠，穿絳紗袍，其餘在後殿，衣帽同東太一宮。中太一宮在原五嶽觀舊址，建於宋神宗熙寧五年（1072），十太神皆改穿戴王著衣冠。北太一宮在龍德宮舊址，宋徽宗政和年間（111～1117）設立。

（七）上清寶籙宮

在汴京景龍門之東，與景暉門相對，政和五年（1115），宋徽宗詔令建，有

仁濟、輔正二亭配置於宮前，開景龍門城上作複道以通寶籙宮，以便往來齋醮之用，景龍門上於夜間點燈以照複道，並令道士於宮前兩亭施捨符咒靈藥給百姓，徽宗常登上皇城以巡視之。據《夢華錄注》引孔偓《宣靖妖化錄》謂：「寶籙宮之建也，極土木之盛，燦金碧之輝，巍殿傑閣，瑤室修廊，爲諸宮之冠。」可見其崇麗之狀，惟毀於金代兵亂，良爲可惜。

（八）玉清神霄宮

宋徽宗政和三年（1113）建，原名玉清和陽宮，在福寧殿東面（即大內之內），亦爲徽宗禮道士之用。

（九）永樂宮

在山西省永濟縣永樂鎮賢人村，原建於唐代，傳係呂洞賓舊宅——呂公祠。於宋代改爲「呂祖觀」，係一道觀，宋理宗淳祐四年（1244）此觀遭火焚毀，正值道教於蒙古政權中得勢，蒙古當時已控制了華北，次年遂下令改觀爲宮，稱爲純陽宮並勅封呂眞人爲天尊，繼續重建，由河東南北兩路提點潘德沖主其事。於宋理宗景定三年（1262）重建完成，分爲上下兩宮，稱爲「大純陽萬壽宮」，而歷元一朝中，其內壁畫製作也不停止進行，例如現存壁畫中有「泰定二年」（1325）題記，又有「十方大純陽萬壽宮彩畫，純陽帝君遊顯化之圖……時大元至正十八年（1358）歲次戊戌季秋重陽」題記等等，可見壁畫之繪作歷一百多年，本宮壁畫之特徵完全爲我國風格，與敦煌壁畫混合域外風格有異。

永樂宮殿門尺度

殿　名	面　闊		進　深		屋　頂
	間數	尺度（m）	間數	尺度（m）	
無極門	5	20.88	2	9.38	廡殿
三清殿	7	29.08	3	15.32	廡殿
純陽殿	5	25.50	3	14.35	歇山
重陽殿	5	17.46	4	10.38	歇山

永樂宮建築計有五個院落（五進），坐北朝南山門前有照壁，山門稱爲「無極門」，蓋道教以「無極生太極，無極爲萬物元始」而名，此門亦稱龍虎殿，爲

紀念道教聖地——龍虎山而名，其壁內有天將力士壁畫，神情威猛，山門北進有戲臺，爲演戲之處，其北則爲「三清殿」，道家以玉清、上清、太清爲三清，供元始天尊、太上道君、太上老君等聖眞仙「三清」。殿內壁左右高 4.26 公尺，殿中央高 4.45 公尺，壁上畫了三百六十位值日神像，正面八位主神，四周環繞著眾多仙人、神人、眞人、力士，彩雲環繞，衣飾繽紛，畫像比例極佳，故顯得栩栩如生，圖 11-145 所示爲該殿北壁之玉女像，玉女該像頭帶鑲珠帽，身穿宮裝，兩手舉起綾帶，玉容莊嚴，衣裳線

圖 11-145
山西永樂宮三清殿北壁玉女像

修流麗，旁畫有人高舉蓮花侍立於右，此種手法完全是我國唐宋畫風格，且可知非出自工匠。由三清殿北上可達純陽殿（呂洞賓別號純陽子），此殿是紀念呂洞賓而建，殿內全用榫頭接合之木梁架系統，完全表現了我國木構造特色，殿壁畫當地出生呂洞賓一生仙遊顯化的故事與神蹟，共有五十二幅連環圖，件件皆係珍品。

　　純陽殿之北爲重陽殿，又名七眞殿，四壁之壁畫題材是描寫全眞教祖王嚞（金道士，號重陽子，創道教全眞派，元世祖尊爲重陽全眞開元眞君）與其六大弟子修仙傳道故事，亦屬連環圖，共四十九幅，手法同純陽殿壁畫。

　　重陽殿後爲丘祖殿，祀長春眞人邱處機（元太祖曾召見於雪山），內亦有邱處機生平之壁畫。

　　圖 11-146 爲純陽殿壁畫所繪天宮樓閣圖，是一樓閣建於城闕上，城闕三門，各有三城樓，皆三楹，中央爲歇山，兩旁爲懸山，其後有十字脊殿（即雙面歇山），立於重臺上，旁又有四角攢尖頂之亭，皆碧瓦朱柱，樓閣中及城闕下則有許多仙人玉女，樓閣上則朵朵祥雲籠罩。

圖 11-146
純陽殿壁畫天宮樓閣圖

圖 11-147
重陽殿壁畫──王重陽之誕生

二、清眞寺

為挑筋教所建寺廟，金世宗（1161～1189）建於汴京（現之挑筋教胡同），俗稱青回回教，實即猶太教，因猶太王子雅各與天神鬥，傷筋而死，故其後人每食獸肉，皆挑去其筋不吃，故稱挑筋教。其教碑文大意，均稱其教尊崇上帝，注重禮拜，不詔鬼神，不塑偶像，其寺院之形式係屬於中古歐洲教堂型式或是屬於我國一般廟宇型式，已不可考，惟今開封東關十方院中有古清眞寺石獅，雕刻精緻，可見該寺之建造可能仿照我國傳統型式。

三、祆廟

祆教亦稱拜火教，波斯瑣羅亞斯德（Zoroaster）所創，崇拜火神，故稱拜火教，唐貞觀五年（631）首建祆廟於長安，宋代時，亦建祆廟於宮城右掖門外，見《東京夢華錄》，其廟制亦不可考。

四、孔廟

汴京之孔廟始建於後周顯德二年（955），位於汴京國子監（在外城之蔡河灣）內，宋代增修，並塑先聖、亞聖、十哲像供奉，於東西廡木壁畫繪有七十

二賢及先儒二十一人之像；在河南府（洛陽）另建國子監及孔廟。

圖 11-148　北平孔子廟大成殿基壇勾欄

至於曲阜孔廟，在宋眞宗大中祥符元年（1008）封禪泰山後，致祭於曲阜文宣王廟，並刻石於廟中。天禧二年（1018），命孔道輔修建曲阜孔廟（宋稱爲文宣王廟），所謂：「大擴聖廟舊制，建廟門三重，並增廣殿庭廊廡三百十六間。」已略具今日之規模，北宋末年，毀於兵亂。金章宗明昌元年（1190）重修，至明昌六年八月修建完成，此次修建的範圍包括殿宇、堂室、廊廡、門亭、齋廚、黌舍共三百六十餘門，爲自宋眞宗以來第二次大修，惟貞祐二年（1214），又毀於蒙古兵南下之鐵騎，其殿堂廊廡，燒成灰燼者佔了十分之五。元太宗九年（1247），令至聖五十一代孫孔元措以公帑重修，元世祖中統三年（1262）重修杏壇（孔子講學處，在大成殿前）、奎文閣（孔廟藏書樓），元成宗大德二～五年（1298～1301）又重修，惟規模較小，僅一百二十六楹（間）。

而大都（即北平）之孔廟，元代稱爲宣聖廟，據《元史・祭祀志》載：「宣聖廟，太祖始置於燕京」，則今北平文廟當建於元太祖時（1206～1227），元成宗始命大擴建之，至大德十年（1306），擴建完成，明清兩代均增建之，現僅有大門仍係元代所留。

五、武成廟

亦即武廟，唐初立太公廟祀呂尚，唐肅宗上元時（760～761）封太公爲武成王，並置亞聖、十哲、七十二弟子之神位，稱爲武成王廟，建於首都長安，此爲歷代祀武廟之始。

汴京之武成王廟，建於宋太祖建隆三年（962）在外城南面，與國子監相對，並命左諫議大夫崔頌主營建事宜，祀唐時所供神位並加入唐代的名將，眞宗景德四年（1007），又建武成王廟於西京洛陽，其制同東京。

金泰和六年（1205）仿宋立武成王廟於燕京西面麗澤門內，除供奉唐代武成王廟諸歷代名將外尚奉金代創業功臣位，金宣宗遷都於汴京（1214），亦立武成廟於會朝門內。

元代武成王廟立於大都城樞密院公堂之西，祀孫子、張良、管仲、樂毅、諸葛亮等十人。

圖 11-149　晉祠聖母殿內宋塑宮女像

六、其他祠廟

創建於北魏時代之山西太原西南十二里（即古晉陽之地）之晉祠，在宋仁宗天聖年間（1023～1031）曾重建聖母殿，為七開間重簷廡殿建築，其臺基高二公尺，四周有勾欄，廊柱為雙龍盤柱，手法極為奇特。殿內有四十三尊宋代泥塑像，殿前有泉水匯瀦的池塘，池上石橋

圖 11-150　山西太原晉祠聖母殿

宋仁宗天聖年間

之雕工精緻稱為飛梁，比例優美，兩石橋由左右緩緩昇上銜接進入大殿入口石橋，皆用斜坡道築成，為國內名橋（如圖 11-150 所示），其後之獻殿重建於宋神宗熙寧元年（1168）。

第八節　五代宋遼金元時期之橋樑建築

本期石造拱橋技術較隋唐更進一步，且多跨徑連續拱橋（Continuous arch bridge of multi-span）之出現，解決了長跨徑橋樑之技術問題，且形成了美麗而雄偉之景觀，成為庭園建築中佈置水景不可缺少之結構物（如頤和園之玉帶橋等），其代表物為河北宛平縣城外之盧溝橋，迄今已歷七百餘年而尚留存至今，可見我國造橋技術的進步，今舉該時期橋樑數例而說明之：

一、洛陽橋

在福建省晉江縣東北二十里之洛陽江上，爲福建省最古老之橋樑，亦爲東南二大名橋之一（另一爲韓江湘子橋），爲北宋時泉州知府蔡襄（福建仙遊人，字君謨，號端明）所建，原名萬安橋，據蔡襄之《萬安渡石橋記》載：「泉州萬安渡石橋，始造於皇祐五年四月庚寅，以嘉祐四年二月辛未訖功。」可知此橋建於宋仁宗皇祐五年（1053）四月動工，至仁宗嘉祐四年（1059）二月竣工，歷六年而完成，至今已歷九百餘年尚安然健在，爲建築史上一大奇蹟。

圖 11-151　泉州洛陽橋（上），及明鄭與清軍在泉州爭奪戰中，洛陽橋修復工程之進行，採自《中國之科學與文明》引「吳將軍圖說」（下）

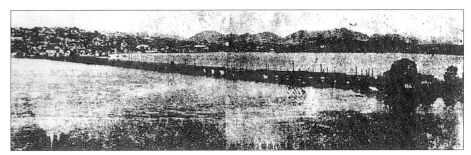

蔡襄建橋緣起，據宋程大昌《演繁露》稱：「泉州北有溪（案即洛陽江），溪通海，每潮來輒病涉。」《宋史·蔡襄傳》亦稱：「襄知泉州，距州二十里萬安渡，絕海而濟，往來畏其險。」可知蔡端明以行人渡洛陽江，因江近海口，常有潮水倒灌，蔡端明故鄉仙遊距晉江（古稱泉州）僅五十公里，當耳濡目染，甚至親身經歷，故遂有造橋之宏願。

洛陽橋下部結構，據《萬安渡石橋記》稱：「纍址於淵釀水，爲四十七道，梁空以行（水）。」而《宋史·蔡襄傳》稱：「襄立石爲梁，種蠣於礎以爲固。」《演繁露》謂：「伐石跨溪爲橋。」若此，則其橋爲四十七孔石板橋，橋面板支以石梁，跨於橋墩上，而橋基繁殖牡蠣，牡蠣聚生於基上，其石灰質可固結橋墩，防止水流沖刷，以此增加耐久性，石材用當地花崗石。

而此橋之長，《石橋記》及《蔡襄傳》皆稱爲三百六十丈，而《辭海》引《閩雜記》謂長三百六十五丈七尺，以後者爲是（前者可能係一個大略值，後者當實際測量值），則全長合一千一百二十三公尺，則其長與今日連絡臺北三重之中興大橋約略等長，其寬諸書皆稱一丈五尺，亦即 4.6 公尺，橋之兩旁皆有扶欄，則扶欄（即欄杆）總長二千二百四十六公尺，亦爲花崗石雕砌而成，橋中間設南中北三亭，以供行人沿途休息之用，亭以石砌築而成。

全橋之費用共用一千四百萬錢（宋錢），相當龐大，此經費蔡襄一人無法負擔，《石橋記》中稱盧錫、王實、許忠、僧義波、僧宗善等十五人協助蔡襄主其事，小說所謂蔡端明造洛陽橋有仙人助之，且有觀音化作美女立於水中央代其化緣籌款，以及《廣輿記》所載蔡端明欲疊石爲橋基時，因潮水漫淹而未能成功，乃派一吏往檄文給海神，該吏濃睡臥於海濱，經半日潮退而醒，手提檄文已無而易以封函，吏回衙呈給蔡端明，信中僅有一「醋」字，端明頓悟，謂海神示意於二十一日酉時動工，至期，潮果退，八日夜而成等等，此蓋爲子虛烏有之辭，而此等傳說正如《泉南雜志》所稱：「賢者之所爲（指襄造橋），興事起利，人樂其成而賴其功，故托於神以美之。」《泉南雜志》記載蔡襄曾刻其所作《萬安渡石橋記》一百五十三言（其實爲一百五十二言）分刻二石，立於橋左，後被倭寇盜取去，但落一石入江，父老見江面發光掘得一石，前石爲後人依後石模作，故前石不如後石晶瑩，由此可見宋代琢磨玉石功夫之精湛。

此橋經後世之修建，現仍非常堅固，民國初年，以水泥鋪橋面。宋·劉子翬曾讚美此橋之詩云：

> 跨海飛樑疊成石，曉風十里渡瑠瓊。雄如建業虎城峙，勢若常山蛇
> 陣橫。腳底波濤時洶湧，望中烟景晚分明。往來利涉歌遺愛，誰復
> 題橋繼長卿。

此橋因近洛陽江之出海口，潮水常倒灌入江中，橋下可見海潮，仿若跨海橋，故劉詩稱爲「跨海飛樑」。

二、盤光橋

在泉州洛陽橋之西，東與洛陽橋相接，建在洛陽江之沙洲「鳳嶼」上，蔡襄洛陽橋本不通鳳嶼，但嶼上多腴田且人口稠密，原有石路在漲潮時不易渡過。故宋理宗寶佑年間（1253～1258），僧道詢募款造橋，長達四百餘丈，寬一丈六尺，比蔡端明所造洛陽橋長四百多尺，闊多一尺，但世人僅知洛陽橋而不知盤光橋者，蓋以蔡端明名氣較大影響橋之名氣，載於《泉南雜志》。

三、湘子橋

在廣東省潮安縣（舊名潮州）城東廣濟門外韓江上，又稱廣濟橋，此橋爲昔日兩廣進入閩、浙門戶，故被譽爲「百粵第一橋」，爲我國名橋之一。始建於宋孝宗乾道六年（1170），先建造韓江西岸橋墩，因每年春夏二季，韓江匯合了上流（韓江上流爲福建之汀江）閩贛山區豪雨之逕流，常造成洪流，故建橋墩俟秋冬水淺之乾季建造，每年施工期間甚短，故持續了五十七年，直至宋理宗寶慶三年（1227）始完成西面橋墩十座；而東面橋墩於宋光宗紹熙元年（1190）開始建造，歷十六年，至宋寧宗開禧二年始建畢東橋墩十座。東西橋墩之間因水深流急，始終未能建造成功，於是只好留下缺口，而以渡船駁渡，當橋墩建完之後，橋面板之鋪造不及一年而畢，建造全橋共計費時近六十年，可稱爲我國工程最久之橋樑了。

湘子橋計有二十個橋墩，東西各十個，十九孔（即跨徑），全長一百八十丈（551 公尺），寬達二丈（6.1 公尺），橋建立後不久，即將中間之缺口改以二十四艘木梭船連成浮橋，梭船不固定，可讓船隻通過，此即成爲固定樑橋與活動浮橋複合結構之閉合橋，較西洋最早之活動橋倫敦塔橋（Tower Bridge in London 建於 1831）早六百年左右。其中結構最妙的以韓山大青麻條石砌成兩端尖形剖面，即所謂的分水金剛牆，可減低水對橋墩的沖擊力，深合今日流體力學原理。到明代宣德與正德年間（1426～1435、1506～1522），兩度修建，將二十四艘梭船改爲十八艘梭船，並改用鐵索繫連梭船，成爲固定浮橋，並在橋上建望樓二十四間，以供眺覽江水及休息蔽日之用，實際成爲一「樓橋」了。

加上橋兩端有綠蔭之榕樹，所謂「長橋蔭榕」，成為潮州八景之一，明人有詩以
贊之：

> 韓江春曉水迢迢，十八梭船鎖畫橋。激石雪飛梁上鷺，驚濤聲澈海
> 門潮。

民國初年後，鑒於橋中央之浮橋常被大水沖壞流失，故以最新的沈箱施工法在
原浮橋址上建立兩個門架式橋墩，以鋼筋混凝土造之，其上立三個華倫式橋架
（warren truss），鋼鐵製成。如此一來，又成為樑板與桁架混和式橋樑（亦即
如圖 11-152 為今日該橋之外貌，橋右端之三重簷層樓即潮安縣廣濟門），亦為
古今結構精華混和橋樑，故風聞於全國，誠為建築史上一大珍寶。

圖 11-152　韓江湘子橋

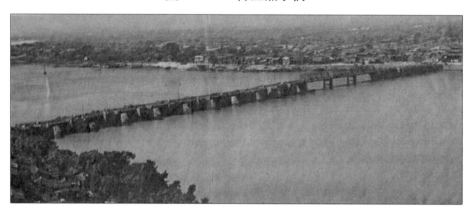

四、中津橋

　　故址在浙江省臨海縣（宋時為臺州）之靈江上，靈江乃合發源於天臺山之
豐溪及發源於括蒼山之永安溪之水東流入海，中津橋即立於靈江近海之黃巖縣
北，為宋孝宗淳熙八年（1181）臺州太守唐仲友所建，唐仲友剛上任一月（即
該年四月）興建，經五個月（即訖於該年九月）完工，實為守土負責之好官。

　　中津橋建造前先經水工模型試驗（model test for Hydraulic struture），據唐
仲友所作《修中津橋記》稱：「酒分官吏，庀工徒，度高下，量廣深，立程度，
以寸擬丈，創木樣，置水池中，節水以蒲，效潮進退。」由此可知，此模型係
以木製成，似河川河槽之樣以及小橋模樣，稱為「木樣」，其模型之寬與深為真
型（prototype 此處指河川之河槽及小橋實體）之百分之一（即以寸擬丈），即

造成所謂形體相似（Geometric similarity），並觀察模型受潮水漲落而產生之潮力衝擊橋基影響，即研究其動力相似（Dynamic similarity）。因唐仲友所作模型測驗頗為精確，故建橋能於五個月內完成，此為世界最早水工模型試驗，吾人引以自豪。

中津橋之建造，先築二堤於靈江南北兩岸作為橋臺，堤成半月形，以巨石毿砌，並釘打堅木椿擋石岸，石岸縫內以名為「蓄楗」之木楔拴固，中有石梯級可供上下水面，堤分砌三層，斷面累縮，側面形成半月形，以減水之衝擊力。南堤為突岸，故做夾水岸（即水工之順壩）以受水衝，兩堤之間（即橋長）一百十五尋（即九百二十尺，約二百八十公尺），分橋為二十五節，每節繫二船，共繫五十艘船，船上鋪面板，橋旁設有木欄杆，每船置一錨碇置入水中以固定船位，並以紐竹之纜索共計四條以繫船。舟橋距岸尚不足十五尋（約三十六公尺），用六竹筏連接，竹筏以釘入水中之木柱圍住，並以「楗筏」互鎖固繫，其上鋪木板以通至岸上，板以四鍛鐵為鎖夾住於筏上，其中以四竹纜繫船，八條竹纜用以夾緊橋身，另四竹纜備用，並以二十六條繫筏，共用四十二條竹纜，繫纜之石共有四個，石獅有十一個，石塔有二個，竹纜若當道阻路，則建木架以提高之。此外於南岸建飛仙亭，北岸建龍王祠，並立有僧舍及守橋巡邏房共二十一間，其中橋之欄杆、梭船、木筏等由五邑（即臺州五城邑包括臨海、黃巖、仙居、天臺、寧海等五縣）共同分擔，而黃巖縣需提供竹纜之工料費用，其餘由臨海縣負擔；共用金木土石之人工達二萬二千七百工，耗州錢共九百八十萬錢，耗米四百五十斛（十斗為斛），酒二百六十石，可見古人建橋耗資之龐大。

中津橋因係浮橋，至今已不存，惟唐仲友首創水工模型試驗之功績可謂前無古人，可惜後代子孫不曾繼續研究，遂令西洋流體力學理論發展迄今仍專美於前。〔註8〕

五、盧溝橋

在北平西南之宛平縣境之盧溝河上。據《金史·章宗紀》及〈河渠志〉皆稱，金章宗大定二十九年（1189）六月詔令興建，至金章宗明昌三年（1193）

〔註8〕見《考工典》第三十二卷〈橋樑部·藝文〉引宋·唐仲友《修中津橋記》。

三月竣工，共歷近四年之工期，迄今已是八百餘年之古橋，仍安然存在，亦是
建築史上之奇蹟。

　　盧溝河即《水經注》所稱之㶟水下游，在山西察哈爾上游部份稱爲桑乾
河，宛平以下稱爲永定河，其實同爲一河。此河含沙量佔我國河川第一位（見
宋希尚著《水文學》），下游比降（slope）亦大，故歷代時聞潰決，河床遷徙
無定，故有無定河之稱。康熙時，命于成龍治此河，並築長堤以束河身，河流
始定，故賜名「永定河」，金代在此「水雷奔雲洩，意左趨左，意右趨右」之盧
溝河造橋誠屬不易。

<div align="center">

圖 11-153　　盧溝橋上　　　　　圖 11-154　　盧溝橋頭（河北省宛平縣）

</div>

　　金章宗建此橋時，命名爲「廣利橋」，並在橋兩頭建東西廊，以供行旅之憩
息，此橋原先之型式記載於《馬可波羅遊記》，馬可波羅於元至正十二年（1275）
到中國，則其所見之桑乾河石橋——即盧溝橋，茲引錄如下：〔註9〕

> 自汗八里城（即上都北平）發足以後，騎行十哩，抵一極大河流，
> 名稱普里桑乾（即盧溝河），此河流入海洋，商人利用河流運輸商貨
> 者甚多，河上有一美麗石橋，各處橋樑之美鮮有及人者，橋長三百
> 步，寬逾八步，十騎可並行於上，下有橋拱二十四，橋腳二十四，
> 建置甚佳，純用極美之大理石爲之，橋兩旁皆有大理石欄，又有
> 柱，獅腰承之，柱頂別有一獅，此種石獅巨麗，每隔一步有一石
> 柱，其狀皆同，兩柱之門，建灰色大理石欄，俾行人不致落水，橋
> 兩面皆如此，頗壯觀也。

〔註9〕　同註1。

該書又引用剌木學（Ramusio）本之《馬可波羅遊記》增訂如下文：

> 此普里桑乾橋有二十四拱，承以橋腳二十五（內有橋臺二），皆立基
> 水中，用蛇紋石建築，頗工巧，橋兩旁各有一美麗欄杆，用大理石
> 板及石柱結合，佈置奇佳，登橋時橋路較橋頂爲寬，兩欄整齊，與
> 用墨線規畫者無異，橋口（兩方）初有一柱甚高大，石龜承之，柱
> 上下皆有一石獅；上橋又見別一美柱，亦有石獅，與前柱距離一步
> 有半，此兩柱間，用大理石板爲欄，雕刻種種形狀，石板兩頭嵌以
> 石柱，全橋如此，此種石柱相距一步有半，柱上亦有石獅，既有此
> 種大理石欄，行人頗難落水，此誠壯觀，自入橋至出橋皆然也。

據此兩段文獻之記載，吾人知金代時之盧溝橋長達三百步（約在三百公尺以上），寬逾八步（八公尺以上），可容十騎並行，爲二十四孔之連續實腹拱橋，橋上有大理石勾欄，望柱每一步半一支，則每邊共約二百根望柱，柱上有大理石雕之石獅，橋頭望柱較高，且上下各有一獅（即大獅負小獅），柱腳有龜趺座，望柱之間有大理石版勾欄，勾欄亦有雕刻，整齊劃一。而此金代之盧溝橋在明代曾經兩次重修，即明英宗正統九年（1444）及孝宗弘治三年（1490）重修。至清康熙七年（1668）此橋斷毀，康熙十七年（1678）重建，乾隆曾題「盧溝曉月」四字，故又名爲「盧溝橋」。

　　清代重建後之盧溝橋，橋長三百三十九公尺〔註10〕，改爲十一孔（原爲二十四孔）之石拱橋，橋寬八公尺，兩旁各立有石雕望柱一百四十二根，柱頭立有石雕獅子，大獅身上復雕有小獅，或抱或負，或仰或臥，或怒或笑，千奇百怪，其造型無一相同者，共計大獅二百八十七頭，小獅一百九十八頭，合計四百八十五頭，正如明・劉侗之《帝京景物略》稱：「石欄列柱頭，獅母乳，顧抱負贅，態色相得，數之輒不盡。」今日所存者皆金代作品，殆無疑問，爲我國建築雕刻之瑰寶，望柱之間有石造勾欄，亦有雕刻，橋兩端各有大石獅一及石碑一，石碑有龜趺座，記載盧溝橋之歷史及乾隆御題：「盧溝曉月」四字。盧

〔註10〕　盧溝橋長據《辭海》謂爲六百六十尺（即 211.2 公尺），國民小學歷史課本第四冊
　　　　謂長二百十一公尺，程光裕著《中國都市》及劉傑佛著《憶祖國河山》皆謂長三
　　　　百三十九公尺，《馬可波羅行紀》謂三百步，若以《馬可波羅行紀》觀之，則當以
　　　　程、劉二說爲對，但今日實測長 266.5 公尺。

圖 11-155　盧溝橋遠景

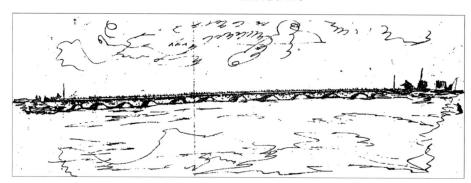

圖 11-156　盧溝橋獅三

溝橋南岸有盧溝河神廟，建於金大定二十七年（1186），以鎮盧溝河之患，即《金史・河渠志第八》所稱：「大定二十七年夏四月，詔封盧溝水神爲安平侯。」之時所建，清代康熙乾隆兩朝曾予重修。爲入京孔道。

民國二十六年七月七日，日寇藉演習之名，炮轟宛平縣城，我軍宋哲元部之二十九軍據盧溝橋奮勇應戰，爆發撼動中外之七七事變，展開了抗戰之序幕，八年後，日寇無條件投降，故此橋不但是一座古老名橋，也是我神聖抗戰之策源地。

六、潢水石橋

《遼史・地理志》所引宋大中祥符九年（1016）薛映記稱：「咸寧館（北）三十里渡潢水石橋。」即今熱河省林西縣之巴林橋。此橋建於遼時，據牟里神

父所著《東蒙古遼代舊城探考記》之考證，此橋跨潢水（亦名西遼河）爲橋，剛好連絡南北岸三大岩石而建橋，即南北岸各有一岩石，河中有一岩石，以南北中三岩石當做橋臺，南、中二岩石建單孔石拱橋，中、北二岩石間建二孔石拱橋，橋上有石路，旁有石造欄杆，此橋至遼之上京臨潢府僅一百二十里（約六十公里）。

七、汴河虹橋

　　《東京夢華錄》載汴河上共有十三橋，從東水門（即上善與通津兩水門）外七里，稱爲虹橋，此橋據《夢華錄》載其制度謂：「其橋無柱，皆以巨木虛架，飾以丹護，宛如飛虹。」則虹橋爲單孔木拱橋，橋下洞可以通船，其建造法爲先立兩岸橋基，置以橫木平列夾固做爲橋臺，再由橋臺橫木上斜架成排之橋大梁，以大船撐住，錨釘於橋臺上，然後再第一排大樑再挑出一排大樑，亦緊固於第一排大樑上，順次向江心推出第三……等排大樑，至江心時再以一排大樑平置於兩端推出之大樑上，此即拱橋最高點之拱冠部份；建此種橋因橋兩端推壓力（thrust）甚大，故橋端之橋臺基礎必需甚爲堅固，以接受推壓力。虹橋上有漆紅之「丹艭」（即丹船）裝飾，橋上必有木造勾欄。開封之虹橋業已毀於兵亂，所幸南宋張擇端所畫的《清明上河圖》中有汴水虹橋之圖，吾人可從其圖中研究其結構及式樣。圖11-157爲《清明上河圖》南宋末或元初抄本（原本已佚失）的汴水虹橋圖，其結構爲宋代木結構無疑，圖11-158爲清畫院《清明上河圖》（藏於臺北外雙溪故宮博物院）之虹橋僅可當作研究式樣及外貌參考，而不可當做研究虹橋結構用，因後者已改用石拱橋，已失原有風格。

圖11-157　北宋汴河上虹橋

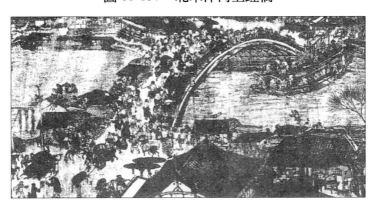

圖 11-158　清院畫汴河上虹橋

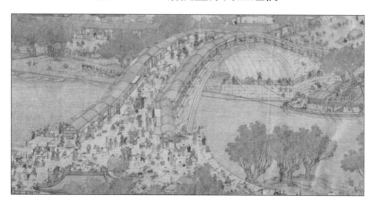

　　此種木拱橋在唐代已有，即今尚存之蘭州跨阿干水之西津橋，宋代則甚爲普遍；《東京夢華錄》所載汴河東水門內之上土橋及下土橋皆此種型式。又《宋史·陳希亮傳》載陳希亮當宿州知府（今安徽省宿縣），建宿州城外之汴水飛橋，其橋無柱，於是朝廷褒獎之，以其建造法自畿邑（即首都區域）至於泗州皆建飛橋。又據《考工典·橋樑部·紀事》引《澠水燕談》稱宋明道年間（1032～1033）夏英公爲青州刺史時（今之山東省益都縣）想建青州城內南洋水橋，先以植柱爲橋（即爲棧橋或樁基橋），但每至六七月水盛時沖毀，苦思無策，剛有關在牢獄一殘廢兵士有巧思，獻策：「疊巨石固其岸，取大木數十相貫，架爲飛橋，無柱。」橋建後五十年而不壞，陳希亮於慶曆中（1041～1048）所建宿州飛橋皆仿此法；據此，則宋代第一座單跨木拱橋建於青州，其後建於宿州、汴京等地，可知汴水虹橋之建造期間亦當在慶曆年間左右。

八、垂虹橋

　　亦名吳江長橋，在江蘇省吳江縣東門外，長達千餘丈，橋中置垂虹亭以供憩息，爲七十二洞之木拱橋，王安石《垂虹橋詩》所謂：「誰設此虹蜺，欲濟兩間阨，中流雜蜃氣，欄楯相承裏。」宋林外《洞仙歌》詞讚垂虹橋：「飛梁壓水，虹影清光。」則此橋當建於宋神宗熙寧年間（1068～1077），毀於宋高宗建炎四年（1130）之金兀朮的南侵，並於紹興四年（1134）重建完成。其重建未曾任用興修官吏及抽調一民工，僅由縣令楊同委命十位僧人募捐，而富戶出資修之，可見當時吳江縣之富庶與財源之豐富，馬可波羅稱吳州（即吳江縣）爲一工商繁盛之富庶大城，誠非子虛之言。南宋末年之德祐年間（1275～1276）

為防元軍入侵而自動拆毀之，至明洪武年間（1368～1398）始復建，並改為石拱橋。

九、大都周橋

即今天安門內金水河之金水橋，建於元代。據明初蕭詢之《元故宮遺錄》稱：「闌馬牆門（今午門）內數十步許有河，河上建白石橋三座，名周橋，皆琢龍鳳祥雲，明瑩如玉，橋下有四白石龍，擎戴水中甚壯，繞橋盡高柳，鬱鬱萬株。」《輟耕錄》亦稱：「直崇天門（今太和門）有白玉石橋三虹，上分三道，中為御道，鑴百花蟠龍。」此周橋為三座弧形大理石拱橋，橋旁之石勾欄雕琢龍鳳祥雲花紋，中橋為御道，鋪砌大理石地坪，可供輦車駛行，橋下僅一孔可供水流。至明清金水橋之旁另建一橋，成為五座大理石橋，中橋正對太和門及紫禁城之中軸線，頗為壯觀（因五橋並非平行，而係以橋軸延長線輻輳於太和門，太和門成為視覺之焦點）。

至於橋下原有四頭大理石刻白龍，用以噴水，惟今已無存。

圖 11-159　金水橋

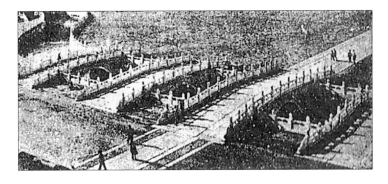

十、惠州東西新橋

惠州東新橋在廣東省惠陽縣（宋之惠州）之惠陽門外，宋哲宗紹聖三年（1096）道士鄧守安建，惠州太守蘇東坡曾捐犀帶義賣助其建成之。亦係連舟為浮橋，舟貫穿以鐵索，並由轆轤捲索，調整鐵索之長短以適應江水高低，此種活動浮橋法可防止繫船索被洪流沖斷，這是浮橋造橋技術之一大革新。

惠州西新橋在惠陽縣城西北西湖（即枕豐湖）上，又名煙霞橋。北宋時，僧希固築堤，連以木橋，橋下西湖之水通鱷湖，蘇東坡曾以金錢助建此橋。其

型式據蘇東坡之〈西新橋詩〉稱：「聊因三農隙，稍進百步隄……獨有石鹽木，白蟻不敢蹟，似開銅駝峰，如鑿鐵馬蹄……欲駕飛空梯，百尺下一枺。」據此則此橋似為木拱橋，材料為惠州產的石鹽木為之，形式如汴河虹橋，橋上如駝峰形，橋下有馬蹄形橋洞，上下橋需爬梯，橋長約百尺（即三十公尺左右）。據《廣東通志・惠州府》謂此橋因傾圮，而於南宋紹熙年間（1190～1194）重建，由當時郡守林復主其事，並更改以石橋，長達十一丈五尺（35.3 公尺），寬二丈一尺（6.5 公尺），高一尋有八尺（即橋洞之出水高 3.4 公尺）。又據《宋史・蘇軾傳》載蘇東坡在紹聖年間（1094～1097）當惠州太守，則木拱橋之壽命約一百年。

第九節　五代宋遼金元之民居學校、牌樓、樓臺等建築

一、邸宅及民居

宋代貴族及權貴邸宅有所謂賜宅制度，成為君主籠絡功臣及顯官之工具，而賜宅往往宅第連苑，連綿數十區，故常有逼遷民戶，怨聲載道。至宣和五年（1123）始有廢止之議，宋室南渡之後，君臣苟安於東南，僅臨安（即杭州）一地，蓋十餘萬家華麗邑屋，環以湖山，左右映帶，至於遼金兩朝，盤據北方，更效中原邑居之制。元代一統宇內，地跨歐亞，邸宅常具有外國色彩，今分述之：

（一）蔡京宅

在汴京外城梁門大街之南，政和六年（1115）發帑庫二萬貫於京師梁門街南造宅賜給蔡京，棟宇連雲，極為壯麗，其中有六鶴堂，高達四丈九尺（14.7公尺），下望人行如蟻。

（二）孟昶宅

蜀主孟昶降宋，太祖大加籠渥，於汴京宮城右掖門外，臨汴水起大第宅，達五百間，供床帳等傢俱，並為其舊官屬賜第宅，此蓋以物質享受優隆之，以使其復國之志消沉。

（三）王繼先宅

據《宋史・王繼先傳》，王繼先本為開封人，隨宋室南渡，建炎中（1127

～1130）以其醫事得到高宗寵幸，後至於貴寵，世號爲「王醫師」，升官爲「昭慶軍承宣使」，並大建宅第，侵佔民居數百家，都人稱其家爲「快樂仙宮」，可見其宅廣大與奢麗程度。

（四）元代貴族宅

據《馬可波羅行紀》，蒙古皇帝（即行紀所稱大汗）任男爵十二人，即行中書省長官，指揮監察國內三十四行政區域（即十二行省及二十二廉訪司）。此十二屆室，《行紀》稱：「十二男爵同居於一富麗之宮中，宮在汗八里城（即大都）內，宮中有分設之房匡亭閣數所。」則知元之貴族亦好居室，而不喜故有之幕居，此在遼金兩朝皆如此。

（五）清明上河圖之權貴府邸

描寫北宋汴京城市生活寫實連環圖——南宋張擇端所畫的《清明上河圖》有府邸之圖，如圖 11-160 所示其邸內有臺有樓，有堂有廊，有府邸圍牆，兩廊之相交處有廊廡，尤可注意者該廊廡之屋頂有雙向歇山頂（即四面皆有博

圖 11-160　清明上河圖權貴府邸

風）。此種屋頂亦見於南宋李嵩所畫的臨水殿圖中（見圖 11-167），可見此種屋頂在宋代已普遍應用，至明清時代人字博風改變成圓弧狀之捲棚博風，則形成雙向歇山捲棚頂（或稱交叉半圓穹窿）。平座及長廊有勾欄。

（六）趙普宅

趙普為宋代開國功臣，封韓王，世稱趙韓王。據《畫墁錄》載趙普在汴京及西京（洛陽）皆建宅第，外門設柴荊門，也不設正寢，只見小廳堂三間，但小廳之後中堂七棟，每棟左右再分子堂三間，其後又有南北後堂各七棟，每棟皆有東西廡廊，後花園中並鑿二井，設井亭，其他亭榭制度雄麗。又據《夢溪筆談》（北宋沈括著）謂趙韓王治宅第，僅搗麻（以墁灰壁）費用就發了一千二百餘貫（約一百二十萬宋錢），其他結構裝修經費也就可想知。其蓋屋頂法，先以木板為屋面板，其上再以方磚鋪砌，然後蓋琉璃瓦，頗為奢崇，但表面故以檢樸裝面，故宋太祖曾至洛陽其宅第，初見柴荊門，既而堂宅以及後花園，對其偽飾而笑稱：「此老終是不純。」

至於名士或平民之居室則較簡單樸素，茲舉列如下：

（一）李沆宅

北宋時人，官為大祝奉禮，其第在汴京舊封丘門內，廳僅足以轉動而已（約一丈見方），至於垣頹壞皆不修，自稱：「身食厚祿，時有橫賜，計囊裝亦可以治第，但念內典，以此世界為缺陷（即每事無法十全十美），安得完滿如意，自求稱足，今市新宅（即買新宅），須一年繕完，人生朝暮不可保，又豈能久居，巢林一枝，聊自足耳，安事豐屋（即大廈）哉。」此言實為警世之言，殊堪玩味。

（二）邵雍宅

宋代易經學家，曾作先天八卦圖。其宅在洛陽，形式為蓬蓽（即編竹及樹枝之門）環堵（室寬一丈見方），不蔽風雨。但邵雍卻怡然自樂，自稱其居為「安樂窩」，見《宋史》。

（三）陸游宅

南宋愛國大詩人陸游故居在浙江紹興之西村，其宅據〈居室記〉稱：「治室於所居堂之北，其南北二十有八尺（即 8.6 公尺），東西十有七尺（即 5.2 公

尺），東、西、北皆爲窗，窗皆設簾障（即窗簾幕）……南爲大門，西南小門。冬則析堂與室爲二，而通其小門，以爲奧室（即深閉之房室），夏則（堂與室）合爲一，而闢大門，以受涼風，歲暮必易腐瓦（即破瓦），補罅隙（即牆壁之裂縫），以避霜露之氣……舍後及旁皆有隙地（即空地），蒔花百餘，本當敷榮（花盛開）時，或至其下，尚羊坐起。」（引自陸游之《渭南文集》）。

吾人由此段文章，可知陸游之居室，除堂之外，面積爲 44.7 平方公尺（即 13.5 坪），並不寬大，方向朝南，三面開窗，以窗簾調節明暗，南有大門，西南另設小門，由此可知宋代士人注重居室之採光、通氣要求，以重住居衛生環境。且室前所設之堂因正面無壁，不耐寒冬霜風，故冬日堂室不通，居室僅賴小門以通。《清明上河圖》所見之堂前面皆無壁，兩側有帷幕牆，其後面與室相通，皆是此例。夏季時，大門一開，堂室皆通，以受南風，故小門僅是爲適應季節而設計。居室旁及後之空地種植花草，佈置庭園，先有「家」復有「庭」，以使天然（庭園之花草）與人工（人爲之堂室）合一，這是天人合一哲學之表現，深合現代建築景觀思潮。今繪陸游宅之平面及外觀圖如圖 11-161 所示。

圖 11-161　陸游宅想像透視圖（左）、平面圖（右）

（四）黃岡竹樓

在今湖北省黃岡縣地區，多以竹材建屋，稱爲「竹樓」，據北宋王禹偁之《黃岡石樓記》稱：「黃岡之地多竹，大者如椽，竹工破之，刳去其節，用代陶瓦，比屋皆然，以其價廉而工省。」此種竹樓年限據《竹樓記》稱：「竹之爲瓦僅十稔（即十年），若重覆之，得二十稔（二十年）。」在臺灣之產竹如竹山、梅山地區亦甚普遍。

（五）西湖湖濱民居

依南宋夏圭所畫之西湖柳艇圖，爲夏圭對西湖之寫實（如圖11-162所示），即是當時民居之寫照。其中濱湖民居皆爲單簷懸山屋頂，屋頂有蓋瓦，亦有蓋茅草者，濱湖者大多爲堂，門戶向湖面洞開，窗子皆以櫺窗，所可注意者，屋宇皆建在釘立水中之木柱上，此種臨湖之民居掩映在綠樹垂柳之間，成爲西湖人文景觀之一（此種房屋湖南人稱之吊腳樓，係構木爲巢之流風餘韻）。

圖 11-162　西湖湖濱民居

（六）清明上河圖上之民居

描寫北宋汴京社會生活之《清明上河圖》，其民居大都爲一層，前面爲堂，後面爲兩廂及室，中有中庭，係典型四合院建築。汴京民居往往有四合院落，蓋因汴京爲天下財富及政治、交通中樞，故居民較爲富裕，茅茨蓽門較少見，吾人由《宋文鑑》楊侃之《皇畿賦》稱汴京：「甲第星羅，比屋鱗次，坊無廣卷，市不通騎。」因甲第民居太密集，故街坊巷道很狹窄，由《清明上河圖》可明瞭。民居以歇山式及懸山式屋頂爲多。

圖 11-163　清明上河圖之民居

（七）遼金元之民居

遼金元未興前，其民若非野居皮帳，好行狩獵，則人無定居，逐水草放牧，其民居之型式未有如漢人築城邑營居室者，依《大金國志》卷三十九載金人未漢化前之住居如下：

> 其居多依山谷，聯木爲柵，或覆以板與樺皮如牆壁，亦以木爲之，
> 屋纔高數尺，獨開東南一扉，扉既掩，復以草綢繆塞之，穿土爲
> 牀，煴火其下，而寢食起居其上。

則知其居有半穴居之性質，冬日封閉屋壁，以防寒流，至於「穿土爲牀，煴火其下」，實與華北居民之「炕」相似。門戶開至東南，以防西北冷風，屋不甚高，以減少風沙之力。

至於契丹人之民居，依《契丹國志》載，「上京居人有瓦屋，東京民居多依山水，地卑濕，築土如堤，鑿穴以居。」則知其居與金先人差不多，穴居爲未開化民族之住居方式，而有瓦屋可知漢人教之矣！

二、學校

據《宋史・職官志》，景祐四年（1037），詔令藩鎮立學，慶曆四年（1044）又詔諸路州軍監，各令立學，且學生二百人以上，允許另置縣學，於是宋代地方學校，有州學、軍學、監學、縣學。州縣以上，各郡有府學，首都並設太學、國子監，且私人講學小者爲私塾，大者爲書院，茲分述之：

（一）國子監

即宋代之太學，北宋國子監在汴京外城南面之蔡河灣，宋太祖建隆年間（960～962）立，眞宗時增廣之，至元豐三年（1080）有齋堂八十間，崇寧元年（1102）命將作少監（營建次長）李誡（即《營造法式》作者），在宮城南門（即宣德樓）外，營建外學，名爲辟廱，外學建築式樣外圓內方，建屋達一千八百七十二門，國子監專收上舍及內舍學生（外舍生經考試及格者），外學專收外舍學生（各州郡之派來學生）。

（二）府學

以建康府學而言，設於建康府御街之東，南面臨秦淮河，原爲南唐國子監改成。學校門前有頂壁池（即泮池）及無雲亭，內有府學宮牆，其內即櫺

圖 11-164 宋南京府學圖

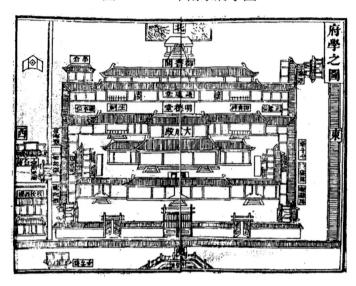

星門，兩旁各有小門，再北進為轅門，為第二種宮牆門，門內即為大成殿，祀孔子文宣王，其兩廂為從祀所，殿後即為明德堂，為府學大講堂，其旁有兩廊廡，明德堂後為議道堂，為府學課堂，其旁有小講舍，堂後有御書閣，即為府學讀書館，其後即為學倉，此為多重四合院落建築方式，為後代學校之標準平面。建康府學在金人南侵幸未波及，但因年久失修，早已斷垣敗壁，高宗紹興九年（1139）孟冬至次年仲春在舊址拆除重建，於五月內完成一百二十五間府學房屋，大抵已復舊有者。

（三）縣學

依據曾鞏的〈宜黃縣縣學記〉稱皇祐元年（1049），縣令李詳始立縣學，其狀況：「其材不賦而羨，匠不發而多。其成也，積屋之區若干，而門序正位，講藝之堂、棲士之舍皆足。積器之數若干，而祀飲寢食之用皆具。」宜黃在今江西臨川縣，縣令一提倡設立，民間出錢出力，共襄其成，講堂校舍、宿舍以及教具、生活用具皆設備充足。

（四）書院

宋代理學興起，理學主張誠敬、揚天理、去人欲，理學家往往致力講學，或設書院或立家塾講學，以樹立其學說門派，故書院制度自宋代始興。宋代有四大書院，廬山之白鹿洞書院，理學家朱熹講學於此，在江西廬山五老峰下，由

圖 11-165　嵩陽書院外觀

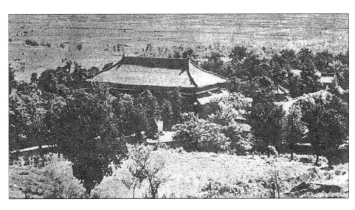

海慧寺前行約四里，一路松柏參天，規模宏大，中有禮聖殿，右有紫陽祠以祀朱熹，祠後即白鹿洞，院前有縈迴清溪，建橋稱「貫道橋」，頗有園林之勝。湖南長沙西之嶽麓山有嶽麓書院，建於宋開寶年間（968～975），宋朱熹、張栻講學於此，書院現設爲湖南大學，書院舊址內現尚有許多剝蝕之碑碣。南京應天府（今河南商丘縣）之應天書院，原名睢陽書院，景德年間（1004～1007）改爲應天書院，在河南嵩山太室峰之南麓，初名太室書院，至道年間（995～997）改名爲嵩陽書院，此書院在明末圮毀，清初重建，以上爲宋代四大書院（圖11-165）。

　　至於遼金之學校亦仿宋制，《遼史・百官志》載遼太祖設立上京國子監，其後中京亦有國子監，南京設南京太學，各府各州設府學及州學，金亦如之。

　　元代之學校制度見《元史・選舉志》。元至元八年（1271）設國子學於燕京南城（即原來金之京城），並改金樞密院爲宣聖廟（即孔廟），至正二十八年（1291）拓建北城，遂令國子學於京城之東，此即今日北平國子監之前身。元仁宗延祐四年（1317），重修國子學殿門堂廡，並增建東西兩齋，泰定三年（1326）增建圍廊，天曆二年（1329）又增建齋舍。國子學東鄰即宣聖廟，置有周代十塊石鼓。

三、商店

　　由清明上河圖卷研究北宋汴京商店之特色，其一爲種類繁多，自飲食露店、南北食館、藥鋪、鞋店、書畫、算命、姑館酒樓、香菓店等，無奇不有，較現代都市商店並不遜色，《東京夢華錄》亦記載頗詳。其二爲公共出入交通較

圖 11-166　宋代之商店（採自張擇端清明上河圖）

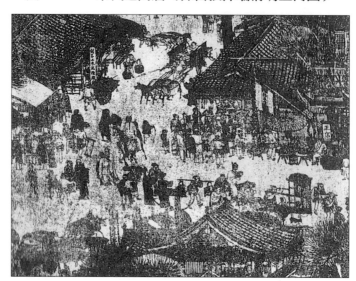

多之地區往往成爲市集，《夢華錄》所載相國寺定期市、州橋夜市、潘樓街、馬行街以及上河圖所畫之汴京虹橋上之市場皆有熙來攘往買賣人群。其三是商店之層數已有三層樓者，《夢華錄》曾載宮城東華門外景明坊有酒樓，稱爲白礬樓，又名豐樂樓，在徽宗宣和年間（1119～1125）改建成爲三層樓，五棟相向，各用飛橋（即天橋，如今日臺北華江社區所用者）明暗相通，飛橋有欄檻，上河圖卷亦有描寫之，其他一層及二層商店非常多，臨街之商店門皆設計可拆裝之木板門，以增加商店臨街面積。其四爲商店皆蓋瓦，屋頂大多用懸山及歇山式屋頂，且建築井然有序，此蓋以汴京爲四十四萬人大都市（崇寧年間調查），經濟爲全國首善地域使然。其五爲商店之招牌，琳瑯滿目，立於顯目的部位上，酒樓所用之酒旗常見於唐人詩中，如李中〈江邊吟〉：「閃閃酒帘招醉客」，杜牧〈江南春〉：「水村山郭酒旗風」張籍〈江南曲〉：「高高酒旗懸江口」在清明上河圖卷之酒樓皆有酒旗，懸藍布於竿頭，引風飄搖，旗成長方形，懸其短邊，酒旗用布通常爲一塊，亦有二塊者，見於較大酒樓。

四、臨水殿及臨水樓臺

《東京夢華錄》載，順天門（即新鄭門）外之金明池畔有臨水殿，徽宗政和年間（111～1117）所建，徽宗觀看金明池之龍舟爭標常憩息於此殿。池中央有五殿，殿基四面以石甃砌，殿中各設御幄龍床，五殿與群水殿間以名爲仙橋

圖 11-167
李嵩之臨水殿圖

圖 11-168
臨水樓臺（李嵩之八月觀潮圖）

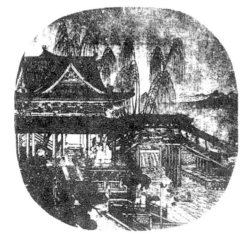

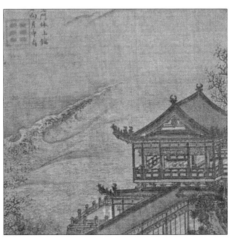

圖 11-169　臨水亭

劉松年之亭會圖

之三孔拱橋連絡，仙橋長數百步（一百公尺以上），橋面三虹，下排雁柱，中央隆起，稱爲駱駝虹，若飛虹狀，實爲一三孔之空腹拱橋，橋上有朱漆勾欄。橋南立有櫺星門，門南對街建樓臺稱爲寶津樓，樓前距金明池岸達百餘丈，爲廣場，供騎射百戲之所。宋人詩詞文章中，常有臨水、臨湖、臨海之樓臺，可見宋人喜於水邊建樓閣，以觀看水光湖色；清明上河圖卷臨汴河商店房屋比比皆是（今日蘇州杭州皆有臨水居，當其遺意），吾人亦可由其他宋人之畫中得知。圖 11-167 爲南宋畫家李嵩所畫之臨水殿圖，其殿建於一高臺基上，有臺階直上，臺基上有木造勾欄，殿面闊五間，皆無幕牆，四面開敞，其屋頂係重簷雙向歇山屋頂，四面皆有博風板，殿下簷軒上額枋分格，此爲宋代殿廡建築之特色，下簷之上有三攢出采斗栱，以承托上簷及屋頂，此殿以飛橋與池中殿相通，飛橋上有橋廊，以蔽風雨。圖 11-168 亦爲李嵩所畫八月觀潮圖，可能係描寫錢塘江邊海寧

之望海樓圖，係一臨水樓臺，高達二層。主樓有二層樓閣，正面三間（以望海之面爲正面），側面五間，四面皆不設門窗，以供眺望。樓後有廊相通，主樓下層之側面有迴廊，主樓旁有露臺，所有樓、廊、臺四周皆有勾欄圍住，勾欄望柱間立尋杖及地栿（即上下水平欄板），尋杖及地栿間有蜀柱；廊及樓之軒部有分格額枋。正樓飛簷起翹特別高，其脊獸在戧脊成排；歇山之博風板有紡綞形之垂花，值得注意的是主樓下簷與迴廊因屋頂坡度不同，故其正交處，係以迴廊屋頂楔入主樓下簷，而不用 45 度之斜脊交接。圖 11-169 爲南宋劉松年（1190～1230）所繪之亭會圖，係一江邊臨水亭，爲單簷歇山建築，亭立於打入江底之排樁上，排樁二排，平行於正脊，其上建木亭，面闊三間，明間最寬，次間稍狹有幕牆，明間開敞，以供眺望，其門檻係爲勾欄所代替，側面之明間有橋通岸上，橋亦有勾欄及望柱，屋頂正脊及戧脊之脊獸及正吻非常明顯，明間之軒上額枋亦有分格。

據圖 11-170 所示清明上河圖臨水樓臺圖，樓閣建於高臺之上，臺下有拱門水洞以通舟楫，其居水中有一重簷十字脊殿（即雙向歇山屋頂）爲臨水殿，此形殿宇爲宋代常用型式，由臨水殿通過長堤而上高臺樓閣，長堤下開水洞以降低水衝激力，堤上設勾欄，高臺上之前殿爲重簷歇山殿，其左右有重簷四角攢尖閣，殿後又有正殿，重簷歇山另加一垂直向懸山，型式奇特，殿閣之間皆以曲廊連屬。其後又有一高臺，立一捲棚亭，亭後又有一四角攢尖亭，用以望遠，與前面殿閣以復道連接；此種崇臺樓閣臨於水濱，宋代頗爲盛行。元人畫的金明池競舟圖（圖 11-171）亦有此種臨水樓臺，一即寶津樓，在圖之左面。

圖 11-170　臨水樓臺（清明上河圖）

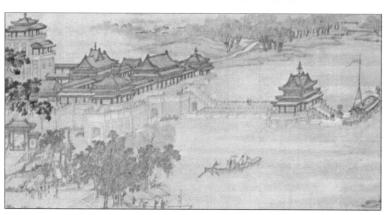

圖 11-171　金明池競舟圖

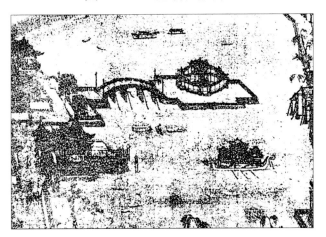

五、遼之四樓及祖州城制

遼之四樓載於《新五代史・契丹傳》：「（契丹）以其所居爲上京，起樓其間，號西樓，又於其東（即京之東）千里起東樓，（上京）北三百里起北樓，南木葉山起南樓，往來射獵四樓之間。……四樓門屋皆東向。」；又《舊五代史・契丹傳》亦稱：「（契丹）素無邑屋，得燕人（即河北省古稱燕）所教，乃爲城郭宮室之制于漠北……名其邑曰西樓邑，屋門皆東向。」後周廣順年間（951～953）胡嶠使《契丹作遊記》：「上京西樓有邑屋，市肆交易，無錢而用布，有綾錦諸工作；宦者、翰林、技術、教坊、角觝、僧尼、道士、中國人幷汾幽薊爲多。」又據《遼史・地理志》謂：「祖州……太祖秋獵多於此，始置西樓。後因建城，號祖州……城高二丈，無敵棚，幅員九里。門，東曰望京，南曰大夏，西曰液山，北曰興國。西北隅有內城。殿曰兩明，奉安祖考御容，曰二儀，以白金鑄太祖像；曰黑龍，曰清秘，各有太祖微時兵杖器物及服御皮毳之類，存之以示後嗣，使勿忘本。內南門曰興聖，凡三門，上有樓閣，東西有角樓。東爲州廨及諸官廨舍，綾綿院，班院祇候蕃、漢、渤海三百人，供給內府取索。東南橫街，四隅有樓對峙，下連市肆。」又載：「龍化州……本漢北安平縣地。契丹始祖奇首可汗居此，稱龍庭。太祖於此建東樓。……天祐元年（904）增修東城，制度頗壯麗。」

以上爲記載遼之四樓及祖州城文獻，由此，吾人知五代之季，我國地理學者有二誤，其一是誤以上京有西樓，其二是誤以四樓爲遼城邑之名。吾人據牟

里神父之《東蒙古遼代舊城探考記》，车里神父曾發現遼之祖州城遺址：

> 由黃城子或洒喇圖拉（Sara-txala）；逾山至巴顏河（Bayan-gol）流域，河之北為滿濟克山（Mantsik-erxe），山後即古之祖州。……城在狹谷之中，雨水山泉流注巴顏河。有一大河牀在城之東南，現正乾涸。城牆非完全方形，東西兩面均長一百八十弓（弓長一步，即 1.6 公尺，全長 288 公尺）。城門皆在城牆中間。北城寬三百九十弓（624 公尺）。內城在一百七十弓（272 公尺）與外城相連。北門在內外城相連處與東北城角之中。南城分三段，長短不齊。東一段北接東牆，南接南牆，南牆大致與北牆等。第三段東接南牆，西連西牆。（其形如圖 11-172）其形如下：全城位置山坡之上，內城及西南角為全城最高之處。城之西北角與一山溝相對，下有乾涸河牀。此河在近城之處分為二流，其一沿北牆流入前述之大河，其一沿西牆流入大河。內城之東門，昔為一大建築，今尚留有痕跡。門內有一高臺，似為昔日宮殿舊址。此處昔為皇城，決無可疑，地上尚留存昔日之黃綠色瓦，及大柱基石，觀磚瓦焚毀之蹟，此壯麗之古城，似毀於火……（此城）距上京四十里。[註11]

以上為牟里神父所發現之遼祖州故城，當無疑問，惟此城在金太祖攻破上京後，另遣將掠取祖州，並毀之。據《三朝北盟彙編》引《金虜節要》：「昔金人初破上京，盡屠其城……地居燕山東北一千七百里，乃五代史所載契丹阿保機

圖 11-172　遼祖州城遺存圖

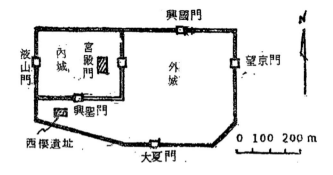

〔註11〕 參見牟里著《東蒙古遼代舊城探考記‧祖州舊城》中譯本，馮承鈞譯，臺灣商務印書館，「人人文庫」。

之西樓者是也。」現較值一提者爲祖州城廢址內城之南，內外城牆之間發現有一奇異石屋建築，與當地附近之蒙古人建築不同，牟里神父疑爲係祖州之西樓，其制如下：

該石屋向東，西南北三面以整塊花崗石爲壁，無門窗，東面左右各一石，其中爲門戶，自屋外量其各部尺寸開列如下：

壁厚爲 30 公分。壁高爲 3.1 公尺。南北長 5.25 公尺。東西寬 6.1 公尺。東西二石各寬 2.4 公尺。門寬爲 1.3 公尺。

> 屋頂亦以整石覆之，厚與壁等（即 30 公分），簷與壁齊，四隅有角。
> 建屋時頂壁皆聯以鐵鉤，今尚能見其痕跡。今日屋中空無所有。據
> 蒙古人言，屋隅昔有一白石神像，已爲人碎作磨刀石。此外尚見有
> 破碎大綠瓦〔註12〕（圖 11-173）。

圖 11-173 祖州外城西面之石屋（西樓）復原圖（左）、平面圖（右）

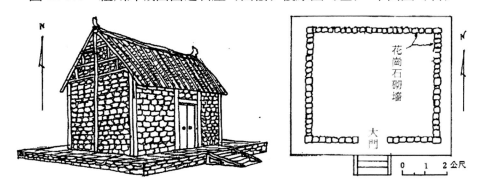

據牟里神父此段話，可知此石屋係遼代建築無疑，因門開東向爲遼建築之特色，又因此樓在內城之外，且其制狹小，迨非《遼史》所稱之宮殿可知，而其內又有白石神像，外有破碎之綠瓦（可能綠色琉璃瓦），可知係供奉神明之用，而非人居可知。又因只是單層而非重樓，不可謂爲「樓」殆無疑問，由此推斷，此小石屋（室內淨面積僅 261 平方公尺）實爲祭祀觀音之菩薩堂，爲天雄寺之一堂，而白石神像實即白衣觀音石像。

吾人據《遼史‧太祖本紀》載，太祖前六年（913）三月曾親征劉守光至幽州……以所獲僧崇文等五十人歸西樓建天雄寺。又《遼史‧禮志‧吉儀》載：「太

〔註12〕 同註 11。

祖幸幽州大悲閣，遷白衣觀音像，建廟木葉山，尊爲家神。於拜山儀過樹之後，增「詣菩薩堂儀」一節，然後拜神……興宗先有事于菩薩堂及木葉山遼河神，然後行拜山儀。」由此可知太祖自幽州歸來後，在木葉山建菩薩堂，尊觀音爲家神，則在祖州（西樓）天雄寺亦建有菩薩堂殆無疑問，而祖州菩薩堂所供之觀音像爲太祖命人仿木葉山觀音像而刻之白石像，後被蒙古人所碎毀當作磨刀石之白石像即是遼太祖所刻之觀音石像，則牟里神父所見現存之石屋殆爲菩薩堂無疑。祭菩薩亦爲拜山儀式之一，其門東向亦符合之，覆瓦以綠瓦，蓋以遼人崇祀日、尊東方（日出之處），東屬青、屬木，故以綠瓦爲之。

至於遼之東南北樓除探查其遺址並從事發掘考古外，無法知其制度。

六、文學史上之宋代著名建築

（一）豐樂亭

在安徽省滁縣城西南之豐山，宋代文學家歐陽修所建，修當時爲滁州太守，因：「樂其地僻而事簡，又愛其俗之安閒……又幸其名，樂其歲物之豐成。」故：「疏泉鑿石，闢地以爲亭。」並作〈豐樂亭記〉以便：「本其山川，道其風俗之美，使民知所以安此豐年之樂者，幸生無事之時也。」亭旁有幽谷，谷中清泉瀯然而出，稱爲「翠微泉」。亭旁並佈景造園，園種四時之花，故歐陽修曾令其屬下往幽谷種花，指示：「淺紅深白宜相間，先後仍須次第裁。我欲四時攜酒去，莫教一日不花開。」可見歐陽修對造園之講究及園藝之造詣。

圖 11-174　豐樂亭

當時另一名士蘇東坡亦曾書寫〈豐樂亭記〉刻石鑲於亭邊，現無存。今日之豐樂亭如圖 11-174 所示，為後人在其故址重建者，垣牆壁立，有橫額「豐樂亭」，僅有一月形門，無軒窗可供眺望，到像一磚樓，已失古意。

（二）醉翁亭

係歐陽修為滁州太守時，僧智僊所建，在滁縣西南十里之瑯琊山，歐陽修命名為醉翁亭，因：「太守與客來飲於此，飲少輒醉，而年又最高，故自號曰醉翁也，醉翁之意不在酒，在乎山水之間也。山水之樂，得之心而寓之酒也。」而其心意以：「人知從太守遊而樂，而不知太守之樂其樂也。醉能同其樂，醒能述以文者，太守也。」蓋以其不容於王安石，外放地方州守，在「野芳幽香，佳木繁陰，風霜高潔，水落石出」之滁縣瑯琊山孤芳自賞，怡然自樂，誠文人之高雅可貴處。

明嘉靖年間（1522～1566）太僕卿趙鉽在亭旁建樓，故亦稱「醉翁樓」。今亭前，有歐陽修石像，上題「一醉千秋」，亭以磚垣範圍，樹木蓊鬱，亦有亭記所稱：「樹林陰翳，鳴聲上下」之意味。而其亭以歐陽文中有：「有亭翼然，臨於泉上。」可知係一臨水亭，有如劉松年之臨水亭（圖

圖 11-175 醉翁亭牆垣

圖 11-176 醉翁亭

已於抗戰期間被焚毀

圖 11-177 醉翁亭刻石

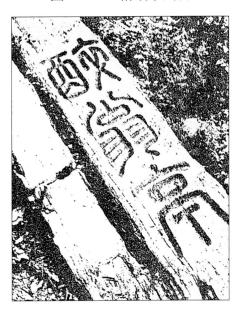

11-169）之意味，亭之翼然代表其屋簷翬飛之「翬飛曲線」，且出簷深遠，其亭（圖 11-176）屋簷亦如此，可惜焚毀於抗戰倭寇炮火，無從考證是否爲宋代建築遺物，現已修復。

（三）放鶴亭

在江蘇徐州雲龍山，宋元豐元年（1078），張天驥所建。張天驥因隱居於該山，故自號爲雲龍山人，該亭立於雲龍山西麓，其名因：「山人有二鶴，甚馴而善飛，且則望西山之缺而放焉，縱其所如，或立於陂田，或翔於雲表；暮則儀東山而歸，故名之曰放鶴亭。」當時之徐州太守蘇東坡曾爲該亭作記，亭之故址今尚在（見圖 11-179），方約一丈，爲石造，清乾隆時曾重建之，並刻石：「雲龍山下試春衣，放鶴亭前送落暉。一色杏花紅十里，狀元歸去馬如飛。」今其小石亭旁另建一大亭，亦稱放鶴亭，亭旁有喇嘛塔，似窣都婆形，而覆鉢似鐘，鉢頂刹三層，當係元代之古物。

圖 11-178　放鶴亭故址　　　圖 11-179　放鶴亭

（四）滄浪亭

在江蘇省吳縣（即蘇州）群學之南三元坊附近，今成蘇州美專之校舍。據葉夢得之《石林詩話》載，此處本爲吳越王朝時，廣陵王錢元瑞之池苑，其地積水數頃而成湖，旁有一高下曲折小山與水相映。宋慶曆年間（1041～1048），蘇子美謫廢蘇州，以四萬錢買得其地，並於水旁造園，築亭稱爲滄浪亭已述於前，歐陽修曾以詩題寄蘇子美謂：「清風明月本無價，可惜只賣四萬錢。」詩雖對子美幽默，然卻使滄浪亭名傳千古。歐陽公詩另有：「荒灣野水氣象古，高林

翠阜相回環。」名句詠亭。該亭自子美後，紹聖年間（1094～1096）爲章惇所得，並擴大其址，另建亭閣，另立假山等景。至南宋紹興年間（1131～1162）一度爲韓世宗所得，據《考工典・亭部雜錄》引《捫蝨新話》，當時亭已非初創，但仍有：「柳塘春水漫，花塢夕陽遲。」之景緻。至明代歸有光曾作一篇〈滄浪亭記〉以誌其亭之始末，其後清代乾隆時，《浮生六記》作者沈三白曾在此亭與其妻芸娘談滄浪韻事。現建校後，已另建一希臘巴登農神廟（Partheuon Temple: Athens）式之禮堂，千古傳頌之美亭，已爲多立克希臘群柱（Doric Order）所取代，眞令人憑弔不已（圖 11-180、11-181）。

圖 11-180　滄浪亭故址　　　圖 11-181　蘇州滄浪亭本來之面目

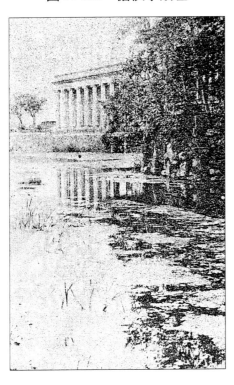

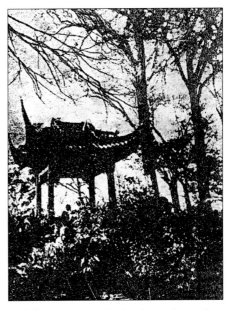

滄浪亭之假山以土石相間，或以太湖石，或以黃石，樹植其石間土中，俟枝扶葉茂，天然一色，其天然山林不分眞假，此爲宋元假山佈景特色。

（五）徐州黃樓

宋代之徐州，其東北面城外有黃河繞經而過，宋熙寧十年（1077）七月，黃河潰決於澶淵（河北濮陽），東入鉅野（今山東鉅野），至八月，南淹溢至徐州，當時徐州太守蘇東坡已早爲備，令人準備工具、土石及糧食，水將至時，四門已塞，水淹高達二丈八尺（約 8.5 公尺），城僅剩三版（六尺即 1.8 公尺）

未淹，東坡命人分守，徐州城終得以全。水退後，東坡又令戍兵築靠近徐州城黃河木堤，堆以土石，圍於城外，稱爲月堤，以減水對城之壓力。並於徐州東門上建城樓，以黃土墁壁，蓋以黃瓦，號稱黃樓，其弟蘇轍和詞人秦觀遊其上，並作〈黃樓賦〉，以歌詠其事。黃樓墁以黃土之意蓋以土能勝水，水來土淹，而土居方位之中，其色黃，故稱黃樓，蓋有鎮壓黃河水患之意。

今黃河已改道，不經徐州，而徐州城東門黃樓也已傾落，土壁圯剝，僅有於憑弔此古蹟時，如蘇轍〈黃樓賦〉所謂：「弔古人之既逝，憫河決於疇昔，知變化之無在，付杯酒以終日」之心情了。

七、牌樓

我國古代「象魏」以懸治象導源於周代，其象魏有梯可登臨觀望，故又稱「觀」，此種「觀」用做「城門」或宮室之門前，其下有門道「缺」口，故稱爲「闕」。闕爲缺口之意，周代之「城闕」、「門闕」皆有梯可供登臨，吾人已論於拙著《中國建築史》上冊中。到漢代，闕又起一大變化，即闕常建於陵墓前，以石材建造之「闕」有仿木構造之細部（包括梁枋、斗栱、屋頂等），而無梯可登，成爲陵墓建築一種雕刻，此即爲墓闕或稱陵闕，此爲闕之第一變，到東漢以後，常成左右一對配置之闕，其上部以平座連結，如四川成都畫像磚闕形門，平座下有門道可通，顯然成爲雛形之牌樓，此爲闕之第二變（另一方面，獨立之闕與我國傳統「臺」之建築發展成爲臺榭建築，加上佛教窣都婆墓塔之風格並加以融和，即發展成「塔」之建築）。此種闕形門在六朝以後，遂演進成旌善之坊表，即凡有節孝、忠義、善行等，皆由政府建坊，「坊」假借「望」字，以供人觀望而昭旌善罰惡之用。例如《考工典》引《粧樓記》謂：「宋鮑照之妻不妒，宋公表其閭曰『女宗』」，又《南史·孝義傳》云：「元嘉七年（430），南豫州西陽縣人董陽三世同居，外無異門，內無異烟（即另立門戶爐灶）；詔榜門曰：篤行董氏之閭。」隋唐之際，市里劃分爲「坊」，蓋以其每坊皆建有坊門，而坊表另亦用於旌善，此與六朝無異，如《獨異志》謂：「朱敬則孝友忠鯁，舉世無匹，門表、闕者六所，古今無之。」而六朝以及隋唐之坊表，較漢闕形門已簡化許多，僅立二柱於門道兩旁，二柱上端穿橫樑，樑上供掛匾額或題字，二柱亦有題字。

隋唐之坊表至五代以後，又改爲較繁複，並改稱「綽楔」。據《新五代史·

李自倫傳》：「其量地之宜，高其外門，門安綽楔，左右建臺，高二丈二尺，廣狹方正稱焉，坊以白而赤其四角，使不孝不義者見之，可以悛心而易行焉。」若此而言，五代「綽楔」之制，係以外門前左右各建一坊臺，坊臺係土臺，外砌石擋土，其高一丈二尺（約3.6公尺），底寬亦一丈二尺，平面方形，下闊上狹，四面墁以白灰，每面四角油漆紅色，紅角白底，觸目而令人心有感觸（因紅白互為補色），可令不孝不義的人有所革心而向善。

但當時旌表前時有另築雙闕以示隆重，見於《新五代史・李自倫傳》：「前登州（在山東省牟平縣）義門王仲昭六世同居，其旌表有聽事、步欄（亦即拒馬），前列屏，樹烏頭正門，閥閱（即門扇）一丈二尺，烏頭二柱端冒以瓦桶（即甬瓦），築雙闕一丈，在烏頭之南三丈七尺，夾樹槐柳，十有五步。」此種旌表集拒馬、牌樓、雙闕於一處，顯係特加優隆，以旌其善行。

圖11-182　牌樓之演進

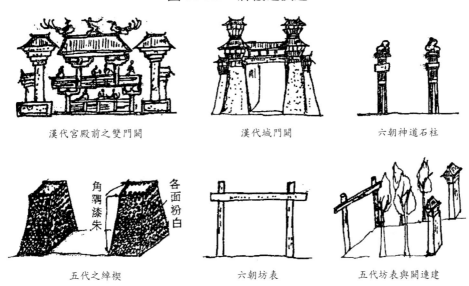

漢代宮殿前之雙門闕　　　　漢代城門闕　　　　六朝神道石柱

五代之綽楔　　　　六朝坊表　　　　五代坊表與闕連建

圖11-183　宋代烏頭牌坊（左）、宋代山棚（右）

　　宋代時亦以坊表旌善，不變古制。如《宋史·孝義傳》謂：「龐天祐，江陵人，以經籍教授里中。父疾，天祐割股肉食之；疾瘉，又復病目喪明，天祐號泣祈天舐之。父年八十餘，大中祥符四年（1011）卒，天祐負土封墳，結廬其側，晝夜號不絕聲。知府陳堯咨親往致奠，上其事，詔旌表門閭。天祐家無儋石儲，居委巷中，堯咨爲徙里門之右，築闕表之。」此種有旌表之闕係刻表於闕側；又有門坊，據《家世舊聞》：「青州（今山東益都縣）王沂公所居坊，有牓曰三元文正之坊。」亦有沿用五代之綽楔，如《宋史·孝義傳》載：「郭義，興化人（今福建仙遊）……客錢塘，聞母喪，徒跣（赤足）奔喪，每一慟輒嘔血……郡上其事，詔旌表其閭，於所居前安綽楔，左右建土臺，高一丈二尺，方正，下廣上狹，飾白，間以赤，仍植所宜木。」則知宋綽楔之制與五代者相同。

　　至於宋代最華麗之臨時牌樓爲每年元宵節搭建於汴京大內南門宣德樓前之山棚，該山棚木造，正對宣德樓，面闊三間，下列三門道以供交通。中門道最寬，稱爲都門道，其左右門道稱爲左右禁衛之門，各門道皆以金字書寫，並加以綵綴結之，中門道最高處，書寫「宣和與民同樂」，[註13] 山棚左右柱以綵結文殊、普賢菩薩騎獅子、白象，並以轆轤絞水至棚上之水櫃，以管引至兩像五指尖，噴水霧如瀑布狀。又於左右門上，以草縛成戲龍之狀，用青幕遮籠，草上密置燈燭數萬盞，望之蜿蜒如雙龍飛走。此種山棚，與今慶典之綵樓相似，屬於裝飾華麗之牌樓。

　　宋代之旌表，到明代稱爲牌坊，見明·楊愼之《丹鉛總錄》：「古者民曰『編民』，書（即周書畢命）所謂彰善癉惡，表厥宅里；今之『牌坊』、（古之）綽楔，排門、粉壁是也。」至清代方稱爲牌樓，當述於後章。

八、穹窿道（或拱門道）

　　居庸關在河北省昌平縣北，距北平僅五十公里，爲長城重要之關口，今其關門尚留有元代至正五年（1268）所建之雲臺，如圖 11-184 所示。該雲臺全部以白石所造，其中有一五角形之穹窿道稱爲甬道，以供南北通路，甬道之拱門

〔註13〕橫額隨年號而變更首二字，據《東京夢華錄》註引《鐵圍山叢談》：大觀元年，於山棚中，金字書寫：「大觀與民同樂」。

面淨寬 7.3 公尺，淨高 8.7 公尺，拱石（連外拱圈）厚 1.35 公尺，連勾欄全高
10 公尺，穹窿道石壁長 16.5 公尺。前後拱門面上共計以三十一塊拱石砌成，石
面上有印度式之雕刻，拱冠石面刻有帶翼之印度蛇神伽魯達（Goruda），大目、
大鼻、雙手高舉、大腹、大胸、雙腳屈曲各踏一蛇、背生翼，此為印度特有的
神祇，伽魯達旁有帶七蛇帽之女神，其下有捲螺形之毛葭葉及寶相華等浮雕
飾。穹窿道內有精緻之佛像雕刻，尤其前後入口兩旁有四大天王浮雕，神態生
動，四大天王即摩利清（在東北角）、摩利紅（東南角）、摩利海（西北角）、摩
利受（在西南角）等，其雕刻手法精細，且屬於印度風格。雲臺之側牆為整層
塊石砌成，勾欄以下共計二十層，側牆之中塡土搗實，勾欄之構造與宋代大致
相若，惟望柱下壓設一螭首，望柱頭雕為葫蘆狀，實是一變，兩望柱之間，僅
有一癭項及二半癭項，地栿有華紋，雕刻細緻，皆屬上品。而穹窿道四大天王
間鑴刻有漢、蒙、藏、維吾爾、梵、西夏等六種陀羅經文，為研究西夏文字不
可缺乏之史料，六種文字之刊刻象徵元朝統治領土所應用之方文。東西壁經文
上各有五尊坐佛，天花上雕有五尊曼陀羅尊者（Mandorla）像，皆各具法相，
線條細膩，一變六朝以來疏朗風格。本雲臺建築之手法、結構、式樣及雕刻風
格，實為元代藝術精華之遺存。

　　圖 11-185 為甬道壁雕刻天王半身及侍者像，據《客窗閒話》載，明武宗在
宣化梅龍鎮得酒肆女李鳳欲歸京師，至居庸關雲臺，見關口所雕四大天王石像
「怒目生動」，遂暈眩墜馬，寢疾而死，可見其雕刻手法之精。雲臺上舊有元泰

圖 11-184　居庸關雲臺

其平面底部東西寬 29m，南北深 16.5m，上部寬
26.5m，南北深 13.5m，為元至正五年建，其上
原有三座塔

圖 11-185　居庸關雲臺天王浮雕

圖 11-186　居庸關佛像浮雕

寺，建於玄武宗至大年間（1308～1311），今寺已無存，惟考據其寺型式，當係
過街塔如拉薩城門塔樣式（如圖 11-135），則當爲喇嘛塔，即覆鉢上加刹竿之
白塔樣式。

九、戲棚

　　宋人喜愛露天看戲，據《東京夢華錄》記載，有「般雜戲」、「傀儡戲」、
「影戲」、「教坊子弟戲」等多種，觀看演戲的觀眾常：「不以風雨寒暑，諸棚
看人日日不可勝數」。據《清明上河圖》繪有戲棚（如圖 11-187 所示），其構造

圖 11-187　宋代戲棚──清明上河圖

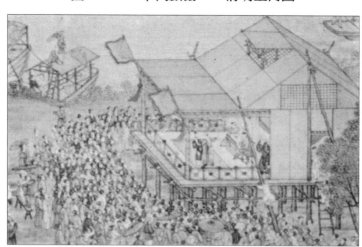

係以木架搭成，前中後三組木柱則伸出棚面以搭頂篷，中柱一組特高以搭成一斜坡屋頂，頂篷前面取平坡，平坡與斜坡交會處、中柱、後柱皆各設控柱，以增加戲棚的穩定，屋頂似用塊板組成長方形平板（Panel）覆蓋，斜頂篷設一可開的天門，以增加通風與散熱，戲後臺亦用平板釘蓋，後臺側面開一門，用木梯上下，後臺山牆處設檻窗，戲門前面有二旗，稱為「戲簾」，此種戲棚式樣迄今仍沿用未變。

十、經幢經

經幢由南朝神道石柱衍化而來，始於唐高宗時，至唐末已漸複雜，其相輪及傘蓋之數目也愈多，不但有刻經文，更有雕刻佛誕生等故事者，如圖11-188所示為唐末或五代初年之河北邢臺縣之東大寺（又名開元寺）經幢，相輪四盤，且有須彌座，仿如石塔，此外河北趙縣另有北宋初年之經幢高達九公尺。五代經幢留存於蘇州及杭州地區，如杭州定慧寺及靈隱寺天王殿經幢皆建於吳越王國時期，後者且有命僧延壽造作之銘文，皆八角形經幢，臺基以階級式四

圖11-188
東大寺經鐘（河北省邢臺）

圖11-189
靈隱寺天王殿前經鐘（浙江省杭州）

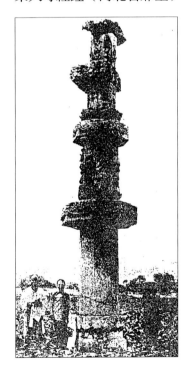

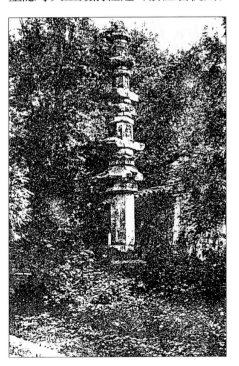

圖 11-190　定慧寺經鐘

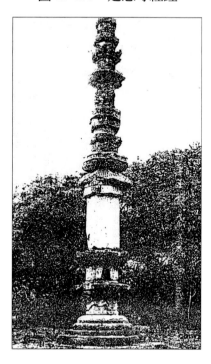

圖 11-191　宋太祖乾德三年（965）銘
文鐘柱有陀羅尼經上部

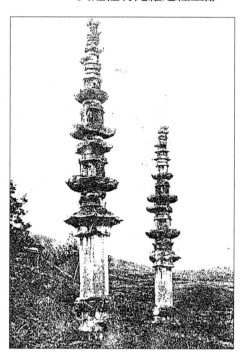

角蓮座，幢身三層，上層最高，其上又有七級至九級相輪，相輪之間，並鐫刻佛龕。至於杭州梵天寺經幢，亦建於吳越王朝，有宋太祖乾德三年（965）之銘文，因當時吳越王國已奉宋正朔，故有此年號。其形式與定慧寺相同，惟此雙經幢均刻有陀羅尼經文（圖 11-191）。由以上之經幢型式可看出經幢具有三個主要部份，即幢座、幢身和幢頂三部，幢座普通含有一個須彌座加上若干個層簷，幢身較長，爲雕刻經文之所在，幢頂上亦有若干層簷，故幢座恰如石塔之基壇，幢頂爲刹竿，惟幢頂之輪盤層簷變化較爲複雜而已。幢身常爲多角形，以便刻銘。

十一、天文臺

（一）宋元祐年間（1086～1093）

　　天文學家兼博物學家蘇頌建水運儀象臺，即水力天文臺，其臺制依《新儀象法要》：「其制爲臺，四方而再重（即平面四方，立面三層），上狹下廣，高下相地之宜，四面以巨枋木爲柱，柱間各設廣桄（寬橫木），周以板壁，下布地栿，

上布板面，內設天梯再休，隔（即臺面）上開南北向各一門，隔下開二門各南向雙扉，渾儀置上隔，儀有三重，曰六合儀，曰三辰儀，曰四游儀，其上以脫摘板屋覆之……地櫃置臺中隔，渾象亦有天經雙規，……地渾單規……，臺內仰設晝夜機輪八重，貫以機輪軸……，輪外以五層半座木閣蔽之，層皆有門，以見木人出入。第一層左搖鈴，右扣鐘，中擊鼓，第二層報時初及時正，第三層報刻，第四層擊夜漏金鉦，第五層報夜漏更籌。又於八輪之北側設樞輪，其輪以七十二幅，為三十六洪束，以三輞夾持受水三十六壺，轂中橫貫鐵樞軸一，南北出軸，南為地轂，運撥地輪，天柱中動機輪，動渾象，上動渾儀。又樞輪左設天池平水壺，平水壺受天池水，注入受水壺，以激樞輪，受水壺水落入退水壺，由壺下北竅引水入昇水下壺，以昇水下輪運水入昇水上壺，上壺內昇水上輪及河車同轉上下輪，運水入天河，天河復流入天池，周而復始。」

　　由此，可知蘇頌之水運儀象臺為水力自動運轉天文臺，其重點在於藉水力帶動水輪，以運轉水鐘，使之自動報時，故可稱為有自動天文鐘之天文臺，至於渾儀具有赤道儀（六合儀）、星圖儀（三辰儀）、子午儀（四游儀）之性能，實為巧妙。今依《新儀象法要》所載之儀象臺圖轉載於此（如圖 11-192、11-193 所示）。

圖 11-192　北宋蘇頌之水運儀象臺（左）、報時水鐘（右）

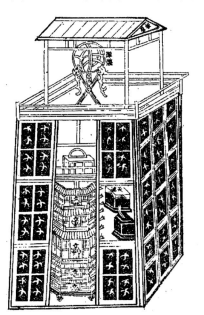
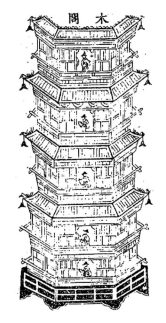

圖 11-193　北宋蘇頌水運儀象臺想像圖

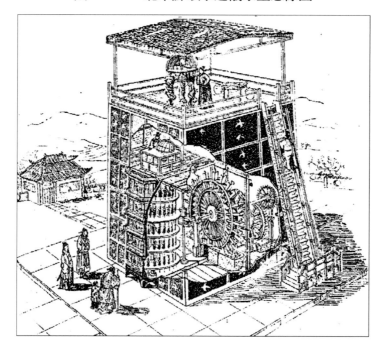

（二）元時代

元代天文學家郭守敬，曾於西元 1280 年奉元世祖詔令製造簡儀、仰儀、渾天儀、日規儀等，計十三份，分於全國各地天文臺建置。其中最值得注意的是於河南省洛陽東南五十里造成鎮（古陽城）之測景臺，該處原有周公所建之測景臺，唐開元十一年（723）重建之，現尚有唐碑及八尺表柱；此臺到元世祖至元十六年（1279），郭守敬又重建之；據董作賓等人之調查報告：

臺爲截頭錐形，臺座每邊長五十尺，臺頂邊長約二十五尺，有二階梯由臺座通至上面平臺，臺上北邊有三室之單層建築，中間一室開一窗戶可見北面直立的四十尺表桿以及其所投之日影。表桿現已不存，屋頂爲觀星臺，其上可能立有垂直細薄桿以作爲過子午線的中天觀測。從記載上可知其中一室置有大漏壺，臺座北面地上設有長逾一百二十尺的「量天刻度尺」，尺上除刻度外，兩邊有兩平行槽，其兩端相連成一水平的水準器，此器深入錐體臺身而正交於臺頂屋內中間房屋之牆腳，而晷表殆爲一根獨立的桿插入於水平刻度尺近端之套筒內。臺上「觀星臺」高於刻度尺僅二十八尺，全臺建築均用磚石砌成，此觀星臺之外形與巴比倫之觀星臺棲崑崙臺（ziggurat）有點類似。

圖 11-194　元郭守敬之觀星測景臺（河南洛陽）

測景台平面草圖

北

陽城周公測景台正面

測景台素描

據《元史・天文志》載此測景臺圭表如下：

圭表以石爲之，長一百二十八尺，廣四尺五寸，厚一尺四寸，座高
二尺六寸。南北兩端爲池，圓徑一尺五寸，深二寸，自表北一尺，
與表梁中心上下相直。外一百二十尺，中心廣四寸，兩旁各一寸，
畫爲尺寸分以達北端，兩旁相去一寸爲水渠，深廣各一寸，與南北
兩池相灌通以取平。「表」長五十尺，廣二尺四寸，厚減廣之半，植
於圭之南端，圭石座入地及座中一丈四尺，上高三十六尺，其端兩
旁爲二龍，半身附表上擎橫梁，自梁心至表顚四尺，下屬圭面，共
爲四十尺，梁長六尺，徑三寸，上爲水渠以取平。兩端及中腰各爲
橫竅，徑二分，橫貫以鐵，長五寸，繫線合於中，懸錘取正，且防
傾傾墊。

其中所言「圭」即量天刻度尺，「表」即表桿，以銅爲之，水渠即水準器，此爲
《周禮》立圭表取影之遺制。

第十節　五代宋遼金元之陵墓建築

五代諸帝享祚不久，且橫死者亦多，陵墓之制皆因陋就簡，且鑑於唐十八
陵無不被亂兵發掘（參見《資治通鑑・後周紀》及《舊五代史・太祖本紀》），

故陵墓之葬物、副葬物、石雕皆遜於唐代，今單舉後周太祖郭威臨終前對晉王柴榮（即後周世宗）告誡，曾述其死後陵墓之制如下（據《舊五代史‧太祖本紀》）：

> 我若不起此疾，汝即速治山陵，不得久留殿內。陵所務從儉素，應緣山陵役力人匠，並須和雇，不計近遠，不得差配百姓。陵寢不須用石柱，費人功，只以磚代之。用瓦棺紙衣。臨入陵之時，召近（陵）稅戶三十家爲陵戶，下事前揭開瓦棺，遍視過陵內，切不得傷他人命。勿脩下宮，不要守陵宮人，亦不得用石人石獸，只立一石記子（即石碑），鐫字云：「大周天子臨昌駕，與嗣帝約，緣平生好儉素，只令著瓦棺紙衣葬。」

據此，則陵墓甚爲簡單，斂以紙衣，葬以瓦棺，陵內以磚砌築，不殉葬，不副葬明器；陵外不立石人石獸，此爲平民之葬法。但依《太祖本紀》載，葬於嵩陵，是時正與北漢交兵，當照郭威遺言而葬，殆無疑問。又分葬其衣冠於四方，〔即葬劍甲各一副於河魏府（今河南），葬通天冠絳紗袍於澶州（今河北），葬平天冠袞龍服於東京（開封）〕

至於十國葬制因文獻記載不詳，然其陵墓之制與唐陵相比，皆較卑小，此蓋割據一方的藩鎮其財力不可與統一唐室相比，且目睹陵墓越是高崇，越是厚葬，在戰亂之際，遭受挖掘機會越多，故不敢厚葬耳！今舉前蜀之主王建陵墓制以說明之：

前蜀主王建卒於梁貞明四年（918），葬於永陵，在今四川省成都市老西門外，其墳爲圓形陵臺，高十五公尺，直徑八十餘公尺，墳周砌以九層條石層，每塊條尺長 1.2 公尺，厚 0.3 公尺，陵臺外似有當時陵牆的磚基殘餘，惟陵牆已無存，墓室已被發掘，係以紅砂岩砌築，長達 30.8 公尺，分爲前、中、後三室，以中室最大，後室次之，前室最小，墓室由十四道拱券構成，前墓室有拱券四道，券與券間距離 0.8 公尺，室寬 3.8 公尺，高 5.45 公尺，長達 4.45 公尺，有木門裝於第一道拱券之後壁，前室相當於羨道，未發現殉葬品；中墓室有拱券七道，皆雙重券組成，自地坪至拱頂高爲 6.4 公尺，券柱門距 0.83 公尺，柱厚 1.2 公尺，室長 12 公尺，室寬 6.1 公尺，前後皆設木門，中室爲容棺槨之室，置於一石壇上，石壇有雕刻花紋須彌座，其壺門刻有女侍，全部敷

彩，主要部份並貼金箔，石壇上置棺槨，木製，有抬環、包片、飾片、棺釘，其上髹漆，下按有三級木臺階，棺木後有石缸，爲供照明、點萬年燈用油之容器，石壇兩旁雕有侍立十三神像。棺中殉葬物有玉帶、銀器、銅鏡、陶器等。後墓室由三道拱券組成，長 5.7 公尺，高 5.5 公尺，寬 4.4 公尺，置有王建石造像一座，臉帶朱色，冠鞋黑色、諡寶及王冊等法物，後室之末端有石雕御座（圖11-196）。

圖 11-195　前蜀王建永陵（四川成都）

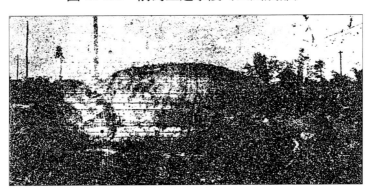

圖 11-196　前蜀永陵入口（左）、永陵石棺臺座（右）

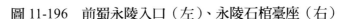

　　據《名畫錄》載蜀光天元年（即梁貞明四年），蜀先主（即王建卒），由畫家趙德齊與高道典畫陵廟、鬼神、人馬及車輅、儀仗、宮寢、嬪御一百餘堵，可知趙高二畫家曾參與王建陵廟的繪畫，則墓室石壇與棺槨之雕刻花紋繪樣亦可能出自其手。

　　又長江流域下流南唐之二陵，爲南唐烈祖李昇（942 年歿）之永陵，及元宗李璟之順陵（958 年歿），在江蘇省江寧縣東善鎮西北高山之南麓。此二陵在民國四十六年被發掘，永陵有前中後三室，各室之前有狹廊，兩旁有側室，前

中各有一側室，後室有三側室，全長 21.48 公尺，寬 10.45 公尺，前中皆有穹窿屋頂，後室爲覆上形屋頂，各主室與側室皆有拱門相連，全墓室皆爲磚造穹窿。南唐三主皆係盤一方之潛逆，僅知苟且偷安，並自知無法與中原王室抗衡，故甚懼滅亡後陵墓遭到發掘，其營山陵之位置及詳情皆秘之，彷彿胡人之潛葬制度，皆不起墳而只營地下陵殿而已，試以李璟於彌留時遺令：「留葬（南都）之西山，累土數尺爲墳，若違吾言，非忠臣孝子。」李後主雖違其言而歸葬金陵（今江寧縣），然有關營陵之事，亦甚神秘，且地下陵殿以堅固之磚造穹窿爲之，地面上不留一物，使之不得知而發掘，而埋葬千年未盜，但現仍遭發掘，若李璟父子地下有知不免悲哀。

<p align="center">圖 11-197　南唐永陵平面（上）、透視（下）</p>

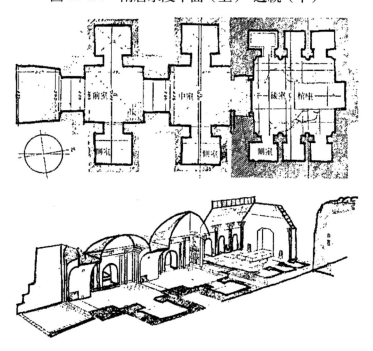

至於兩宋葬制及陵墓制具《宋史・禮志・二十五・山陵》記載，今依該志所載與實制混合說明如下：

一、宣祖安陵

宣祖趙弘殷爲宋太祖之父，卒於後周世宗顯德年間（954～959），原葬於汴京東南隅。乾德（963～967）初年，改葬於河南府鞏縣西南四十里訾鄉鄧封

村（今河南鞏縣西南），以宋太祖之弟趙匡義（即宋太宗）爲修陵史，其陵制如下：

　　皇堂（即墓穴）下深五十七尺（17.5 公尺），其陵臺高三十九尺（12 公尺），分爲三層，下層每面長九十尺（27.6 公尺），平面正方形，且皇堂南神門（神門爲墓門）九十五步（146 公尺）有乳臺，乳臺高達二十五尺（7.68 公尺），乳臺南九十五步有鵲臺，鵲臺高達二十九尺（8.9 公尺），並建有神牆（即陵墓圍牆圍繞墳墓、乳臺、鵲臺，全長四百六十步（706 公尺），神牆高達九尺五寸（2.9 公尺），四方各置有神門、角闕等。墓內副葬有車輿、明器、玉器等種類繁多，運靈車及凶杖之車有所謂大升輿、龍循轟魂車、香輿、銘旌哀謚冊寶車、方相貫道車、白帽弩、素信幡、錢山輿、黃白紙帳、暖帳、夏帳、千味臺盤、衣輿、拂纛、明器輿、漆梓宮夷衾、儀槨、素罍、包旌、倉瓶、五穀輿、瓷甒、瓦甒、辟惡車，玉器副葬者有贈玉、鎮圭、劍佩、旒冕玉等皆以青錦綬置安陵中。

　　又據《宋史・禮志・凶禮》，安陵內有祔葬（合葬）宋太祖母杜太后。又宋太祖二后均陪葬於安陵，一爲宋太祖孝明皇后於乾德二年（964）葬於安陵之北，一爲孝惠皇后葬於安陵之西北，此二后陵制度，皇堂下深四十五尺（13.8 公尺），上高三十尺（9.2 公尺），陵臺二層，底層四面各長七十五尺（23.1 公尺），南神門至乳臺長四十五步（68 公尺），高二丈三尺（7 公尺）。其吉凶杖皆如安陵。

　　由此可見，宋代帝王葬其親之隆厚，簡直已忘先代帝陵被掘之遺訓。

二、太祖永昌陵

　　永昌陵亦在河南鞏縣，與安陵相距不遠，宋太祖死於開寶九年（976）十月，次年四月葬於永昌陵，其陵制及吉凶杖與安陵相同，惟再增轀輬車（車內有窗，閉之則溫，開之則涼，避免屍體因溫度變化而易腐）、神帛肩輿，凡用三千五百三十九人運送喪具、凶杖、明器。

　　又宋太祖孝章皇后死於至道元年（995），陪葬於永昌陵之北，其皇堂、陵臺、神牆、乳臺、鵲臺與孝明皇后一樣。據日人關野貞調查，孝章皇后陵前有鵲臺，其後以四角闕構成塋域，長三百三十公尺，寬二百五十公尺，均以乳臺二座分立做爲各向陵門，南陵門北上有石馬二、石虎四、石羊四、文官石人四

構成陵道，往北通過神門可達陵臺，陵臺方形，邊長五十公尺，與《宋史》所載陵制規模略有不同。見圖 11-198，因除陵穴（即《宋史》所謂皇堂）深無法得悉外，其陵臺現僅爲一四角錐形，邊長爲安陵之二倍而非同於安陵，南神門至乳臺長達一百三十公尺，亦爲《宋史》所稱安陵之兩倍長。此種原因當係宋太祖遺詔是比照安陵制度，而宋太宗爲營其浩大之永熙陵不得不擴大其嫂陵所致。

圖 11-198　宋太祖永昌陵平面（上）、宋真宗永定陵（下）

由此可知，宋陵普遍皆行合葬制度，惟仍有例外，如永昌陵及孝章皇后陵即是。

此外，宋陵經金人及蒙古人之鐵蹄之下，仍未遭如唐宋陵被盜掘而保存完好，此乃由於宋陵之葬制與漢唐帝陵相比較仍算薄葬之故。

三、太宗永熙陵

為宋代最大陵墓，亦在河南省鞏縣安陵之旁，永昌陵之北，宋太宗死於至道三年（997）三月，眞宗用九千四百六十八人挖築永熙陵，其皇堂（墓穴）深百尺（三十公尺），穴頂方形，邊寬八十尺（24.5 公尺）。陵臺底部為方形，邊寬二百五十尺（76.8 公尺），其葬時，曾將太宗生平玩好、弓劍、筆硯、琴棋以組繡蒙蓋，並置入運送棺槨之大升輿中，十月始出殯，其凶仗、法物、明器等共用有力兵士凡一萬二千一百九十三人牽舉，出殯規模氣派浩大，並建陵殿以安奉太宗御容（遺像）。又據《宋史・禮志》，眞宗章穆皇后郭后於景德四年（1007）葬於永熙陵西北；宋太宗賢妃李氏（眞宗母）合葬於永熙陵，而太宗之明德皇后則又在永熙陵西。

太宗永熙陵自鵲臺至乳臺長達一百八十公尺，自乳臺至南神門達 132.7 公尺，由鵲臺至北神門長達五百二十八公尺，南北神門相距 215.3 公尺，塋域廣大，宋陵無出其右，由乳臺至南神門之間計有華表石柱二、象二、天馬二、麟二、馬四、虎四、羊四、石人六、文石人八、獅二、武石人二、石人獸共計三十六，構成浩大之陵墓景觀（如圖 11-199 左所示），其石獅雕刻（如圖 11-199 右）頗為奇特，類似盧溝橋上之石獅，石天馬（如圖 11-200 所示）有

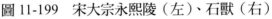

圖 11-199　宋太宗永熙陵（左）、石獸（右）

圖 11-200 宋太宗永熙陵石獸、石人（河南鞏縣）

圖 11-201 永熙陵及宋太祖后陵平面

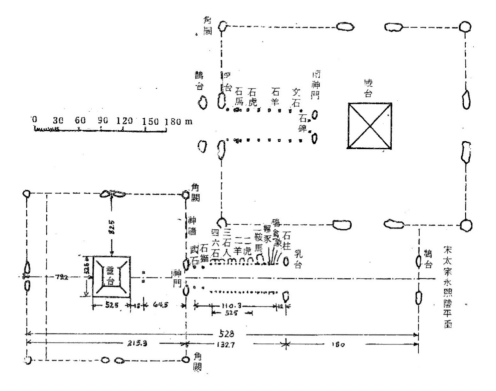

翼，浮雕於石上，當爲西亞兩河流域之雕刻風格。東西南北且用乳臺二個做成陵門，四角立角闕以爲塋域範圍，其陵臺底部平面依宋史所載爲二百五十尺（76.8 公尺），今日經關野貞實地丈量之結果僅 52.5 公尺，可能受風化陵夷而土石崩塌所致。陵臺二層，形成截頭四角錐形，陵寢立於一片無垠田壟中，顯出氣派雄壯。

圖 11-202　宋太宗永熙陵石天馬

河南省鞏縣

永熙陵內除太宗梓宮外，尙合葬李妃之梓宮，而其二后卻另營陵於其西部及西北部，可稱爲陪葬永熙陵。

四、眞宗永定陵（圖 11-198 下）

在永安縣（今河南省鞏縣西南之芝田鎭）東北六里之臥龍岡，眞宗死於乾興元年（1022）二月，四月開始營建陵墓，至十月建就，移靈至永安，其陵墓之制如下：

皇堂（墓穴）深八十一尺（24.5 公尺），其陵臺（即墳）方一百四十尺（42.35 公尺），副葬之器物皆爲眞宗平服（服裝）、御（所用器物）、玩（古玩）、好（嗜好之物）等器物。

永定陵西北隅有眞宗李宸妃（爲宋仁宗之母，爲民間小說狸貓換太子之受害女主角）之陵，李宸妃死於明道元年（1032）二月二十七日，初葬於洪福禪院西北，由詞人晏殊作墓誌銘，明道二年，追冊爲莊懿皇太后，並改葬於永定陵西北角。

又眞宗章獻明肅皇后劉氏（按即劉后）死於明道二年（1033）三月，十月葬於永定陵西北隅，其陵墓之制，皇堂深五十七尺（17.5 公尺），神牆高七尺五寸（2.3 公尺），四方形，每面長六十五步（101 公尺），南神門四十五步（83 公尺）有乳臺，高一丈九尺（5.8 公尺），乳臺南四十五步有鵲臺，鵲臺高二丈三尺（7 公尺），由宰臣張士遜爲營建山陵使，又眞宗章憲皇后楊氏於明道四年（1035）陪葬於永定陵之西北隅。

五、仁宗永昭陵

永昭陵在河南省鞏縣。

宋仁宗死於嘉祐八年（1063）三月，宋英宗即位後，發動兵卒四萬六千七百人營建山陵，其動用民力之多，令人咋舌。至同年十月完成並予安葬，其陵墓制度同眞宗永定陵，其梓宮（即棺柩）爲宣慶使右全彬所設計，總共耗費帑庫錢一百五十萬貫（即一億五千萬錢）、紬（即綢）絹二百五十萬匹、銀五十萬兩，至使國庫空虛，宋朝國勢由盛而衰。又仁宗光獻皇后曹氏陪葬於永昭陵北面稍微偏西，其墓方形，墓域（即神牆所圍面積）達七十五步（115公尺）。皇堂（墓穴）下深六十九尺（21.1公尺），寬二丈五尺（7.6公尺），墓內有石地穴深一丈（3公尺），高二丈一尺（6.4公尺），鵲臺二個各高四丈一尺（12.5公尺），乳臺二個各高二丈七尺（8.3公尺），神牆高一丈三尺（4公尺）。

六、英宗永厚陵、神宗永裕陵

永厚陵在河南省鞏縣。

英宗卒於治平四年（1067）正月，八月葬永厚陵，其后宣仁聖烈皇后高氏於元祐八年（1093）陪葬永厚陵，其陵依仁宗曹后之制。

永裕陵在河南省鞏縣。

神宗卒於元豐八年（1085）三月，十月葬永裕陵，永裕陵遷民塚一千三百餘處。神宗欽聖宣肅皇后向氏陪葬永裕陵，陵制同仁宗曹后。

七、哲宗永泰陵

永泰陵在河南省鞏縣。

哲宗葬於元符三年（1100）八月，其陵制如同永裕陵，哲宗昭懷皇后於政和三年（1113）合葬於永泰陵。

八、徽宗永祐陵、欽宗永獻陵

徽宗於靖康二年（1127）金人陷汴時被俘，被囚禁於五國城（在今吉林省扶餘縣），紹興五年（1135）崩於五國城，並葬於該處。紹興十二年（1142）金人以徽宗靈柩歸宋，葬於昭慈宮北五十步（約九十公尺），陵墓佔地達二百五十畝（約十五公頃），徽宗韋后於紹興二十九年（1159）合葬於永祐陵。

欽宗與徽宗同時被金人所俘，卒於紹興三十一年（1161），並遙奉欽宗之葬地爲永獻陵，在金之五國城。

再談及兩宋貴族及大臣陵墓制度，《宋史・禮志・凶禮》中記載，諸品大臣皆不得用石棺、石槨及石墓室，而木棺槨皆不得雕鏤彩畫，亦不得施用方形牖檻，棺內亦不得藏金寶珠玉，但明器及殉葬牀帳、衣輿、結彩牀可不限定數，七品以上用石羊、石虎、石望柱各二，三品以上另加石人二人（文武石人）；墳內有祖思、祖明、地軸、十二時神、石券、鐵券（皆副葬物）各一。至於墳墓塋域之尺度，一品官方圓九十步（138 公尺），墳高一丈八尺（5.5 公尺），殉葬明器九十。棺槨內常置水銀、龍腦（香料之一種）以防腐，如紹興二十四年（1154）高宗賜太師張俊葬，水銀二百兩、龍腦一百五十兩以斂。

九、岳飛墓

南宋抗金英雄岳飛（1103～1141）爲秦檜誣殺後，原草葬於杭州西湖側，紹興三十一年（1161），孝宗即位，始復岳飛官並以禮改葬岳飛。寧宗嘉泰四年（1204），追奉岳飛爲鄂王，更以禮改葬，其墓於杭州西湖棲霞山下，迄今仍在。陵墓呈覆缽形，覆缽頂中央再做一小覆缽，以象塔之刹，墓基周圍以石

圖 11-203　西湖岳王墓拱門道

圖 11-204　西湖岳王墓墳及石人

圖 11-205　岳王廟正殿

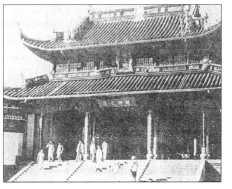

圖 11-206　宋岳鄂王墓　　　　圖 11-207　岳廟之碧血丹心坊

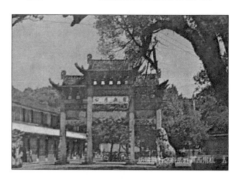

圖 11-208　萬曆年間刊行西湖便覽之岳廟、岳墓插繪

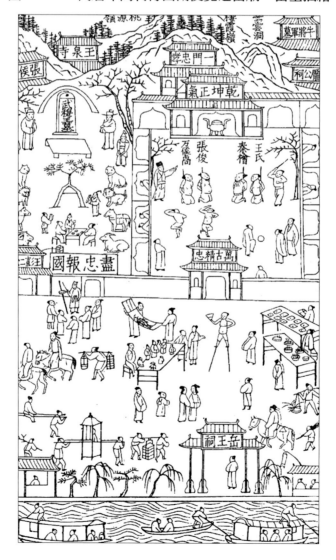

圖 11-209　岳王廟正殿勾欄（左）、勾欄之望柱（右）

砌，表面鐫有人物花紋，其墓碑銘「宋岳鄂王墓」似爲後世所立，其左有養子岳雲之墓，墓制同岳飛墓。墓前之參墓道層層下降，以令由下往上參墓的人一舉首即可以視覺焦點而瞻仰墓身。由墓身往下，有石華表、石人、石獸夾峙參墓道，石華表一對方形，高約一丈，銘文有聯：「青山有幸埋忠骨，白鐵何辜鑄佞臣。」華表頂有寶珠飾，華表下之參墓道旁有石人三對夾峙左右，高約八尺，石人爲四文二武，其雕刻神情極爲生動自然。石人下有四對石獸，爲石虎、石獅、石馬、石羊，此種列置石人與石獸之配置法

圖 11-210　岳王墓石人、石獸

遺留至清代尚未改變，如清嘉慶時在金門小徑所建之水陸提督邱良功墓即是此制。岳飛墓前有奸臣秦檜夫婦及張俊、萬侯高（即爲害死岳飛之主謀者）之鐵鑄跪像，如圖 11-208 所示明萬曆時之西湖便覽亦有繪出，因經萬人指罵撫摩，其表面猶新。岳墓前原有一坊三祠，見於西湖便覽之插繪（圖 11-208），今僅餘一廟，即岳王廟，如圖 11-207 所示，爲三間二層式之重簷歇山大殿，「岳王廟」扁下有「乾坤正氣」之橫匾，仍爲清代所改建。岳王廟依其現有型制，可能係明清所改建，惟其勾欄卻爲宋之原制，因望柱深入地栿之下而夾住地栿，此爲宋勾欄之特徵（圖 11-209）。

　　至於遼金諸帝陵因隨著五京之探討而有發現者，由地下出土資料可補充文獻記載之不足，吾人根據遼金史之記載條述之，先述遼陵墓之制：

（一）太祖祖陵

　　遼太祖耶律阿保機之陵墓散見於下列文獻：

　　《遼史・太祖本紀》云：「天顯元年（926）七月崩於黃龍城行宮……八月皇后（即述律后）奉梓宮（即靈柩）西遷……二年八月丁酉，葬太祖皇帝于祖陵，置祖州天城軍節度使以奉陵寢。」

　　《遼史・地理志》云：「（祖州）有祖山，山有太祖天皇帝廟，御靴尚存。又有龍門、黎谷、液山、液泉、白馬、獨石、天梯之山。水則南沙河、西液泉。太祖陵鑿山為殿，曰明殿，殿南嶺有膳堂，以備時祭。門曰黑龍。東偏有聖蹤殿，立碑以述太祖遊獵事。殿東有樓，立碑以紀太祖創業之功。皆在州西五里。」

　　《資治通鑑》載：後唐明宗天成二年（927）春正月，「契丹改元天顯，葬其主阿保機於木葉山，述律太后左右有桀黠者，后輒謂曰：『為我達語於先帝。』至墓所則殺之，前後所殺以百數。最後，平州人趙思溫當往，……對曰：『親近莫如后，后行，臣則繼之。』后曰：『吾非不欲從先帝於地下也，顧嗣子幼弱，國家無主，不得往耳！』乃斷一腕，今置墓中，溫亦得免。」

　　《遼史・地理志》亦記載述律后斷腕之事云：「天顯元年，太祖崩，應天皇后於義節寺斷腕，寘太祖陵，即寺建斷腕樓，樹碑焉。」

　　《舊五代史・外國列傳》：「（阿保機）俄而卒于扶餘城，時天成元年七月二十七日也。其妻述律氏自率眾護其喪歸西樓……既而述律氏立其次子德光為渠帥，以總國事，尋遣使告哀，明宗為之輟朝。明年正月，葬阿保機於木葉山，……（德光）又遣使為父求碑石，明宗許之，賜與甚厚，並賜其母（即述律后）瓔珞錦綵。」

　　我們所以不厭其煩的引據上列各種文獻，乃是因祖陵尚未被發現，藉此考證將來當有所獲；據此，吾人論點如下：

　　太祖陵一說在木葉山（《通鑑》及《五代史》），即今之熱河省赤峰縣北境，一說在祖山（《遼史》），即祖州西五里即今熱河省林東縣境，當以後者所載為是。據牟里神父之《東蒙古遼代舊城探考記》稱：「祖山在城之西；其形如盆，

惟一入山之口，此山口為兩岩所夾持，岩石甚高，東一峰上矗雲霄，山口昔有建築物，今尚於荊棘中見磚瓦，更有殘物堆積，似為昔日山口建門之廢蹟，此應為昔之龍門，其中山谷為黎谷也。」此為牟里神父以實地探考祖山之龍門與黎谷，頗合科學觀點。又牟里神父曾入山谷中，發現有正對山口之屋基，尚有殘磚斷瓦，當係聖蹤殿或殿東之樓遺蹟，牟里又言山後山谷草中尚臥有若干翁仲，然無遼碑，據其稱在乾隆時代到此之郭比耳（Gaubil）曾見遼太祖記創業功碑，又稱依當地蒙古人曾偶見一洞，以套馬杆子探洞，杆頭鉤出紅緞，以手拂拭即成灰塵，旋為巴林旗長塞住，牟里斷為契丹古墓，並認為契丹人殯葬不用棺槨，惟掘土室，設木床置屍其上，故可由空洞鉤出衣服。

吾人認為遼太祖陵墓當隨其所崇之東向，祖山之西山口當建有陵門，向東望祖州，即為龍門，進龍門內之山谷稱為黎谷，龍門內當先有紀功碑，碑西有紀功樓，再西上有紀遊碑，其西即聖蹤殿，其西即為明殿，殿南室有膳堂，其西即為太祖陵，陵墓可能在山洞內，同慶陵之列。明殿之東門稱黑龍門，正對龍門，牟里所述有穿紅緞衣服之古墓洞，或亦可能係太祖陵穴，因據《遼史・儀衛志》皇帝朝服為紅袍玉帶，至太宗更以錦袍金帶。惟因太祖葬時，述律后曾殺百餘官員殉葬，而官員服為紫袍黃紅帶，紫亦近紅，故牟里所述蒙古人亦可能鉤到其他官員之衣服。據《契丹國志》載，遼太祖寢殿為祖州之天膳堂，其陵寢曾於天慶九年（1119）遭金人掘掠。

（二）遼太宗懷陵

契丹人葬制素為秘密，不欲人知，故有關載籍記述皆頗為簡略。遼太宗埋葬之時，適有一漢人胡嶠陷入契丹（946～953）七年，曾著有《陷北記》一書，載其目睹遼人葬太宗狀況如下：「會諸部人葬太宗……兩高山相去一里，而長松豐草，珍禽異獸野卉，有屋室碑石，曰陵所也，兀欲（即遼世宗）入祭，諸部大人惟執祭器得入，入而門闔，明日開門，曰拋盞，禮畢，問其禮，皆秘不肯言。」依此，則懷陵建有寢殿供禮祭，並立有碑石等甚明，而言兩山之間，則可斷言其陵係隱葬在山洞之間。

又遼太宗耶律德光卒於後漢天福十二年（947），據《五代史》記載德光病卒於欒城（今河北欒縣），契丹人破其腹，去其腸胃，實以鹽，載之北去，故漢人稱為「帝杷」，此蓋以鹽防腐。

又據《遼史‧太宗本紀》稱：「大同元年（947）……夏四月丁丑，太宗崩於欒城。……九月壬子朔，葬嗣聖皇帝於懷陵。」

又據《遼史‧穆宗本紀》稱：應曆十九年（969）三月帝遇弒，附葬懷陵。懷陵寢殿稱爲崇元殿。

又《遼史‧地理志》稱：「懷州，奉陵軍，上，節度。本唐歸誠州。……太宗崩，葬西山，曰懷陵。……穆宗被害，葬懷陵側，建鳳凰殿以奉焉。有清涼殿，爲行幸避暑之所。皆在州西二十里。」

由此可知遼太宗及遼穆宗皆葬懷陵，於懷州西二十里，懷州故城依牟里神父考證﹝註14﹞在熱河省巴林左翼旗貝子府附近，並發現行殿及寢殿之古建築遺址，其西有陵墓之址。依據《契丹國志》記載，懷陵曾於天慶九年（1119）遭金人劫掠。

（三）慶陵

據《遼史‧興宗本紀》載景福元年（1031）十一月葬遼聖宗於慶陵，又聖宗仁德皇后於重熙元年（1032）被欽哀皇后誣殺，祔葬慶陵（《遼史‧后妃傳》），聖宗之欽哀皇后卒於清寧三年（1058），葬於慶陵（《遼史‧道宗本紀》），又據《遼史‧興宗本紀》載重熙二十四年（1054）興宗崩於黑山行宮，〈道宗本紀〉載清寧元年（1055）葬遼興宗於慶陵，興宗之仁懿皇后於太康二年（1076）葬於慶陵；又據《遼史‧天祚帝本紀》稱乾統元年（1101）葬遼道宗及其宣懿皇后於慶陵，據此，慶陵有下列三帝后之陵。

1. 聖宗及其仁德皇后、欽哀皇后。其陵爲永慶陵。

2. 興宗及其仁懿皇后。其陵爲永興陵。

3. 道宗及其懿德皇后。其陵爲永福陵。

慶州城在今熱河省林西縣西北之察罕城（即白塔子），慶州城之東二十里有山稱爲賽音阿拉山，亦即《遼史》所稱黑山（或慶雲山），其山有三陵﹝註15﹞，有望僊殿、望聖殿、神儀殿三寢殿。

慶陵在天慶九年（1119）曾遭金人洗劫發掘，見於《契丹國志》，今日之慶

﹝註14﹞ 同註 11。

﹝註15﹞ 同註 11。

陵在山坂之上，三陵東西並列，其中一陵較爲廣大，其地有白石柱礎、黃綠色大瓦及鴟尾，爲遼時陵殿舊址，坂下有土丘壟及殘毀材料，似建有一三門道之牌坊。由坊至陵殿，有一直道，殿建於高階之上，掘地二十三公尺，有人工所置之石階，階殿址之東西，亦有廢殿址，階殿之後有墓，清末爲蒙胞所掘，曾發掘殿東之東陵二墓室，有明器及旅行用之車，車有銀釘，蒙胞焚車取釘〔註16〕。牟里神父曾勘察該墓室，墓室盛水，外方內圓，屋頂已毀，頂厚八尺，磚砌三層，下有井，井以磚砌，井水深九尺，井輪以柏木煉交築之，墓室內有隧道，內置棺槨及副葬物。墓陵外皆有碑，中陵有一坯倒白石柱，六角形，柱長 2.44 公尺，文字隱約可辨，爲華文陀羅尼經，柱面窄者二十四公分，刻字五行，寬者 38.5 公分，刻字七行，陵內並有北宋及遼之古錢。

慶陵之東陵爲遼聖宗及二后陵，其墓室砌成拱道（如圖 11-211），拱道二層，以磚砌，拱爲半圓形拱，拱道上有四層水平壓拱石，其上有仿木構造之樑枋結構，拱道數進，軸線合一，其拱道壁有以人物、山水、建築物及裝飾物之

圖 11-211　慶陵之東陵墓室內部　　圖 11-212　慶陵壁畫（契丹人）

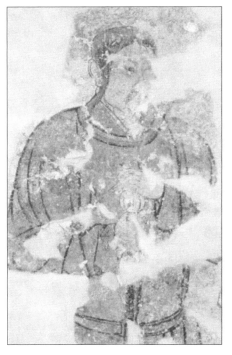

〔註16〕同註11。

彩繪壁畫，爲遼代壁畫之精華，如圖
11-212 係以契丹服飾之人物壁畫，如
圖 11-213 爲四季山水圖之夏、冬二
景，其畫風豪放，線條疏朗活潑，充
溢著塞外同胞豪氣活躍之神韻。

　　由遼墓之營地下洞道以置棺柩等
建築而言，遼太宗已採漢人墓葬之
制，而非如遼太祖之用親土葬法（即
不用棺槨之葬法），此蓋由於遼太宗曾
入侵中原，耳濡目染之間對漢人文化
崇拜已深，故雖仍受後晉石敬瑭之稱
臣，然仍免不了慕漢人之生活習慣，
故其營陵也照漢人之制。

　　金人之葬，本無築陵，僅葬於山
林之中，至海陵王遷居燕京，始令司
天臺卜地於燕山周圍之良鄉縣西五十
里之大洪谷（今雪峰山）營陵，並遷
葬祖墓於此。

　　遼人之墓室平面尚圓形，金人尚

**圖 11-213　慶陵壁畫四季山水
夏（上）、冬（下）**

八角形，金之帝陵大部葬於河北省房山縣之雪峰山，萬曆帝爲劃除清人的猖
獗，發掘金之帝陵以破害其風水，直至滿清入關後始修復之。金代大臣之墓例
如河北省新城縣北場村西北有金鄭國公時立愛（死於天會十五年，1137）與其
第四子時溫之墓塋，時立愛墳殘餘封土高 3 公尺左右，直徑 15 公尺，墳正南
59 公尺有神道碑，墳東約 30 公尺有時溫之墓。時立愛墳經發掘知其下方爲墓
室，墓室向南，全長 12.8 公尺，可分爲四部份，即前室、左右耳室與後室，由
傾斜羨道向下直達前室，前室有圓頂形屋頂，共四壁有壁畫之殘蹟，耳室爲圓
形，直徑 2.8 公尺，後室爲八角形，東西寬 5.45 公尺，中央有長方形之磚造堅
穴，長 2.4 公尺，寬 1.95 公尺，深 1.35 公尺，表面粉墁白石灰，其上置棺，據
《金史》卷七十八〈時立愛傳〉謂：「時立愛薨於家，年八十二，賻贈殘布繪帛

有差，詔同簽書燕京樞密院事趙慶襲護喪事，葬用皆官給之。」可知是由金主下詔賜葬，其墓制及副葬物定為當時之慣制。

再論及元代陵墓之制，蒙古人敬天畏鬼，人死所葬墳塚恐人發掘，故皆秘之，蒙古皇帝亦復如此。《元史》載元太祖卒，葬於起輦谷，則知其在一山谷內，但無人知其所在，今所傳元太祖陵寢在綏遠省伊克昭盟郡王旗內，蒙胞稱為伊金霍洛（蒙語為主上陵寢），該地為一平坦多砂礫之地，並非是一山谷。該地所傳太祖陵寢並無墳丘亦無享殿，由數個蒙古包組成，高約五公尺，包上有銅頂，遠望金碧輝煌，包外圍以毛毯，包坐北朝南，門高一公尺，寬 0.8 公尺，並有兩扇紅漆大門，並懸有瑪瑙及珊瑚珠子綴成之簾子，包內壁懸有黃色絲綢，第一包連第二包之處，懸有緞簾，簾內為元太祖靈襯，第二包內，有紅黃二色之綢壁，為太祖夫人之靈襯。太祖靈襯係一長方形的銀棺，長三尺三寸，寬一尺五寸，高一尺四寸，外面鐫有玫瑰花紋，銀棺鎖以銅鎖，銀棺置於白石臺上，前有紅漆供桌，置有長年銀燈及祭器，棺石置柄長二尺戰刀，棺左有佛龕；包南十步設有高五尺石墩，上有一巨大香爐，其前有一琉璃四角亭，陵周圍有沙丘環繞；此墓可能非當時原制，蓋以一國之尊，而草葬於沙丘平坦之地，以戰亂之多必不能留至今日。

耶律楚材墓在北平西北甕山下數十步今頤和園內，其墓前有祠亦有翁仲，明代祠及翁仲皆廢，清乾隆時修葺其墓，並護以屋三間，民國後仍建祠蔽其墓（見《舊都文物略》）。

此外，唐末、五代及兩宋、元時，阿拉伯人至中國通商非常多，大部份在廣州泉州一帶，往往居住中土老死不回，故葬於廣州附近者非常多，其人塚墓不類漢人之墓，往往將屍體入厝於一磚造或石造之階級塚內，塚浮於地面之上，其上再做階級式之塚蓋，塚入不另置棺柩，其頂上再做一半圓筒式之塚脊，樣式不同於漢人之墓，如圖 11-214 所示為廣東南海之阿拉伯人墓，當地人稱為「蕃人塚」。

圖 11-214　廣東省阿拉伯人墓

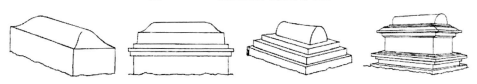

第十一節　五代宋遼金元建築之特徵

一、平面

　　長方形平面及正方形平面應用於殿堂中同於前代，佛塔以多角構成，宋代佛塔平面已改唐代四角形塔之成例而爲六角、八角形居多，遼金元之密簷塔平面亦爲多角形，元代喇嘛塔基壇爲不規則多角形，覆缽及刹平面投影爲圓形，元代圓亭已廣泛應用，如大都萬歲山之金露亭與玉虹亭。都城平面，北宋汴京爲長方形，金中都燕京爲正方形，元大都爲近似長方形，其平面佈置皆爲對稱中軸線，爲周之遺制。

二、權衡單位

　　依《營造法式》，宋代建築權衡度量單位爲「材」與「契」，材又稱「方桁」或「章」，「材」並不等指建築物之特定部份，而係泛指建築物之用「材」度量單位，「材」依建築物開間之多少而分八等，「契」只有一等，「材」加「契」稱爲「足材」，茲列表說明「材契」分等尺寸：

　　此「材契」標準尺寸因其尺度太大，實用上，以各等級之「材寬」爲十五「分」，「材深」爲十「分」；如此，則第一等「材」每「分」寬長六宋分（即1.8公分），第二等「材」每「分」實長五‧五宋分（即1.69公分），第三等「材」每分實長五宋分（1.5公分），餘類推……則各建築物平立剖面及細部尺度皆可以「材」之「分」爲表示單位。此種權衡單位演進至清代，遂改爲以「斗口」爲權衡單位，與近代建築新思潮所提倡之人類尺度（Human Scale）有異曲同工之效。

第四表　宋代材契分等尺寸表

材之分 適用 建築物面闊 尺寸		材之分等級								契
		一等	二等	三等	四等	五等	六等	七等	八等	一等
		殿 9~11 間	殿 6~8 間	殿 3~5間 廳堂 7間	殿 3間 廳堂 5間	殿小 3間 廳堂大 3間	亭榭或 小殿	亭榭或 小殿	殿內藻井 或小亭榭 斗栱鋪作	同材
寬	宋尺	9in	8.25in	7.5in	7.2in	6.6in	6in	5.25in	4.5in	0.6in
	今尺	27.6cm	25.3cm	23.0cm	22.1cm	20.2cm	18.4cm	16.1cm	13.8cm	1.8cm

深	宋尺	6in	55.5in	5in	4.8in	4.4in	4in	3.5in	3in	0.4in
	今尺	18.4cm	16.9cm	15.4cm	14.7cm	13.5cm	12.2cm	10.7cm	9.2cm	1.2cm
備　註	材上加契稱爲足材，如九間殿足材寬爲9.6in，深爲6.4in。									

三、臺基

《營造法式》規定宋代臺基高爲材之五倍，則面闊十一間之大殿材寬九寸，臺基高爲四尺五寸（1.38公尺），如東西較狹長之臺基尚可加增高五分至十分，每分爲六宋分，增高十分即六寸（18公分），則臺基在東西狹長者高者達五尺一寸（1.56公尺），宋代臺基最高爲全「材」之六倍，亦即五尺四寸（1.69公尺）。

圖11-215　蕃塔基壇（廣東省高要）

至於基壇，須彌座已廣泛使用，基壇大致分爲三段，即撻澀、束腰與頭子，最下段撻澀即清式須彌座之圭角加下枋，接土襯石，撻澀常砌成疊澀，每層露稜五寸，束腰包含清代須彌座束腰加上下梟，位於臺壇中段，露身一尺（即縮進壇面一尺），通常用隔身版柱（即間柱）分隔，柱或作平面或作突起壺門，壺門內雕花或雕龍紋，束腰上下通常亦有以仰覆蓮狀之上下梟，頭子爲基壇上段，露明五寸，尚未見有清式須彌座之上枋，亦通雕有牡丹等花紋（圖11-217）。

圖11-216　靈隱寺大雄寶殿前壇　　　　圖11-217　宋代須彌座

在現存之宋代臺基中，有開封宋故宮址者，又有杭州岳廟大殿以及靈隱寺大殿等遺址，但皆未發現有如宋《營造法式》所示之須彌座，僅有類似者，如圖 11-216 所示杭州靈隱寺大雄寶殿臺基須彌座，僅有覆蓮而無仰蓮，其下部置牙磚、牙腳磚、單肚磚合作一部，並用回字紋，覆蓮之上即壺門，壺門佔臺基高度十分之四，較《營造法式》壺門佔臺基高十一分之三（即 10 分之 2.3）為大，更較清代臺基 10 分之 1.5 左右大得多，可見此臺基當屬五代或宋初期者，壺門以線條為飾，壺門之上為疊澀及方澀與《營造法式》者相同；廣東高要有蕃塔（即回教之光塔）其臺基頗為別緻，華板以忍多草飾，蜀柱則以力士承疊澀，仰覆蓮之間以幾何紋飾，此與其他臺基略異。

宋代臺基角石常雕有雲龍、盤鳳、獅子等角獸，如《營造法式》卷二十九所載，遼應縣佛宮室木塔及北平護國寺殿堂皆有此種遺物，明清以後就罕見了。

至於重要的宮殿，在臺基之四角隅及殿階對柱（或角柱）通常安有螭首，螭首長達七尺，頭長四分，身長六分，螭首上仰二分，自臺基面向外斜出（圖11-219）。

圖 11-218　宋代臺基角石

剔地起突龍　　　　剔地起突獅子　　　　盤鳳　　　　護國寺宋殿堂獅子角石

圖 11-219　宋代之臺基螭首與踏道（依營造法式）

至於基壇之臺階稱為踏道，每級高五寸（15.4 公分），寬一尺（30.7 公分），長同間寬，兩旁副子（即清之垂帶）寬一尺八寸（35 公分），副子外側之象眼分隔三至六層，垂帶上尙無施勾欄之制。

四、柱礎

石造柱礎之制度，雕鏤柱礎僅用於宮室寺觀，而不用於一般民居住宅，宋代者依《營造法式》，其柱礎之大小隨柱徑而變，如下表所示：

第五表　宋代柱礎尺寸標準表

柱礎尺度	邊長（方形）	邊長為柱徑之兩倍，如柱徑二尺，則礎石方四尺。		
	厚度	邊長在 1 尺 4 寸以下	邊長在 3 尺以上	邊長在 4 尺以上
	尺度	厚為邊長之 $\frac{4}{5}$	厚為邊長 $\frac{1}{2}$	厚最大為 3 尺
	覆盆尺度	高＝柱礎邊長 $\frac{1}{10}$	厚＝覆盆高之 $\frac{1}{10}$	
	仰覆蓮華	高為覆盆之 2 倍		

柱礎覆盆如素平者，常用「減地平鈒華」、「壓地隱起華」裝飾雕，此二者如突起蓮華瓣之裝飾雕稱為「寶裝蓮華」（圖 11-220）。

圖 11-220　宋代柱礎種類（依營造法式）

剔地隱起海石榴華　　　　減地平鈒華　　　　壓地隱起牡丹華

仰覆蓮華　　　　鋪地蓮華　　　　寶蓮華

圖 11-221　宋代柱礎（按《營造法式》）

有覆盆柱礎平面（左）、立面（右）　　　無覆盆柱礎

五、柱

　　木柱依《營造法式》規定，宮殿柱其直徑為兩材兩契至三材，以十一間殿屋而言（即第一等材），其柱徑為 1.92～2.7 宋尺（59～73 公分）；若為普通廳堂柱則直徑為兩材一契，以三開間廳堂而言（即用第四等材），其柱徑 1.5 尺（46 公分）；其餘房屋皆用一材一契（即足材）至兩材，以亭榭而言（用六等材），則柱徑為 0.66～1.2 宋尺（20～37 公分）。

圖 11-222　宋代柱之收分

直柱　　　　梭柱

　　宋代宮殿廳堂為配合飛簷曲線，柱高不盡相同，所謂：「柱皆隨舉勢定其短長，以下簷柱為則，至角（隅）則隨間數生（即升）起角柱。」若為十三間之殿堂，則角柱比平柱（即中柱或金柱）升高一尺二寸（37 公分），十一間升高一尺（30.7 公分），九間升高八寸（24.5 公分），七間升高六寸（18.4 公分），五間升高四寸（12.3 公分），三間升高二寸（6.1 公分），平柱與角柱間之柱則照比例升高，如此，則殿堂正面形成一美麗飛簷曲線時，不致因視覺錯誤現象，而有角柱較低之感覺，實為矯正視覺之高明手法。

　　宋代柱身之收分（Entasis），《營造法式》稱為殺梭柱之法，其法係將柱分成三段，上段又分為三份，柱上徑比櫨�895各出四分，又量柱頭高四分卷殺如覆盆樣式並與櫨�ー相接，下份漸殺令徑圍與中段相同，中段不收，下段為柱橋，

橋徑大柱徑六分，橋重十分，下三分為平，其上斜削，橋上徑四周各殺三分以與柱中段相接（圖 11-222）。

此外，為避免房屋略微向上彎曲之錯覺，有所謂「側腳」法，即在豎立木柱時，令柱頭微收向內，柱腳微出向外，在建築物之正面，依柱長每尺側腳一分（$\tan\theta = \dfrac{1}{100}$），在建築物之側面，依柱長每尺側腳八厘（$\tan\theta = \dfrac{1}{125}$），使角柱之柱頭相向，則建築物正面角柱與垂直線交角為三十五分，側面角柱與垂直線交角為二十八分，如建築物長為五十公尺，則各柱之焦點為地面上 2.5 公里之高處，此種矯正視覺手法在古希臘之巴登農神廟（Parthenon Temple）亦曾用之。側腳法如用於高層之樓閣，二層以上柱即需側腳上加側腳，使上下角柱之軸心線相符（圖 11-223）。

圖 11-223　宋代殿屋之側角

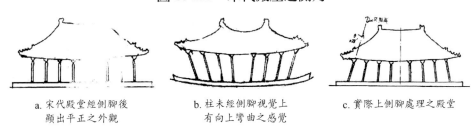

a. 宋代殿堂經側腳後　　　b. 柱未經側腳視覺上　　　c. 實際上側腳處理之殿堂
　顯出平正之外觀　　　　　有向上彎曲之感覺

六、屋架與梁枋

依《營造法式》，宋代之屋架有單簷者，有重簷者，屋架組成係以水平樑組為正面構架，側面（垂直於屋架）係以水平桁組為側面構架，正側面之桁樑構架由榫頭、釘及斗栱接合而組構成一柔性之空間構架，以抵抗風和地震之水平力。圖 11-224 所示屋架中，惟有亭榭鬪尖屋架係以雙人字木中串一脊瓜柱所

圖 11-224　亭榭鬪尖屋架

產生之三角構架，此種屋架可由人字木之斜梁負荷水平力及垂直力，具有三鉸拱之機能，其抗風抗震性能不亞於西洋金字屋架（King Post Roof Truss），惜未大量應用於殿閣之上。

屋架之栿有五種，一是檐栿，為檐柱與金柱相距三椽以上用之，三椽者稱為三椽栿，四椽者稱為四椽栿等等，斗栱四鋪作至八鋪作（即斗栱一跳至九跳）者用二材二栔，草栿（即側面之桁）用三材；在六至八椽（即面闊三至四間），斗栱四至八鋪者用四材。二是乳栿，檐柱與金柱相距二椽以下者用之，在四五鋪作用兩材一栔。三是箚牽，在正中二金柱之間，四至八鋪寬用兩材。四為平梁，其寬二材，用於屋架正中蜀柱之下。五為廳堂栿，在廳堂用之，寬為二材（四、五椽）。

栿之剖面，其寬與高之比為二比三，此種剖面係數（Section Modulus）大於正方形（同面積）剖面栿為百分之二十二，換言之，抗彎強度可較正方形剖面增加四分之一弱，我國在宋代時即知道栿剖面影響強度之力學原理，吾人不能不為嘆服。

此次，宋代栿，其兩端卷殺（即削成圓端），即為月栿，月栿常代替各種栿之使用，不似清式屋架中，月栿僅用於捲棚式屋架之脊部，月栿之應用除了美觀外，似無力學上之作用。

至於栿枋與柱之接頭部份稱為「卯口」，即為接準，如圖 11-225 稱為「吞口鼓卯」，準口成為凸字形，柱與雙栿接頭有所謂「蕭眼穿串」（如圖 11-226 所示），至於栿桁互相接頭，有所謂「螳螂頭口」（如圖 11-227 所示），有所謂「勾頭搭掌」，如圖 11-228 這些接頭準口大致可有效承受壓力及剪力，但是對彎矩抵抗較弱。

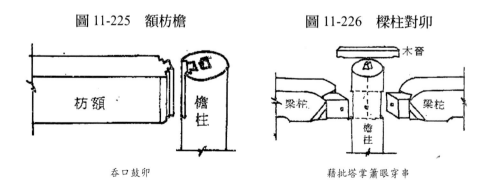

圖 11-225　額枋檐　　　　　　圖 11-226　栿柱對卯

吞口鼓卯　　　　　　　　藉批塔掌蕭眼穿串

圖 11-227　平板枋間縫　　　　　圖 11-228　平板枋間縫

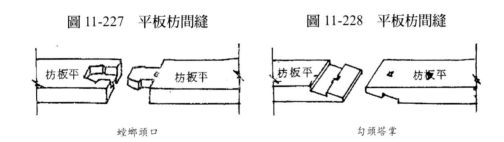

螳螂頭口　　　　　　　　　　　勾頭搭掌

七、舉折

舉折作用在於採光及迅速排除雨水，清代稱為舉架，宋代之舉折依《營造法式》之規定，需先繪比例尺十分之一之屋架舉折大樣圖於屋壁上，決定屋架舉折分段坡度之大小，再依圖樣實際放樣。

宋代舉折制，分為「舉屋」與「折屋」兩段程序，舉屋之法，以前後簷桁中心距離稱為「屋深」，從簷桁頂至脊桁頂之高度為「舉高」，在殿閣樓臺之房屋，舉高為屋深之三分之一，在甋瓦屋頂之廳堂，舉高為屋深之 4／1 至 4.32／1，在甋瓦廊屋及瓪瓦廳堂為 4.2／1，在瓪瓦廊屋之類為 4.12／1。

舉屋以後，須再加以「折屋」程序。「折屋」之法，以脊桁與簷桁之舉高坡度線為準，其第一折高為舉高之十分之一，即將上金桁處之舉高坡度線下折舉高之十分之一（如舉高二丈，下折二尺）定為第一折坡度線；第二折高為舉高之二十分之一（即第一折高之半），即在下金桁處之處一折坡度線下折舉高之二十分之一，與簷桁連線定為第二折坡度線；第三折高則為舉高之四十分之一（為第二折高之半），再於老簷桁處定出第三折坡度線；餘類推，依屋架之桁數逐折定出坡度線以至簷桁，並將各桁之上頂置與各坡度線相切處，則成為上急下緩之屋架坡度線（圖 11-230）。

圖 11-229　宋式屋架

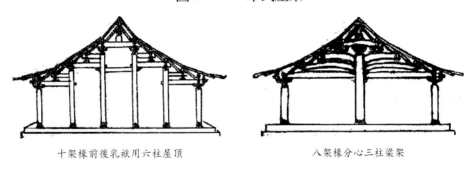

十架椽前後乳栿用六柱屋頂　　　　　　八架椽分心三柱梁架

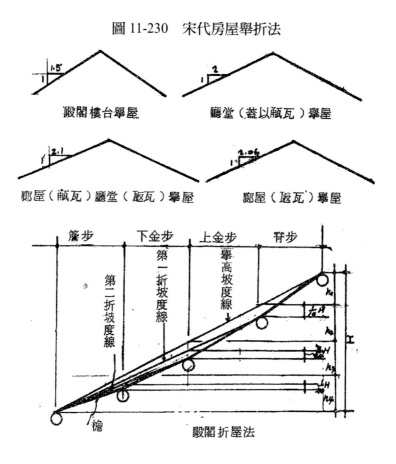

圖 11-230　宋代房屋舉折法

殿閣樓台舉屋

廳堂（蓋以甋瓦）舉屋

廊屋（甋瓦）廳堂（瓪瓦）舉屋

廊屋（瓪瓦）舉屋

殿閣折屋法

在四角及八角攢尖亭榭房屋中，其出簷部份尚需舉折，自簷桁頂至角樑底順著舉高坡度線，上舉簷桁至角樑端距離之五分之一，而簇角樑（即仔角樑）又在角樑端上舉簷桁至角樑端距之二分之一，若亭榭屋頂蓋瓪瓦者，其出簷舉折僅在舉高坡度線上，向上舉出簷寬度之五分之二。

八、門窗

宋代之門戶，依《營造法式》之分類有版門、烏頭門、軟門、格子門等，皆為木造，常用於殿閣亭榭廳堂等建築中。

版門之尺度，常為正方形，即高與寬常相等，或規定寬不得小於高之五分之四，通常高自七尺至二丈四尺之間（即 2.1～6.3 公尺），視建築物之大小與重要性而定，其各部份名稱如圖 11-231 所示。至於關開門、旋轉門扇之戶樞，若門高七尺至一丈，上用雞栖木，下用門砧；若門高一丈至一丈二尺，門砧下加用石造門砧限，門高若在一丈二尺至二丈時，門砧改用鐵桶子鵝臺石砧；門高

兩丈以上時，門上鑱（上樞）安鐵鐧，雞栖木安鐵釧，下鑱安鐵華，以增加錨固力，門臼用石造地栿，門砧及鐵造鵝臺，以增加穩定性。

　　烏頭門之制度，常用方形，尺度常自八尺至二丈二尺，在高一丈五尺以上者，寬常爲高之五分之四。烏頭門兩旁有挾門柱，柱方形，邊長十五分之八材（如九間殿門則爲十五公分），長較「門高」大五分之四，下端埋入地內，上端施以華蓋式之雕刻，稱爲「烏頭」，其餘細部之尺度同板門（圖 11-231）。

圖 11-231　宋代門制之一（依《營造法式》）

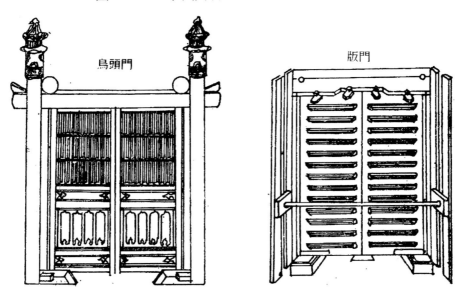

圖 11-232　宋代門制之二

圖 11-233　宋代門制之三

軟門之制，高與寬比例在一丈五尺以下者爲一，若高在一丈五尺以上，寬可酌減爲高之五分之四，每扇門分爲三分，腰上二分，腰下一分，各安心版，並做線腳，稱爲「牙頭護縫」，其餘細部與板門同（圖 11-232）。

格子門爲將門扇劃分格子線以安鏡板之門，依格條花紋可分爲六種，一爲四混，中心出雙線，入混內出單線；二爲破瓣，其制爲雙混平地出雙線；三爲通混，出雙線；四爲通混壓邊線，五爲素通混，六爲方直破瓣（圖 11-233）。

圖 11-234　宋代門之細部名稱

　　宋式宮殿或衙門外有行馬，行馬之制，依宋・程大昌之《演繁露》：「行馬者一木橫中，兩木互穿，以成四角，施之於門，以爲約禁也，《周禮》謂之梐枑，今官府前叉子是也。」觀宋代繪畫常有之，行馬現在稱爲「拒馬」。

　　宋式窗可分爲破子欞窗、睒電窗、板欞窗、闌柯鈎窗等。破子窗，高四尺至八尺（1.2～2.4 公尺），寬同間寬，若寬爲一丈，分格十七欞，寬每增一尺，增加二欞，欞與欞之淨空爲一寸（三公分）以上。安裝窗時，令窗楣與門楣齊平（圖 11-235、11-236）。

　　睒電窗高二至三尺（0.6～0.9 公尺），每隔寬一丈，則用二十一欞，如間寬增加二欞，欞間淨空一寸，欞斷面刻成四曲（360 度）或三曲（270 度）如水

圖 11-235　宋代窗制之一（依《營造法式》）

圖 11-236　宋代窗制之二

波紋，視如閃電，故稱為「睒電」，櫺寬二寸七分（投影二寸），厚七分（即 8.1cm× 2.1cm），用於殿堂後壁之上或山壁（側壁如山形）之高處，有採光與通風作用，亦有作眺望用看窗，則下用橫鈐與立旌。

板櫺窗之制，高自二尺至六尺（0.6～1.8公尺），寬同間寬，在寬一丈時用二十一櫺，每寬增一尺，櫺增二支，櫺間淨空一寸，寬二寸，厚七分。

闌檻鉤窗高自七尺至一丈（2.1～3公尺）。常作三扇，窗扇用方格眼，檻面外裝設雲拱及鵝項，勾欄內托柱，常用於有平座之樓臺亭閣之眺窗。

除外，民間所用窗較為複雜，《暇日記》載邵雍之居「安樂窩」曾開日月窗，蓋為圓形之窗，窗除以編竹、編藤者外，尚有以瑠璃製的窗，自唐時已由大食人傳入，如唐王棨之《瑠璃窗賦》有：「彼窗牖之麗者，有瑠

圖 11-237
米式四斜毬文格子門

璃製焉，洞澈而光凝秋水，虛明而色混晴烟。」蓋今之玻璃窗也，但因當時瑠璃產量太少，故貴而少用之。

窗至南北朝以來已有用鉸鏈之開合窗，其鉸鏈在南北朝及唐代稱為屈戌，如梁簡文帝詩：「織成屏風金屈戌」，唐李商隱詩：「鎖香金屈戌」，元代以後窗戶設鉸具，為銅製或鐵製，稱為「環紐」。惜明清以後卻少用之（據《輟耕錄》）。

宋元之際又有一種畫窗，其制：「以紙糊窗，格間用琉璃畫作花草人物嵌之。由室中視外，無微不矚，從外而觀，則無所見。」此種窗，即歐陽修《漁家傲‧十二月鼓子詞》所稱之：「花戶油窗」。元代廣用之。〔註17〕

〔註17〕參見《考工典》第一百三十六卷〈窗牖部〉引《蒓鱸詞話》。

九、斗栱

依營造法式，宋代科有四種，一是櫨科，在柱頭上用之，長與寬皆三十二分（即 22 / 15 材，第一等材即為 59 公分），若用在角柱上者為方三十六分（2.4 材），高二十分（11 / 3 材），以九間殿屋而言，則尺寸為 59cm×59cm×37cm，角柱上者為 66cm×66cm×37cm。二是交互科，亦稱長開科，在華栱山跳上用之，其形有十字開口，四耳，長為十八分（1.2 材），廣十六分（11 / 15 材），以九間殿屋而言，則其尺寸為 33cm×29.5cm。三是齊心科，在栱心上或平座出木頭下用之，其長廣皆十六分，以九間殿屋而言，其尺寸為 2.95cm×2.95cm。四為散科，用於栱兩端，其長為十六分，寬為十四分，在九門殿屋而，則其尺寸為 29.5cm×25.8cm。

宋代栱之形制有五種，如下所述：

一是華拱，為足材之栱（一材一契），而卷頭長達七十二分（4.8 材），每頭以四瓣卷殺，與泥道栱相交於櫨科口內。

圖 11-238　宋代斗栱構件

華栱　　　　方櫨科　　　圓櫨科

泥道栱　　　交互科（昂用）交互科

瓜子栱　　　齊心科

令栱　　　　散科

列栱（瓜子栱與令栱相列）

二是泥道栱，長六十二分（四材二栔），每頭（即端部）以四瓣卷殺，瓣長三分半（3.5 栔），與華栱相交於櫨枓口內。

三是瓜子栱，用於出跳之端頭，在五鋪作重栱（二出跳），再令栱內泥道栱外用之，長及卷殺制度同泥道栱。

四是令栱，在裏外跳頭之上用之，與要頭相交，長與華栱同，每頭有五瓣卷殺，瓣長四分。

五為列栱，凡栱在角隅處相交出跳者，稱為列栱。

此外亦有一種，栱至角隅相連兩跳者，則當用枓，枓底兩面相交，隱出栱頭，稱為「鴛鴦交手栱」。

宋代「昂」之形制有二，即上昂及下昂，今述如下：

一上昂，其昂頭向外頗短，自枓底伸出六分（0.4 材），昂身斜收向內，並通過柱心。

二為下昂，自上材垂尖向下，從枓底心下取直，長二十三分（1.55 材），自枓外斜殺向下削尖，留出之厚僅二分（二栔），昂面中凹二分，並令凹處成緩和曲線。

以上兩種昂，下昂用於外跳或單栱、重栱，上昂用於裏跳之上及平坐鋪作之內。

爵頭亦名要頭，置於昂之上並與昂平行，其開口與華栱相同，與令栱相交於齊心枓下，其端斜梢向尖，稱為「錐眼」。

由枓、栱、昂、爵頭構成之斗栱，其由櫨枓口內出一栱或一昂，稱為「一跳」，出一跳稱為「四鋪作」，出兩跳稱為「五鋪作」，出三跳稱為「六鋪作」……以至八鋪作，在闌額上櫨枓安鋪者稱為「補間鋪作」。凡鋪作在逐跳上安栱者，稱為「計心」，逐跳上不安栱，俟再出跳再安栱者，稱為「偷心」。

吾人再由斗栱之實例來研究其性能，以圖 11-239 為《營造法式》之斗栱與柱之比例，斗栱佔柱高之三分之一，其二昂直延至老簷桁下，由老簷桁下壓所產生力矩可以抵消出簷重量所產生一部力矩，實為有力學作用之斗栱，此即斗栱之槓桿平衡作用，類似的例子如獨樂寺觀音閣亦有之。元代斗栱如正定陽和樓斗栱亦有此例，惟斗栱與柱高之比例已降為四分之一。遼代初期斗栱有獨樂寺觀音閣斗栱（圖 11-92），其斗栱比例特大，佔柱高之半以上，其斗栱兩昂

圖 11-239　宋代斗栱全攢圖

材＝ 15 分
契＝ 6 分
足材＝ 21 分

圖 11-240　宋代斗栱（依營造法式）

斜下特長，用以承載出簷荷重，昂後頭斜削以承樑底，此種斗栱即以櫨枓爲支點，出簷荷重爲重點，昂後老簷桁下壓力爲力點，形成平衡槓桿作用，與《營造法式》機能相同。遼後期如寶坻縣廣濟寺三大士殿斗栱，僅有上昂，而無伸出之二昂，其力學機能已不如前期者。

十、牆壁與隔牆

宋代之牆壁有泥牆及磚牆兩種。

泥牆用坯墼（即泥坯塊，如臺灣之土墼）疊築之，在牆高四尺時（1.2 公尺），厚一尺（0.3 公尺），高每增一尺，厚增加二尺五寸（0.75 公尺），每高一尺，其上斜收六分（兩面均斜，其坡度爲百分之三），則高一丈之泥壁，底厚爲十六尺，頂厚十五尺七寸，剖面比例甚大，泥壁以石灰粉刷五度（連打底），石灰可混合土朱、石炭、黃土等粉刷成紅、青、黃諸色，如造畫壁（可供壁畫用），須用粗中細泥、石灰等共粉刷十次，以令泥面光澤使用。

磚牆砌壘之制，每高一尺，底寬五寸，每面斜收一寸，若粗砌者斜收一寸三分，則磚牆高若爲一丈（3 公尺），底寬五尺（1.5 公尺），頂寬三尺（0.9 公

尺），其比例小於泥牆，較現代磚牆仍嫌過大，蓋當時膠結材料所產生膠結強度不如今日水泥砂漿所致。當時膠結材據《營造法式》載，用礦灰（石灰）、墨煤混合而成。當時磚之尺寸，有方二尺（61.4cm×61.4cm），厚三寸（9.2 公分）者用於十一間以上之殿閣；方一尺七寸，厚二寸八分（52.2cm×52.2cm×8.6cm）用於七間以上之殿閣；方一尺五寸，厚二寸七分（46cm×46cm×8.3cm）者用於五間以上之殿閣；方一尺三寸，厚二寸五分（40cm×40cm×6.1cm）用於殿閣、廳堂、亭榭建築；方一尺二寸，厚二寸（37cm×37cm×6.1cm）用於行廊、小亭榭、散屋等建築；以上為方磚之五種尺寸，其用磚依其分等，不可逾越。此外，亦有條磚兩種，其一為一尺三寸×六寸五分×二寸五分（40cm×20cm×7.7cm）用於各種殿閣、廳堂、亭榭；另一尺寸為一尺二寸×六寸×二寸（37cm×18.5cm×6.1cm）用於行廊、小亭榭等建築；城壁用磚有三種，一為走趄磚，剖面成梯形，頂面尺寸一尺二寸×五寸五分（37cm×17cm），底面尺寸一尺二寸×六寸（37cm×18.5cm），厚二寸（6.1 公分）；二為粗條磚，面長一尺一寸五分（35.4 公分），底長一尺二寸，厚二寸。三為牛頭磚，長一尺三寸（40 公分），寬六寸五分（20 公分），一壁厚二寸五分（7.7 公分），另一壁厚二寸二分（6.7 公分）。

至於分間隔牆，有截間版帳及截間格子兩種，皆為木造。截間版帳，高六尺至一丈（1.8～3 公尺），寬同間之寬，內外皆以牙頭護縫為線腳，如高七尺以上，用額棉棉柱，當中用腰串，如間寬甚大，則中立棉柱以分；截間隔子，在殿堂內者，高一丈四尺至一丈七尺，用單腰串分上下，格眼以心柱或棉柱分隔，腰下用障水板，截間格子牆內亦可開門，稱為截間帶門格子（圖 11-241），至於堂閣內之截間格子，高一丈，寬一丈一尺，其程有三種（程即隔牆之框材），一為面上出心線，兩邊壓線，二為瓣內雙混，三為方直破瓣攢尖。

圖 11-241　截間帶門格子

十一、照壁與屏風

照壁又稱影壁，本原於唐‧楊惠之所塑之山水壁，宋初畫家郭熙據此另建新意，命泥水匠不用鏝刀及泥掌鏝壁，而以手塗泥土於壁，令壁面凹凸不平，俟乾後，以墨繪其形蹟，暈成峰巒林壑之狀，宛如天成，稱為「影壁」〔註18〕，影壁到北宋末年，已有改成為木造之照壁，成為裝璜之用。在殿閣內之照壁板，寬一丈至一丈四尺，高五尺至一丈一尺，其外面纏繞「貼」，貼線寬三分（1公分），厚一分，內外並裝有難子線，寬二分，厚一分，照壁額長與間寬相同。在廊屋之照壁板，寬一丈至一丈一尺，高一尺五寸至二尺五寸，寬以心柱棉柱分隔三段，內外並設有難子線。

屏風通常分為四扇，高七尺至一丈二尺，屏風骨以木條分成大方格，其上釘板，雕刻山水人物

十二、平座與勾欄

宋式平座構造有三種。一是由出跳斗栱承受平座臺板之荷重，而其荷重因較出簷荷重為大（因除平座本身自重外，尚有人行其上之活荷重），故《營造法式》規定其斗栱鋪作需較上簷之斗栱減少一跳或二跳，俾不致因平座太長致令彎矩增加，且斗栱須採用重栱（即瓜子栱上安慢栱，慢栱上加素方）及逐跳計心造作（即斗栱鋪作逐跳安栱）（如圖 11-242a）。

二是叉柱平座，不用斗栱，在平座兩端以櫨科一枚以承叉柱下端，叉柱上端斜撐平坐外端，叉柱將平座荷重斜傳於櫨科上（如圖 11-242b）。

圖 11-242　宋代之平座

a. 斗栱承挑平座　　　b. 叉柱平座示意　　　c. 殿閣之永定柱平座

〔註18〕參見《辭海》引宋鄭樁書繼。

　　三是永定柱平座，平座由地上之立柱（稱爲永定柱）承重者，謂永定柱平座，柱上先安搭頭木，木上再安普拍方（即平板坊，厚一材，寬同搭頭木），方上再安斗栱（如圖 11-242c）。

　　五代勾欄依其材料可分爲石造及木造兩類，惟沿唐代勾欄之舊，多屬單勾欄，宋式重臺勾欄似尙未發現。石造勾欄例如民國十九年盧樹森及劉敦楨二氏重修南京棲霞山舍利塔，曾發現五代曲尺紋欄板，可知五代石勾欄形式，而南唐後主詞「雕欄玉砌應猶在」，亦可知石勾欄雕鑴之精。至於木勾欄現因無遺物可循，吾人由當時繪畫亦可知其像式，如圖 11-243 爲五代後梁趙品《八達遊春圖》之一部份，其木造單勾欄之尋杖、雲拱、瘦項、盆唇、華板、望柱皆與宋式勾欄相同，惟蜀柱下用一斗三升斗栱，望柱邊用半斗栱，卻是唐宋勾欄未有的特例，以坐斗代替地栿承受勾欄上部重量，如此可使勾欄下部懸空，增加勾欄結構美，惟華板不雕僅代表樸素，並非五代勾欄之通例。

圖 11-243
五代勾欄（趙品《八達遊春圖》）

　　宋代勾欄有木造與石造兩種，且形制又可分爲單勾欄及重臺勾欄兩種，茲分述如下：

　　木造勾欄常用於樓閣殿亭之中，又可分爲下列二種：

（一）重臺勾欄（圖 11-244）

　　高四尺至四尺五寸（1.2～1.35 公尺），其構造最下層爲地栿，置於臺基之壇或須彌座之上，其長爲勾欄間寬，寬一寸八分（5.5 公分），厚一寸六分（4.9 公分），地栿上有地霞，其尺寸爲 6.5 寸×1.5 寸×1.3 寸，嵌在地栿與束腰間，地霞上有束腰，長同間寬，方一寸，束腰與盆唇之間即爲用蜀柱間之華板，蜀柱突出盆唇之上有鼓形瘦項，長一寸六分，蜀柱間距與斗栱補間鋪作相應，蜀柱在望柱兩旁皆作半柱，宋代蜀柱素面不刻華與明清不同，蜀柱間之華板，由上下兩片嵌合而成，其長等於蜀柱間之淨空，上華板寬一寸九分，下華板寬一

寸三分，華板雕花，蜀柱之瘿項上承雲拱，雲拱長二寸七分，寬爲長之半，厚八分，雕成雲彩之形，雲拱承支尋杖，亦即所謂「欄」。尋杖長同望柱間，方八分，其輪廓做成圓，白地栿以上，地霞、束腰、蜀柱、雲拱、尋杖，其兩旁用望柱框圍，望柱高較勾欄高五分之一，方一寸八分，望柱柱頭雕成仰覆蓮，或作胡桃子頭或海石榴頭（圖 11-244）。在臺階之勾欄，其尋杖坡度與階面坡度相同。

（二）單勾欄

高三尺至三尺六寸（92～110 公分），其構造與重臺勾欄相較，省略地霞與束腰，而華板除刻花外常以萬字拱代替，其餘跟重臺勾欄相同。

除上列兩式外，木造勾欄尚有較特殊之勾欄，即尋杖與盆唇間安裝成列雲頭櫺子，望柱作海石榴頭（如圖 11-245 所示），又有望柱與櫺子皆作等高之海石榴頭（如圖 11-245 所示）。

圖 11-244　宋代之木造勾欄之一（依《營造法式》）

圖 11-245　宋代木勾欄之二（依《營造法式》）

石造勾欄可分爲下列二種：

（一）石造重臺勾欄（圖11-246上）

其制與木造者大同小異，因重量限制，長度限爲七尺（2.1公尺）、高四尺（1.2公尺），其下有地栿，上有華盆地霞，其上有束腰，束腰與盆脣之間有用蜀柱間隔之華板，華板內作剔地起突華，蜀柱上作成鼓狀癭項，以承尋杖，在階道處之勾欄，其坡度同階面坡度，且下望柱以蝸子石擋住勾欄，此即明清臺階抱鼓石之來源。

（二）石造單勾欄（圖11-246下）

每段長六尺（1.8公尺），高三尺五寸（1.05公尺），上用尋杖，中用盆脣，下用地栿，盆脣與地栿間作萬字紋，或作壓地隱起諸華紋（圖11-246）。

宋代勾欄望柱在宮殿或神聖之廟宇（如孔廟太廟）常有精緻雕刻，望柱身做成六角形，常做減地平鈒華紋（圖 11-247），或壓地隱起華紋，或剔地起突纏柱雲龍紋（圖 11-247）。清代勾欄望柱立於地栿上，與宋代勾欄望柱立於上枋，地栿夾於望柱間有所不同。

圖 11-246　宋代之石造勾欄（依《營造法式》）

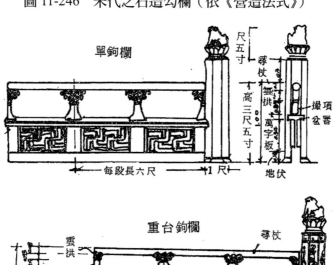

圖 11-247　宋代之望柱（依《營造法式》）

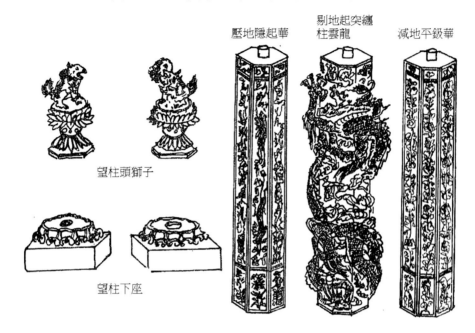

剔地起突纏
壓地隱起華　柱雲龍　　　減地平鈒華

望柱頭獅子

望柱下座

圖 11-248　淨慈寺圓通寶殿前勾欄　　圖 11-249　岳王廟正殿基壇勾欄

浙江省杭州　　　　　　　　　　浙江省杭州

圖 11-250　宋代普通庭園竹欄杆　　圖 11-251　元代之石造勾欄

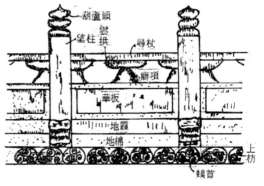

由宋人名畫嬰戲圖　　　　　　居庸關雲臺勾欄

十三、天花與平棊

宋代之天藻井有鬬八藻井與小鬬八藻井兩種（依《營造法式》分類），茲分述如下：

（一）鬬八藻井

鬬八藻井分為三層，共高五尺三寸（1.62公尺），其下層稱為「方井」，方井邊長八尺（2.4公尺），高一尺六寸（0.5公尺），中層稱為八角井，其井徑六尺四寸（即邊長2.42尺＝0.75公尺），高二尺二寸（0.67公尺），上層稱為鬬八，其井徑四尺二寸（即邊長1.6尺＝0.49公尺），高一尺五寸（0.46公尺），於頂心之下雕施垂蓮或雕華雲捲，蓮心或雲捲心內安明鏡，宋代鬬八藻井今尚有實例，如宋徽宗崇寧四年（1105）所建之河北省易縣開元寺之毘羅殿完全依《營造法式》原樣修建（如圖11-252）。此種藻井常用於殿內天花或照壁屏風之前，或前門平棊之內。

小鬬八藻井分為兩層，下層為八角井，其徑四尺八寸（即邊長1.82尺＝0.56公尺），高一尺四寸（0.43公尺），其上層為鬬八，高八寸（0.25公尺），在

圖11-252　宋式鬬八藻井做法

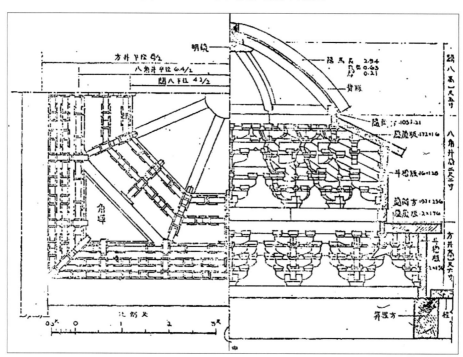

圖 11-253　宋代之鬭八藻井

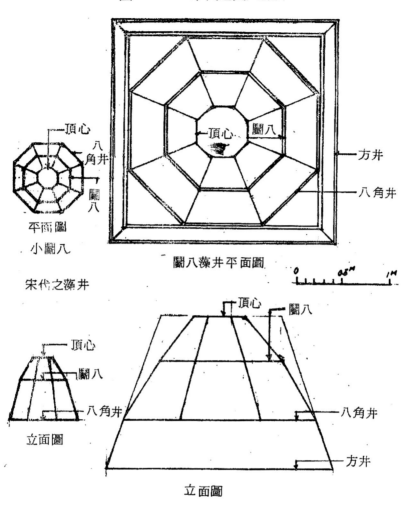

頂心之下仍施用垂蓮或雕華雲捲紋，並於其心內安明鏡，此種藻井用於殿宇副階之內及小殿堂（圖 11-253）。

　　平棊即是天花，不似藻井有數層凹槽，且其櫺格圖案如棋盤，故名「平棊」，平棊之底板稱爲背板，四邊用框稱爲「程」，程內有線腳稱名「貼」，貼留轉道，纏有難子，難子分格或長方形或正方形，其中貼絡華文，共有十三種。一爲「盤毬」，二爲「鬭八」，三爲「疊勝」，四爲「瑣子」，五爲「簇六毬文」，六爲「羅文」，七爲「柿帶」，八爲「龜背」，九爲「鬭二十四」，十爲「簇三簇四毬文」，十一爲「六入圓華」，十二爲「簇六雪華」，十三爲「車釧毬文」（圖 11-254～11-257）。

圖 11-254　宋代平棊之一

圖 11-255　宋代平棊之二

圖 11-256　宋代之平棊之三

圖 11-257　宋式平棊做法

以上華文皆間雜互用，在雲盤華盤內用明鏡或刻龍鳳及雕華，每段長以一丈四尺，廣五尺五寸為度。

十四、屋頂及瓦作

宋代瓦作，依《營造法式》載，有甋瓦，用於殿閣、廳堂、亭榭等屋頂，二為瓪瓦用於廳堂及常行屋舍，如今日之文化瓦。茲將宋代瓦作尺寸及適用場所，列如下表：

第六表　宋瓦形制及適用場所

			一	二	三	四	五	六	備考
甋瓦	長	宋尺	1尺4寸	1尺2寸	1尺	8寸	6寸	4寸	①一宋尺以30.72公分計之　②甋瓦須配合仰瓪瓦使用
		公分	43公分	36.8公分	30.7公分	24.5公分	15.4公分	12.3公分	
	寬（口徑）	宋尺	6寸	5寸	4寸	3寸5分	3寸	2寸5分	
		公分	15.4公分	15.4公分	12.3公分	10.6公分	7.7公分	7.6公分	
	厚	宋尺	8分	5分	4分	3分5厘	3分	2分5厘	
		公分	2.5公分	1.5公分	1.2公分	1.06公分	0.9公分	0.76公分	
	適用場所		五間以上殿閣廳堂	三間以下殿閣廳堂	散屋所用	柱心相距一丈以上之小亭榭（方亭）	柱心相距一丈之小亭榭（方亭）	柱心相距九尺以下小亭榭	

									① ②
甋瓦	大頭	長 宋尺	1尺6寸	1尺4寸	1尺3寸	1尺2寸	1尺	8寸	至甋瓦簷之頭合用瓦重及脣仰甋瓦瓦皆同尺寸
		寬 宋尺	9寸5分	7寸	6寸5分	6寸	5寸	4寸5分	
		厚 宋尺	1寸	7分	6分	6分	5分	4分	
	小頭	寬 宋尺	8寸5分	6寸	5寸5分	5寸	4寸	4寸	
		厚 宋尺	8分	6分	5分5厘	5分	4分	3分	
瓦	適用場所			五間以上之廳堂	3間以下之廳堂及廊屋，門樓6椽以上	4椽廊屋或散屋			
仰甋瓦	長 宋尺		1尺6寸	1尺4寸	1尺2寸	1尺	8寸5分	6寸	
	寬 宋尺		1尺	8寸	6寸5分	6寸	5寸5分	4寸5分	
	適用場所		同一等甋瓦	同二等甋瓦	同三等甋瓦	同四等甋瓦	同五等甋瓦	同六等甋瓦	

除外尚有琉璃瓦，其琉璃藥（即釉）以黃丹、洛河石和銅末含水調勻作之。琉璃瓦亦燒爲甋瓦、甋瓦、獸頭、鴟尾等用瓦，其釉上於露明處。《營造法式》規定用瓦之前須水浸之，以防吸收石灰膠泥之凝結水份，實爲科學方式，至今用磚亦需浸水，即其遺制。

至於屋脊用鴟尾之制如下，在殿屋八椽九間以上，鴟尾高九尺至一丈（2.7～3公尺），五至七間者，鴟尾高七尺至七尺五寸（2.1～2.35公尺），三間者高五尺至五尺五寸（1.5～1.65公尺），樓閣三層簷者與殿屋五間者相同，二層簷者與殿屋三間者相同。在殿挾屋（廂房）高四尺至四尺五寸（1.2～1.35公尺），廊屋之類高三尺至三尺五寸（0.9～1.05公尺），小亭殿高二尺五寸至三尺（0.75～0.9公尺）。在三尺以上之鴟尾爲增加其穩定性，於鴟尾上用鐵腳子及鐵束子以安搶鐵，搶鐵上用五叉拒鵲子，以夾固鴟尾各塊體，若三尺以下，在鐵鞠身內用柏木椿，並加攀脊鐵索。

至於屋脊用獸頭，其走獸可分爲九品，一爲行龍，二爲飛鳳，三爲行獅，四爲天馬，五爲海馬，六爲飛魚，七爲牙魚，八爲犯獅，九爲獅豸，相間用之，其所用行獸之大小與數目按建築物之大小及重要性定之，最大者正脊用三十七層脊瓦者獸高三尺五寸（1.05公尺），最小者用在廊屋正脊高一尺八寸（0.55公尺），此外，尚有仙人、嬪伽亦施用於仔角梁上蹲獸之前。此外亭榭操尖、九脊殿（歇山）、廡殿，亦用滴當火珠爲脊飾。至於操尖上之寶瓶，《營

造法式》稱爲火珠亦有定制，以八角亭爲例，方一丈五尺至二丈者其徑爲二尺五寸（0.75公分），方三丈以上者，其徑三尺五寸（1.05公尺）。

宋代屋頂在《營造法式》所載者，有四阿殿（廡殿）、九脊殿（即歇山屋頂）、四角撮尖（即四角攢尖）、八角攢尖、《清明上河圖》更有懸山、李嵩《臨水殿圖》爲十八脊殿（即雙向歇山頂）等樣式頗多，屋頂蓋瓦之制通常於桁上釘椽，椽上鋪屋面板，再鋪葺箔，其上用竹笆，其上鋪瓦，在七間以上殿閣，常用竹笆（竹篾混泥土）一層，葺箔（葺草編成之簾）五層。

十五、彩色與裝飾

宋代彩畫顏色以青（藍）、綠、白、紅、土朱（咖啡色）爲主，黃色爲宮庭顏色，故少用之，其調色所用礦土有白土（如金門之磁土）、鉛粉、代赭石、藤黃、紫礦、朱紅、螺青、雌黃等，其施色，斗栱以青綠爲主，檠柱以朱黃爲主。其彩畫作業先遍刷襯地，再以草色和粉分襯所畫之物，再施以各種彩畫裝，其制有下列八種：

（一）五彩裝

其輪廓四周皆留緣道，用青綠或朱色疊暈，內施用五彩諸華並雜用朱色或青綠，外留空緣與外緣道對暈，用於檠拱之彩畫。

（二）間裝

爲任用兩種顏色調配，如青地上華文，以赤、黃與綠色相間，外稜用紅疊暈；如紅地上華文，其青綠心內以紅相間，外稜用青或綠疊暈；如綠地上華文，以赤黃紅青相間，外稜用青紅、赤黃（橙色）疊暈。

（三）疊暈

初著淺色，再以青華（淡藍），次以三青（天藍），再次以二青（藍），最後以大青（深藍），大青之內，用深墨壓心，由淺而藍，層層內縮，如今日色彩學之色渦圓圖，青華之外留粉地一暈，凡染赤黃二色者，先布粉地，再以朱華合粉壓暈，次用藤黃暈色，最後以深紅壓心。常用於斗栱、昂、及檠額。

（四）碾玉裝

施於檠拱之處，其外稜四周皆留緣道，用青綠疊暈，如係綠綠，於淡綠地上描華，再以深藍剔地，外留空緣，與外緣道對暈。

（五）青綠疊暈稜間裝

施用於斗栱之彩畫，有下列三類：

1. 兩暈稜間裝：外稜用青疊暈，身內用綠疊暈。
2. 三暈稜間裝：外稜緣道用綠疊暈，次以青疊暈，中心又用綠疊暈。
3. 三暈帶紅稜間裝：外緣道用青疊暈，次以紅疊暈，中心用綠疊暈。

（六）解綠裝

用於屋舍材昂、斗栱、椽桁、柱頭及腳身等處，其法係全部刷上赭紅色，輪廓以青綠相間疊暈。

（七）丹粉裝

用於屋舍斗栱、簷額、柱、及樑等處。其法在表面用赭紅色刷遍，下稜用白粉欄緣道，下面再以黃丹刷遍。

（八）雜間裝

乃融合以上各種彩裝而成者。

至於彩畫之華文有下列九種：一為海石榴華，二為寶相華，三為蓮荷華，四為團科寶照，五為圈頭合子，六為豹腳合暈，七為瑪瑙地，八為魚麟旗腳，九為圈頭柿帶（如圖 11-258）。

瑣文有六種，一為瑣子，二為笈文，三為羅地龜文，四為四出，五為劍環，六為曲水（如圖 11-260）。

飛仙之類有二種，一為飛仙，二為嬪伽（如圖 11-260）。

飛禽之類有三種，一為鳳凰，二為鸚鵡，三為鴛鴦（如圖 11-261）。

走獸之類有獅子、天馬、羜羊、白象等（如圖 11-262）。

雲文有二種即吳雲及曹雲等二種。

此外，柱礎有寶相華、龍水、仰覆蓮、鋪地蓮華等裝飾（如圖 11-220），角石有突起雲龍、突起獅子、盤鳳等裝飾（如圖 11-263），壓欄石有突起華及隱起華等裝飾（如圖 11-264）。望柱頭有獅子，門砧有雕龍、起華之裝飾（如圖 11-264）。

宋式之彩畫及裝修在我國建築史上奠定相當重要地位，不但元明清奉為圭臬，亦為近代建築裝修之根據。

圖 11-258　宋代彩畫之一（華文依《營造法式》）

海石榴華　　　　　　寶相華　　　　　　荷蓮華

牡丹華　　　　　　圈頭合子　　　　　　豹腳合暈

圖 11-259　宋代彩畫之二（華文依《營造法式》）

團科寶照　　　　　　圈頭柿蒂　　　　　　瑪瑙地

魚鱗旗腳　　　　　　蓮荷花　　　　　　太平華

圖 11-260　宋代彩畫之三（依《營造法式》）

曲水（万字）　　　　羅地龜文　　　　　　簟文

飛仙　　　　　　嬪伽　　　　　　共命鳥

圖 11-261　宋代之飛禽彩畫（依《營造法式》）

鸚鵡　　　　　　山鷓　　　　　　鴛鴦

鳳凰　　　　　　孔雀　　　　　　仙鶴

圖 11-262　宋代彩畫之五（走獸依《營造法式》）

獅子　　　　麒麟　　　　狻猊　　　　獬豸

天馬　　　　海馬　　　　仙鹿　　　　羚羊

山羊　　　　白象　　　　犀牛　　　　黑熊

圖 11-263　宋代角石裝飾（依《營造法式》）

剔地突起雲龍　　突起獅子　　　盤鳳　　　隱地海石榴華

圖 11-264　宋代裝飾（門砧）

剔地起突華　　　　　雕龍　　　　　壓地隱起華　　　　　起華

圖 11-265　宋代椽子彩畫

第十二節　五代宋遼金元著名匠師傳記

一、喻浩

　　宋太宗時人，做過京師都料匠官，端拱年間（988～989）受命建造開寶寺靈感塔（即今開封鐵塔前身），為八角十三層木塔，高三百六十尺，該塔土木宏麗，金碧輝煌，除北魏永寧塔外，實屬空前。據《歸田錄》（歐陽修著）稱，靈

感塔剛落成，就可用目視察出塔身向西北方微傾，有人感到奇怪而問喻浩爲何造歪塔，喻浩解釋因爲開封地勢平坦且四境無風，常年風向都是西北風，且風力大小，不出百年，就自然平直；由此可知，浩心思之靈巧實超越一般木工。可惜靈感塔在大中祥符六年焚毀（1013），不及考驗喻浩之言。喻浩曾實地研究相國寺唐代遺留之山門，仰觀臥視，謂該山門造作巧妙，其他各部皆知其理，惟獨山門之捲簷（飛簷）不知其理，可見其爲人決不巧飾。浩著有《木經》三卷，宋木工奉以爲法，一說浩僅生一女，年紀十餘歲，每臥時交手於胸前，並作結構狀，浩以其女手勢而得靈感，始作《木經》。《木經》據《夢溪筆談》（宋沈括著）載；凡屋宇皆分爲三分（即三段），樑以上爲上分，地坪以上爲中分，臺基及階爲下分；上分以樑長爲準，再配上桁，桶之長若干；中分以柱長爲準，再定斗栱、門窗之尺度；下分之階級分爲三種，即峻坡、平坡、慢坡，以人乘御輦時肩膀與輦前後竿高低爲準。此《木經》用至北宋末年，李誡《營造法式》出版後始漸摒棄，但書中參考《木經》資料亦甚多。

二、僧懷丙

僧懷丙，河北眞定（今正定）人，素賦聰明巧思，在眞定有一座十三層老木造佛塔，塔心柱已壞，塔身有向西北側微傾之勢，當時在眞定木匠皆束手無策，懷丙量塔心柱之長度，另作一柱，命工人繫柱拉直，並命眾工人退出，僅留一個工人自隨，並命關閉門戶，經過不短一段時間，也沒聽到斧鑿之聲，柱已換畢，眾工皆稱奇；吾人研究，可能僧懷丙已發明千金頂（即水壓起重機）用以托樑換柱，否則人力有限，實無法勝任。又趙州洨河之安濟橋，自隋李春建造以來至北宋已歷四百年，因結構堅固，每遇洪水皆迄立不動，但因鄉民愚蠢，常盜取橋拱身之腰鐵，橋遂有坍傾狀，結果僧懷丙以起重技術撐平並復舊觀。又河中府（今山西永濟之蒲津橋爲一浮橋），在唐開元九年（721）曾重修，並將繫船索換爲鐵索，橋頭另建八鐵先以繫索，但北宋時，有一次黃河水暴漲，衝掉一隻鐵牛，沒入河中，鐵牛重數萬斤，當時轉運史張燾出賞格以徵募能起出鐵牛的人，僧懷丙以二大船停於鐵牛兩旁，並將船用索繫住鐵牛，船內載滿了黃土，並用一大木爲平衡支柱，令船不致漂動，再慢慢拋棄船中之黃土，令船浮上，結果鐵牛因水浮力緩緩而起，張燾曾將此事報皇帝，皇帝賞以紫衣（五品以上貴官衣紫），但不久，僧懷丙就死了。由其用水浮力打撈鐵

牛可知其對水壓力甚有研究，製千斤頂似有可能，惜其千斤頂原理不傳，近代，打撈沈船也是用此原理，僧懷丙勘稱打撈鼻祖（見《宋史‧方技傳‧僧懷丙》）。

三、李誡

　　李誡，字明仲，鄭州管城縣人（今河南鄭縣），其生年難知，《宋史》有其父南公及兄之傳而無誡傳，且其屬吏傳沖益爲其所作墓誌銘亦不載生年，但據墓誌銘所載誡受其父之命，當元豐八年（1085）哲宗即位時，奉賀表並獻方物，受恩補郊社齋郎官等言。考《宋史‧職官志》及《選舉志》：「大臣子弟蔭官初試郊祀齋郎，年逾二十歲再補官。」當時李誡可能未滿二十歲，若此而論，李誡當生於宋英宗治平年間（1064～1067），其卒年據墓誌銘載爲宋徽宗太觀四年（1110），則李誡享壽僅有四十五歲。

　　李誡少時大概科舉不如意，所以用祖先餘蔭方式而得官，郊祀齋郎後又調濟陰縣尉，再遷承務郎，至元祐七年（1092）調爲將作監主簿，將作監就是建築工程部，這是李誡進入建築部門服務之始。紹聖三年（1096）升爲將作監丞，元符中（1098～1100）受命建五王邸有功，昇爲宣義郎；誡在將作監中服務八年，對建築、土木營繕之理論與施工已深有造詣。當時，將作監已於元祐六年（1091）編妥一部《營造法式》，惟內容過於疏略且多謬誤。紹聖四年（1097）十一月，哲宗命誡重新編修《元祐營造法式》，並於元符三年（1100）成書獻上，值哲宗剛死未刊行，故延至宋徽宗崇寧二年（1103）正月始以山字鏤版刊行。李誡值年僅三十餘歲。其所重修《營造法式》內容：看詳一卷、目錄一卷、總釋二卷、制度十三卷、功限十卷、料例三卷、圖樣六卷等總共三十六卷，該書爲我國建築史上劃時代之創舉，蓋將以前土木建築工匠師傅衣缽相傳之江湖口訣技術，以科學化、文字化、圖說化的整理，不但將古代難明之建築術語，考據其制度及圖樣，並將當代建築細部如臺基、樑柱、斗栱、桁棟、門窗、瓦作、屋頂皆分析其尺度、等級、式樣、以及造作功限（即需多少人工），並佐以圖畫，使人能按圖索驥，一目瞭然，此書作用，上足以考證周秦漢唐以來一脈相傳之建築技術與制度，下復足以明曉元明清建築之依歸，誠爲研究我國建築之無價之寶。李誡並於崇寧元年（1102）以宣義郎升爲將作少監（副部長），又受命建辟廱完成，再升爲將作監，先後督修建龍德宮棣華宅、朱

雀門、景龍門九成殿、開封府廨、太廟、欽慈太后佛寺，每次督建完成後皆升官，自承務即升爲中散大夫，凡七升。崇寧四年（1105）李誠與姚舜仁同獻明堂圖，惜其制度不傳，後因其父喪，除虢州（今陝西寶雞）知州，未幾年，就病死任上，時在大觀四年二月壬申。誠爲人孝友樂善，喜周濟他人急事，又博學多能，藏書數萬卷，除《營造法式》外，尚著有《續山海經》十卷，《續同姓名錄》二卷，《琵琶錄》二卷、《古篆說文》十卷、《馬經》三卷、《六博經》三卷。誠誠爲我國偉大的建築理論家。

四、阿尼哥

元世祖時尼波羅國人（今尼伯爾），其幼年時聰慧異常，稍長，曾讀佛經，一年即知其義，其同學從事繪畫雕塑工作，阿尼哥僅聞一次其同學所念之尺寸經就能記憶。及長，善於畫塑及鑄金爲像，中統元年（1260），阿尼哥方十七歲，值帝師八思巴在吐蕃（今西藏地方）建黃金塔（即表面鍍銅之喇嘛塔），在尼波羅（臣服於元）招選工匠百人，僅得八十人，但阿尼哥毛遂自薦自請充數，人皆笑其年紀太輕，阿尼哥以「人幼心不幼」答之，乃去。八思巴見其技巧純熟且年輕，頗爲稱奇，並委阿尼哥全權督工。中統二年，塔完工，八思巴勸其入朝，阿尼哥入覲元世祖，面對得宜，理直氣壯，世祖命其修復自南宋擄獲而已損壞之明堂針灸銅人（此銅人現已落入日人之手），至元二年，新修針灸銅人像成，其關鬲脈絡皆稱完備，鑄金工匠皆嘆其工夫之巧而不如也。兩京（大都與上都）寺觀之佛像都出於阿尼哥之手，曾作七寶鑄鐵法輪，爲宮庭車駕行幸前導之用。至元十年（1273）授人匠總督，佩銀章虎符。至元十五年，授光祿大夫、大司徒、領將作院事，受世祖恩寵無與倫比，卒贈太師、涼國公。阿尼哥雕刻佛像，發明一種比例法稱爲「搩指法」，係以佛像之食指爲雕刻比例之基準，佛像之軀幹四肢頸頭皆以食指之基準倍數，如佛像自頭頂至踵爲二十指長，此爲人類尺度（Human Scale）之先河。阿尼哥弟子劉元，亦以雕塑佛像見長，惟師徒兩人所雕之佛像皆是梵像，與中土佛像作風迥異。